中国当代艺术经典名家专集

许 钦 松

中国书店

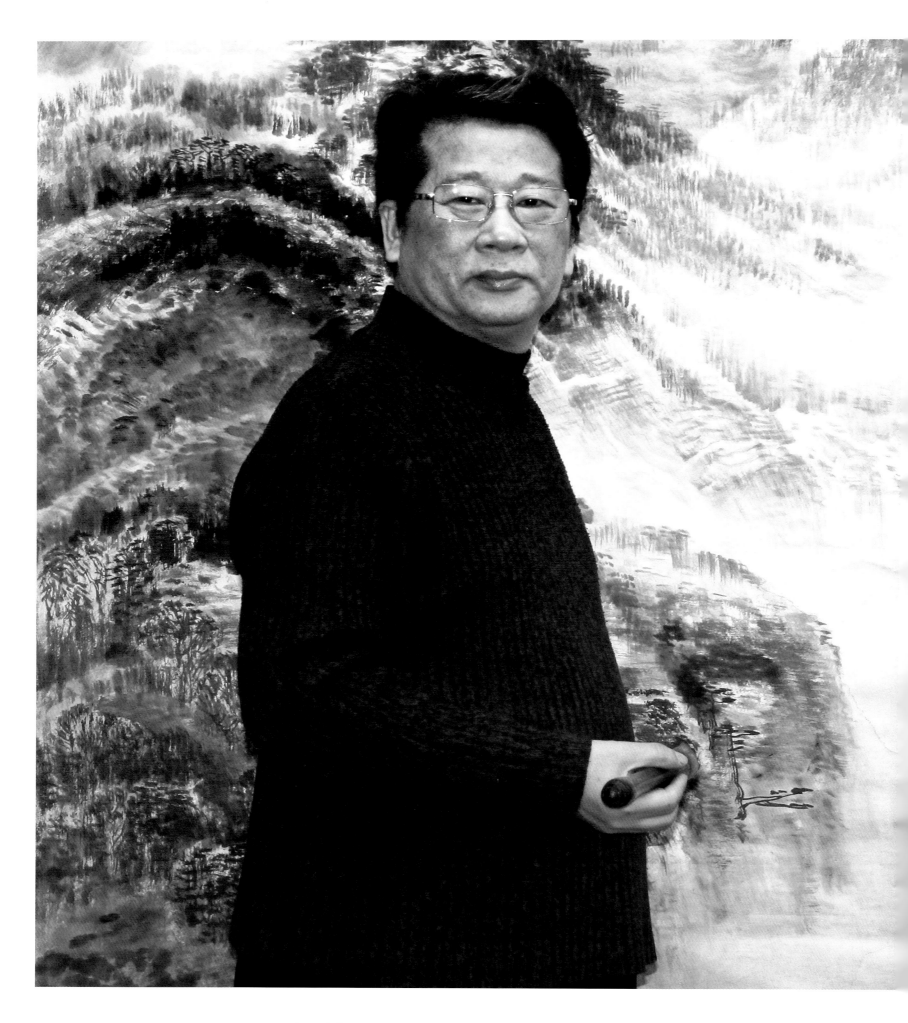

许钦松 （1952—）

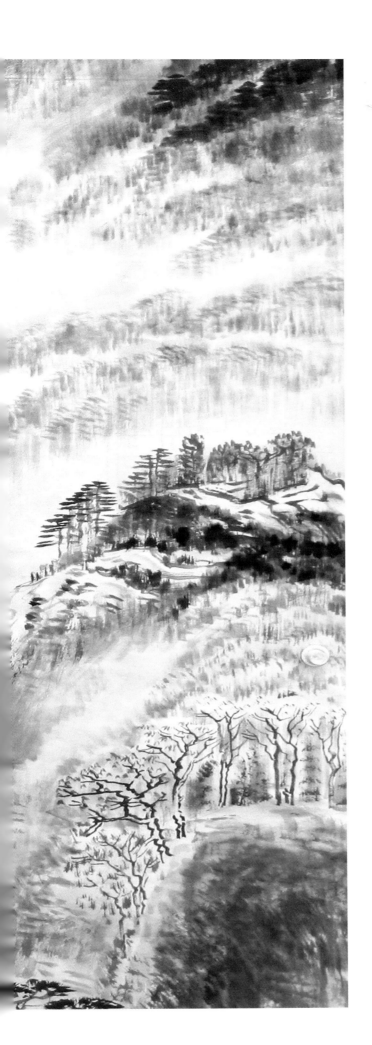

艺术家简介

许钦松，1952年生，广东澄海人。为国家一级美术师、享受国务院特殊津贴专家。1998年获广东省"五一"劳动奖章、"跨世纪之星"荣誉称号，2007年当选为当代岭南文化名人50家之一。现为全国政协委员、中国美术家协会副主席、广东省文学艺术界联合会副主席、广东省美术家协会主席、广东画院院长、中国艺术研究院研究员、中国国家画院院务委员、广州美术学院客座教授、广州大学美术学院名誉院长、2010年广州亚运会开闭幕式艺术顾问。

主要作品有：《潮的失落》、《心花》、《个个都是铁肩膀》、《诱惑》、《天音》、《南粤春晓》、《岭云带雨》、《高原甘雨》、《甘雨过山》等。曾获第七届全国美展银奖、1992年日本·中国版画奖励会金奖、1991中国西湖美术节银奖（版画最高奖）、第十届全国版画展铜奖、20世纪80～90年代中国优秀版画家鲁迅版画奖、广东省第四届鲁迅文艺奖一等奖以及广东美协50年50件经典作品奖等多项大奖。

作品被中国美术馆、广东美术馆、江苏美术馆、广州美术馆、深圳美术馆、原中国版画家协会、美国驻华大使馆、澳大利亚佩斯艺术博物馆、日本国际版画艺术博物馆、泰国国王钦赐淡浮院、北京人民大会堂、上海世博会中国馆等机构收藏。

出版有《许钦松》、《许钦松版画集》、《许钦松山水画集》、《许钦松自传体文集》、《当代名家精品——许钦松》、《象外之象——许钦松山水画集》、《南方的回响——〈南粤春晓〉个案纪录》、《时代意象——许钦松艺术研究》等。

经典与典范

彰显中华民族文化与艺术的当代雄心

西 沐

中华民族近百年来积弱向世，经济上的虚弱导致文化精神上的缺失。改革开放以来，中国的经济实力增长迅猛，特别是进入21世纪以来，中华民族似乎在经济迅速发展中找到了更多的自信。中华民族的文化凝聚力得到了空前强化，民族意识也在不断觉醒，中华民族的复兴正在整装待发。一百多年来，中国人从来没有像今天这样对未来充满信心，中华民族在新的世纪里可谓踌躇满志。可以说，我们正处在民族及民族文化伟大复兴的洪流之中。

文化作为一个民族的精神家园与形象显现，也在新的时期焕发起了勃然的雄心。由于世界技术经济一体化的发展及信息沟通和距离界限的突破，世界各民族在今天史无前例地可以近距离地相互打量与交流，而在技术经济的整合过程中，文化的交融已经成为一个国家软实力与民族影响力的象征。文化价值观的融合与消长其实是一种文化能力及价值观的竞争，这种竞争在世界越来越走向融合的过程中，既是一种机会，也是一种威胁，因为文化安全与文化利益也是国家安全与利益的重要方面。从这种意义上讲，中华民族现在或者是在以后更长的时期内，正在展示其文化的当代雄心。对于一个民族的文化来讲，其发展与进化从来就不是一个抽象的过程与形式，而是在不同的历史时期都会有其相应的典范与经典，正是这些典范与经典丰富了不同时期的文化内涵与发展的生动形态。中国艺术品市场作为中国文化外化的一种形式，由于其特有的价值特征及市场化特性，是中国文化在发展中展示竞争能力的重要窗口，在中华民族文化的复兴中占有重要的一席之地。基于这种认识，文化部、北京大学等有关政府及研究部门，针对中国艺术品市场发展中的典范与经典这一重大的标志性问题，展开了《中国艺术品市场及其案例研究》这样一项研究工程。该研究工程整合各方面的资源，认真地规划，深入地研究，力争将当代中国艺术品市场中的典范人物与经典作品发掘出来，并进行系统的研究，形成规模，从而更好地展示中华民族的优秀文化及中国艺术的当代精神，为中华民族文化的伟大复兴鼓劲加油。

1. 东方既白：世界文化中心东移

从世界范围来看，中国不仅仅是艺术品资源大国，更是市场大国。随着中国艺术品市场消费能力的不断增加，中国艺术品市场的规模也在不断地得到扩张。可以毫不夸张地说，北京无论是从其影响力还是规模来讲，都已成为世界文化中心之一。这既是世界文化中心东移、中国文化消费能力增长迅速以及中国文化的核心价值魅力与影响力不断扩大的结果，也是近几年中国概念由制造业导向经济，进而导向文化的生动写照。这种趋势会随着中国国力的增强而得到进一步的强化。我们有理由相信，在繁荣强盛的中华民族的身后，站立的一定是一个强大而又迷人的文化巨人。因为一个民族如果失去了文化的支持，再强大的实力也只是一种物质的叠垒，难以支撑其走得更深，更远。

人类与文化学的研究告诉我们，文化的生存与发展处在一个生态化的状态之中，不同的文化之间都存在一种竞合关系。每种文化都需要一个发展的空间，每种文化的发展与进化都需要足够资源的支撑，而在现实的世界中，空间与资源恰恰是有限的，由此产生的问题便是，不同文化的生态化生存一定是通过竞争、合作以及相应的竞合状态而存在的，不同历史阶段的文化格局的形成也都是不同阶段下、不同文化间游弋、竞合、发展的结果。在这个过程中，价值性不强、核心稳定性不高的文化种类就会逐步失去其独立性，并一步步地被同化，成为别的强势文化的组成部分，当然，其应有的文化价值也会解体与融化，而文化的消解是一个民族走向解体的前奏。

中华民族具有世界上最为悠久而又连绵不断的文化传统。在相当长的历史过程中，中华文化虽然经受了众多外来文化的冲击与洗礼，但其博大的价值体系与稳固的系统总是在不断的竞合生存中保持了其独立性，并不断地壮大。在中华民族最为危急的几个历史阶段，文化的延绵力量为中华民族走出危机、远离灭顶之灾提供了足够的耐力与智慧。可以说，中华民族文化具有坚强的生命力与融合力，而这种力量在当今世界关于空间及资源的竞争生存过程中，就显得尤为重要。如果说前几十年中华民族所面临的是一个发展的问题，那么，今天我们所面临的就是一个资源的问题、一个能否为我国持续发展提供相应的资源与环境支撑的问题。当然，资源并不是一个自然化的概念，它除了包括自然资源之外，还包括社会资源、文化资源等看起来属于软资源的战略性资源。未来，我们所面对的是文化的战略竞争，这种竞争将是以文化为核心的战略资源及地缘文化影响力的整合。

2．中国文化精神正在崛起

通过分析与研究中国艺术的百年史，我们看到了一个民族如何利用自己的坚韧与智慧去不断捍卫与丰富自己民族的文化传统及文化精神，同时，我们更深刻地认识到了当代中国文化发展的历史意义以及我们应当承担的历史使命。贯穿在中国艺术百年发展的红线延伸的向度中，如何站立在中华民族文化精神的地平线上，而不是迷失于物欲长成的森林中；如何理解中国艺术审美在推动中华民族的精神追求中不断走向人格的独立与精神解放的统一等重大的学术及现实问题，是摆在我们面前的世纪课题。对此，我们必须做出回答。这种回答是百年中国艺术发展的历史回音。

当文化的自信随着国运的强盛而一步步向我们走来之时，文化这个曾经被政治边缘化的附庸，才逐渐走向社会、经济生活的前台。在经历了是点缀还是战略的考量后，人们更多地发现，文化精神才是一个国家与民族的精神支柱与灵魂。似乎在一夜间，文化精神成了一个标签，被贴得到处都是。但对于什么是文化精神，如何分析与认识文化精神，却鲜有人涉猎。

中国艺术的精神无论如何变迁，都要以传递文化精神为要旨，这种文化精神不是历史的僵化概念，而是一个与时代精神同步的过程，让我们时刻观照自己、观照社会、观照审美的精神家园。作为研究者，我们关注艺术本质创造论的精神特质胜于关注形式化的语义与风格，关注艺术的文化精神性胜于关注程式的技术与技巧。虽然这些对于中国艺术的创作都非常重要，但在艺术水准的评判标准中，从来就没有什么先验化的准则，更没有高人一筹的艺术形式，有的只是在历史的长河中，让时间的流水去打磨精神的硬度。历史是最公平的评判者，无论多么完美的标准形式，都是对历史评判的一种注解。在中国文化大发展与大转型的进程中，对于当代中国艺术所应具有的历史地位，时间会给出一个明晰的回答。问题的关键是，在中国文化精神的向度上，当代中国艺术会走得多远？

对文化精神的系统研究是时代发展的需求，只有很好地认识了文化精神，才能更好地对其进行培育与发展。对文化精神认识的不断深化，本身就是对文化精神培育的重要进展与推动。如要对文化精神进行系统的分析，首先必须要清楚中国文化精神的理想是真、善、美；其次要明白中国文化精神的目标是人的全面发展，包括人的精神自由与人性的解放；第三要懂得中国文化精神的品格是雄浑；第四要知晓中国文化精神的体格是正大光明；第五要知道中国文化精神的修炼方式是知行统一，即追求身体与灵魂的统一、现实与理想的统一、思想与行动的统一。

中国文化精神崛起的重要标志是文化自觉的显现。文化自觉是一种追求状态，更是在当今生存环境下，艺术创作与发展的一个重要命题。文化存在是一种状态，而文化自觉是一种追求、一种价值取向下的探索。在艺术发展不断多元化的今天，我们之所以重提"文化自觉"这个概念，就是要更多地关注艺术创造及探索如何才能避免迷失于技术及现实的丛林，沿着文化的坐标，主动而又自觉地向着文化精神的高地前行。唯有如此，艺术才能成为有源头的创造之洪流。随着科技的进步与社会的发展，文化的交叉与融合也会不断地进行，文化精神的核心凝聚力将决定一个民族在世界民族之林中能够伫立多久，同样，这种文化精神的凝聚力也将决定一种文化在人类发展的大视野中究竟能够走多远。

3．中国艺术需要当代经典与典范

在东方既有的文化战略发展态势面前，中华民族文化的独特优势会进一步释放其能量，发挥其效应，并会在世界文化的竞合生态化生存中发挥越来越大的作用。同时，经典与典范也会在这个过程中不断地散发出更加令人

向往的芬芳。当下，中国艺术品市场最需要的不是一些投资，不是一些展览，更不需要闪烁其辞，而需要一种源自于艺术本身的信心，对艺术家、对艺术作品的信心。

从这种意义上讲，发掘经典、发掘典范对于当今中国艺术品市场的发展至关重要。关于如何发掘，就涉及了标准的评判问题，而标准又不是一个时髦的饰品，其制定是对事物本身内在特征的一种标划。很多时候，有了这种标划，中国艺术品市场的真实状况与规律才会水落石出，这才是我们之所以能够提升当今中国艺术品市场的最为基本的基础。经典与典范也只有找到这种基座，才能顶天立地地站立起来。可以说，如何综合考量中国艺术品市场及其作品，是值得我们沿着中国文化精神的高度去关注与挖掘的重要课题。因为，中国艺术品市场比以往任何时候都更需要经典与典范。刚才提到，无论是经典还是典范，都需要评价，评价是需要标准的，而标准是无法用红头文件来规定的。学术与市场的认知是必须的，长官意志难以行得通。如果说，对于当代中国优秀经典艺术作品的评价标准，我们至少可从以下几个方面进行探讨：第一，具有时代气息，充分体现中国文化精神；第二，突出中国艺术审美的品位，具有较高的艺术价值、文化价值、历史价值及市场价值；第三，反映先进文化形象，在艺术表现形式上出新，在表述内容上反映当下人文精神；第四，与当代世界艺术审美文化接轨，艺术作品的表现方式、方法及材料等方面有所创造。那么，对于当代中国艺术家典范的研究，还需要从更广的层面去发掘，具体有以下几个层次：第一，在中国美学的转型过程中，他们勇于创造，努力探索中国绘画的当代性，不断丰富并完善自己的艺术表现；第二，在艺术创作中始终关注文化自觉，聚焦中国文化精神，并在对文化精神的感悟中达到个性与时代精神的完美结合，形成独特的艺术个性与审美经验；第三，随着国家文化战略的实施及世界文化中心的东移，对经典价值的认知正在成为一种潮流，市场的经典性会进一步拉动他们在当代文化发展过程中的重要性及地位；第四，自律及在艺术上的不懈追求确立了其创造能力的持久不衰，这为他们的学术定位及市场定位打开了广阔的空间。研究本身是一个确立与发现的过程。当下，在中国艺术品市场的运作中，研究不是多了，而是严重不足。我们真诚地希望，建立在这种研究基础之上的理性精神能够照耀着中国艺术品市场的健康发展，让更多的优秀艺术作品、更多的优秀艺术家走上市场的经典平台，也让更多的藏家及艺术品市场的参与者体悟到这种经典价值认知，更让艺术价值而非泛化的价值在市场的运作中闪光。

4．民族文化需要当代视角

如何在全球化的高度上给艺术一个国际文化语境的价值定位，是中国艺术发展中的一个大的课题。在全球一体化时期，包括绘画在内的中国传统文化虽然面临着诸多困境，但也有了很好的发展平台与前景。按照现在中国经济的发展速度，到2020年，中国的经济总量有可能上升至世界第二的水平。在经济要素不断输出的同时，我们拿什么来输出中华民族博大精深的文化呢？这个时候，多少年来忙于解决温饱和保卫国家安全的相关主管部门才强烈地意识到，除了物质方面的硬实力，还有一种不比硬实力的作用小的实力，人们形象地称其为软实力。可以毫不夸张地说，当硬实力这个基础达到一定程度之后，软实力的水平将是中华民族复兴的重要标志。西方文化崇尚个性自由，其结果更多的是"三争"：竞争、斗争、战争。在残酷血腥的同时，也给人类带来了丰富的物质文明，而其文化输出也多表现为"三片"，即薯片、芯片、大片。东方文化的主要思想来自于儒、道、释诸家，崇尚中庸，讲究人、仁、忍，其结果是"三和"：和平、和睦、和谐。这是人类文化的精神宝库，是西方社会所缺少的，也正是东方文化价值所在。中华民族这种系统而又独立的社会调节及哲学精神所形成的价值体系，将成为人类社会主流化的社会价值，成为建立和谐社会的重要思想基础，也是中国文化输出最具民族特色的文化大餐。如此说来，如何体现时代审美精神，反映中华民族勃兴的民族意识与创造力，就毫无问题地成为中国艺术创作的精神基点。也就是说，在文化输出大餐中，中国艺术要做好以下准备：一是对传统的选择性继承而不是一味承袭、摹古；二是对当代审美经验的再拓展、再认识；三是中国艺术的出新与原创性的追求。这样，中国艺术才能真正地成为既是中华民族的，又是人类共同的审美经验的积累。只有这样，我们才能在世界上展示民族传统和旺盛的创造能力。

当下，中国美学正面临着重要的转型。当代中国美学转型已在以下四个方面进行了探索：首先，超越美学的兴起与拓展，从生存论中人类学本体论视角出发，进行了深度开掘，以彰显生存的本原性、本己性和主体间性，为当代中国美学的转型打造了根基；其次，审美文化研究的异军突起，更是以其对审美文化生存性的高度敏感、关注和护持为特征，为当代中国美学的转型不断拓展了研究之路；第三，中国美学的"中国化"潮流的不断壮

大，则是以中国文化传统中虚实相生的生命识度为标尺，在当代中国美学转型中呼唤着一种具有原发生存势态的风神气象。最近不断提出的以建立在本原创造基础之上的信息量与可能空间为标志的中国美学审美当代性的探索向我们展示出，审美价值高低、艺术品价值的高低、境界的高低取决于言说的信息量及营造空间的大小，超越有限的信息量与空间，给人以更多的信息传递与想象空间，才是最为根本的。这很可能成为当代中国美学转型的第四方面力量，这也是我们考量中国当代艺术经典与典范的主线。

5．自由创造与人的解放是通向人类智慧之巅的大道正途

中国艺术的境界可以说是实现了一种对中国传统世俗文化的超越，也可以说是实现了一种回避、一种文化意义上的逃跑，这与中国传统文化至高境界中热爱思辩与哲学是一脉相通的。在中国传统文化意识里，这种热爱被转化为一种艺术家对哲学的偏好。他们在哲学里而不是在宗教里找到了超越现实世界的那种自在与存在。同样，也是在哲学世界里，他们体验到了超越伦理道德的价值。中国传统文化中的哲学精神、中国艺术学术理想存在的状态深刻地影响着中国艺术的传承与发展，使得中国艺术几千年来魅力不减，闪耀着哲学思辩的光芒。

美是作为未来创造的动力而动态地存在的，所以不可能从"历史的积淀"中产生出来，而只能从人类永不停息地追求自由解放、追求更高人生价值中产生出来。无论科学如何发达，人类所知道的东西比起他们所不知道的东西来，毕竟不过是沧海一粟。审美是人的解放，所以人在其中体验到自由幸福。美和幸福作为经验形态、经验事实，有其内在的一致性。没有人的解放，就没有美；同样，没有人的解放，也不会有人的幸福。马克思关于美是人的本质力量的对象化的学说给我们的最重要的启示就是，美的追求与人的解放具有一致性。所谓美的价值，首先也就是这样一种不断创造的价值，一种在创造中发现自我、认识自我、解放自我的过程。

艺术发展的最终目的是人的身心自由与解放。现代美学，作为一门以美感经验为中心，通过审美经验来研究人、研究人的活动及其成果，特别是研究美和审美行为以及它们对人（包括个人和社会）的作用的学科，与马克思主义的人道主义有着共同的基础原则：它们都肯定和实现人的本质——自由，把人的解放程度看作人的本质实现程度的标志。自由的实现也就是人的存在与本体的统一、个体与整体的统一、有限与无限的统一、社会与自然的统一、思维与存在的统一，而这种统一之进入经验形态就是美。所以在审美中，表现出的是艺术与人道主义的统一。人是按照美的规律来创造世界的，所以也用美的尺度来衡量一切，不仅衡量艺术作品和自然景物，也衡量一个人的思想、性格、语言、行为，以及一个社会的风俗习惯、伦理规范、政治经济制度和知识理论体系等等。在这里，所谓"美的尺度"，实际上也就是一个"人的尺度"。把人的解放，即人的个性和创造力的全面发展看作人的幸福的基本条件，这也是当代中国艺术的重要使命。

文化的进化与发展史告诉我们，在漫长的中华民族的历史上，能够让我们体味与体验中国文化精髓的，不是大声的说教与所谓的泛意识形态化的认识与体制，而是经过时间的洗礼而愈发清晰、愈发光彩照人的典范与经典。在岁月面前，他们像一根根擎天大柱，支撑着中国文化大厦。历史的机缘让我们幸逢中华民族伟大复兴的历史时期，从这种意义上说，历史在呼唤当代经典与典范。一个平庸的画家、一幅普通的作品也许可以借助非文道又非艺道的其他力量红极一时，但在历史的反光镜下，是猴子，红屁股总是会露出来的；而典范与经典也终究会水落石出，成为民族文化的标示与记忆。当代中国艺术最需要的是经典与典范。虽然在今天、在当代，大的环境与文化土壤还不能催生经典与典范，但是，面对世界文化艺术的勃发态势，中华民族从来没有像今天这样渴望经典、渴望典范。文明古国、礼仪之邦不能总拿古人、古典以立世。极目当代，我们的经典、我们的典范在哪里？当我们参加世界文化艺术盛宴的时候，我们奉献给世界的是什么样的艺术大餐？如此这般，我们在世界艺术高地又会有什么样的话语权？在世界艺术品市场中又何谈定价权？

历史让我们在今天能够面向世界去思考民族及其文化的问题，同样，当代艺术家也非常幸运地站在了这个特殊而又让人充满自信的崭新时代。这些都给我们提出了更多的课题与更高的要求：在培育与弘扬中华文化的大背景下，凝聚文化智慧，打开创造之源，使中华民族不仅仅是利用勤劳的双手，更是利用创造的双手，捧起民族的未来。可以说，只有我们的经典才是创造的经典，只有我们的典范才是创造的典范，它们会使我们的文化精神独立而鲜活，也只有在这个时候，我们彰显中华民族的雄心才会气壮山河。

研　究

许钦松绘画艺术的综合研究
——山水精神的文化解读

在中国山水画的创作中，存在着众多不同的探索、风格、参与者及较高的社会关注度，这一切都使山水画成为当今中国画坛举足轻重的组成部分。在这方面，我们看到更多的是纷繁与热闹，但却不愿说是繁荣，其实道理非常简单，那就是当下画坛的画家太多地关注形式，关注摹写，而很少关注内心的感悟与认识的提升，形式与表现技法上的翻新并不能掩盖精神与文化内容上的苍白。所以说，当下的中国山水画坛缺少的不是形式，而是承载的精神；缺少的不是不断翻新的技术，而是其应该体现出的认识；缺少的不是不断地探索及花样的变化，而是一种理性的、站在哲学高度上的判断与选择。我们之所以在中国山水画发展的十字路口去关注与研究许钦松，就是基于这样一个基本的认识背景。

为此，范迪安指出，当今时代，图像信息前所未有地畅达，这为艺术家取法多源、集精用宏提供了便利，但也向艺术家的胆识、智性和功力提出了挑战。时代给予了许钦松艺术创新的机遇，而他也在努力地把握这一机遇，将文化的识览和学术的精研有机地结合起来，把审美理想、审美判断和自我审美情怀联系起来，以笔墨美学与意境美学的有机融合，在当代中国山水画坛名家辈出、形态纷呈的格局中走出了具有自己独特面貌的道路。

1. 基于岭南文化传统背景的探索

每一个画派都存在"如何看待传统"的问题。岭南画派"二高一陈"当时的艺术革命精神、理念，对今天来说就是一种传统。但传统必定是鲜活的、不断生长的传统，而不是死气沉沉的传统。我们如何体现这种岭南文化，彰显岭南画派的这种精神，即如何用岭南文化精神去整合这些资源，如何以当代性为核心，形成一个创作的生态，如何传承精神，而不是传承一成不变的所谓"传统"，这是一个很重要的问题。如果丢失了精神，只继承了传统与样式，那画派的发展对于中国艺术而言就变成了一种阻碍。对于艺术家来讲，一个人走得再远，也不可能远离其文化的源头。一个人走得越远，就越能感受到特有文化对他的感召力。许钦松的实践恰恰从这一点印证了岭南文化对他的深刻影响，同时也印证了在创新的过程中，岭南文化所特有的生态与价值对他的感召与呼唤。但对许钦松来讲，最为可贵的是，岭南文化及其绘画传统没有成为他的一个包袱。他虽然并不排斥各种绘画形式及语言在阐释文化精神中的作用，但他更多的是将岭南文化及其绘画传统看作一种精神，并在探索与实践中背负着这一精神前行，而不是用一种形式捆绑自己。这使我们有机会看到，许钦松在岭南文化精神及传统绘画精神的指导下，不断突破已有的僵化的概念及形式化的语言，使岭南画派在一个新的基点上不断生发出一种活力。这种趋势虽然才刚刚开始，但许钦松已经走在了这条大路上，我们不应该怀疑，他会不断前行，并最终会成为新岭南画派一种学术与精神上的标示。

自古以来，广州这个岭南地区的中心城市，就是一个国际贸易往来较为频繁的地区，这决定了其在绘画艺术方面也很早就受到印度、波斯和希腊等古典绘画的影响，但其更多的是汲取了日本明治维新后新兴绘画的特点，主张"不能离古，又不能泥古"，形成了兼容并蓄、融会贯通、自成一家的传统。到了近代，广东得改革风气之先，30年来走上了一条全新的道路。有论者认为，岭南的阳光、雨露孕育了温秀的南国风情，广东的当代先贤凭借广东独特的地理位置，把握时代脉搏，主动寻求变革，引领了中国政治、经济、文化诸方面开放和创新的风潮。尤其是集开放性、兼容性、务实性、多元性于一体的深厚的岭南文化，成为祖国文化百花园中的一枝奇葩。在这种文化背景之下，艺术家们因利乘便，内学传统，外学西洋，励精图治，勇于创新，开创了一代风气，形成了岭南画派。岭南画派创始人高剑父、高奇峰、陈树人反对尊古卑今、定于一尊的保守观念，明确提出打破门户之见，以科学的观点对因袭停滞的旧国画进行必要、相应的变革、改造，推陈出新，主张大胆吸收古今中外各种

绘画表现技法之长，使古今中外共冶一炉，尤其要善于汲取西方绘画艺术之长，以补传统国画之短，使有千百年古老传统的中国画重获新生，并且强调真正有生命力的绘画艺术必须反映现实生活，与社会和大自然紧密结合以扩大创作题材。除此之外，他们还积极倡导艺术为大众服务，强调艺术家要紧跟时代步伐，体现时代精神，要创作出能够反映现实生活和时代精神的新国画，这种新国画不是为了表现自我、满足于个人陶醉和自我欣赏，也不是为少数人服务，而是为人民大众服务，是为了时代的需要而创作出的一种大众化的雅俗共赏的美的艺术。可以看出，这种艺术上的新主张体现了从封建社会到民主革命阶段艺术思想的巨大转变，它不单是内容上、技法上的一种变革，更重要的是新旧艺术思想体系的革新。岁月变迁，星移斗转，当代岭南画派年轻的艺术家秉承了"二高一陈"变革、创新的"艺术革命"精神，南北并蓄，东西兼容，以充满实验意识的探索切入现实，表现新生活、新观念，更充盈了立足现实、讴歌时代、披图鉴世、启人高致、发人浩气之艺格。可以说，多元化的探索及创新的精神与品格，使当代岭南绘画形成了独具特色的地域化绘画风格。许钦松的山水画探索就是在这一大背景下展开的，因此，在其绘画中，也显现着岭南艺术的文化传统与艺术精神。

2．在大化山水中彰显文化精神

可以这样说，许钦松的山水画探索不仅仅是一种图式的出新与语言风格的变化，他实践的是基于文化精神维度的具有艺术哲学高度的探索之旅，其核心是沿着"大化"山水的艺术理念，以中国画当代性探索为基本内容，以自己的体悟与向内心索求的审美态度，不断构建独具特色的、富有自身特性的审美经验，从而在岭南画派新时期的发展中，在传承与出新的过程中，形成了自己的学术定位与审美体验，在当今中国画坛日显昌隆，卓然而立，并且，随着时间的推移及山水画探索进程的不断深化，其应有的艺术感召力与标志性的作用会不断地显现出来。

（1）在"化"中探索文化精神，提升认识

中国画的生态是丰富的，多元化、多极化、多层次化是其大势所趋，我们要把它的发展放在大的文化背景下，认知它的存在，才能够清楚其不同的形态应该怎么走，才不会困惑。在这其中，"化"是一个重要的概念。"化"是一个在见识与陶养支撑下的学习、理解与提升的过程，而"大化"则是一种理解与通达的高度。许钦松的学习阅历、人生经历及文化体验使他有可能站在一个交汇点上，那就是关于时代精神、文化自觉、审美的当代取向，以及社会、政治、文化、生态的不断融合。在这一过程中，他才有了一种机遇，一种站在文化精神的高点上、沿着文化的向度、利用审美文化变迁所提供的契机，从而在对大山水精神的体悟中，在大山水气魄的蒙养中，在大自然纵横格局的感染下，在对视觉语言及大水墨的探索中，培养了自己的认知能力，提升了认识水平，最终在时代与文化复兴的际会中，找到了一条"大化"之路径去探寻文化精神，并形成了自己的风格与绘画的精神特质。一个艺术家的成长与成功可能需要的因素很多，但才情与机遇是极为重要的，许钦松在文化复兴与美学转型的过程中幸运地把握住了这两点，其探索不仅有了学术高度，而且更具精神价值。

（2）在中国画当代性的探索中出新

可以说，当下，中国画坛的众多探索更多地游离于形式上的翻新和利用符号化的语言来彰显自己的风格，探索的内容不断远离文化及其精神，而成为一种技术上的"裸奔"，一眼望去，可谓了无生气。在对自然与人生的体悟及对文化自觉的担当中，许钦松深刻地理解与认识当代性的取向与内涵，并自觉地将自己的创作纳入对中国画当代性的探索，这不仅表现出一种眼光，更是对中国绘画战略性的高度把握，这对于一个艺术家来说，尤其显得难能可贵。

通过对许钦松绘画实践的探索与研究，我们可以理出以下这么几点体会：第一，要将艺术放在文化精神和艺术生态这个大背景下去研究，不能只就某一门类的艺术视角去看具体的艺术现象。具体来说，一定要把中国画创作放在中国艺术这个大的生态背景下去比较它与其他门类、派别之间的生态关系，而不能只就中国画论中国画，否则就容易陈陈相因，使中国画失去发展的活力。第二，要把中国画创作放在一定的文化大背景下去研究，在中国文化、世界文化的大背景下去认识中国画的发展和它面临的问题、挑战以及今后的发展趋势。因为，随着世界一体化的发展，包括经济、政治、科技、文化的一体化，各种资源，特别是信息资源共享的速度提升，各学科之间拉近了距离。在这种情况下，我们所面临的文化艺术生态环境、文化艺术发展的具体态势，实际上正在发生着非常大的变化。对于这种变化，我们必须正视。

很多时候，许钦松关注的是中国绘画艺术的转型问题。为什么要转型？如何转型？中国艺术的转型，从学

术层面上来讲，其分水岭就是当代性的建构问题。正确地认识当代性，正确地培育与发展当代性，正确地践行当代性，才会避免一个艺术家在艺术转型的过程中于学术上走偏。关于中国画的当代性，如前所述，要把中国画放在中国艺术这个大的生态背景下研究。在这个过程中，中国画的当代性体现在以下四个方面：第一是空间的言说。无论是古代、近代，还是现代，中国绘画实际上一直在解决一个问题，即如何在方寸之间言说无限的空间，也就是在有限的空间内去追求空间的无限性。在当代人们的审美取向下，我们要在有限的感悟、有限的空间、有限的经验的基础上去给观者传递一种无限空间。第二是当代性信息量的问题，即如何在有限的空间内给观者传递尽可能多的信息及其含量。因为现在信息的传递方式和人们自我意识的觉醒不可能像过去那样，看一张画只有一个理念、一种理解、一种解读；现在，一千个人在不同的时间看一张画可能会有两千种体验、两千种看法、两千种感觉，甚至每个人可能都会有好多种看法，今天看的和明天看的可能都不一样。在这样的社会大背景下，我们在绘画的创作、探索中，如何从语言，从技术，从绘画整体风貌、风韵以及文化的传达等各个层面给观者制造更多的信息，增加审美感悟的信息量，是当代绘画非常重要的一个方面。现在，我们说中国传统绘画的发展不能够满足中国绘画整体发展的需求。"85新潮"后，西方思潮进入，它们不仅仅是一种思潮，实际上是人们对审美的一种需求与反思。为了满足这种需要，当时的艺术生态很活跃，推出了很多尝试性的东西，比如实验水墨、学院探索和新水墨。除了对社会生活的关注和对人性的关注之外，这些艺术实践者在绘画中努力做到一种追求，即想办法在绘画中给人以更大的想象空间和更多的信息量，无论当代艺术，还是中国画当代艺术，他们一直在沿着这条路子走。虽然现在还没有很多人关注，但我认为，许钦松的实践是沿着当代人审美趋向的路子走来，这一点很重要。一个没有水墨体验的人是无法深刻体验艺术的，比如一个老农民画一笔和齐白石画一笔，在一般的观众看来可能没有很大区别，只有那些对水墨有深刻体验的人才能体验到齐白石的一笔包含了非常多的信息。在当下社会对水墨有体验的人越来越少的情况下，如何增加绘画中的言说信息量，就是一个很大的课题。因为，现在都市化的本身就是一种时尚快速消费文化及以"薄、快、散"为特点的信息传达，再加上对笔墨独立的体验越来越缺失，传统中国画的发展的确出现了一种言说困境。所以，在大的背景下，我们就要探索如何复兴中国画的问题，从这一点上说，核心就是如何增加中国画中的言说信息量。第三是绘画的视觉与环境结合的问题。一幅作品不是说一画出来就完成了，它的审美信息的传递是由三方面——作品、观者、环境来组成的。也就是说，一幅完整的绘画，其艺术效果是由这三方面来组成的。视觉的传递、观者、环境这三者的关系与互动是中国画当代性的另一个问题。因此，它就要求我们在绘画的时候，不仅仅要考虑语言、构图的问题，还要把展示的环境，把观者当成一个整体来统一考虑。也就是说，绘画是一个系统工程，这是当代性的一种要求。第四是文化自觉与文化精神的发现。越来越多的人们发现，绘画的技巧是一种技能与训练，绘画的本质是一种文化活动与文化诉求，绘画是一种文化。绘画的本身与题材虽然重要，但它最重要的价值是绘画所体现出的文化精神。离开文化精神的向度，绘画探索就会迷失方向，或是误入歧途。在讲了中国画当代性的四个方面后，我们还要谈一个基础问题，那就是当代美学转型中对人性、人本，以及本我、本原、本质的发现与弘扬，这是中国绘画艺术当代性生发的基础。在都市化与时尚文化的冲击中，功利主义泛滥，这种发现与溯源就是艺术当代意义的重要组成部分。

许钦松身为全国政协委员、中国美术家协会副主席、广东省美术家协会主席、广东省画院院长，在日复一日繁忙的社会事务中，还能够心无旁骛地创作出一幅幅学术水平高、文化含量厚实的大型作品，并且在中国画当代性的探索方面，已经有了更多的认识与自觉意识，走在了前面，这足以说明，许钦松的转型是成功的，因为中国画艺术当代性所涵盖的三个方面他都照顾到了。中国绘画，包括所有的艺术形式，实际上最终是要关注人性，关注本我、本原。如何关注人性，关注本我、本原的东西是中国画当代性建设的基础，这需要艺术家有文化的当下体验。美术对世界的观察是用领悟的方式，它与科学不一样，科学是关于客观世界各个领域事物现象的本质、特征及运动规律的知识体系，是通过对事物的观察，得出的感性或理性的认识，比如对一个杯子进行观察，是看它的直径是多少、高度是多少等等；而在艺术方面，对这个杯子的认识则是关注这个杯子的造型与视觉美不美等，是通过感悟而得到的一种认识。所以说，艺术最终是在文化的大氛围下才有这种感悟，在绘画背后体现的是一种文化精神。

3．大笔墨　大境界　大开合

许钦松的绘画探索是在面向社会文化及直面生活的体验中探寻与发现的。谈到绘画的最高境界，当然画家可能会更多地关注关于技术、视觉、绘画的整体感觉。实际上，绘画一旦完成，进入社会之后，它更多的是承担一种文化精神的责任。我们要从艺术哲学的层面去看传统，一定要转化一种新的体验方式、一种新的研究视角，这样才会对中国当代艺术有一个全新的认识。人的知识结构在变，审美经验在变，感悟领悟的方式在变，我们所面对的环境也在变，我们能有不变的理由吗？古人如果要想看一幅原作，就需要跋山涉水到收藏那幅原作的人那里去看，一年都看不了几张作品；而我们现在看原作太容易了，现在信息共享、图像极度丰富，对信息接收的方便程度是任何一个时代都不能比拟的。这也是我们进行艺术转型很重要的一个支撑条件。艺术的创造与出新，只有生长在社会文化生态之中，才能不断汲取生长与发展的力量；同样，艺术的创造与出新，只有直面生活的体验，才能保持其新鲜而又生动的时代风貌，脱离社会文化生态与生活，艺术的鲜活的生命力就会丢失。这就是为什么我们在讲究传承的同时，要积极推新，而推新的基础是社会文化生态及生活的滋养。许钦松似乎找到一种独特的方式，在社会文化及生活的穿行中，总能找到一种独特而又新鲜的体验，并且把这种难得的体验与感悟很好地"化"入自己的创作中，从而使其作品既有艺术上的承递、对传统的挖掘，同时又闪现当下生活的内在张力与活力，在出世与入世中张扬自己的艺术理念。这时，创作就成为一种思考、一种思想的过程。应该说，这些就是许钦松能够走到今天的独门秘籍。

罗一平认为，许钦松的山水画是以大笔墨写出的一种大境界，作品具有一种大美之象，其意象是通过陈子昂的"念天地之悠悠"那般苍茫的境界而实现的，其审美价值是指向先秦和建安风骨那样的大美之质。许钦松的山水画多写气势恢弘的宏大气象，把浩大与深情集结于一，使人一眼望去，往往只见山势而不见笔墨。因此，也有人诟病其"无笔墨"，其实，这是对笔墨本质的误解。许钦松的笔墨是一种"大笔墨"，它犹如万里长城的砖石，当人们放眼看万里长城时，看到的是它回旋于山势的宏伟气象，很难看清那一块块的砖石。但是，如果没有了那一块块的砖石，万里长城的恢弘气势由何谈起？这就是说，许钦松的笔墨重在画面境界的生动勃发而不在于小桥流水般的细微刻画。然而，当你仔细观看画面中的微观笔墨，即可发现，不仅笔法上极守法度，而且笔笔具有生动勃发的特质。更为可贵的是，当这些微观笔墨集结在一起时，所具有的审美气息、精神格调乃至势态韵味都与通篇画幅的审美气息、精神格调乃至势态韵味具有一致性，其来龙去脉有条不紊，精神抖擞中气脉贯通，和谐适目。许钦松极为重视中国古代哲学在绘画中的作用，但并不忽略、轻视甚至排斥感官的作用，而是通过对"大笔墨"的构成，追求"宇宙意识"观照下的"诗意情怀"。他的作品构成了一种令人沉迷、心醉的图景：浪漫而壮丽，绰约而多姿，造境迷离奇幻，有皓月临空如万古明镜，有流云如浩淼湖水，波光潋滟，行笔沉着痛快，疾徐有致，气象的刚健、峻朗之态与笔势、笔意的婀娜意态相映成趣，有一种浑然天成的整体美，犹如回旋着一首纯粹的中国音乐的节奏和旋律，具有视觉听觉化的特殊的美，其意态、品格、境界或如屈铁沉凝，或如闲云出岫，或如怪石峥嵘，或如风摇花影，已经全然达到了所谓的"心中无笔、手中无笔，唯在意象"的境界。许钦松的山水画不仅在"大笔墨"上将画面气息张扬得如英雄舞剑，符号具有"气"、"力"、"情"的语言形态，而且在"小笔墨"中尽量释放出自身内在的生命活力，将其处理得极得骨强、筋健、血活之法，有情有味，不仅具有回翔顿挫之姿，而且颇具酣畅、洒脱、瑰丽之气，充满着特殊的情感符号属性，具有"带燥方润"的美感，是有灵魂寄托而显现一定精神特征的活物。他的作品，无论是大笔墨，还是小笔墨，其笔法皆有翩翩欲飞之势，总体感觉都是大意象的构成，气象峻伟而雄强。故而，人们在阅读他的作品时，能够通过直观感性的中介，在自我的审美心理中唤起一种与它的力结构相同的力的样式。

吴丰立认为，许钦松的绘画是大山大水寄忧思的一种体现。"天地玄黄，宇宙洪荒。"（《千字文》）这是古人对神秘宇宙的描述。然而，在许钦松的笔下，那巍巍大山、茫茫旷野、氤氲行云所展示的混沌世界则和这种原生态场景不谋而合。这个令人仰止的空灵世界，不仅流淌着画家的理想与灵魂，更装满了他对现实的思考。众所周知，中国传统山水画自其诞生之初，就已通过"以形写形，以色貌色"的手段，成为文士阶层的"卧游"、

"畅神"的载体。进入成熟期后，山水画经由"外师造化，中得心源"等方式，寄托着文人士夫"可居可游"的"林泉之心"。接着，凝聚了高度自觉的"笔墨"观念、"直抒胸中之郁气"的明清山水画，则体现了更加浓重的消极避世色彩。今天，这些人为占有的私欲在许钦松大气磅礴的画作中都已荡然无存了，而站在许氏的巨幅山水前，大自然的永恒与博大，神秘与圣洁，足会让人感觉不到自己的存在。在版画领域里颇有造诣的许钦松吸取了木刻的营养，如用笔快、准、狠，驾驭大局能力强等，同时抛弃传统山水重在描述"一草一木"的散点透视画法，而以"焦点透视"为基础，以全景式构图法把大自然中的景别合理收到自己的囊中，这样既体现了其笔下大山大水的丘壑之美，又加强了天地山川的神秘感与存在的合理性，制造出了一个蕴藏着无穷原始生命力的洪荒大世界，从而形成了独一无二的许氏风格。许钦松一再强调"笔墨当随时代"，即艺术家要用手中的笔记录现实生活、反映现实问题。然而，他没有像《清明上河图》的作者张择端那样直观、肤浅地描述繁荣的社会景象，而是通过自己的大山大水所展现的大自然的神秘与圣洁进行深层次的思考：工业文明的速猛发展严重破坏了农业文明的生存环境，结果洪水泛滥、SARS横行、冰雪肆虐……人类也为自己的行为付出了惨重的代价。"获罪于天，无所祷也。"（《论语·八佾》）这是孔子对世人的告诫，也是许钦松画作的精神内涵。

同时，罗一平提出，许钦松的山水画着力于建构一种"厚、稳、健、大"的"宇宙意识"，其作品中的山水形象不是简单的自然物的再现，而是儒家"比德"美学观的呈现。孔子说："仁者乐山，智者乐水"，是因为有仁德的人宽厚、沉稳，心境雄健、博大，故而从山的形象中看到了和自己道德品质相通的特点(厚、静)，所创作的山水作品自然就如同物理形象的山一样沉静、坚定、安稳。智者之所以乐水，是因为他的才智与思维如同物理形象的水一样是活跃的、进取的、流动不止的，因而从水的形象中看到了和自己道德品质相通的特点（"动"）。所以，具象的"山"是"仁者"的有形符号，"水"是"智者"的有形符号。当这种"比德"的意指渗透在许钦松对山川的塑造时，笔下的山川虽以自然物象为素材，但已经超越了具体自然物象的某一具体景观，一方面转化为壮美而浪漫的意象笔墨，另一方面转化为具有儒家"浩然之气"的审美价值指向——"安于义理而厚重不迁"；而当这种"比德"的意指渗透在画面的流云时，流云便如水流般有了在浩荡气息中如涟漪漂移的生动之象——"达于事理而周流无滞"。正是因为许钦松的作品中有了这种"比德"的意指，故而，我们观看他的作品时，会明显地感受到一种"宇宙意识"的大美之象。

4. 形式感和精神美

许钦松曾长期从事版画创作，其艺术理念与文化体验是在这个基础上建立与构建起来的。罗一平指出，许钦松"诗意情怀"的绘画表现自然地体现在对现代版画构成原理的分析、研究与探索、实验上。他的作品比较重于章法结构的"妙运"，但最终起作用的仍然是儒家气息。他很清楚，章法结构若于儒家修养功夫欠失，作品便失骨骼，一旦无骨骼，作品的血肉丰神也即皮将不存。另外，他作品中的"诗意情怀"还体现在"以笔拟刀"的笔法上，如凿似冲，具有劲、健、辣、涩等特征。古人说，书必有神、气、骨、血、肉，此谓之五美，五者缺一，不为成书。许钦松的作品，正是在"以笔拟刀"之中，暗合了此五美。综观许钦松的山水画创作，有三种态度：一是"述"。他通过学习传统，把握先贤作品中的"明明之德"。二是"疏"。这是宋儒"格物致知"意义上的"行万里路"，即在读书、写生式实证前提下对先贤的思想和作品中的义理有意味地提升。三是"作"。通过对艺术创造和艺术思维的升华而将传统今用。故而，他的山水画以"宇宙意识"为中枢，将天道、人道、技法三极并建于一，表述了儒家哲学"君子比德"的大美之象，以"诗意情怀"为引导，将"大笔墨"与"小笔墨"运用得相得益彰，表达了对自身在自然、社会环境中生存状态的一种理想化的生存感觉，其山水画创作，不仅仅是关心对笔、墨、点、画的审美感受，更关注对自己内心情感、情绪的复杂性和多变性的准确把握和展示。具体而言，就是自己对这种情感、情绪的复杂性和多变性的自由抒发的新的发现以及新的体验。所以，他的山水画既是一种儒家哲学以艺术的社会功能为主体，张扬"宇宙意识"的大美之象，也是一种自我生命形态与自我生命方向"诗意情怀"的独特表述。

邵大箴先生认为，人们评价艺术创作往往着眼于作品本身的形式感染力，这没有错。艺术作品如果没有形式美感，不能吸引观众的视线和征服他们的心灵，便不能被称为优秀作品。许钦松是一位在注重深入生活基础上十

分关注形式美感的艺术家，他的版画创作早在上个世纪70年代就驰名于画坛，并在重要展事上屡屡获奖。即使在当时艺术受意识形态过多影响的环境中，他仍然遵循艺术规律，执著地从现实生活中发掘美，顽强地追求用最恰当的形式语言表达自己从生活中获得的真实感受。进入"改革开放"新时期之后，面临自由的艺术氛围，许钦松如沐春风，他以更旺盛的精力和更充沛的热情投入艺术创作。他坚持现实主义的创作方法，从生活中选择作品素材和汲取创作灵感。随着视野的开阔和修养的提高，他的艺术风格在悄悄地发生着变化，创作题材从以人物为主扩展到风景、花鸟，创作手法从写实延伸到表现、象征甚至抽象。他逐渐意识到，艺术作品除题材内容外，形式所包含的意味及美感也构成了作品内容的一部分，影响着人们的思想和感情。题材、手法的多样化，强烈的生活气息和追求独特的形式意味，是他在20世纪八九十年代许多新作的特点。这些新的表现形式不是他的凭空臆造，而是从对客观物象进行深入、细致观察后的艺术提炼与概括。他在熟练地掌握了客观物象的形式结构之后，大胆地运用夸张、变形，进行主观性的再创造，使这些来自于生活的实景更具感情特征，更有艺术感染力。在这个过程中，他还借鉴民族传统艺术如汉代画像砖石、佛教壁画、文人画和西方现代绘画作品，从中吸收营养，充实自己的才智，提高自己作品的艺术表现力。使人感佩的是，他从不满足于已有的成绩，对待每一幅新作，他总是抱着探索的态度，在求新、求异、求变的同时，保持着他艺术风格固有的质朴与清新。许钦松在木刻艺术创造中借鉴了包括水墨画在内的传统写意艺术的观念和技巧。早在20世纪70年代，他就开始画水墨画，我揣测，他之所以钟情于水墨，其重要原因之一是他意识到，以笔墨为工具、具有写意特性的这门艺术所包含的辩证原理，不仅与其他艺术门类是共通的，而且还会对从事其他门类艺术创作的人们有所启发意义。作为版画家，他向水墨"扩张"，对他今后在版画创作中探索新的表现语言会有所助益。就像在他的水墨作品的艺术语言中，我们看到他的版画成就发挥了重要的作用一样，有过水墨艺术实践，并在山水画创作上做出成绩的他，在未来的版画创作上，定会更上一层楼，产生新的创作成果。

5．艺术进化的生命体验

从实践的维度上看，许钦松的艺术探索可以分为四个基本阶段：一是20世纪五六十年代的启蒙阶段；二是20世纪七八十年代的求学探索阶段；三是20世纪90年代的水墨探索阶段；四是21世纪之后的大化山水探索阶段。

（1）20世纪五六十年代。1952年，许钦松出生于粤东澄海县樟籍村。小时候，许钦松常到外婆家做客。外婆的家靠海边，许钦松常和小伙伴到海边的一片黑乎乎的滩涂上玩耍。浪花轻轻地吻着沙岸，滩涂的深褐和水迹的光亮交相辉映，恰似潮的足迹。后来，许钦松获得大奖的几件版画作品，其题材几乎都跟潮有关。可见，儿时的经历对他的艺术创作有着深刻的影响。许钦松的父亲是一位十足的庄稼汉，母亲则是个戏迷，看戏的时候常常把他带上。许钦松常会被戏服中的图样和纹饰所吸引，那些极其好看的图饰和各式人物的装束成为充斥于他课本空白处的画材。从樟籍小学毕业后，许钦松考进了隆都中学，在美术老师的辅导下开始画静物写生。1970年高中毕业后，因为擅长美术，而且在县里早有名气，18岁的许钦松开始在樟籍小学当老师，兼任小学至初中的美术课教员并参加了县农民木刻训练班，学习木刻创作，同时参加县级、地区级画展，发表自己的木刻作品。

（2）20世纪七八十年代。1972年秋，许钦松进入广州美术学院进行专业、系统的学习。1975年11月，许钦松参加了在顺德容奇镇举办的"广东版画创作学习班"，创作了成名作《个个都是铁肩膀》，其毕业创作《力量的源泉》也在省级刊物发表。1976年初，许钦松筹备广东、四川、浙江三省版画联展，开始接触并跟随黄新波学习木刻；1978年4月，许钦松又被调到中国美术家协会广东分会，直接在黄新波的领导下从事展览和创作，同时也得到了杨讷维先生的指导。这两位卓有成就的木刻老前辈对许钦松后来的艺术道路有着重要的影响。

改革开放后，许钦松坚持从生活中选择作品素材和汲取创作灵感，其创作题材从以人物为主扩展到风景、花鸟，其创作手法从写实延伸到表现、象征甚至抽象。他意识到，艺术作品除了题材内容之外，形式所包含的意味及美感也影响着人们的思想和感情。于是，他创作的题材、手法逐渐多样化，富有强烈的生活气息和追求独特的形式意味。20世纪八九十年代以来，他更多地采用水印木刻的表现手法，在探求形式美感的同时，巧妙地运用创造性的肌理效果赋予作品以深厚的精神文化内涵和堪经玩味的哲理情调。他在简洁有力的黑白木刻中发展起来的华丽优雅的巨幅套色水印版画，迄今仍然在中国版画艺术界占有举足轻重的位置。

（3）20世纪90年代。随着活动空间的扩大，许钦松在拓展他的版画艺术风格的同时，也进一步发展了他的中国画语言，在木刻艺术创作中借鉴了包括水墨画在内的传统写意艺术的观念和技巧，其艺术创作重心开始向水墨"扩张"，原有扎实、深厚的版画功底和木刻技巧赋予了他的山水画以版块组合的形式美和运笔如刀的洒脱美。而且，在山水画的创作中，许钦松回避了"一波三折"、"如锥画沙"、"如屋漏痕"一类的书法性线条的运用，"易刀为笔"的大胆探索，使其山水画更多地得力于黑白的组合。后来，西部、南疆写生和域外如尼泊尔等山地母题创作展现了许钦松艺术视野新的变化：崇山峻岭加强了视觉空间的崇高感，也赋予了构图饱满的体量感。可以看出，许钦松将版画和中国画两种表现手段有机地结合在一起，不仅形成了自己独特的"刀刻山水"艺术风貌，也找到了其艺术创新的广阔天地。

（4）21世纪后。在重返大自然的理念指引下，中国山水画家如何构建一种新的人与自然的关系，成为具有现实指向和史学意味的命题，许钦松对此有着深刻的认识。他的山水画作品改变了古人一贯讲究的散点透视的观看方式，运用了焦点透视的现代俯瞰方式，突出了大自然的博大与雄浑，表达了大自然之于人的神秘感、崇仰感和敬畏感。许氏的山水画，体现了一种富有哲思意味的、处于工业文明之下的现代人对生存环境以及人与自然关系新的体悟。如果说时下所谓的"城市山水"是以"水墨"这一源于中国传统哲学思想的绘画材质来迎合和妥协于现代工业文明的话，那么，许钦松的一系列山水画创作则可被视作在城市化进程如火如荼、人类生存环境等问题日益凸显的当下，艺术家以一种唯美的哲学方式，对人与自然这一人类无法回避和跨越的永恒问题的沉思和叩问。

6．在完美人生境界与审美经验的形式中提升创作的品格

绘画的审美是在大众性中体现出艺术的个性，没有个性，便没有艺术，但大众性恰恰又是艺术赖以生存的土壤与源泉。所以，对于艺术家来讲，如何培育与形成自己基于文化大背景的审美体验，如何在功利化与世俗化社会大背景下去提升自己的人生境界，对绘画的个性风格与品格至关重要。特别是在当今审美文化于商业的促动下不断走向以"薄、快、散"为特点的消费文化的过程中，一个艺术家系统的审美经验与人生境界决定了其艺术的风格与格调，这是艺术作品品格形成的基础。许钦松的探索，可以说是沿着"人生感悟——艺术哲学——艺术创作"这样一条道路在不断前行，并在特定的时空中找到了表达时代与个性中本我、本原的窗口，在时代的大屏幕上，闪烁着创造的光华。时代从来都是关乎人的时代，艺术也从来都是时代的创造，而创造从来就是一种品质与品格的消替，许钦松恰恰找到了这种契合点。

许钦松的作品体现的是一种比较纯粹的中国笔墨精神以及传递出的文化精神。中国文化精神的品格是什么？是雄浑。中国绘画一直是追求这种雄和浑，其体格是什么呢？是正气、大气、光明之气。许钦松的绘画展示的就是一种正气。中国人常说："人品如画品"，其实就是讲究一种修为，讲究你的认识和你的行动是否统一。正如前面所说中国绘画当代性的一个基础和三个路径，许钦松的艺术转型从版画到具象国画到意象山水，是一个"化"的过程，这个"化"不仅仅使之转化与消化，更为重要的是认识与境界的转化与提升。所以，这些画其实是认识提升的结果。中国画到最后就是一种认识、一种修养，因为技术层面的东西很快就可以掌握、就可以很熟悉，但很多人提升不上去，几十年一以贯之，就是因为认识没提升，知识没有改变，认识没有转变，这就是知识结构的问题。究其原因，在于很多画家不善于学习，不喜欢看书，不愿意思考，不去努力优化自己的知识结构。

范迪安认为，许钦松的作品表现出了一种由笔墨意境向空间意境的转化，由抒情结构向现代视觉形式凸显与强化的转化，这种转化表明了他的艺术追求正在朝向一个新的高度。其艺术特点在以下几个方面表现突出：

（1）构成意识的图式处理。许钦松最早是以优秀版画家的形象出现在人们的视野的，其版画艺术极为讲究构成性。转入山水画创作之后，他巧妙地将版画构成元素注入山水画的结构，减弱了线条一波三折、提按绞转的笔法，使笔墨从抒情表意中解放出来，运用体面关系的对比与协调来表现物象的力场，以整体的节奏感构成对大自然山水形态的概括与表达。许钦松这种构成性的图式，在形象的塑造上并未完全放弃传统笔墨语言的原则，因此，其作品突出的标志是"主观性"而不是抽象性，所展现的往往是一个主观、想象、梦幻和神秘的世界，流露出对自然生命的冥想或对人生意义的追问。在这些作品中，空间本身被当成了表现目的而不是对外在物象的模仿，就此而论，许钦松的这批作品体现了在现代山水画领域有价值的突破。

（2）光影感的物象组织。正因为许钦松强化了构成性原则，故而其作品中物象的真实感已不是由占据空间的

实体形成的，而是由光影和气氛引发的。他的作品不是对自然因素的单纯模仿，而是将空间和时间因素相融合，以光影营造一种闪烁、颤动的迷人气氛，并由此构建了一个光影感觉的新世界。他巧妙地把光影要素安排在经过谨慎推敲的部位上，物象的团块结构和断断续续的光影笔触表示了透视消退的效果。如此，画面所呈现的视觉真实就不再是以凝视不动的单一视点所见的透视幻觉，而是由多视点所捕捉到的千姿百态、不断变化的光色效果。实际上，许钦松要捕捉的是一种超越事物实体的纯然主观印象，这使他的语言成为对光影效果的实验，进而形成了一种新的语言表述方式，并借此解释自然。很显然，在这里，光影被他从事物中抽象出来，成为独立于事物之外的元素。这样，他在创作时就不受物质空间和物质性的羁绊，而是把光影当作一种属性，以构成画面的空灵感和韵律感。

（3）"刀工"味的笔墨表达。许钦松以版画家的身份进入中国画创作领域，由于职业角色的转换，他很自然地把版画元素带入山水画的创作中。版画讲究用刀，"刀工"会使物象具有劲健等特质，他将版画刀工带入山水画中，运用刚健拙厚的线条和恣肆淋漓的泼墨，以斧凿般的笔触和墨迹在纸上印留下富有质感的空间，在黑白块面中穿插着坚凝的山石素壁，使作品中的山石结构像刀刻一样具有力度感和雕塑般的体积感，作品整体浑然雄健又不失酣畅之意味。

（4）大山水意象的营造。"以笔拟刀"的运用使许钦松弱化了传统山水画注重笔墨情趣的表达方式，在空间和笔墨处理上强化并张扬了汉唐和北宋的博大气象。他以综合的眼光看待笔墨传统，以整体意境的生发为原则，以"气盛"为作品生命力的支撑点。面对自然景象，用心灵和情感去统摄与收取，并通过笔下的山水符号，着重表现出大自然本真生命的独立精神。他围绕汉唐和北宋"意境美学"的生成，不拘一格地使用笔墨，为山川写神铸魂，作品蕴涵着深厚的人文精神、雄健的丘壑和虚浑的云气，以一种大开大合的气象给人以永恒的意味。

7．彰显体验文化精神的当代内涵

在中国文化复兴的大背景下，体验文化精神的当代内涵，并在绘画创作中彰显这种文化精神，从而形成具有时代品格的一种山水精神的表达是许钦松山水画探索的时代与文化取向。许钦松在艺术生态过程中厚积薄发，不断积淀与生发自己的审美态度、审美理想，并在此基础上兼蓄并储，在岭南文化中培育出了个性特征鲜明的审美经验，逐步形成了以"大化山水"为核心的美学理念与审美取向，从而为其绘画美学体系的构建树立起了基本的内核。在绘画创作及其思想探索中，许钦松关于审美与绘画当代性的研究领悟与认识，为其创作的生发指明了方向，为其探索框定了基本内容，从而也成为绘画美学思想最具创造力与活力的部分。在大化山水精神的融合中，"荒寒通灵"的绘画表现不断独立而又系统地形成了许钦松的一个重要的绘画风格与绘画美学思想的基本调子。在认识的提升与长期绘画创作的过程中，许钦松逐步成熟并不断完善其绘画语言风格及相应的笔墨语言技巧，为绘画探索及美学思想的实现提供了语言与技术保障，更为审美经验的不断发展提供了可能性。

在当下的中国山水画坛，可能有太多的所谓创新者、成功者，我们无意将许钦松列入其中一个。但我们研究的目的是为当下中国山水画坛提供一个研究范例，让更多的艺术家或者市场的参与者认识到，一个艺术家的学术是如何开始、如何生发的，其学术价值是如何建构、如何形成的。只有这样，我们才能从根本上去认识一个艺术家的艺术创作及其价值。我想，许钦松几乎倾其一生的探索，我们只有在这个坐标系下，才能看到其具有标示性的典范意义，这不仅仅是对岭南文化及岭南画派，更是对中国画这个大格局的探索。也许，我们更多的是需要这些能够使中国画"更好"地探索，而不在于是"新"还是"旧"。这就是许钦松给予我们的重要启示。

在行文即将结束的时候，我们不能不强调研究艺术家创作的一个新情况，那就是随着文化环境的不断复杂与干扰因素的不断增加，我们不得不从文化生态的角度去认识与分析艺术家所处的地位及状态，并由此来分析与判断其艺术探索的状态，这对一个艺术家来说是非常重要的。强调这一点的原因是由于我们在研究许钦松的过程中发现，许钦松的艺术之路并不是人们所想象的"学院之路"，这或许是其成功的一个重要方面。他从一个学生→艺术工作者→艺术家→艺术界的行政领袖，正在向社会文化领袖进行转型，这种转型不仅仅是反映在其个人的行政身份上，更多地会反映在其绘画的创作实践与理念的过程中。艺术虽然是源于内心的脉动，但艺术恰恰又不是私人的脉搏，它只有在社会与文化的大背景之下，才能显示出其个性之独有光彩。许钦松的艺术之路，正在放射出这种独具时代风采的光芒。我们注视着新岭南画派又一次勃然的生发。对此，我们充满期待。

许钦松学术背景研究

在当今的中国山水画领域，许钦松可以说是一位有杰出贡献的艺术家。他不仅仅是在中国传统山水绘画的艺术道路上发展、创造，将传统绘画的光辉再次闪耀，他还是一位继承中国传统人文精神、具有深厚历史担当的艺术家。也可以讲，许钦松对艺术的追求，就是对艺术的一种阐释。他在潜心艺事的人生历程中将其生命的精神与艺术的精神融合在一起，使我们看到了一幅幅超逸的精神画卷，也记载着超迈的历史情境。他是一位历史的记录者，又是一位随着历史行进的反思者；他的作品饱含着对时代的热爱、对社会的钟情，也饱含着对未来的殷切憧憬；他是一位可堪大任的艺术家，为中国绘画艺术的传扬、为岭南绘画的发展用尽心血；他是将高尚人格与优秀艺术完美结合的典范，他的艺术人生如其作品一般，恢弘、大气、洒脱并且盎然。

1. 岭南文化传统的影响

近代以来，广东当代先贤凭借广东独特的地理位置与深厚的岭南文化，把握时代脉搏，主动寻求变革，引领了中国政治、经济、文化诸方面开放和创新的风潮。纵观近百年来中国的文化变革，争论的焦点集中在面对西方文化的全面"入侵"所带来的震撼和冲击，如何对本土传统文化重新认识，对既成的文化进行拆卸、重组和改造。中国画作为中国传统文化的重要象征，首当其冲地面对这种挑战和改造。在中国画的变革与发展中，岭南文化集开放性、兼容性、务实性、多元性于一体，催生了当代岭南绘画多元化探索与创新的精神和品格，形成了独具特色的地域化绘画风格。

近二三十年来，新文化变革的大潮再次强烈地冲击着中国画坛，西方的现当代美术思潮及目不暇接的新样式对中国美术界产生了巨大的影响，许多本土艺术家在向西方美术学习的过程中带着一种自觉的责任感，即坚持探求中国画当代转型的有效途径，使水墨这一特定语言保留中华民族文化的认同感和归属感。许钦松就是这些艺术家中的杰出代表，他在深受岭南传统文化影响的基础上进行的山水画探索，不仅仅是实现图式的出新与语言风格的变化，更进一步地实践了基于文化精神维度的具有艺术哲学高度的探索之旅，其核心是沿着大化山水的艺术理念，以中国画当代性探索为基本内容，以自己的深刻体悟与向内心索求的审美态度，在传承与出新中构建起新岭南画派新的精神风貌，为新岭南画派提供了一种新的学术上与精神上的标示。

在岭南文化开放、兼容、务实、多元精神的培育与影响下，许钦松以一位艺术家开阔而敏锐的视角和眼光，对当下和岭南地区的文化提出问题并深入探讨，追求和标立艺术的独特性和个人样式，使中国画艺术的语言实验和探索走上了一个新的台阶并打开了一个新的局面，实现了岭南画派的突破性发展。

许钦松因利乘便，内学传统，外学西洋，励精图治，勇于创新，开创了一代风气。经多年探索与实践，许钦松既具有由版画功底发展而来的中国画延续变革与创新的传统精神，更充盈了立足现实、讴歌时代、披图鉴世、启人高致、发人浩气之品格。岭南的阳光、雨露孕育了许钦松绘画作品温秀的南国风情；深厚的艺术功底、修养赋予了许钦松绘画作品浓郁的艺术感召力；勇于探索、出新的精神营造了许钦松绘画作品常看常新的永恒意味。在岭南文化传统的滋养下，许钦松的山水画艺术日益朝向新的高度。

2. 岭南画派绘画精神的培育

岭南画派形成于清末民初中国社会发生翻天覆地变化的历史大潮中。19世纪末20世纪初，孙中山先生领导的辛亥革命推翻了清王朝，从此结束了中国两千多年的封建专政政体，建立了历史上第一个民主共和国。在风云变幻的政治斗争与外来思想文化的冲击下，传统的文化精神与价值观念受到空前的怀疑与否定。中国绘画历经了两千多年，承先启后，人才辈出，各家蔚起，法备而艺精。但从宋元以后，画家一味仿古、摹古、复写古画，逐渐失去了生活气息。至晚清，大部分作品陈陈相袭，成为古画的模拟品，了无生气。这时期，岭南画派的创始人高剑父、高奇峰、陈树人在进行"政治革命"的同时，深刻地认识到艺术也必须革命。强烈的民族使命感与民族复兴意识使"二高一陈"非常注重绘画的现实性与社会效益。他们受民主主义革命思想的影响，倡导"艺术革命"，建立"现代国画"的革命精神，提出"现代国画"要反映现实生活，描绘当代题材，主张国画更新，折衷中西，融会古今，汲取西方写实绘画语言和丰富的表现手法，保留中国画古典画风的兼容精神，"与时俱进，雅俗共赏"，"兼工带写，彩墨并用"，反对清末民初画坛的模仿守旧，这些思想一起构成了岭南画派完整的理念

体系。其中，最值得称许的是其所提出的"艺术革命"精神。这种艺术上的新主张体现了从封建社会到民主革命阶段艺术思想的巨大转变，它不单是内容上、技法上的一种变革，更重要的是新旧艺术思想体系的革新。

许钦松对岭南画派的艺术革命精神的继承，是一种在传承基础上的出新。任何时代、任何画种都存在如何对待传统的问题。其实，传统必定是鲜活的、不断生长的传统，而不是死气沉沉的传统。就岭南画派提出的艺术革命精神而言，在当时看来是一种创新与革命，但在今天看来就是一种传统。许钦松以务实的学术态度面对艺术思潮的种种变化，以绚丽多姿的绘画手段描绘祖国的大好河山，以浓烈清新的审美风格注重当下的观念，对抗陈腐和守旧，为大自然传神写照。许钦松绘画作品的审美意义远远超出了单纯的笔墨技法范畴，其艺术的审美内涵和思想内涵注入了新的内容，使之更现代化、民族化、大众化，提高了审美功能和教化功能。

许钦松传承的是岭南画派重于尝试、重于实践的精神，而不是机械地继承传统与样式。他虽然并不排斥各种绘画形式及语言在阐释文化精神中的作用，但他更多的是将岭南文化及其绘画传统看作一种精神，并且在探索与实践中背负着这一精神前行。由于时代变了，反映生活的艺术也不能不变，前人的技法已不能完全适应新的表现内容，许钦松在岭南文化精神及绘画传统精神的指导下，不断突破已有的僵化的概念及形式化的语言与手段，使岭南画派在表现技法上有了许多新的创造，在一个新的基点上不断生发出新的活力。

3．不同艺术理念寓意是实践的贯通

许钦松最早是以优秀版画家的身份出现在人们的视野的。1972年9月，许钦松以优异的成绩考入广东人民艺术学院绘画系版画班(广州美院版画系)，开始接受正规的基础训练和专业训练，曾亲受黎雄才、郭绍纲、杨之光等老师教导。在名师的言传身教与自己的刻苦努力以及各方面因素的综合促成下，许钦松大学期间就创作了其成名作——油印木刻《个个都是铁肩膀》，其毕业创作《力量的源泉》也在省级刊物发表。自此，许钦松的版画作品源源不断地在省级和全国性的报刊发表，并在重要展事上屡屡获奖。

艺术是相通的，不同的艺术实践往往能互融互通，最后进入至臻完美的境界。许钦松早年在潜心版画艺术的同时，也热衷于中国水墨画的学习与创作。早在20世纪70年代末，他就开始创作水墨画，并初有成效，如1979年创作的国画作品《山区初春》、《岸边小趣》参加了四川、广东国画联展，并收入了《广东国画选》。许钦松在艺术理念与艺术特征初步形成的早期艺术创作中，明智地选择了版画艺术与中国水墨画艺术齐头并进的艺术实践模式，因为他深深地意识到，以笔墨为工具、具有写意特性的中国水墨画艺术所包含的辩证原理，不仅与以刻刀和木板为主要工具，讲究构成性、光影感、刀工味的版画艺术是共通的，而且进行不同门类的艺术实践还会赋予创作者新鲜的启发意义。作为版画家，许钦松早年向水墨艺术的"扩张"，对他后来在版画创作中探索新的表现语言形成了积极的助益。就像在他艺术实践趋于成熟时期创作的水墨作品的艺术语言中，我们能看到他的版画成就发挥了重要作用一样。

许钦松在木刻艺术创造中借鉴了包括水墨画在内的传统写意艺术的观念和技巧。他遵循艺术规律，执著地从现实生活中发掘美，顽强地追求用最恰当的形式语言表达自己从生活中获得的真实感受。他坚持现实主义的创作方法，从生活中选择作品素材和汲取创作灵感，其创作题材从早期的以人物为主扩展到风景、花鸟，其创作手法从写实延伸到表现、象征甚至抽象。他还借鉴民族传统艺术如汉代画像砖石、佛教壁画、文人画和西方现代绘画作品，从中吸收营养，充实自己的才智，提高自己作品的艺术表现力，在求新、求异、求变的同时，保持着他艺术风格固有的质朴与清新。他的水印木刻《踩波曲》（1982）、《潮的失落》（1989）、《浪迹》（1990）、《诱惑》（1992）、《海峡情思》（1995）、《天音》（1996）和油印木刻《风雨催人归》、《江雨霏霏》（1982）、《深秋·水乡情》（1985）、《林中清唱》、《沙洲》（1986）、《向天歌》（1987）、《教民们》（1993）、《谷风》（1998）等，都是颇具形式感和精神美的优秀作品，不仅给人提供美的享受，而且还予人以关注自然、关注生命的启示。

许钦松在水墨山水画创作中则更成功地运用了版画艺术的精髓。首先是构成意识的图式处理。许钦松巧妙地将版画构成元素注入水墨山水画的结构，减弱了水墨画创作线条一波三折、提按绞转的笔法，使笔墨从抒情表意中解放出来，运用体面关系的对比与协调来表现物象的力场，以整体的节奏感构成对大自然山水形态的概括与表达。其次是刀工味的笔墨表达。许钦松将版画刀工带入水墨山水画创作，运用刚健拙厚的线条和恣肆淋漓的泼墨，以斧凿般的笔触和墨迹在纸上印留下富有质感的空间，在黑白块面中穿插着坚凝的山石素壁，使其水墨山水画作品中的山石结构像刀刻的一样具有力度感和雕塑般的体积感，作品整体浑然雄健又不失醋畅之意味。版画功

底的成功运用，使许钦松的水墨山水画创作弱化了传统山水画注重笔墨情趣的表达方式，在空间和笔墨处理上强化并张扬了"大山水"的博大气象，表现出大自然本真生命的那种独立精神。

4. 中国文化精神的影响与大文化背景的体验

中华民族在悠久的历史发展过程中，积淀和形成了自己独特而伟大的文化精神。中国传统文化精神，从广义上说，历史上的道家、医家、兵家、易学、儒家、墨家、名家、法家、杂家、老百姓意识形态以及道教、中国化的佛教、禅宗等，都是中国传统文化不可缺少的一部分，都各有其精彩主张，有可以称得上中国传统文化精神要素的东西。从狭义上说，这些诸子百家的思想，可以归纳出一个共同的核心，那就是天道精神。但仅有天道还不足以说明中国传统文化的基本精神。实际上，中国传统文化最全面、最博大的基本精神，就是天地人合一，简称天地人和。因此，中国传统文化精神应该包括两个部分：一个是核心的共同精神，那就是天道精神；一个是全面的基本精神，那就是天地人和。天道是中国传统文化的共同精神；天地人和是中国传统文化的基本精神。在中华文化天地人和基本精神的影响下，中国的水墨画以观照自然、观照本原、观照生命，实现天地人的协调一致为高境界。尤其是抒发对大自然天籁之美的欣赏之情的中国山水画，更是将对大自然的观赏、认识和感受与自己对社会生活的体验认识相融合，酝酿为胸中意象，抒发为画面情景。许钦松是在中国文化精神指引下，完美地构建山水意象的优秀画家中的杰出代表。

综观许钦松充满大气魄、大开大合的山水画巨幅创作，我们可以感受到在静态的画面里，涌动着一种崇高的激情和一种对大境界的开拓。当我们超越画家的形式和笔墨语言而进入其作品内核的时候，我们会发现，在他那雄强、豪迈、高古、空旷的作品的语境背后，始终沉潜着一种对大自然的呼唤、一种对自然伟力的讴歌，也有对人文经典的感叹，更有对玄妙未知世界的期许，其终极目的在于建立具有独立民族特征和时代特征的大美范畴和审美体系。

许钦松的学习阅历、人生经历及文化体验的历程使他有可能站在一个交汇点上，那就是关于时代精神、文化自觉、审美的当代取向，以及社会、政治、文化、生态的不断融合。在这一过程中，许钦松才有了一种机遇，一种站在文化精神的高点上、沿着文化的向度、利用审美文化变迁所提供的契机，在大山水精神的体悟中，在大山水气魄的蒙养中，在大自然纵横格局的感染下，在视觉语言及大水墨的探索中，培养了自己的认知能力，提升了认识水平，从而在时代与文化复兴的际会中找到了一条"大化"之路径去探寻文化精神，并形成了自己的风格与绘画的精神特质。中国画的生态是丰富的，多元化、多极化、多层次化是大势所趋，只有把它的发展放在大的文化背景下，认知它的存在，才能够清楚其不同的形态应该怎么走，才不会困惑。其中，"化"是一个重要的概念。"化"是一种在见识与陶养支撑下的学习、理解与提升的过程，而"大化"则是一种理解与通达的高度。许钦松似乎找到了一种独特的方式，在社会文化及生活的穿行中，总能找到一种独特而又新鲜的体验，并且把这种难得的体验与感悟很好地"化"入自己的创作中，从而使其作品既有艺术上的承递与对传统的挖掘，又同时闪现当下生活的内在张力与活力，在出世与入世中张扬自己的艺术理念。这时，创作就成为一种思考，成为一种思想的过程。

5. 中国画当代性的探索

石涛曾有言："笔墨当随时代。"随着时代的发展，中国画也必须要向前发展，体现出当代性。当下，中国画坛的众多探索只是游离于形式上的翻新和利用符号化的语言来彰显自己的风格，探索的内容不断远离文化及其精神，而成为一种技术上的"裸奔"。许钦松深刻地理解与认识当代性的取向与内涵，并自觉地将自己的创作纳入对中国画当代性的探索，这不仅表现出一种眼光，更是对中国绘画战略性的高度把握，这对于一个艺术家来说，尤其显得难能可贵。

许钦松对中国绘画艺术的转型问题相当关注。中国绘画艺术的转型，从学术层面上来讲，其实质就是当代性的建构问题。当代性的正确认识、正确培育与发展以及正确地践行，是一个艺术家在艺术转型的过程中不会走偏的学术保证。我们要把中国画放在中国艺术这个大的生态背景下来研究中国画的当代性，中国画的当代性体现在空间的言说、当代性信息量的问题、绘画的视觉与环境结合的问题，以及文化自觉与文化精神的发现等几个方面。中国绘画艺术转型中对人性、人本，以及本我、本原、本质的发现与弘扬，是中国绘画艺术当代性生发的基础。中国绘画，包括所有的艺术形式，实际上最终是要关注人性，关注本我、本原。绘画对世界的观察是用领悟的方式，它与科学不一样，科学是关于客观世界各个领域事物现象的本质、特征及运动规律的知识体系，是通过对事物的观察得出的感性或理性的认识，而艺术是通过领悟而得到的一种认识，在绘画背后体现的是一种文化精

神。

在中国画当代性的探索方面，许钦松的转型是成功的，并且已经有了深刻的认识与自觉意识，走在了前面。在中国画当代性的探索中，很多时候都在说，艺术的本质在于创造，而创造的本身并不是成果的本身，创造的本身需要的是不间断的探索。中国绘画就是在不断的探索中一步步地走向文化精神指向的路子，在创造中整合各种艺术要素，并在时代文化对背景的聚集中，呈现出让人耳目一新的审美当代性，从而开启了中国画当代性探索的大门，从传统形态到现代形态，从现代形态到当代形态，使中国画当代性的发展与进化充满了活力。

6. 当代水墨生态的启迪

当代中国艺术是一种艺术的当代生存状态，需要当代文化精神的支撑。当代水墨生态的中心内容是系统化与多样化，其核心目的是推进系统的良性循环。艺术生态的各个单元或组成部分是一个个支生态系统，要保持艺术生态系统及其各子系统处于平衡、稳定的发展状态，就要注意这些生态系统所处的环境。随着当下艺术生态的调整与进化，艺术创造形态将更多地观照生存状态，发现价值与关注经典、体验与理性的分析将成为一种重要的价值认知。从市场的角度来看，在盘整中，那些更多地关注民族文化背景、阐释民族文化精神的创造之作，会被人们重新审视其存在的价值，古典、写实、实验与抽象都会找到艺术与市场的突破口。许钦松近几年绘画艺术的发展给当代中国画及其市场提供了新的标杆。

归纳来讲，中国水墨画在形式与风格的演变上主要表现为三个方面：第一，综合现代造型因素，对传统笔墨构成进行再认识、再发掘，把点、线、面向极端演化，为传统开发型；第二，引进现代审美观念及相应的表现技法与图式，向半抽象与抽象方面演化，为抽象构成型；第三，对工具、材料载体的表现力在广度深度上开掘，通过纸、布、综合材料的实验使材料从表现媒体转化成绘画的内容，为材料综合型。许钦松深刻地领会了中国水墨画在进化与发展中的变迁，古为今用，洋为中用，他为我用，既不漠视中国传统笔墨构成，更不排斥西方造型的艺术观念，而是在现代社会的大背景下，追求适合当代人的审美趣味与表现的空间意识及大信息量的诉求，企图表达一种有限空间的无限可能与有限语言的无限解读。

7. 绘画美学思想体系的引导与扩展

绘画的审美是在大众性中体现出艺术的个性，没有个性便没有艺术，但大众性恰恰又是艺术赖以生存的土壤与源泉。所以，对于艺术家来讲，如何培育与形成自己基于文化大背景的审美体验，如何在功利化与世俗化的社会大背景下去提升自己的人生境界，是其绘画的个性风格与品格形成的关键点。对中国文化的体验及对文化精神的理解与认识是我们研究与分析许钦松绘画美学思想体系时需着力关注的。许钦松绘画美学思想体系主要来源于：对文化精神的深挖；审美的态度、审美理想与审美经验的形成；绘画美学思想核心的形成；绘画当代性的探索；绘画风格的成形；绘画语言的不断锤炼与笔墨语言技术的成熟。

许钦松在中国文化复兴的大背景下，体验文化精神的当代内涵，并在绘画创作中彰显这种文化精神，从而形成一种具有时代品格的山水精神的表达。他在艺术生态过程中厚积薄发，不断积淀与生发出自己的审美态度、审美理想，并在此基础上兼收并蓄，在岭南文化中培育出了个性特征鲜明的审美经验，为其绘画美学思想体系的建立打下了基础。在绘画创作的过程中，许钦松以"大化山水"为核心的美学理念与审美取向，为其绘画美学体系的构建树立起了基本内核。

许钦松关于审美与绘画当代性的研究领悟与认识，为其创作的生发指明了方向，为其探索框定了基本内容，也成为绘画美学思想最具创造力与活力的部分。"荒寒通灵"的绘画表现，在大化山水精神的融合中，不断独立而又系统地形成了许钦松的一个重要的绘画风格与绘画美学思想的基本调子。在认识的提升与长期的绘画创作过程中，许钦松逐步成熟并不断完善其绘画语言风格及相应的笔墨语言技巧，为其绘画探索及美学思想的实现提供了语言与技术保障，更为其审美经验的不断发展提供了可能性。

在当今的中国山水画界，许钦松已凸显出其卓越的绘画实力与才情。每个艺术家都有其自身经历的不一般性，也都有面对自身经历的方式和心态，从而成就着自己艺术与生命的价值和社会价值；每个艺术家又以自我特殊的价值意义和艺术表达来丰富着社会文化，从而实现着艺术家的社会功能。许钦松立足于建立自我的审美观念和绘画样式，追求精神的超越及天人合一的高踏境界，契合于中国美学内涵的宏大、深邃、苍茫的精神境界，将大自然纯净、雄浑之大美展现在世人面前，其画既保留了中国传统艺术的精粹，又得力于传统民族文化修养的内涵，同时顺应了现代艺术潮流，借鉴、吸收了现代审美艺术精神的结果。可以说，许钦松的绘画作品在当下的文化语境中有着特殊的学术价值和意义。

许钦松学术定位研究
——关于许钦松绘画美学思想体系研究

进入新的世纪以来，中国画发展的探索态势可以说更加多样化与多元化，同时，中国画的生存状态也更趋向生态化。对于复杂而相互关联的艺术生态，人们可能面临一个新的问题与困难：如何判断与选择？在这个过程之中，除了我们需要具有淡定的状态之外，更重要的还要具备文化情怀与认识的高度，以及在此基础之上的价值评判与标准。在商业化与都市文化的冲击过程中，当代艺术家其实更多的是淡化了对艺术的感悟及对文化体验的宽度与深度，从而易在纷繁与流行中借用某一种带有强势意味的感悟与体验作为示范，并将其作为时尚，不断使其符号化、趋同化，同时也使当今画坛的发展多了一些雷同与扎堆，而缺少了一些个性与独立精神。这种趋同扎堆一旦成型，就易形成小圈子，进而助长了人们在艺术之外牟取利益最大化。但是，艺术从来都是特立独行者的乐园，他们前行的支撑无不是认识上的高度与见识上的拓展，其次才是绘画及相应的技术。在这里，文化，特别是对民族文化精神的深刻理解，往往是他们艺术走向的一种有力的保证。以上这些分析，可以说是我们研究许钦松并对其绘画进行分析的一个基本前提。

其实，在我们研究与分析许钦松的绘画美学思想体系时，应该更关注他对中国文化的体验与文化精神的理解与认识，因为山水精神首先是文化精神，离开了文化精神，就不可能存在所谓的山水精神；其次是审美态度、审美理想与审美经验的形成；第三是绘画美学思想核心的形成，对许钦松来讲，就是"大化"概念的发育与成形；第四是绘画当代性的探索；第五是绘画风格的成形；第六是绘画语言的不断锤炼与形成及笔墨语言技术的成熟。可以说，这六个方面基本上勾勒出了许钦松绘画美学思想体系的主要组成部分。同时，这也是研究与分析许钦松绘画美学思想体系的基本切入点。

1. 在中国文化复兴的大背景下，体验文化精神的当代内涵，并在绘画创作中彰显这种文化精神，从而形成具有时代品格的山水精神表达是许钦松山水画探索的时代与文化取向

在中国画艺术中，谈及山水画，绕不过传统文化精神，山水精神是传统人文精神的最高体现。孔子把山水精神视为儒家人格修养的一个内容，在他看来，对山水的玩赏可以陶冶性情，合于"礼"的生活目标与文化秩序；庄子进一步指出山水精神对于社会现实的超然性，所追求的是默处之美，其特点在于以虚灵的心胸涵映自然的广大精微与生机……中国山水画在时空的流转里一直被视为天人关系的理想表现载体，树立了永恒的精神标记。面对山水画精神的历史钩沉，面对精神的永恒和时间的流变以及文明发展的现代时空，人们对山水画精神的信念仍然没有消减，艺术精神的力量依然震荡着优秀的艺术家。当有记者问到许钦松："最喜欢的山水是怎样的？"他的回答是："没有人迹的山水。"他解释到："在自然面前，人类其实很渺小。无论人类生生灭灭，山水都在那里，这是一种地老天荒的恒久、一种巨大的精神力量，而这种恒久的精神又正是人类所需要的。"他的言语中有对山水精神的思考，他将山水视为一种象征精神，这种象征精神是人类从自然精神中所获得的存在力量。人类需要在一种力量和精神面前比照出自我存在的意义，自然的山水给出了一个理想的参照，将人类的存在和自然的存在与不朽相暗合，实现了客观的山水与精神化的山水"合一"的理想。由此，我们看到了许钦松作为新时代的艺术家对中国传统文化精神继承的深度，也看到了许钦松在进入山水画创作时对山水画精神把握的高度与理想。

许钦松集版画家、画家、美术事业的管理者于一身，作为美术界的领军人物和主要领导，他不但在个人创作上取得了不菲的成就，同时也对美术事业的全局发展做出了卓有成效的努力。虽然领导工作的投入会占据他艺

术创作的大部分时间，但从他的艺术作品中，我们始终都能看到他勤勤恳恳、踏踏实实的心性与态度。这或许与"山水精神"不无关系，山水精神的陶冶使他的人生与艺术一致归于平淡和质朴，保持了本真的性灵。

2．在艺术生态过程中厚积薄发，不断积淀与生发出自己的审美态度、审美理想，并在此基础上兼收并蓄，在岭南文化中培育出了个性特征鲜明的审美经验，从而为其绘画美学思想体系的建立打下了基础

许钦松的艺术开拓精神应是他对学术价值追求的一种体现。绘画对于画家是实现表达的一种手段，是艺术开拓者继而挑战的方向。面对许钦松的作品，我们看到了他对艺术的见悟与透析，看到了他探索艺术意味的时代精神，更看到了他高远的审美理想与开阔的艺术视野和雄心。他试图开创新的山水画形式，试图增加新的山水画语境，甚至在拓宽山水画的表达方式上做着踏实的实践。许钦松的山水画理想不仅是面对"物象"，更是他所观察到的新天地精神的开辟，这种开辟不是行动上的浅尝辄止，而是在他的艺术道路中"敢为天下先"的孜孜以求。

许钦松在艺术创作中用清晰的审美理想表达艺术的目的。只有艺术家具有属于自己的艺术结构，才能实现艺术的存在价值，尤其是对于山水画家来讲，能够清醒认识"传统"并立志于"新"是一种魄力，更是一种能力。"艺术要在不同种类的交融中获取新的养分。我在山水画创作中，运用了版画功底和木刻技巧，融入了水彩、水粉的色彩意识，甚至平面设计的构图方法，为的是体现自己心中的自然之美。"由此我们能够看到他美学思想里的结构美学意识，也能够看到他直击自然的架构能力。因为洞悉自然与自我的关系，他的艺术也进入了一种平等关系的观照，因为他突破了支离破碎的"模仿"，在尊重自然与自我的关系下将心象呈现出来，将一个真实、质朴的艺术感动呈现于观众面前，使我们欣赏到了一种诚实，这是艺术家的美德。

"意境是一种灵魂的东西，如何捕捉到意境，取决于你对意境的理解。我觉得，意境应该是艺术家在对大自然的体验过程中有所感动的东西，这些东西是有生命来源的，将它们融入画面，表达出画家心中所要表达的景象。哪怕是自然界里的一片云、一棵草，都可以是意境的源头，因为这些活生生的、来自于自然界的东西才是能感动人的。""我的画一直注重画外思想的表达。我觉得，大自然的生命力才是永恒、感人的，人在大自然面前显得很渺小。我想，我会进一步增强画面的形式感，将眼中的世界更强烈地转化成心中的世界。"英国美术批评家罗杰·弗莱曾讲："形式是将视觉材料（客观物象）改造为一种独立的、自我满足的艺术结构，并成为艺术家向观众传递感情信息的工具。"形式结构不是画家的随意选择，它潜在的是画家经过思虑而呈现的一种心理构成，更精确地讲，是画家的心理结构在感情上的物化形态，这样的形态呈现出了一种生动的极具个人风格的艺术作品。许钦松对于画面形式感的关注实际上是他构筑山水画意境的基础与前提。他将意境在生命感化的同时借助最具表现力的形式表现出来，实现意与境、情与景的相融。因此，在他的作品中，我们看到了一种完整、一种整合下的流畅气脉。他将中国传统山水画的"寥寥数笔"的情致转化为"以实为虚"的意境，如作品《沧海无浅波》、《春野》、《云影》、《高原甘雨》、《大地风骨》等。他借用中国哲理式的笔墨理想，将线条、明暗、体积、空间、色彩等造型语言的逻辑关系加以运用融合，形成了中国山水画新的视觉叙述方式。笔墨、色彩在他画面的结构性安排下形成了秩序，这种秩序所带来的精神张力使人感到了天地大化的恒久不朽。这是许钦松艺术创作的大境界，也是他审美理想与美学思想体系实现的见证。

3．在绘画创作的过程中，许钦松逐步形成了以"大化山水"为核心的美学理念与审美取向，从而为其绘画美学体系的构建树立起了基本内核

"化"是一个在见识与陶养支撑下的学习、理解与提升的过程，而"大化"则是一种理解与通达的高度。许钦松学习阅历、人生经历及文化体验的历程，使他有可能站在一个交汇点上，那就是关于时代精神、文化自觉、审美的当代取向，以及社会、政治、文化、生态的不断融合，在这一过程中，才有了一种机遇，一种站在文化精神的高点上、沿着文化的向度、利用审美文化变迁所提供的契机，使他在对大山水精神的体悟中，在大山水气魄的蒙养中，在大自然纵横格局的感染下，在对视觉语言及大水墨的探索中，培养了自己的认知能力，提升了认识水平，从而在时代与文化复兴的际会中，找到了一条"大化"之路径去探寻文化精神，并形成了自己的风格与绘画的精神特质。有评论讲，许钦松的山水画有"大山水"、"大意境"，此论不为过。在他的山水精神中，

在他的美学思想体系中，他具有大山水气象的能力与魄力，而之所以为"大"，要从以下几点说开去：其一，大山水之"大"，非以尺寸为据，方寸之间亦能开天辟地，再造世界。相反，若不能心象万千，尺幅再大也无缘"大气象"之说。许钦松说："我的山水画的表达方式是直面自然的，山水气象迎面而来，从此岸到彼岸，自然与我两者相望，产生心灵的撞击与直面的感动，这也是我多年来所追求的一种大自然原状态的东西。在我的山水画中，极少出现人物、动物，我寻找的是一种不受外界的影响，跨越时空的、恒久的精神上的东西，把山水原本内在的力量和恒久的精神表达出来。"可以说，山水画境界之"大"在于他的眼界与心胸，这样的审美心胸源于他对自然、宇宙、永恒的事物深沉的爱，这种爱成为"大化"的前提。虽然他的画中有冷静的语境，使人观望自省，自省存在与虚无，但他的画中同样存有温暖的生机，充满着人性的美与对自然的爱，如《正午》、《雪峰金晖》、《谷底》、《秋光》、《湖山春晓》、《高原阳光》等。与其说那是由于画面的设色所带来的生机，不如说那是许钦松在感悟生命、感悟自然后从生命里流露出来的爱的光芒。在博大的爱的力量下，色彩才会在光的照射下呈现出斑斓与温暖。其二，许钦松艺术境界之"大"，还在于对中国画美学思想体系厚积薄发的掌握与转化能力——"至刚至柔"。许钦松早期善刻，20世纪90年代以后逐步转向水墨山水画的创作。版画刻刀与书画的毛笔，从创作工具上讲，那是由刚劲入绵柔的较量；从艺术创作形态与语境上讲，那是艺术样式的分别较量。许钦松的作品使人寻味到的不单是艺术创作将要带来的新奇，更是他运用中国文化精神所带来的相形相生的辩证观与实践观。他在"大"境界里将艺术语言与形式结构"化"为"一"，他的艺术打破了种类的分别，实现了绘画本体与主体的合一。他的笔法似刀法又似皴法以开拓绘画语言表现；他的墨法浑厚流动，远以致广大近以尽精微；他创造的自然静默无声，广袤微渺；他表现的色彩于绚烂之中凸显一抹平淡；他创造了结构——平中不平，物境玄动，心象耶？景象耶？不分罢！许钦松的艺术理想已呈现出了"观化"精神：在他的山水精神里，存在一种对生命与自然静观思虑下的冷静；他的山水一片本然，是宇宙自然的寂静，有时甚至是寂寞；他的画面超越了"小我"的个体意识而上升为"无我"的无情之情的观照，将"爱"的境界升华，进入至情的"大道无亲"。这种艺术与生命体验使他建立了"大化山水"的审美精神，实现了山水精神所寄予的"天人合一"境界。其三，许钦松跨越了艺术样式的界限，跨越了中西之争的对立，建立了综合的审美样式和表达语言，做到了艺术的融合。他在早期的版画艺术方面已经创作出了大批优秀的艺术精品，并且获得界内的最高艺术荣誉，他在对中国山水画的实践中仍显现出了优秀的创造才能，这或许渊源于"岭南画派"的精神指引。"岭南画派"注重写生，融会中西绘画之长，以强烈的时代责任感改造中国画，并保持了传统中国画的笔墨特色，创制出了具有时代精神的现代绘画新格局。在许钦松的艺术成长里，他曾受"岭南画派"艺术名家的影响，故而在接受西方艺术思想的同时，仍能在中国画的创作中保持中国画的品位心性，实现了自然与心性的统一与冥合，也实现了表现与再现的统一。这些创造都是许钦松融合中西的包容实践，都是在中国文化浸陶下的自我成长与修炼。

4．在绘画创作及其思想探索中，许钦松对审美与绘画当代性的研究领悟与认识，为其创作的生发指明了方向，为其探索框定了基本内容，从而也成为其绘画美学思想最具创造力与活力的部分

中国画的当代性探索主要体现在：一是空间的言说，即如何在方寸之间言说无限的空间，也就是在有限的空间内去追求空间的无限性。在当代人们的审美取向下，我们要在有限的感悟、有限的空间、有限的经验的基础上去给观者传递一种无限空间。二是当代性信息量的问题，即如何在有限的空间内给观者传递尽可能多的信息及其含量，因为现在信息的传递方式和人们自我意识的觉醒不可能像过去那样，看一张画只有一个理念、一种理解、一种解读。三是绘画视觉与环境结合的问题。一幅作品的审美信息的传递是由三方面——作品、观者、环境来组成的，是视觉的传递、观者、环境这三者的关系与互动。四是文化自觉与文化精神的发现。绘画的本身与题材虽然重要，但它最重要的价值是绘画所体现出的文化精神。离开文化精神的向度，绘画探索就会迷失方向，或是误入歧途。另外，还有一个基础问题，那就是当代美学转型中对人性、人本，以及本我、本原、本质的发现与弘扬，这是中国绘画艺术当代性生发的基础。在都市化与时尚文化冲击激烈及功利主义泛滥的今天，这种发现与溯源就显得非常宝贵与重要。

我们常说，对于艺术创造，就是用新的创造来实现对自然客观的解释，艺术家所用的语言就是"结构"，这

里的"结构"不是单纯的形象结构而是内含的对自然的观察与解析所呈现的秩序。许钦松在其《艺术感言》中写道:"当代中国山水画界陷入了'四王'和明清山水画风不断重复、不断反复证明此种认同感的怪圈,而后逐渐失去了一种激情、一种鲜活的原创意义的东西,丧失了由艺术而感动、由感动而艺术的精神动力,最后导致了艺术的滑坡。"他又说:"中国画继承传统的笔墨程式,应注入现代精神和现代审美的元素,方能生发出新的鲜活的生命力。整天享用着现代文明,却要把自个装扮成古代的高人隐士,缺乏切身的体验和内在的精神依托,又以一种唯传统是尊的面目出现,这实际上是一种伪传统。"许钦松的"感言"体现了他的艺术观。艺术的生命力在于艺术家把握艺术规律,把握艺术本质的大胆创造而非谨小慎微的模仿与复制,艺术家通过特有的语言来解释自然,犹如自然中每每的生命出现一样,有它的独有与特质。我们通过许钦松的艺术创作形式来反观他的审美理想和审美感情,发现他的感情所带来的能量能够打破一般视觉形式的束缚。当然,这种挑战不仅只是情绪的激昂,还有逻辑的清晰和质感的严密统一。他的审美态度与审美要求实际上是艺术家在创作中所出现的逻辑秩序,也就是绘画元素的基本构成与叙述方式的突破。比如,他的作品打破了视觉定式,将视角转为俯视远观,开拓了新的视觉领域,不论其笔法、墨法及其他都一统为视觉"结构"服务。可以说,他的艺术创作真正做到了独立的艺术结构、独立的笔墨语言、独立的审美理想。

许钦松在从事版画创作过程中,已经深谙造型语言的规律。他将版画的创作优势转化到水墨画的表现上,出现了"质"的不同,他的艺术创作甚至流露出古典艺术的精神。"古典艺术是一种有明确水平方向和垂直方向的艺术。这两个要素表现出了充分的清晰性和分明的线条轮廓。"这是瑞士美术史家海因里希·沃尔夫林对古典艺术的讨论。我们从许钦松的作品中能够解读出他对古典主义的认同,能够感受到他对自然严谨、完整的秩序的尊重与挖掘。他的画面处理多以高大山岭作为画面主体,势壮雄强而有崇高感,画法以浓而重的墨线勾勒外轮廓,以坚实的点线皴擦明暗;他用画笔靠近自然,用高尚纯洁的心灵渐渐地对话自然,实现时间与空间、物质与精神的转化,表现出了古典艺术的现代精神;他有自己独特的对话自然的密码,他的艺术是自然对其解读的馈赠。

画面空间关系的处理,是艺术家努力寻找对象之间相互关系的一种方式。许钦松选择了用另一种视角,即俯视的深远去开拓艺术语境,用山水画的共性之美发掘个性之境。"古人画山水画讲究三远——'高远、平远、深远'。高远和平远不难做到,可是如何能通过平面的东西表达出深远感觉,却是一直没能很好解决的问题。当我在尼泊尔山区看见连绵的雪山时,我就有了新的想法,开始运用色彩营造出光影的感觉,在自己的心中造景,把版画块面的东西运用进去,把版画、油画及西洋画追求的理性精神运用到山水画上,以增加山的力量。一个艺术家应该有思想,只有把自己的思想融入到作品中,才能达到与众不同的高度。"从他平淡的叙述中,我们应该可以感受得到许钦松仰天俯察的观象过程。事实上,视角的转换并不是主要目的,重要的是他仰天俯察的观象过程的目标在于试图创造出新的视觉审美关系作为艺术实现的意义。许钦松作品画面的深远不应当只被认为是视点的"深"和"远","深"更是指胸怀的广,"远"更是指神气的远,唯其如此,创作才能不拘泥于一草一石,才可以游目骋怀,"神"、"气"相出。

许钦松总有作为艺术家的独醒之处,他会在不经意间引导观者进入另一种不同于以往的视觉关注,他更是有勇气地进行艺术的挑战与创造,"我的国画包含了对地质地貌的研究,对可提炼成符号语言的东西重新归纳整合,我在这里做了很多工作,一步一步走过来。"艺术形式传达着审美情感,是审美理想的外化,他借助版画语言的韵律与节奏使中国画的表现进入了"充实之谓美"的境界,他借助中国画审美的虚实关系创造出了"实盛于虚"的艺术表现。也由于这样的倾心,许钦松才能创造出富有个性的创作样式,使物象从模仿自然变为创造形式的有力表现手段,而这样的处理也实现了许钦松对审美习惯中"近实远虚"的艺术规律的再创造——"近虚远实"。在他的力作中,我们很多时候能够看到,他尽心将观众领入日常多见却并未关注的视角,甚至使画面的视觉中心打破了常规视点,使观众看到远处的山是什么样子,远处的光是什么样子。在传统山水画中,远山要虚化,有了"远虚",才能呈现出近景及中景的关系及意蕴,许钦松打破了这种常规,将视点开放出去,使观众放弃眼前的拘执,虚化"实在",使得精神和心灵也随之开放、自由,但他都以严密的结构与深层的空间秩序为前提,这是许钦松不同寻常的现代审美表达。

"我个人推崇宋元山水画，而不喜明清山水画。宋元的山水画张扬着典雅、正气，如李成、关仝、范宽、郭熙、马远、夏圭和黄公望等。我认为，我们今天的山水画家要认真学习、吸收他们的'为山传神'，雄浑、壮美、大气和'浩然之气'。明清山水画的兴起，与时事政治相关，多是前朝遗老或者失意者潜入山林，借山水画抒发性情，是一种比较自我的状态，山水画成为他们心灵疗伤的药剂，寥寥数笔，有排解郁气、供座上宾客赏玩的功用。"从艺术创作内容来讲，艺术作品所带来的不仅是审美欣赏的愉悦与记忆，它背后实际上存在着深刻的时代精神和现实内容。在笔墨和形状的排列与组合中，在画面的意境中，凝聚着深刻的时代内容，这是作为艺术家、艺术创作都不可跨越的时间现实和存在现实。从许钦松的作品中，我们能够感触到笔墨状物情态下对现代性的思考与关注，甚至他的作品风格及意境就充满着这种现代性和时代性的内容，这是毫无疑问的。作为优秀的艺术家，艺术中的时间、空间与现实生存状态下的时间、空间的融合是一种能力，也是迈向前卫的一种勇气。虽然许钦松作品的题材并没有脱离中国山水画的范畴，但他的作品的确做到了开拓与成长。在许钦松的心境里，没有情结中的酸涩，没有情境中的孤萧，他所带来的是健康的美和充实的"境"。他的作品笔墨丰满、目有高处，笔迹淳厚，用心正大，见其山川长远且率直，见其林木清秀且宽厚，高处有光，低处成林，他颂扬的是自然的生机，颂扬的是祖国山川的壮美，颂扬的是观众目见河山的欣然。他不去强化意识观念而是朴素地探道寻真，这是他的美学思想的显现。何谓"真"？正大，自然，大美也！

5. "荒寒通灵"的绘画表现，在大化山水精神的融合中，不断独立而又系统地形成了许钦松的一个重要的绘画风格与绘画美学思想的基本调子

在欣赏许钦松的艺术作品时，很多人都会有这样的疑问："为什么在许钦松所有的水墨山水画中，几乎看不到人？这是画家对人无意的忽略？还是有意的漠视？"其实，许钦松并非是忽略或漠视了对灵动的人类的描写，而恰恰是他有意将人剔除在画幅外，让画者、读者一同成为艺术作品的孤独观照者。如此，观者才能在一边阅读艺术作品的同时，一边可以聆听到画幅上那空谷的回音。从这种意义上说，许钦松的山水画不但彰显着一种大化山水精神，而且传递给人们一种"天人合一"的荒寒通灵之感。

有论者认为，画若能荒寒，则必寒意幽幽，直沁心脾；画若能通灵，则必意境深邃，美伦绝妙。首先，水墨画的"通灵"是指画家在禅意灵气的作用下所进行的一种天人合一的绘画。中国画是讲究写意的艺术，水墨画通灵，更属写意和抽象一类，且是"笔在意先"，画家通常是先作画后命题或是作完画也命不了题。吴冠中曾说："有些画你观后只是很欣赏画，有些画你观后就想见画画的人。"后者便是指通灵之画。其次，"荒寒"作为中国画的基本特点，更是一向为画坛所重，与水墨山水画的流布密相关涉。在中国古代，荒寒不仅被视为中国画的基本特点之一，而且也被当作中国画的最高境界。在唐代，除王维之外，水墨山水画的几位创始人都力图以水墨这一新形式来表现磊落、玄深而又冷寒的境界。五代之时，随着水墨山水画的流行，荒寒趣味越来越为许多画家所接受。北方的荆关和南方的董巨激其波而扬其流，立意创造荒寒画境，以寄托自己幽远飘逸的用思。董源作画重平远幽深之境，而秋的高远和冬的严凝最宜出此境，这也就使得他在少雪之乡而多画雪，于温润之地而多出冷寒了。实际上，到了五代的荆关董巨，荒寒已经相融于艺术家的哲学、艺术观念中，成为山水画家的自觉审美追求了。宋代山水画家真正得李成荒寒骨气的最可称范宽、郭熙二人，以致在北宋时形成了以李、范、郭为主的喜画雪景寒林、推崇荒寒画风的潜在绘画流派。因此，荒寒感在中国画中不是个别人的爱好，而是普遍的美学追求；不是一些画家荒怪乖僻的趣味，而是构成了中国画的基本特点之一；不是一般的创作倾向，而是在一定程度上代表着中国画的最高境界，它伴着水墨画的产生而出现，是绘画中文人意识崛起后的产物。

在许钦松的艺术创作中，大山、大水、流云几乎充溢他的整个胸间，沉沉的大山，默默的云流，偶尔加之一泓清清的溪水，蕴涵了大自然无限的奥妙。在对云情有独钟的描绘中，通灵之感跃然纸上，许钦松甚至将云作为描绘大山大水时不可或缺的灵魂，如《叠云》、《游云漫渡》、《云来云去岭上峰》、《寒云欲雪》、《半山闲云》等作品，无不以云点题，表达出了许钦松所崇尚的一种能代表其精神的纯美境界；在对自然山水的描绘中，荒寒之美从内而出，但这种荒寒并非是满目疮痍的荒凉与萧瑟，而是颇值玩味的独听空谷回声之感，正如他自己

所说："面对连绵无尽的群山或峻峭的巨谷，吼上一声，俄顷，你便会听到陆续传来的回声，余音袅袅，荡气回肠……而后，终归于沉寂，山还是山，你还是你。大自然便是如此的神奇与霸道：它在你使出任何招式之前早已洞悉了你的雄心，并满不在乎地把你化解掉。" 由此说来，造化可敬而不可亵玩焉，人生于天地之间，大地山川为生命依存之本，草木溪流为生命之所从来。人类视大自然的恩泽与宽厚为本来如此，而站在大自然的角度来说却未必如此。在绝对意义上，大自然与寄身其间的生命并非是平等的关系。此间玄妙，唯识山情水性者方有"灵犀一点"的领悟。与所有前朝著名画家有所不同的是，许钦松不是单一地去展现或荒寒、或通灵的境界，而是善于将这种荒寒通灵的绘画表现巧妙、完美、自然地融合到了大化山水的精神中，这也正是许钦松绘画风格与绘画美学思想独立、系统地形成的重要原因之所在。同时，这种结合也给观者带来了一种激荡的共鸣与深深的震撼，例如，他的作品《山涛无声》和《豪雨》，除了画面给人以强烈撞击力之外，更容易将人的思绪带入画幅的演绎中。

6. 在认识的提升与长期绘画的创作过程中，许钦松逐步成熟并不断完善了绘画语言风格及其相应的笔墨语言技巧，为其绘画探索及美学思想的实现提供了语言与技术保障，更为其审美经验的不断发展提供了可能性

"从画30余年来，我一直努力创建自己的画风，这是一个学术的目标，或者说是我想构建的一个学术体系，在这个体系中有自己的语言风格……"许钦松如是说。当下的画坛时常在讨论传统与创新的问题，20世纪初期兴起的现代艺术运动影响着一代又一代成长着的艺术家。尤其谈到中国画的继承与创新时，仿"传统"与立"现代"的探讨成为关键问题。"画为心印"，关乎艺术本质。"心迹"不可模仿，无论是笔法、墨法，还是艺术创造，都需要因循心迹，"心迹"因人而异，才会呈现出与众不同的艺术风格。对许钦松的艺术创作与美学思想的研究，实际上为我们提供了一种艺术思考的方法。许钦松作为21世纪杰出的艺术家，在实践艺术探索的旅程上树立了明确的艺术目标。他的学术价值不在于创作了多少作品，也不在于实践了多少审美理想，重要的是在于他的审美态度中有哲理的思考与反观，并将这种思考与反观引入中国画创作的新的辩证语境，而又自然地大化于中国山水精神之中，呈现出"和"的生命状态与新时代的艺术精神。从画作的表象进入作品背后去解读，中国画在时代的需求下会呈现种种可能性。艺术可能性的解读来自于对时代的思考，尊重历史与尊重现实令人肃穆，尊重艺术的传统与尊重艺术的创造同样令人可敬。可以说，艺术给艺术家所带来的不仅是作品的成功，还有尊重历史与时代所赐予的机会，同样，艺术给观众所带来的也远非视觉和情感的愉悦，还有对于创造者的记忆和对艺术历史的回望。因此，许钦松的学术价值在于他将辩证的思考落实为辩证的创作实践，创作出了具有时代精神风貌的艺术作品。他在艺术方面进行的反观与实践，使他成为一位真正做到尊重自然，尊重自我的艺术家，实现了他对大自然的生命力最永恒、最感人的精神捕捉。在许钦松的审美理想里，他将艺术与自我和自然的关系视为平行的生命状态，他希冀通过艺术的创造实现生命力量的发掘，他开拓了中国山水画的表现语境，实践了艺术家通过眼睛和心灵进行艺术创造的时代使命，这是通于中国文化精神本质的。因此，许钦松是一位通达中国艺术精神的现代艺术家。与此同时，许钦松又是一名杰出的艺术领导者，在他的内心，美育教育和审美能力的提高关系到国家公民的素质与水平。他是艺术的亲为者，也是艺术发展的推动者，肩负着双重身份——艺术家与领导者，许钦松怀有的始终是沉静的心灵和深沉的情感。他的艺术创作与美学思想实现了他在生命中的统一，也实现了他对艺术永恒与精神永恒的寄予与深情。

在当下的中国山水画坛，可能有了太多的所谓创新者、所谓成功者，我们无意将许钦松列入为其中的一个。但我们研究的目的是为当下中国山水画坛提供一个研究范例，让更多的艺术家或者市场的参与者认识到，一个艺术家的学术是如何开始、如何生发的，其学术价值是如何建构、如何形成的。只有这样，我们才能从根本上去认识一个艺术家的艺术及其价值。我想，许钦松几乎倾其一生的探索，只有在我们这个坐标系下，才能看清其具有的标示性的典范意义，这不仅仅对岭南文化及岭南画派有着重要意义，更是对中国画探索这个大的格局大有裨益。我们也许更多的是需要这些能够使中国画变得"更好"的探索，而不是去计较探索是"新"还是"旧"，这就是许钦松给予我们的重要启示。

许钦松绘画艺术进化研究

当下，山水画创作的状况可以用"横看成岭侧成峰"来形容，而在这林林总总的不同探索与风格中，与众多的参与者与较高的社会关注度的当今中国山水画坛相比对，许钦松的山水画探索，不仅仅是一种图式的出新与语言风格的变化，他实践的是基于文化精神维度的具有艺术哲学高度的探索之旅，其核心是沿着"大化山水"的艺术理念，以中国画当代性探索为基本内容，以自己的体悟与向内心索求的审美态度，不断构建独具特色的、富有自身特性的审美经验，从而在岭南画派新时期的发展中，在传承与出新的过程中，形成了自己的学术定位与审美体验，在当今中国画坛日显昌隆，卓然而立。这一切都跟许钦松丰富的人生经历和超越常人的宽阔视野有着密切的关系。为了更加明了地解析许钦松的生活和艺术历程，我们将从四个时间段来概述。

1．20世纪五六十年代

1952年农历五月（闰月）三十日寅时，天刚蒙蒙亮，许钦松在粤东澄海县樟籍村祠堂的西北角哇哇坠地。

樟籍村土名樟树下。据当地的老辈人说，祖先原是宋德宗的驸马许玉的后裔，以放鸭为生，明代后期，从潮州牧鸭至此，见一樟树华盖蓬茂，屹立于韩江的东岸，河涌纵横，土地肥沃，风光秀丽，便在此樟树下搭寮安家，故有此名。现在，"樟树下"的人口已经有5000多人，加上侨居海外的同乡，有10000多人。村里人一提起祖先驸马爷，脸上总泛出一种荣光。村中央有一座规模颇大的祠堂，供着祖先驸马爷，祠堂正面朝向韩江。据说，不论多大的官，从此处经过都要下马、下轿慢行，不然便会摔断马腿，翻散轿子。祠堂前有一广场，是村里的政治、经济、文化中心。夏夜时候，村里的男人们各自卷着席盖，云集到这里来过夜。说来奇怪，不论多热的天，这里总是凉风习习；村里到处蚊蝇成群，唯独这里一只蚊子也没有，于是，这里自然就成了"风水宝地"的明证。祠堂后来改为学校，培养出了许多人才。在国民党统治那年月，这祠堂学校是共产党的一个地下联络点，后来也出了不少共产党的大官。

许钦松出生的这一年是龙年，算命先生说："龙年闰五寅时，五月龙，天边光，是个好日子！但是五行中欠了金木，命底子单薄些。"于是，他的爷爷给他起了个带金带木的名字：钦松。小时候，许钦松常到外婆家做客，一住就是十天半月。外婆的家靠海边，许钦松经常和一帮小伙伴到海边去玩耍，也跟着大人们学捉鱼、摸虾。他们在一片黑乎乎的滩涂上深一脚浅一脚，总希望有意外的收获，一直徘徊到落日快掉进海里的时候才肯回家。晚霞是美丽的，浪花轻轻地吻着沙岸，滩涂的深褐和水洼的光亮交相辉映，这不是潮的足迹么？许钦松后来获得大奖的几件版画作品，其题材几乎都跟潮有关，可见，儿时的经历对他的艺术创作有着深刻的影响。

许钦松的父亲是一位十足的庄稼汉，当过队长和农场的场长；母亲则是个戏迷，看戏的时候常常把他带上。他总爱追问母亲哪一个是忠臣，哪一个是奸臣，也常会被戏服中的图样和纹饰所吸引，那些极其好看的图饰和各式人物的装束总能令许钦松铭记于心，并成为充斥于他课本空白处的画材。有一年，村里的戏班子搬到他家的北厅，连续两三年都在他家排戏。他喜欢戏子们那化起妆来好看的样子，自己也跃跃欲试，但是，总觉得自己的眼睛太细小了些，不像戏子们大大的水灵灵的眼睛好看。懊丧之下，见戏班带来的那一箱书中有许多小人书，便对着书里的人物临摹起来，并找来一块大红砖，提笔蘸水练起书法，这样的生活持续了好些日子。他家对面有一栋两层高的洋楼，那简直就是一座民间艺术的宫殿。龛上的木雕，屏风上的国画和通雕，瓷片砌成的各种动物，屋

脊上的龙、麒麟、鲤鱼等浮雕，木梁上绘制的红绿青黄相间的图案等等，直看得人眼花缭乱，惊叹不已。平日里，这里是绝不让小孩子上楼的，但只有许钦松例外，因为主人家（一位独居老太太）知道他喜欢看这些东西，也相信许钦松绝不会像其他小孩一样爬上爬下掏鸟蛋而损坏那些精美的东西。到了夜晚，便有三五村妇聚在老太太家门口乘凉兼做些小杂活，有些文化的便念唱起潮州歌册来。念唱歌册有一套固有的腔调，末句一字声调拉得特长，尾声上滑。此时，夜风吹送，夹带着这念唱声，清凉得醉人！这优雅、明丽又带有一点点忧郁的田园情调，这发自于生活最底层的喜、怒、哀、乐，是许钦松后来多姿多彩创作生涯的情感源泉。

1965年，13岁的许钦松从樟籍小学毕业，考进了隆都中学，原来就有美术底子的他在美术老师的辅导下开始画静物写生。在那个年月，饥饿是潮汕农村的常态，尽管许钦松所在的澄海县，每年水稻亩产几乎都是全国第一。日子就这样不停地重复着，混混沌沌中，人也一天天长大。在揠番薯的日子里，唯有画画才能使他晦暗、阴沉的心境透出一抹阳光。每晚的油灯下，母亲总是不停地缝补着全家人的春、夏、秋、冬，而他则总是在旁边静静地画画。

"文化大革命"运动开始，许钦松和同学们的激情被点燃起来，大家都热血沸腾，兴奋不已。但是，到了后来，精明的父母勒令他回了家。于是，他有更多的时间学习种庄稼和画画。1968年，许钦松进隆都中学高中部复课，因为他擅长美术，而且在县里早已有点名气了，不多久，便被四处借调去搞各种类型的斗争展览。这期间，他借得《芥子园画谱》，临写摹习，开始学习中国画；在那个"造神运动"的日子里，他又广泛接触了宣传画、油画、水粉画、连环画、泥塑等，这种历练也使得他的画艺大进，画出的人物连3岁孩童也能认出好人坏人来。1970年高中毕业后，18岁的许钦松在他的家乡樟籍小学当老师，兼任小学至初中的美术课教员并参加了县农民木刻训练班，学习木刻创作，参加县级、地区级画展和发表自己的木刻作品，他开始有了使自己的名字变成铅字的机会。尽管如此，那一段时光，许钦松的内心世界依然是灰色的，他说连自己都还没弄明白在这世上如何做人，却执起教鞭去教孩子们怎样做人了。

人类的伟大，正在于从失望中往往能够找到哪怕一点点的希望和自慰，哪怕是一个字、一叶草、一片亮色。许钦松能够走过那片贫困而寂寞的人生荒野，正是因为他觉得自己还有希望，还有价值，他要告诉人们他的希望和价值。有一天，许钦松的母亲从地里回来，一边放下锄头，一边气喘嘘嘘地说："松儿，今天在地里干活，有两只喜鹊总在我身旁吱吱地叫，我家有喜事！"不久，许钦松真的收到了广州美术学院的录取通知书，他一夜无眠。

2．20世纪七八十年代

那是1972年的初秋，许钦松要远行了。他的母亲按照故乡人送男人们漂洋过海去"过番"的惯例，精心地用红纸包住一撮井土，郑重地交给了他，这时，他才意识到，他此去的路程有多长。经过一天的颠簸，夜晚，他来到了万家灯火、熙熙攘攘的广州，在广州美术学院大楼新生报到处，他庄重而有力地写上自己的名字：许钦松。

学院的教育是系统的，基础训练和专业训练都相当严格。许钦松入读的版画系专业课老师有张信让、郑爽、刘其敏等人，色彩课则由杨尧、王肇民等老师任教；理论课的老师是陈少丰、迟珂等先生，而技能课的老师是黎雄才、郭绍纲和杨之光等。在那个泛意识形态化的时代，以"功用"为第一要义而以行政的方式推行的社会主义现实主义美术学院教学思想，虽然对艺术家的自我意识和个人选择空间有着相当的抑制作用，然而，西画的素描色彩，加上速写、写生等综合训练的教学模式，却成就了这一代人的写实技巧。关于这一教学模式对后来中国艺术发展的长短得失，我们在此姑且不论，然而，有一点难以否认的是，这一代美术家坚实的造型技巧，在"文革"之后至今30余年来的各种文化思想运动、艺术运动和市场经济大潮的激荡之下，无疑也为他们在艺术道路上的跋涉提供了强有力的技术支持。关于这一代画家的艺术历程，他们现在的所想、所思，现在的艺术创作，他们的人生经验和艺术经验，都值得人们去重视、去研究。

1975年9月，许钦松从广州美术学院毕业后，被分配到广东省文化局美术摄影展览办公室工作，自此有机会接触各省市来广州展览的美术作品，这对他艺术视野的开拓有十分重要的作用。这一年的11月，他参加了在顺德容奇镇举办的"广东版画创作学习班"，创作了成名作《个个都是铁肩膀》，毕业创作《力量的源泉》也在省级刊物发表。自此之后，许钦松的作品源源不断地在省级和全国性的报刊发表。20世纪70年代中期，艺术创作受意识形态的影响是相当严重的，但许钦松依然能够遵循艺术创作的规律，执著地从现实生活中发掘美，顽强地追求用最恰当的形式语言表达自己从生活中获得的真实感受。《个个都是铁肩膀》不仅关注人物形象的塑造，而且注意发挥画面墨白交响和肌理、纹样的美感，这种忠实于自己内心情感的坚守，无疑是一个艺术家最为可贵的品质。1976年初，许钦松因为负责筹备广东、四川、浙江三省版画联展，开始接触并跟随黄新波学习木刻；1978年4月，许钦松又被调到中国美术家协会广东分会工作，直接在黄新波的领导下从事展览和创作，同时也得到了杨讷维先生的指导。这两位卓有成就的木刻老前辈对于许钦松后来的艺术道路有着重要的影响。

　　进入改革开放新时期之后，面临自由的艺术氛围，许钦松如沐春风，他以更旺盛的精力和更充沛的热情投入艺术创作。他坚持从生活中选择作品素材和汲取创作灵感。随着视野的开阔和艺术修养的提高，他的艺术风格也在悄悄地发生着变化，其创作题材从以人物为主扩展到风景、花鸟，创作手法从写实延伸到表现、象征甚至抽象。他意识到，除了题材内容之外，艺术作品的形式所包含的意味及美感也构成了作品内容的一部分，影响着人们的思想和感情。因此，他的作品题材、手法多样化，具有强烈的生活气息和追求独特的形式意味。20世纪八九十年代以来，他更多地采用了水印木刻的表现手法，在探求形式美感的同时，巧妙地运用创造性的肌理效果赋予了作品深厚的精神文化内涵和堪经玩味的哲理情调，给人以思索的空间，并从中体现出了他自己的艺术追求。如《诱惑》以隐喻的手法，给人以警示；《天音》表现神秘的宗教情怀；《潮的失落》、《心花》等作品透溢着禅意及哲理意蕴。他的版画作品，不仅使版画艺术的语言空间获得了前所未有的拓展，而且为中国当代版画艺术注入了新的生命活力。他在简洁有力的黑白木刻中发展起来的华丽优雅的巨幅套色水印版画，迄今仍然在中国版画界占有举足轻重的位置。

3．20世纪90年代

　　前面说过，许钦松在木刻艺术创造中借鉴了包括水墨画在内的传统写意艺术的观念和技巧。其实，早在20世纪70年代，他就开始了水墨画创作。他之所以钟情于水墨，其重要原因之一是他意识到，以笔墨为工具、具有写意特性的这门艺术所包含的辩证原理，不仅与其他艺术门类是共通的，而且还会对从事其他门类艺术创作的人们有所启发。作为版画家，他向水墨"扩张"，对他今后在版画创作中探索新的表现语言会有所助益。然而，20世纪90年代以后，许钦松虽然也创作了不少的版画佳作如《浪迹》（1990）、《心花》（1991）、《诱惑》（1992）、《庇护下的小树》（1994）、《天音》（1996）《教民们》（1993）、《谷风》（1998）等一系列作品，但他的创作重心已经逐步转向水墨山水画的创作，原本扎实、深厚的版画功底和木刻技巧赋予了他的山水画版块组合的形式美和运笔如刀的洒脱美。

　　众所周知，"熟能生巧"是一个流传有序的中国概念，所谓"由技而进乎道"则是这个概念的进一步升华。于是，按照惯例，衡量一个艺术家的专业素质往往要看他是否能够确立牢固的专业信念，而确立牢固的专业信念的重要标准之一则是看他是否能够持之以恒地努力守住属于自己的一块"风水宝地"。这种外行难以理解的现象，是否与"从一而终"的古老美德有关，无暇深究，但许钦松显然不是这一类画家。从上世纪70年代开始，这位不安分的专业版画家就进入了中国画实践的状态，他最初的中国画主要是描写四季如春、浓绿茂密的植被和诗

意盎然的小溪流水，从中可以捕捉到来自于岭南区域自然气候的真实感受。随着活动空间的扩大，许钦松在拓展他的版画艺术风格的同时，也进一步发展了他的中国画语言。后来，西部、南疆写生和域外如尼泊尔等山地母题的创作，展现了许钦松艺术视野新的变化：崇山峻岭加强了视觉空间的崇高感，也赋予了构图饱满的体量感，贯注在这一渐进的过程中，是由驳杂、琐屑而趋于凝练、单纯的努力。他的山水画作品改变了古人一贯讲究的散点透视观看方式，运用现代科技手段对焦景深的现代俯瞰方式，突出大自然的博大与雄浑，表达大自然之于人的神秘感、崇仰感和敬畏感。他将版画和中国画两种表现手段有机地结合在一起，形成了自己独特的"刀刻山水"艺术风貌，也找到了自己艺术创新的广阔天地。

4．21世纪之后

新世纪的中国，社会高速发展，传统中国山水画"可居可游"这一植根于农业文明基础之上并由此形成的审美定势，已经难以激起现代都市文明之下人们的共鸣；另一方面，人与自然之间却是一种高度紧张的对抗关系，显然，这与"人类中心主义"现代哲学价值理念密切相关。现代都市的喧嚣和紧张的生活节奏，使得人们对原始的大自然有着无限的向往。然而，以往那种"自然即我，我即自然"的生活状态，在社会的发展进程中却悖论般地成为现代都市人的一种奢望。于是，重返大自然成为时下一种强烈的呼声。对于中国山水画家来说，在这样的现实背景之下，如何构建一种新的人与自然的关系，也就成为具有现实指向和史学意味的命题，许钦松对此有着深刻的认识。他的学习阅历、人生经历及文化体验的历程，使他有可能站在一个交汇点上，那就是关于时代精神、文化自觉、审美的当代取向，以及社会、政治、文化、生态的不断融合，在这一过程中，才有了一种机遇，一种站在文化精神的高点上，沿着文化的向度，利用审美文化变迁所提供的契机，使他在大山水精神的体悟中，在大山水气魄的蒙养中，在大自然纵横格局的感染下，在视觉语言及大水墨的探索中，培养自己的认知能力，提升认识水平，从而在时代与文化复兴的际会中找到了一条"大化"之路径去探寻文化精神，并形成了自己的风格与绘画的精神特质。

具体而言，许钦松的山水画在保持"焦点透视"的前提之下，大多以俯视的角度，将观照的对象尽可能往后推，以此达到将广袤的大地山川尽收笔底的画面效果，并因此形成"人"对"大自然"的"隔岸"式的观照。他的山水画已经不是传统山水画那种可居可游之境，却是相反地表现出了现代都市生活者对大自然真切的向往然而却又有着无奈的"隔膜"的尴尬境地。源于现实生活的可视、可感的"实在之景"，是许钦松山水画具有人情味而使人感到亲切的重要因素，"焦点透视"表现手法的运用所形成的"真实性"，进一步强化了他笔下大自然的具体可感以及与人的亲和力，而厚实雄壮的山体以及山水之间、天际之外的云涌雾动所形成的壮阔、博大之美，更使身处喧嚣现代都市的人们有着"虽不能至，心向往之"的慨叹，所有这些，在其将景物后推至"彼岸"的艺术处理以及诡谲的云水铺陈之下，又使这大千世界多出一种虚无缥缈般的地老天荒，它既有诱使现代都市人踏足其间的无穷魔力，然而，它那种超越时空的自我完足状态又令人有一种可望而不可及的无奈，这是一种源于真实的玄虚，一种有别于自上世纪80年代以来的"现代艺术"中所经常有的以想象的太空宇宙幻境等来抒发人生感悟的那种玄之又玄的"道"。许氏的山水画是一种富有哲思意味的、处于工业文明之下的现代人对生存环境以及人与自然关系新的体悟。如果说时下所谓的"城市山水"是以"水墨"这一源于中国传统哲学思想的绘画材质来迎合和妥协于现代工业文明的话，那么，许钦松的一系列山水画创作则可被视作是在城市化进程如火如荼，而人类生存环境等问题同样日益凸显的当下，艺术家以一种唯美的哲学方式，对人与自然这一人类无法回避和跨越的永恒话题的沉思和叩问。

作品

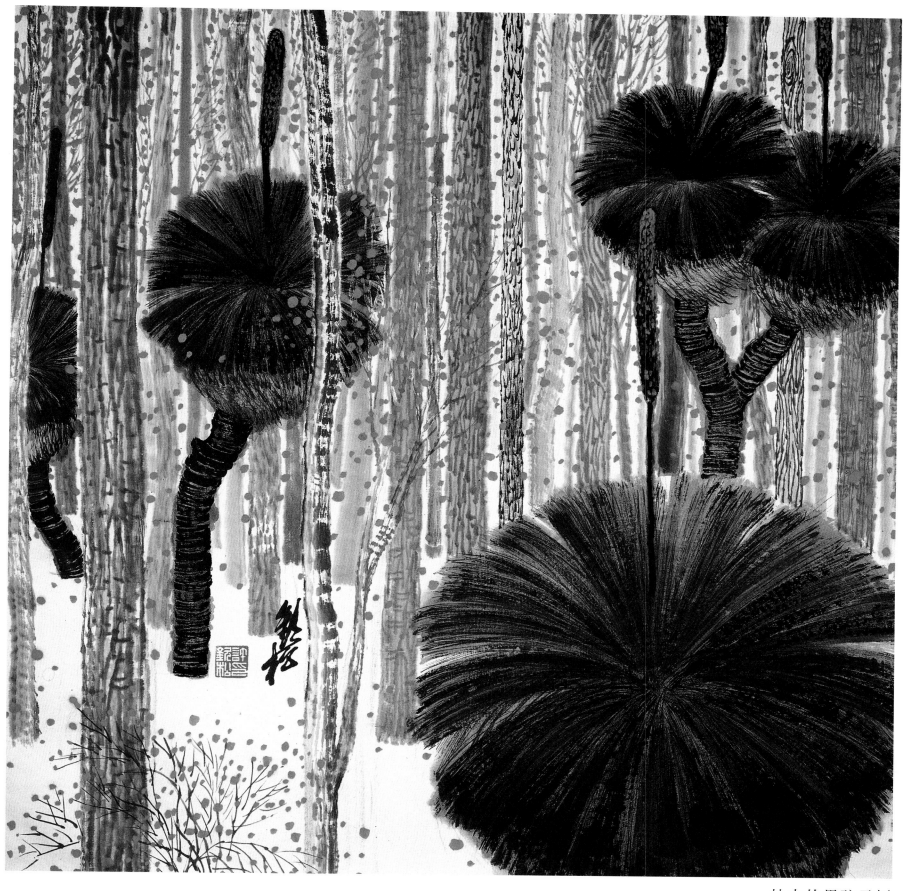

林中的黑孩子树

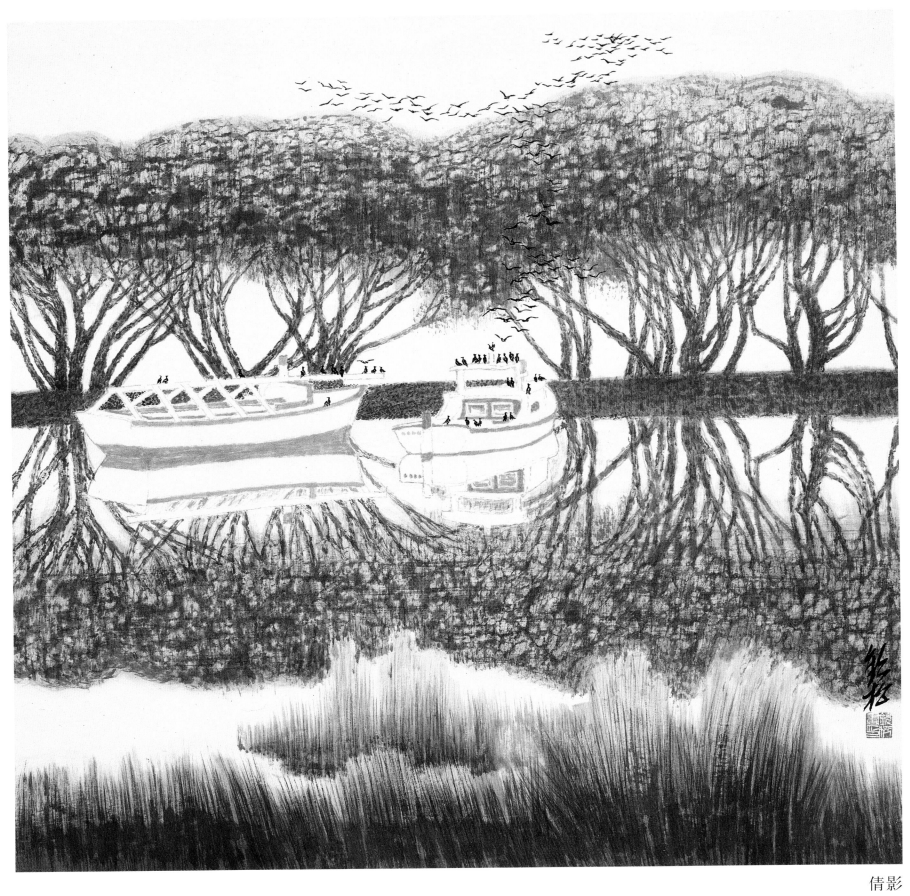

倩影

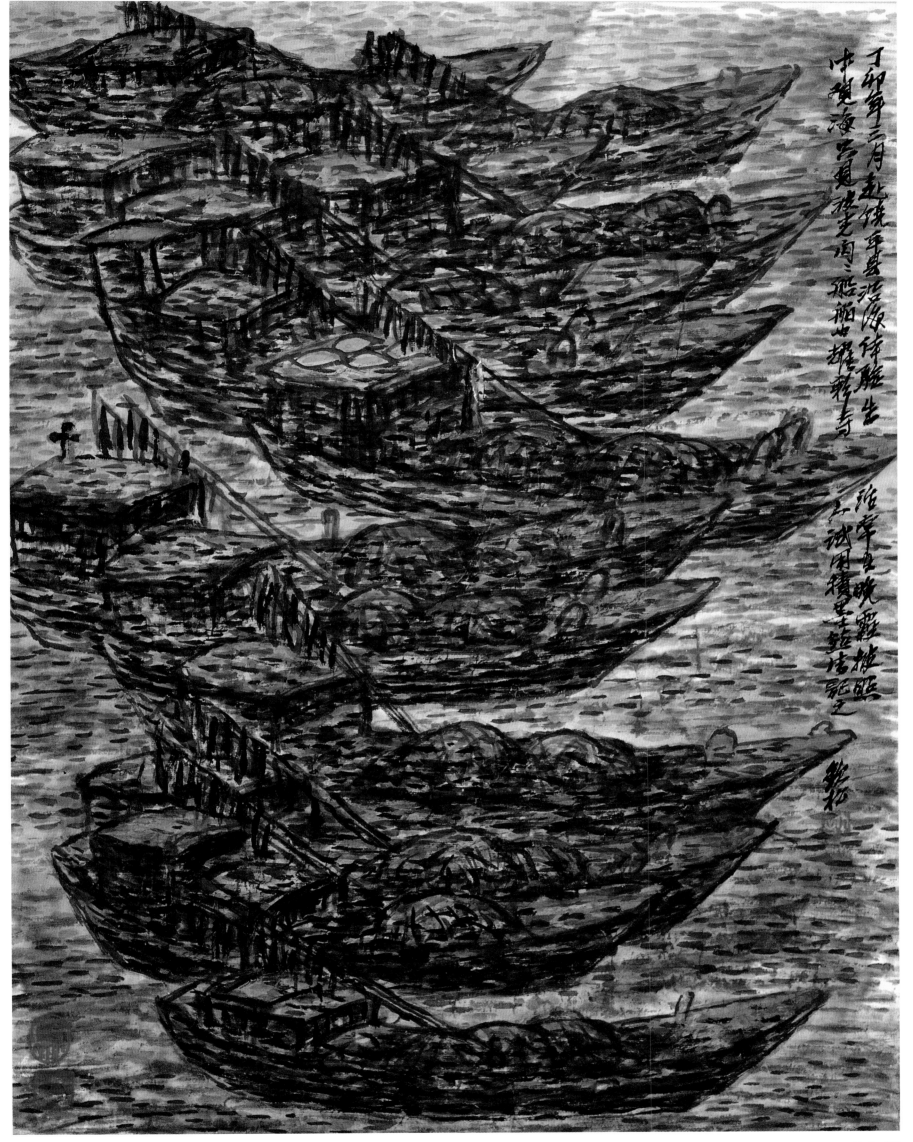

丁卯年三月赴镜平县沿海体验生
中魂海吴见樯立肉三船舶如樵彝于
路半是晚霞披照
而试用积墨十钝垫砣之
鲲摇

舟之舞

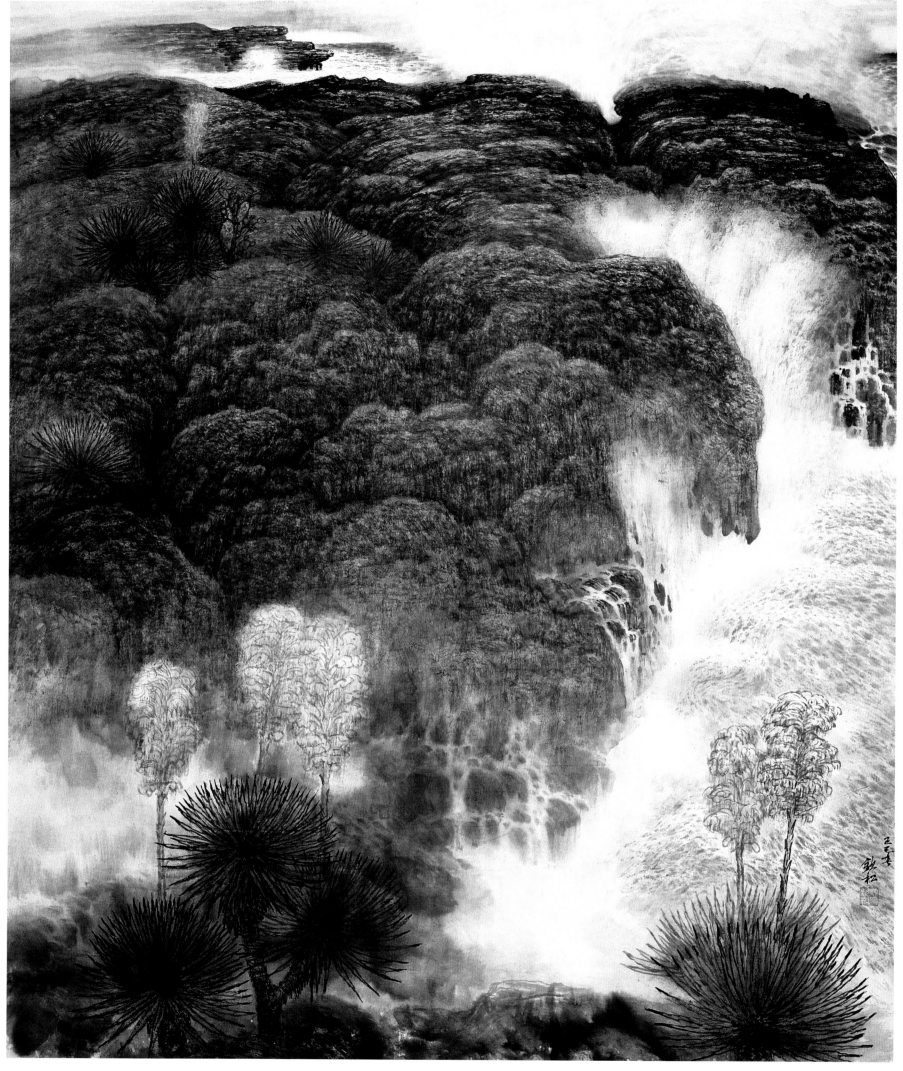

暗香

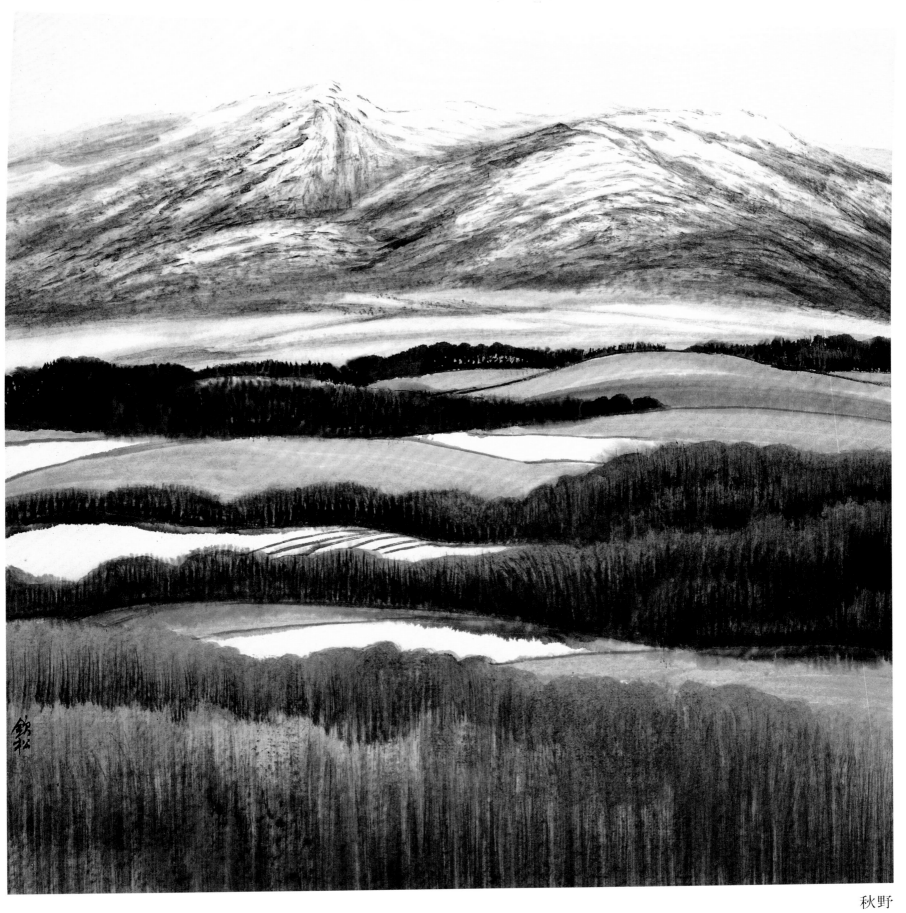

秋野

33

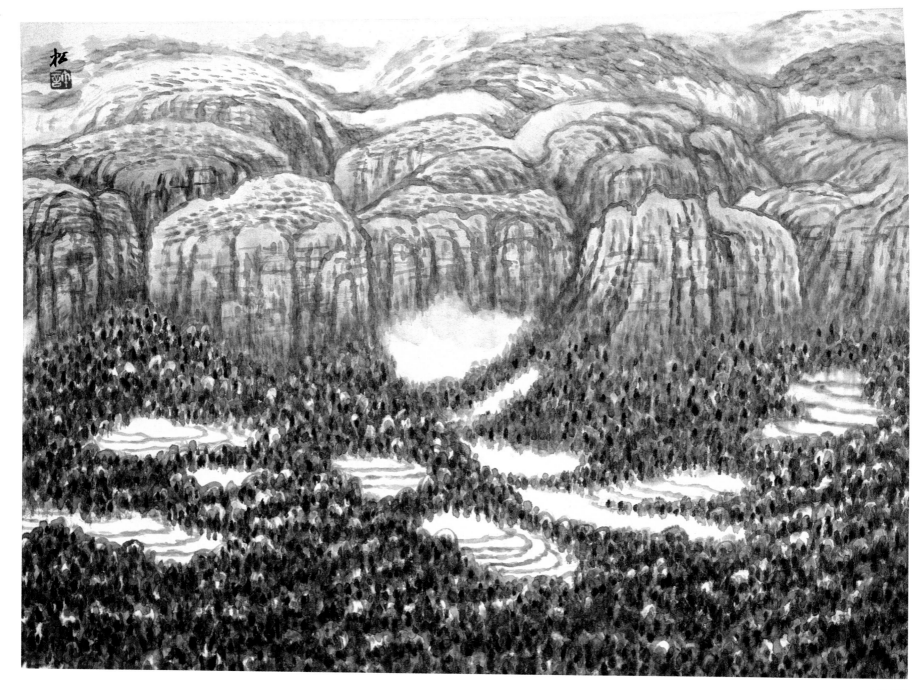

秋明

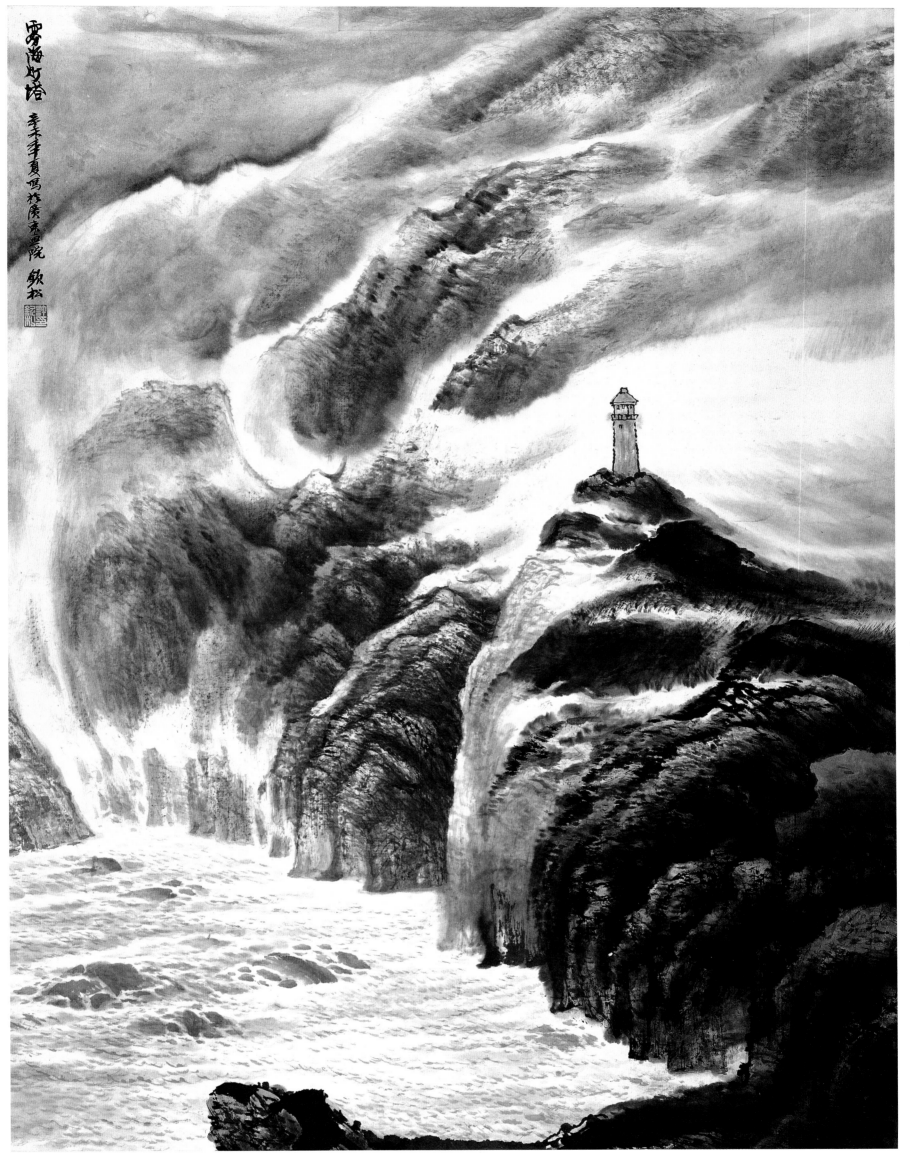

雾海灯塔

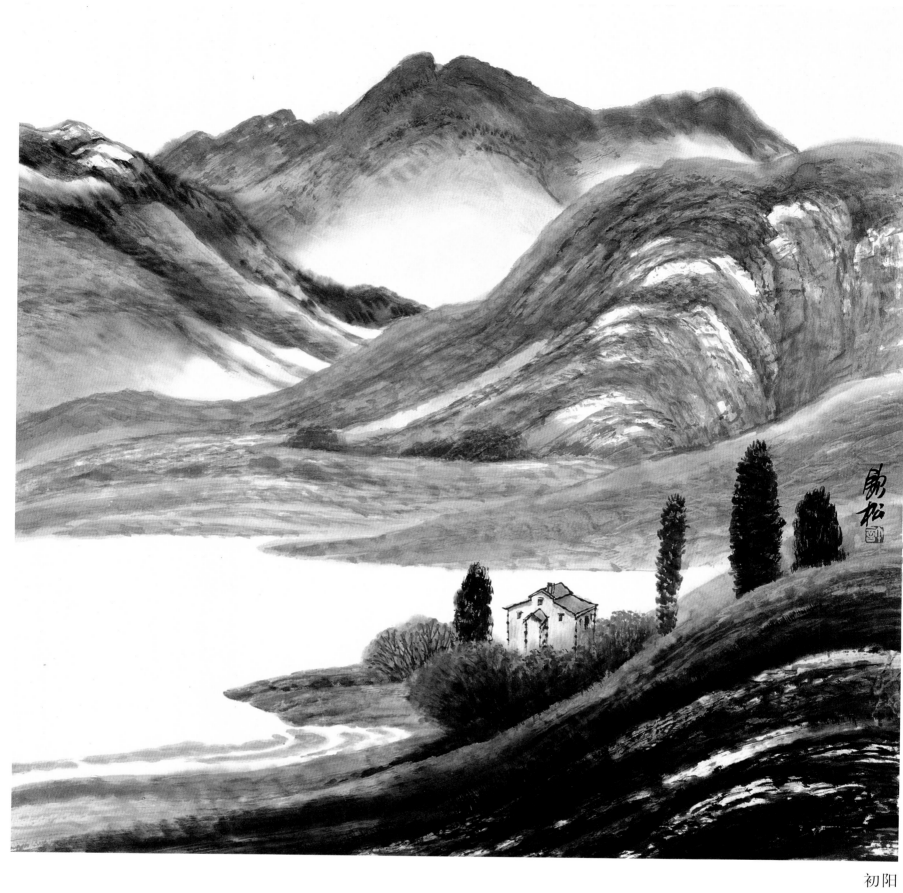

初阳

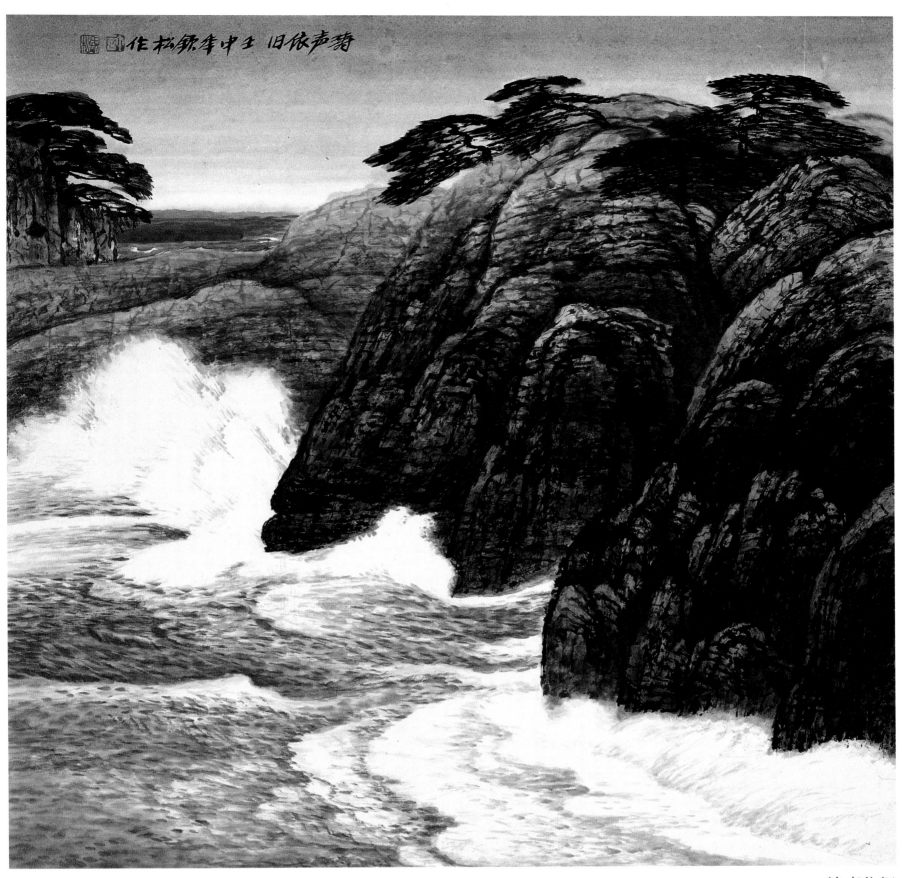

涛声依旧

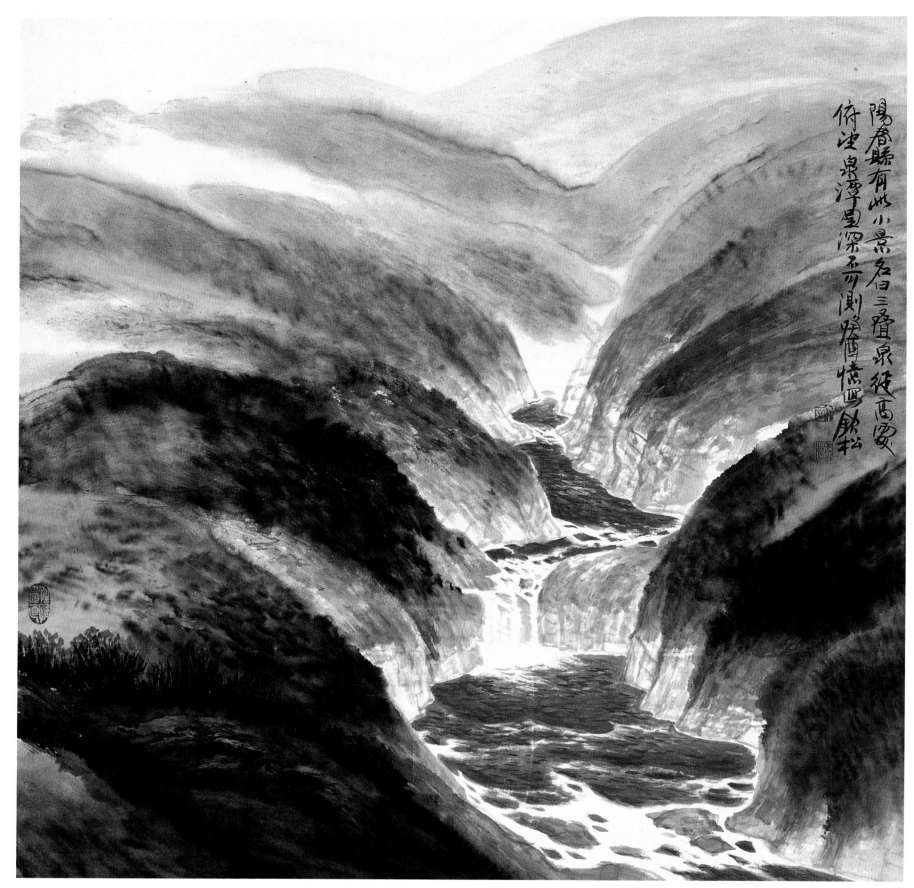

阳唐縣有此小景名曰三叠泉従高處俯望泉潭堂深莫可測癸酉憶写　黙松

阳春三叠泉

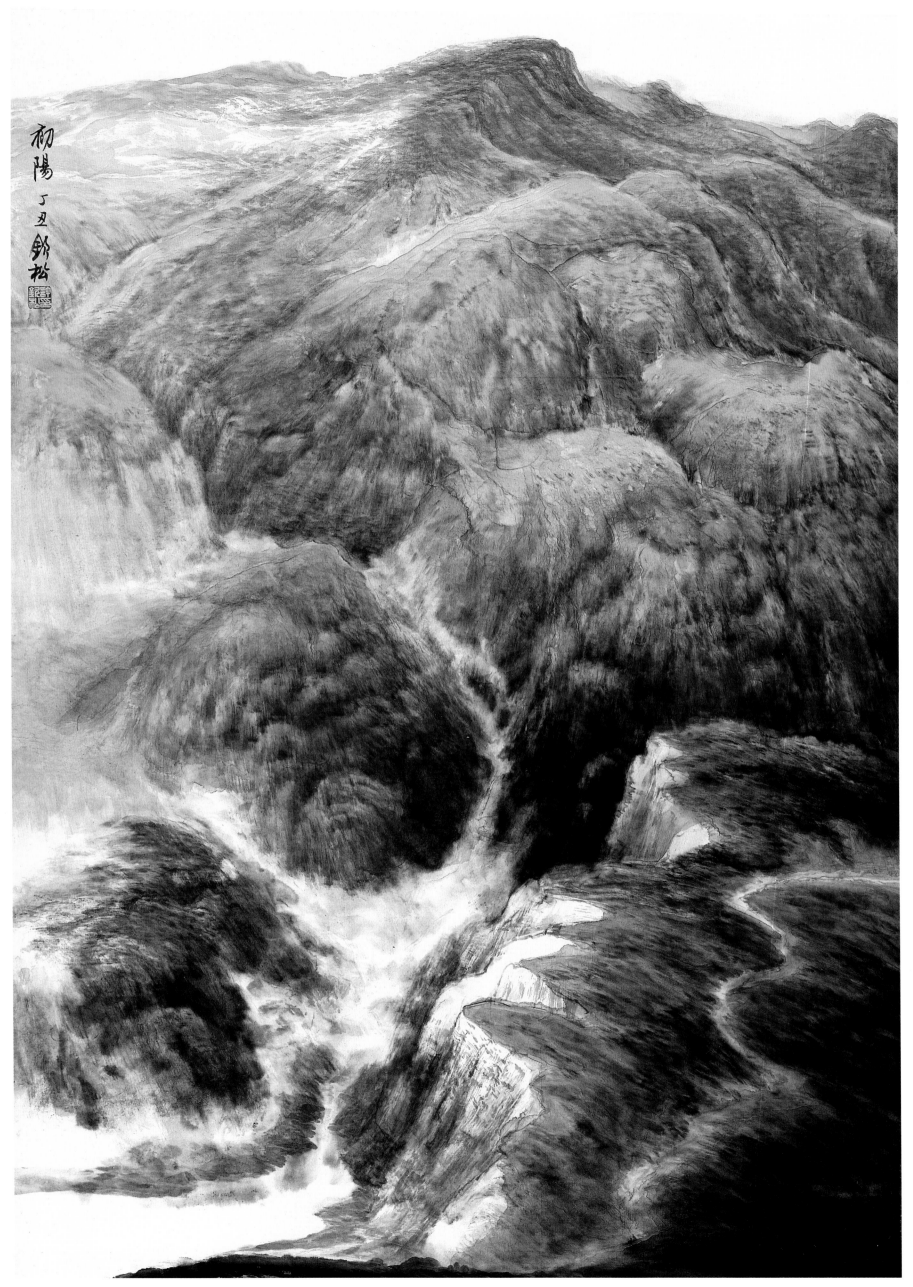

初阳

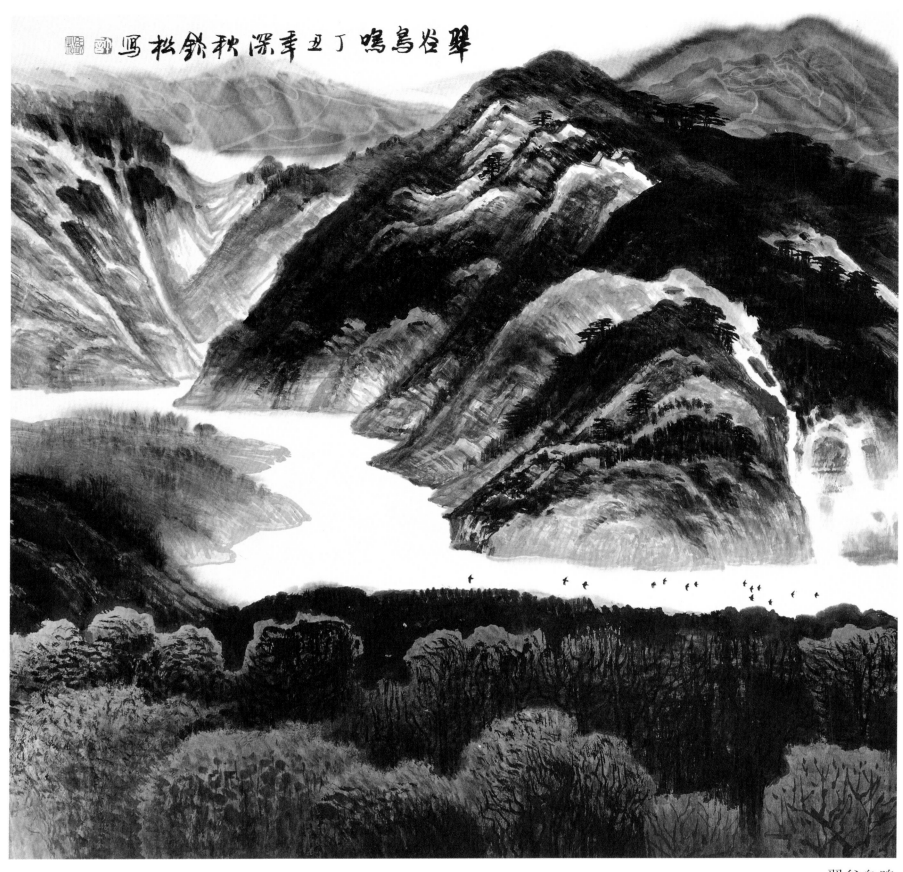

翠谷鸟鸣

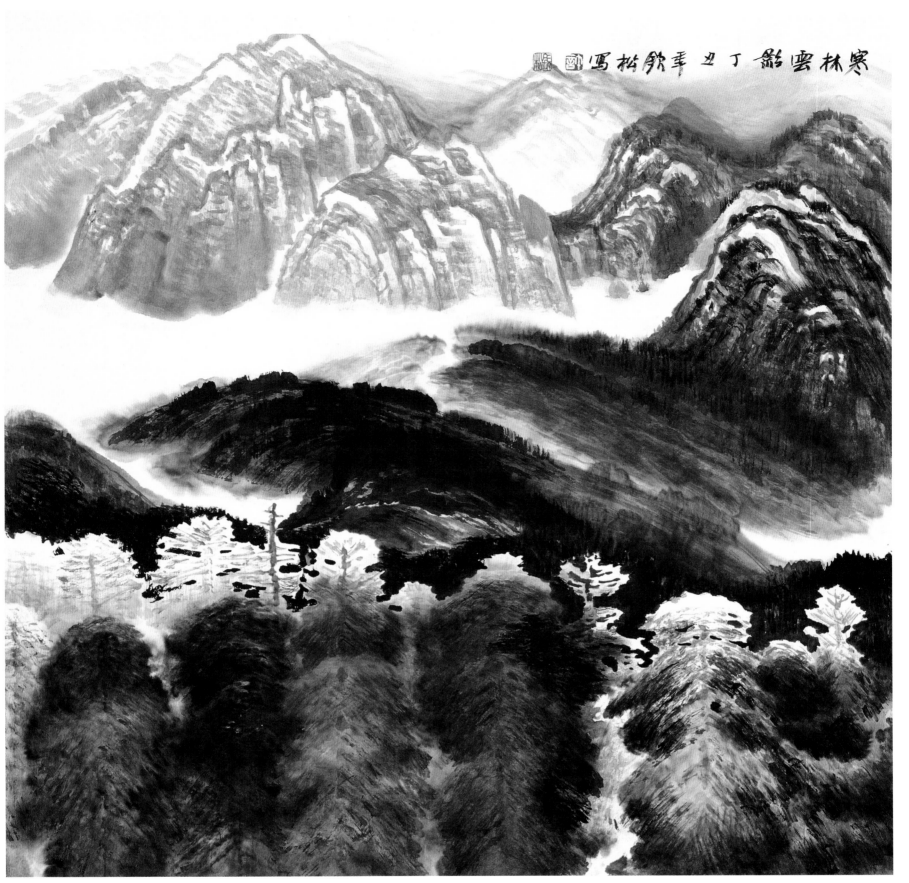

寒林云影

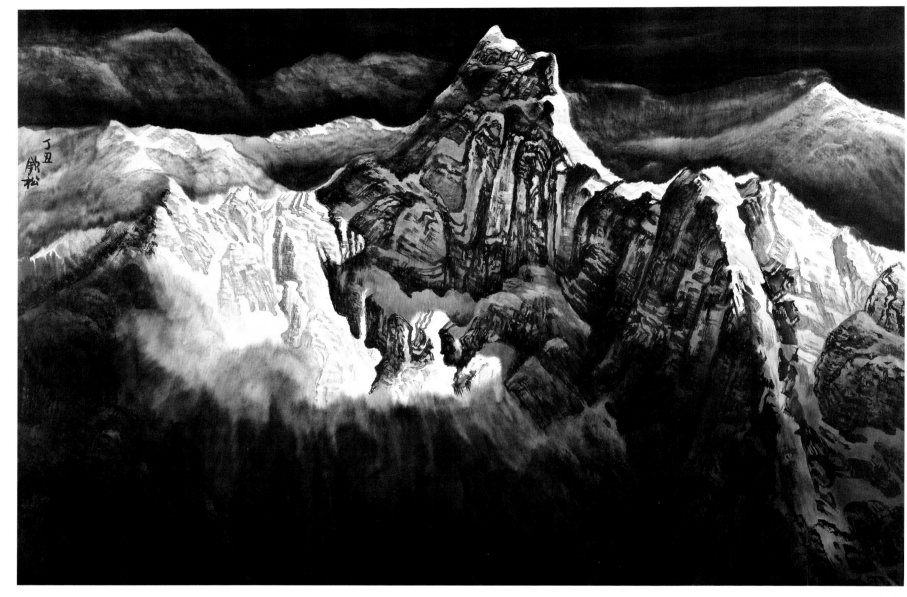

皓光

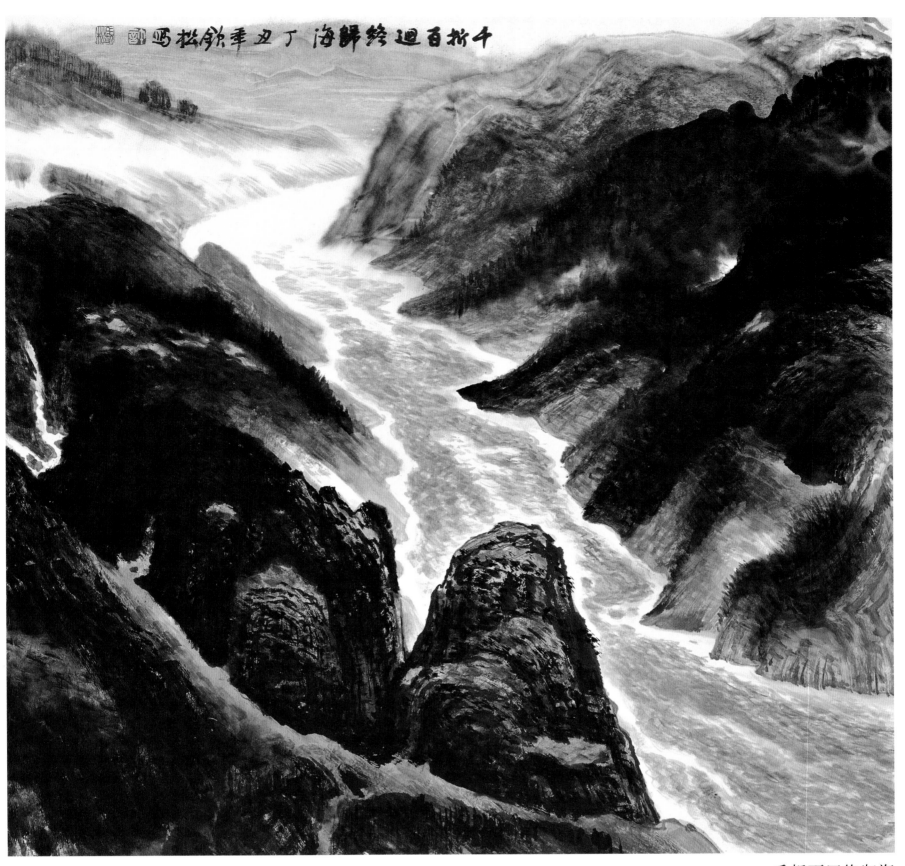

千折百回终归海

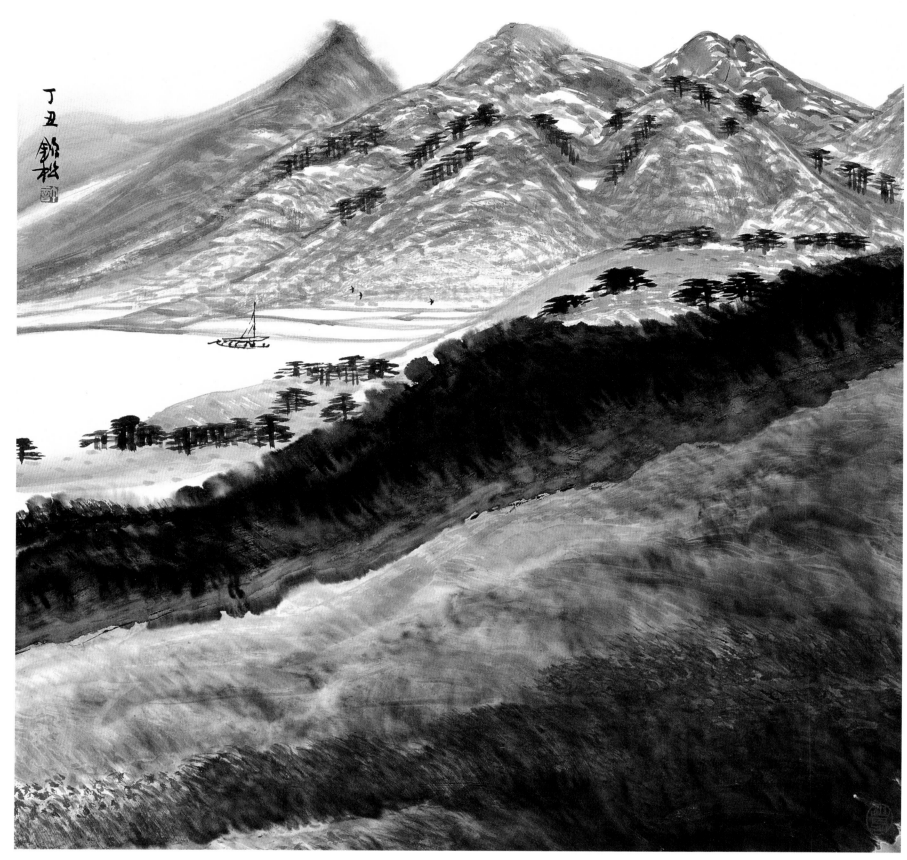

秋岸

44

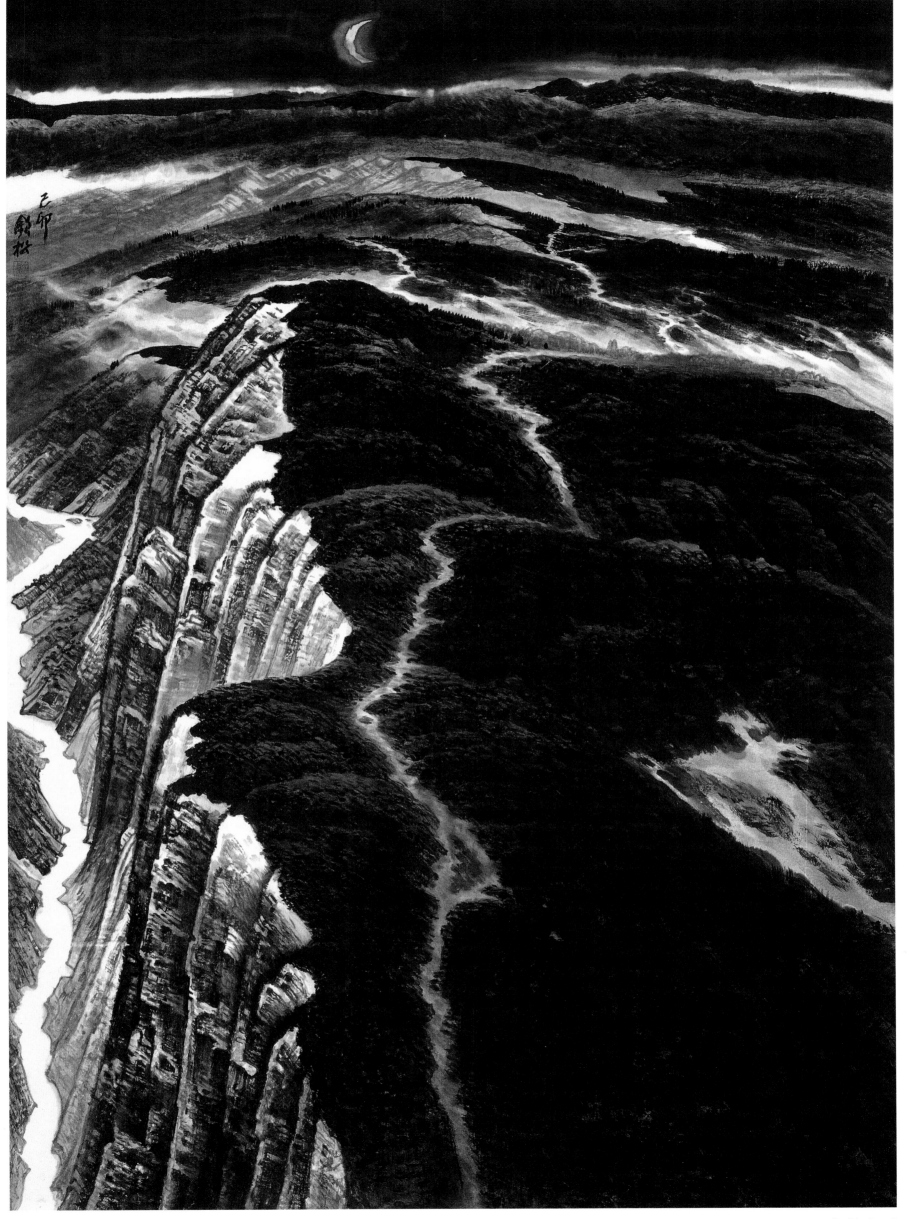

弯月在天

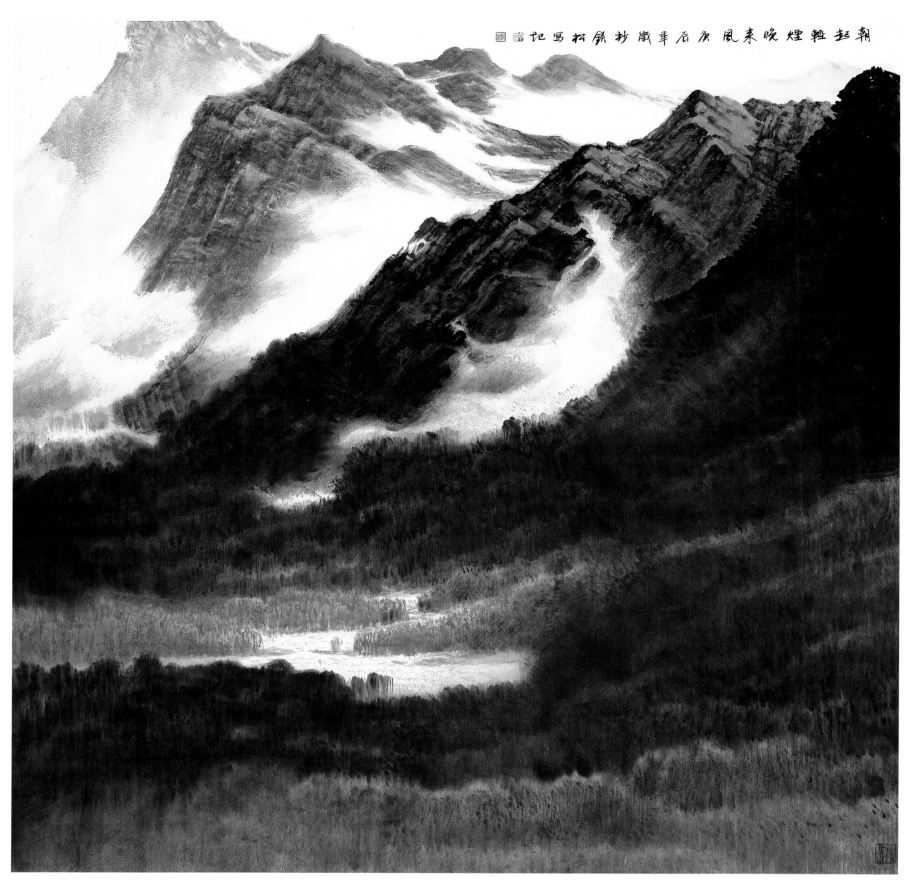

朝起轻烟晚来风

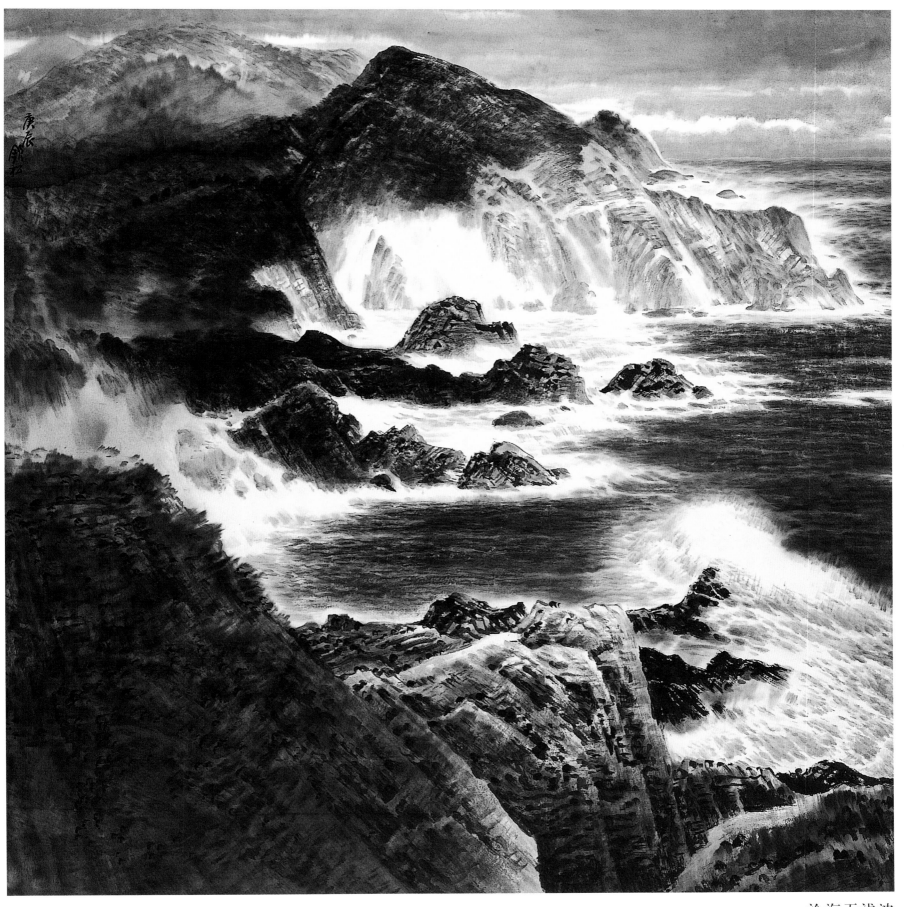

沧海无浅波

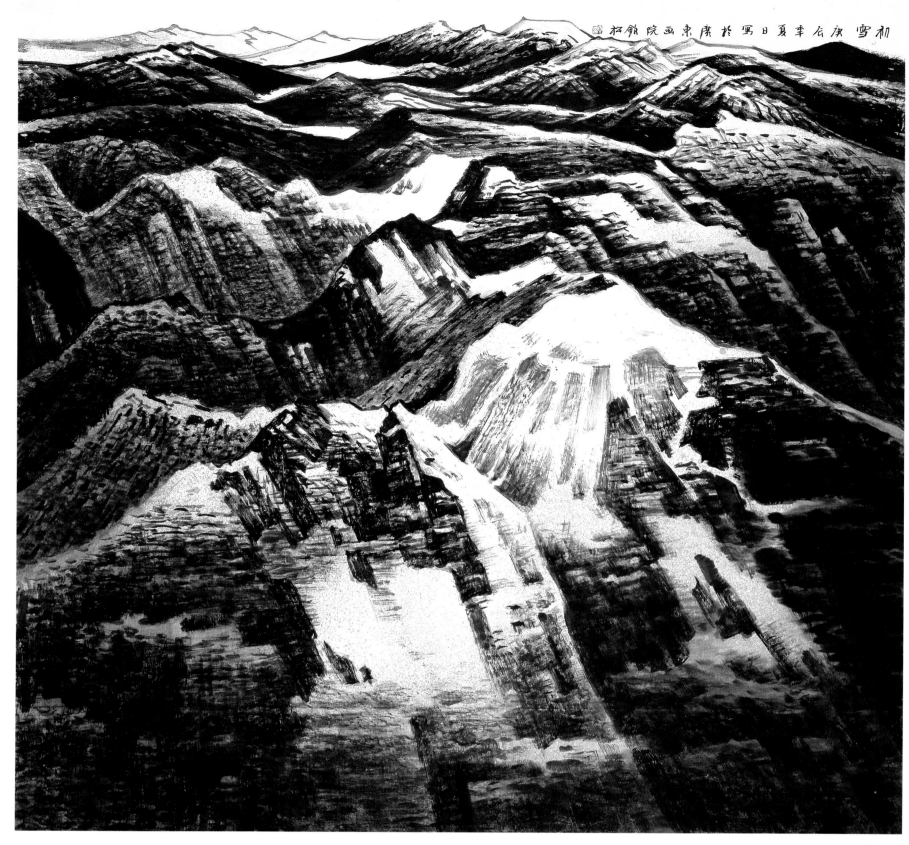

初雪庚子夏日写于广东画院 松锁 [印]

初雪

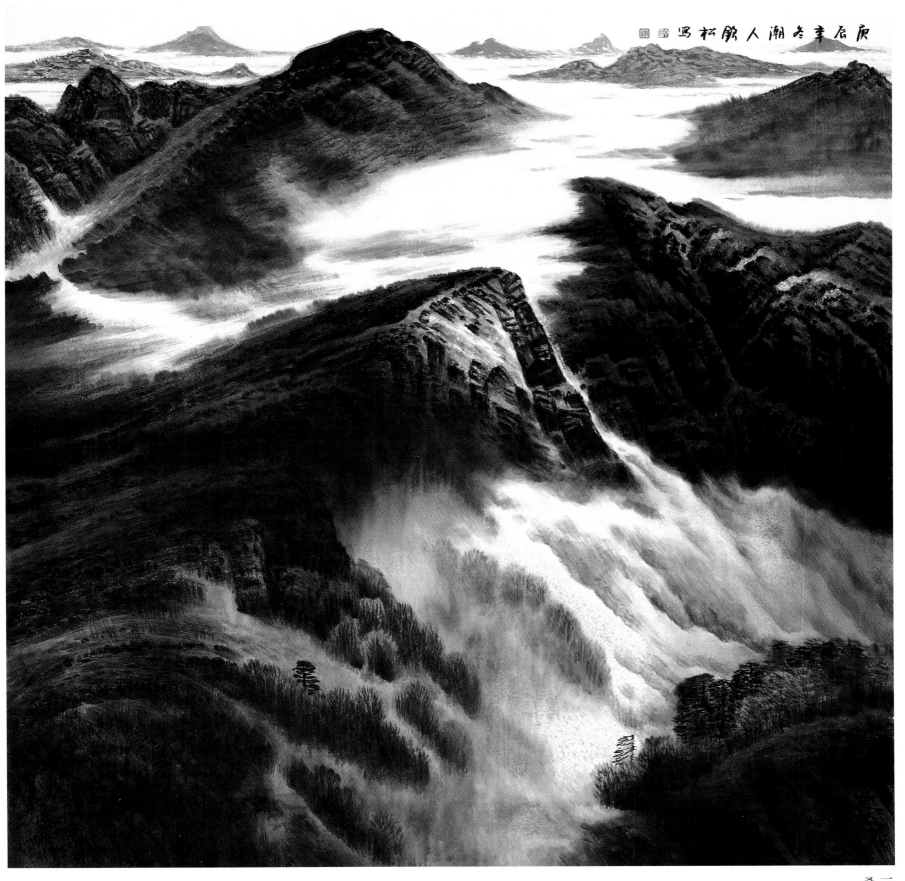

庚辰冬辛巳人潮饶松写 圖

叠云

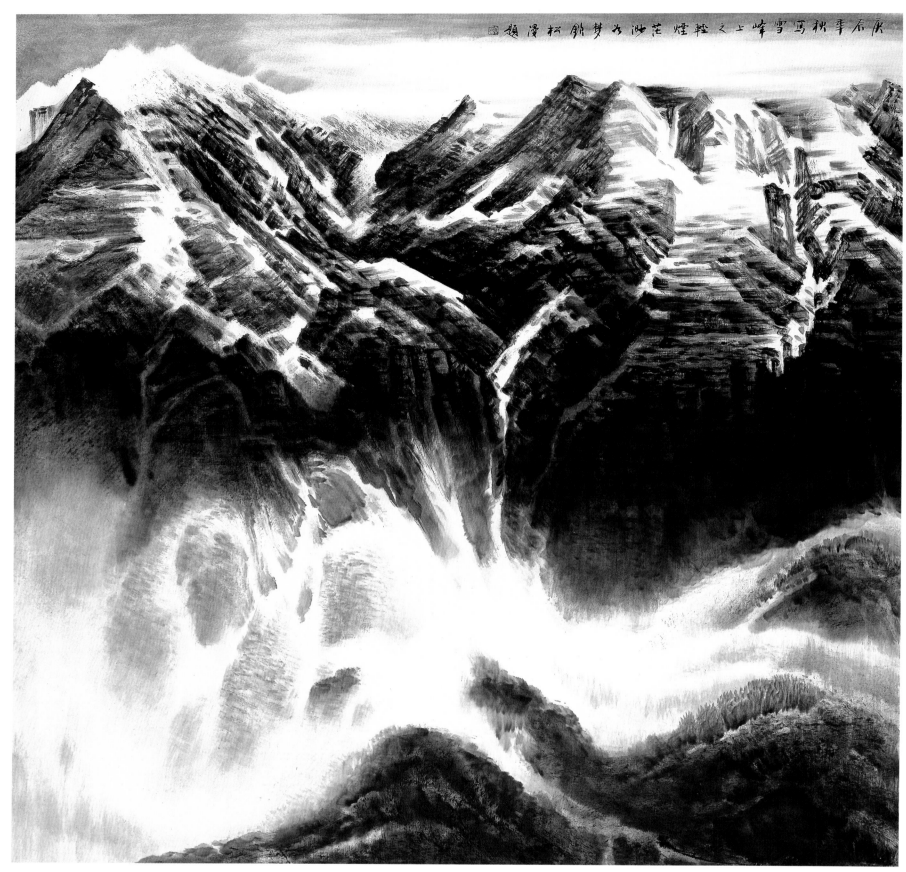

庚辰秋季写雪峰之上轻烟茫茫泌夕梦销松漫题

寒云欲雪

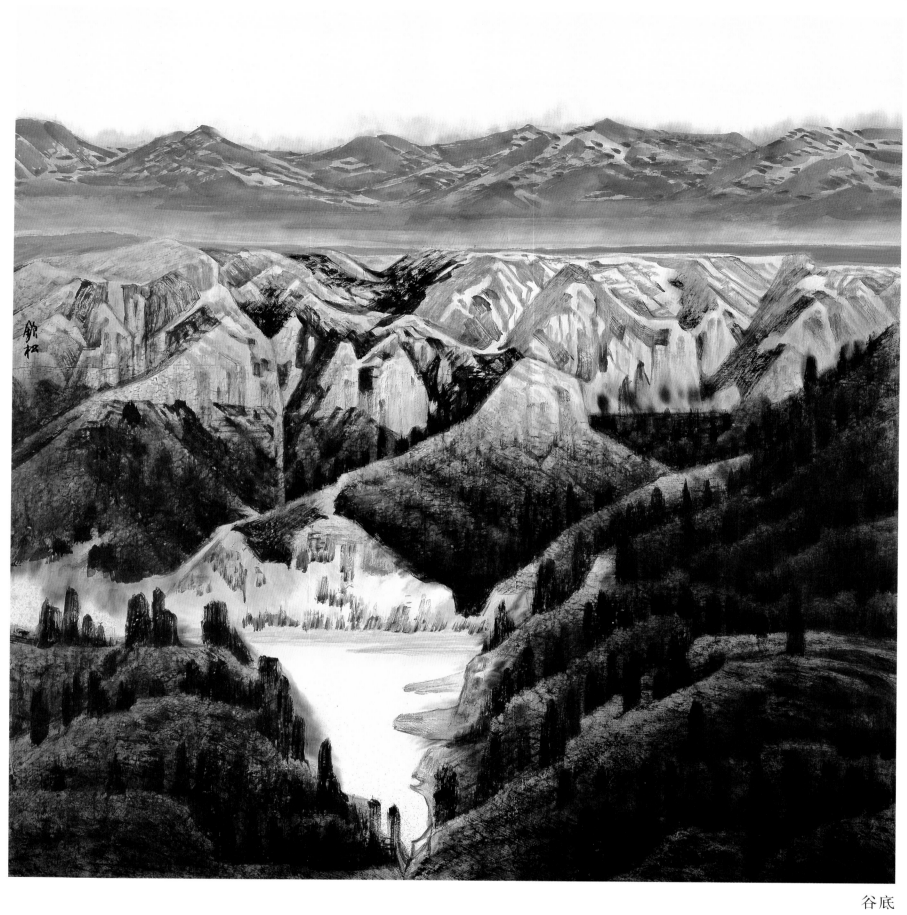

谷底

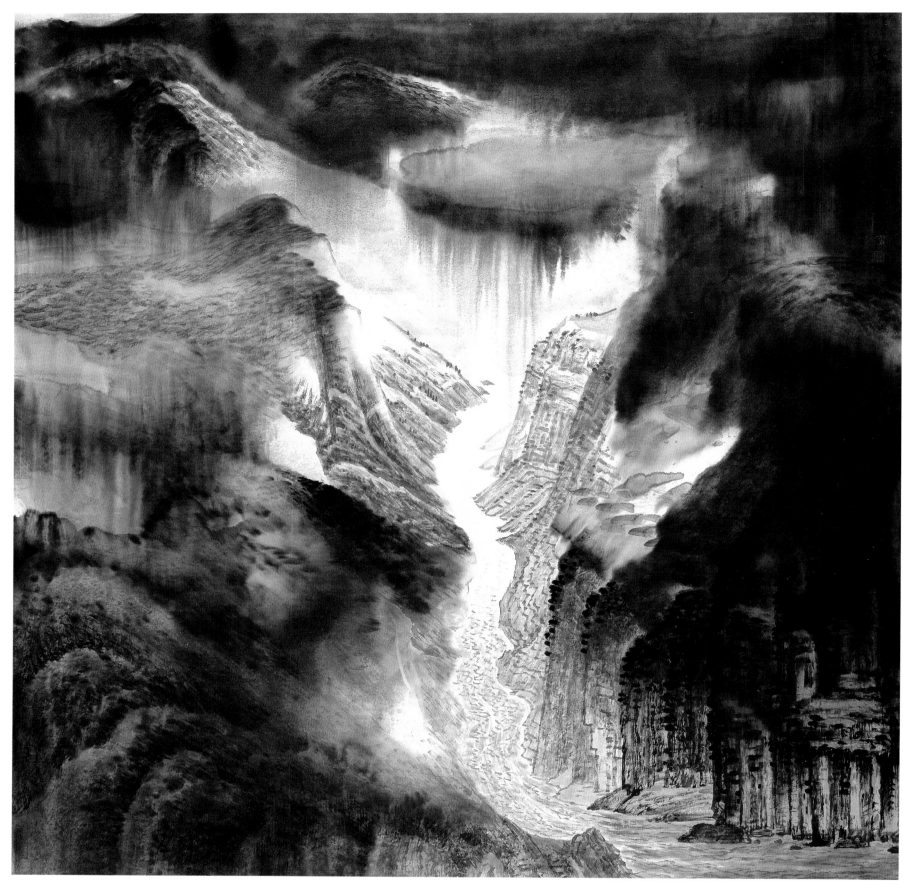

豪雨

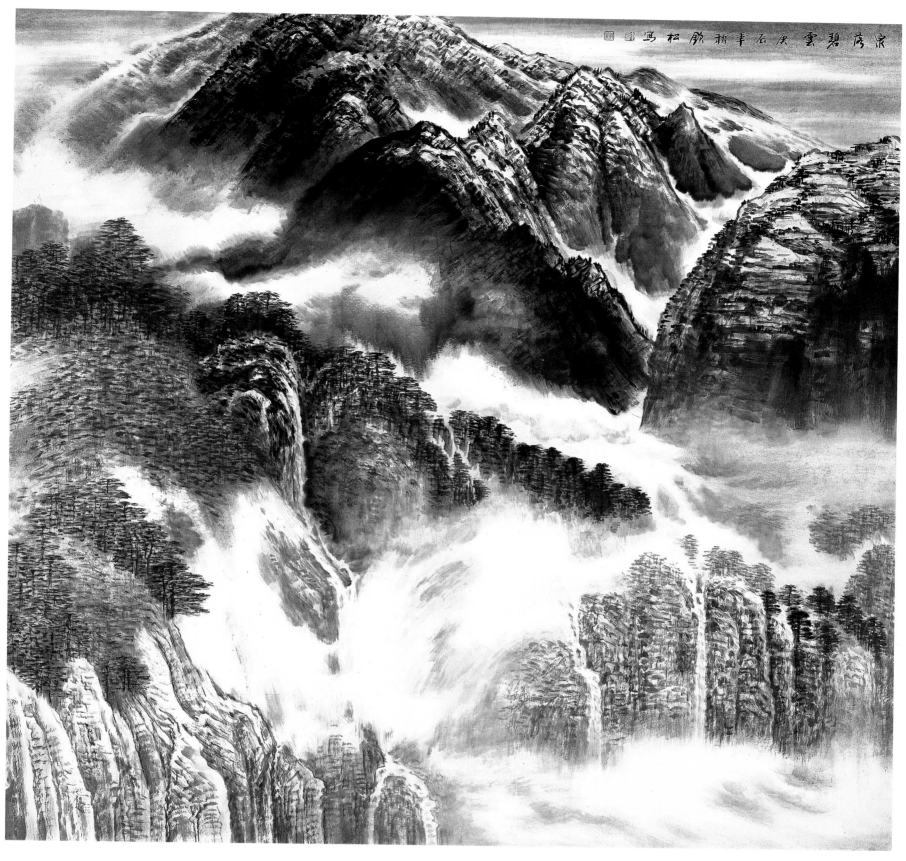

泉落碧云

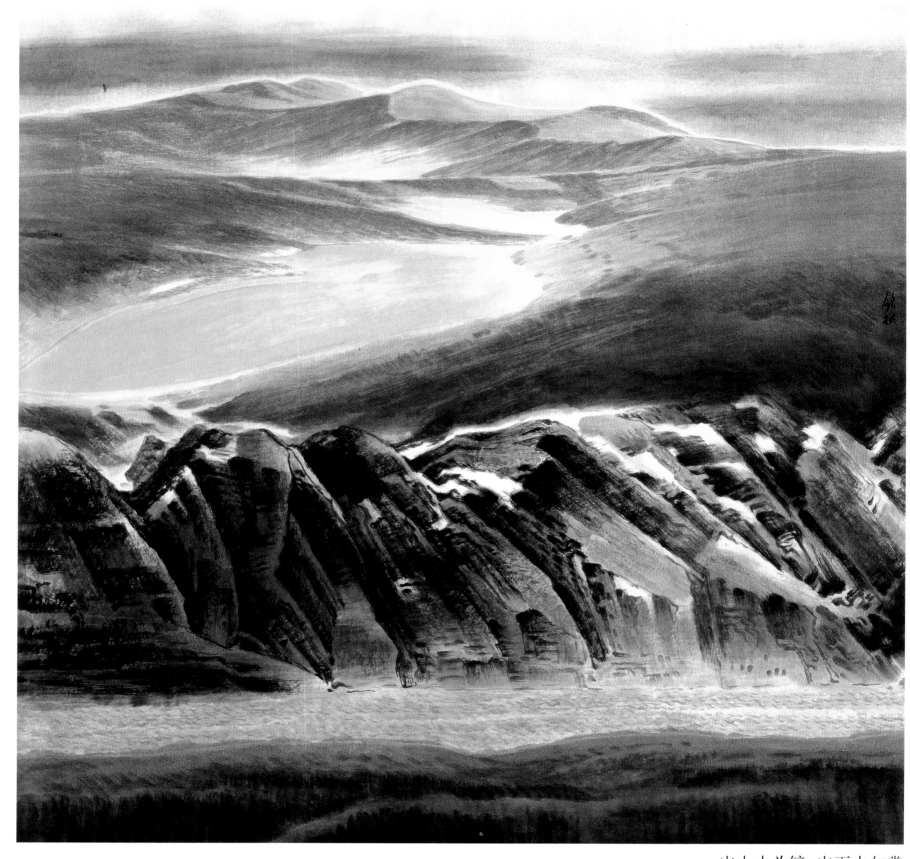

山上水为镜 山下水如常

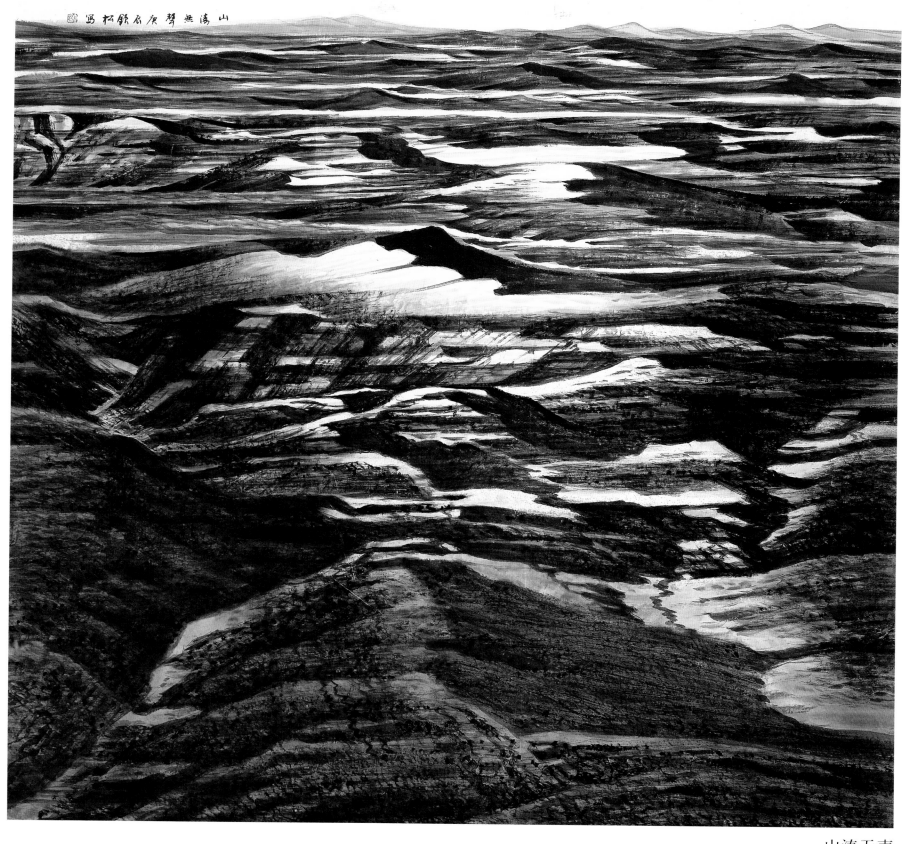

山无声髯名庚声无涛山

山涛无声

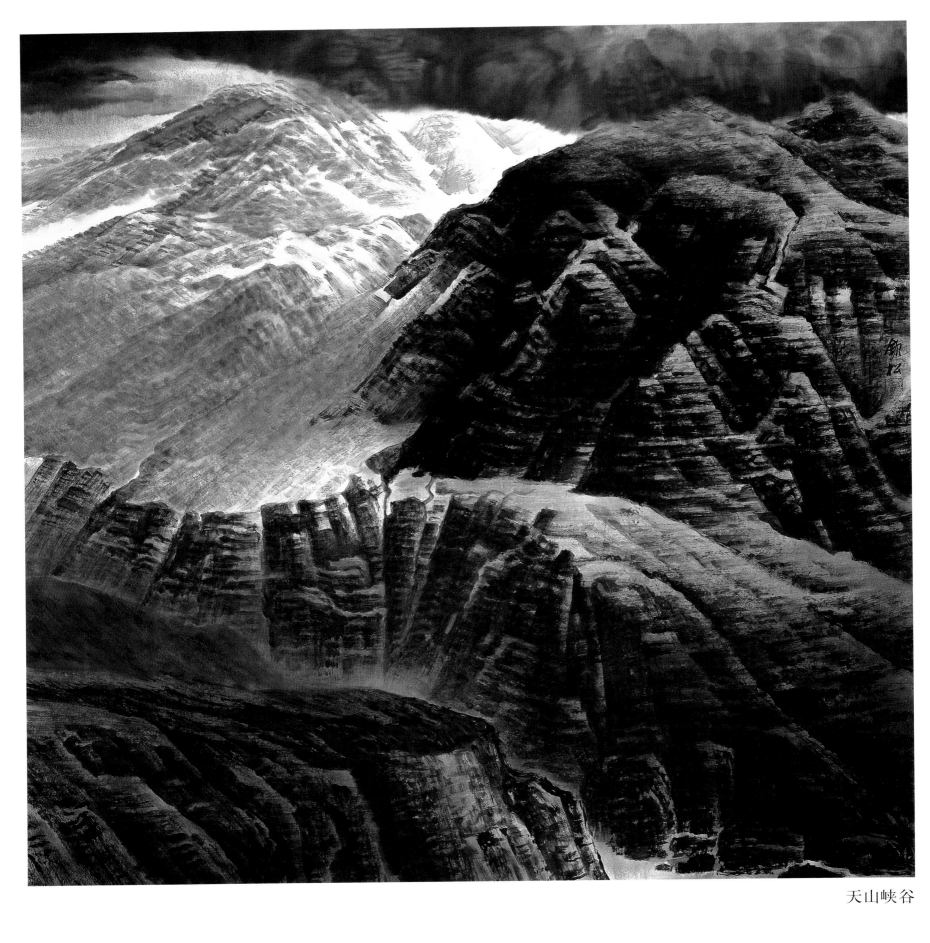

天山峡谷

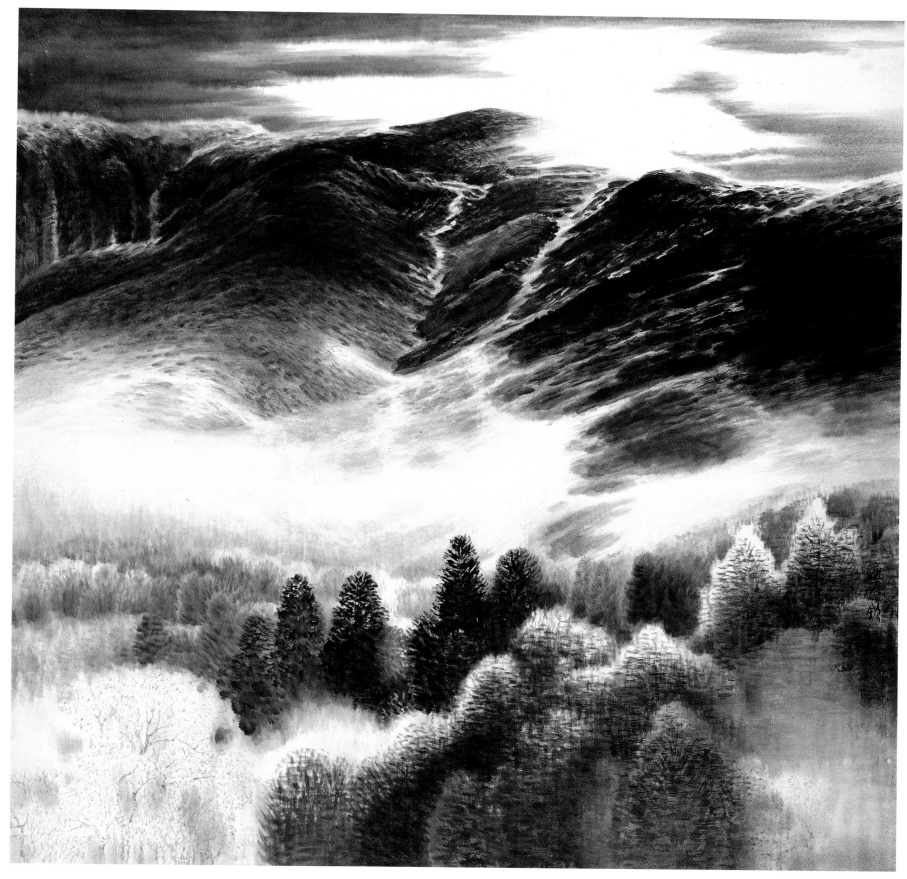

山之梦

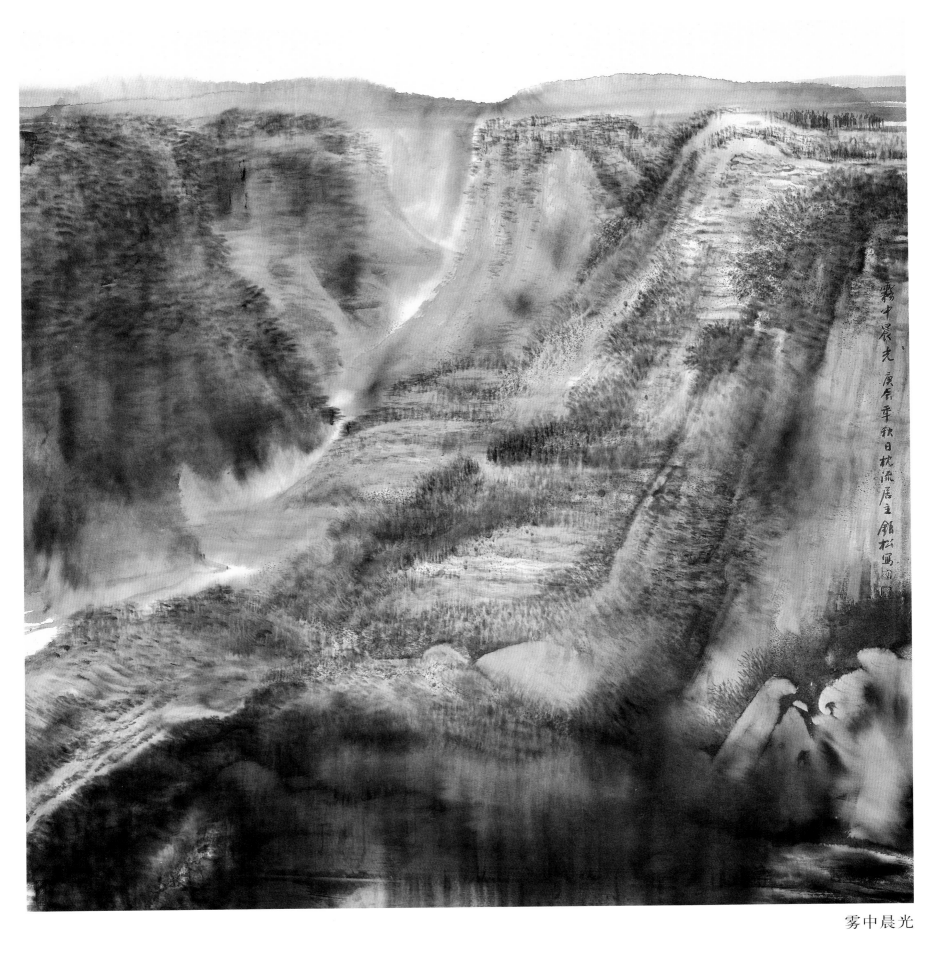

雾中晨光

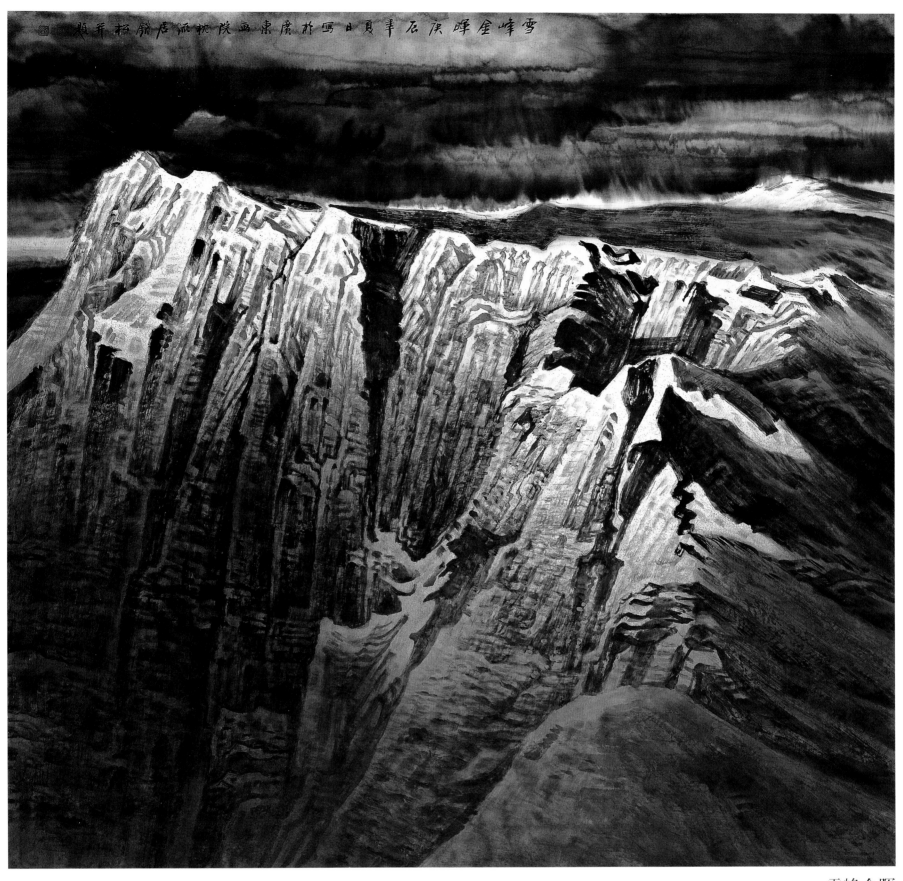

雪峰金晖

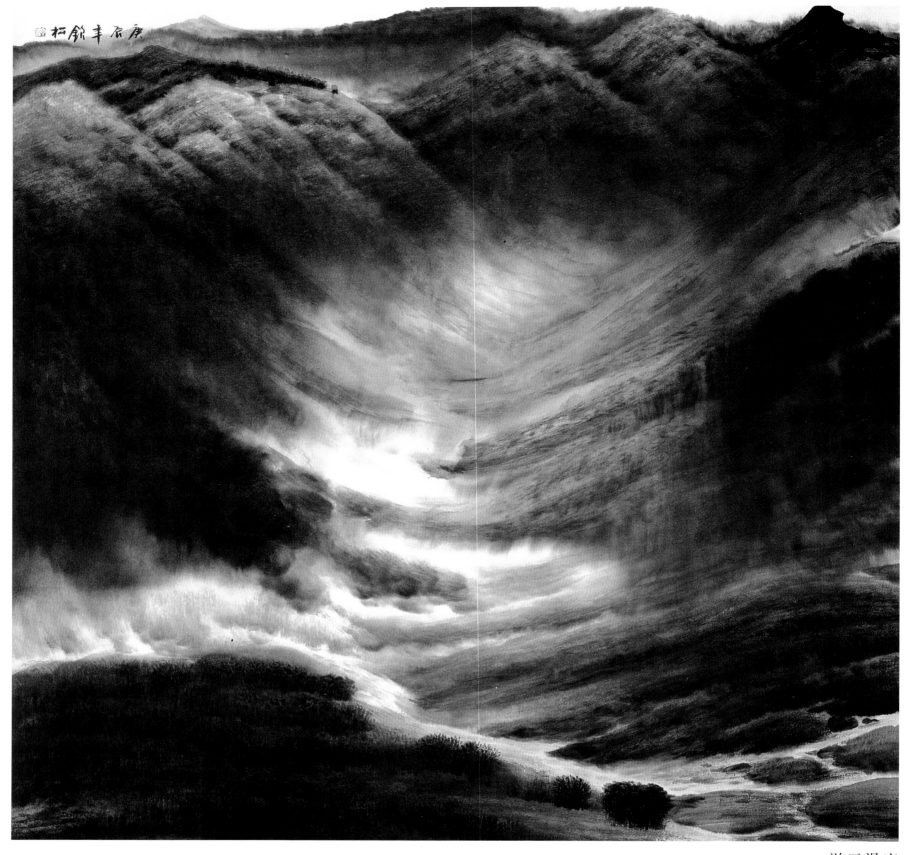

游云漫度

圖圖記平松鐵院畫東濱於寫夏初年辰庚 綠新上塬

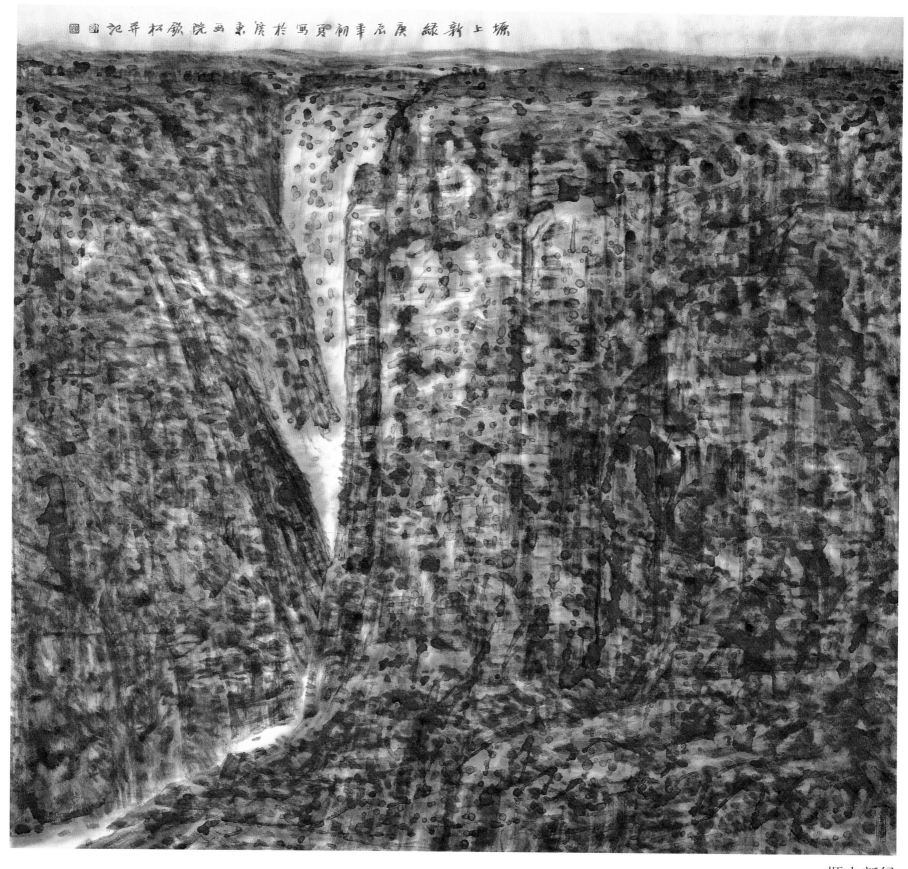

塬上新绿

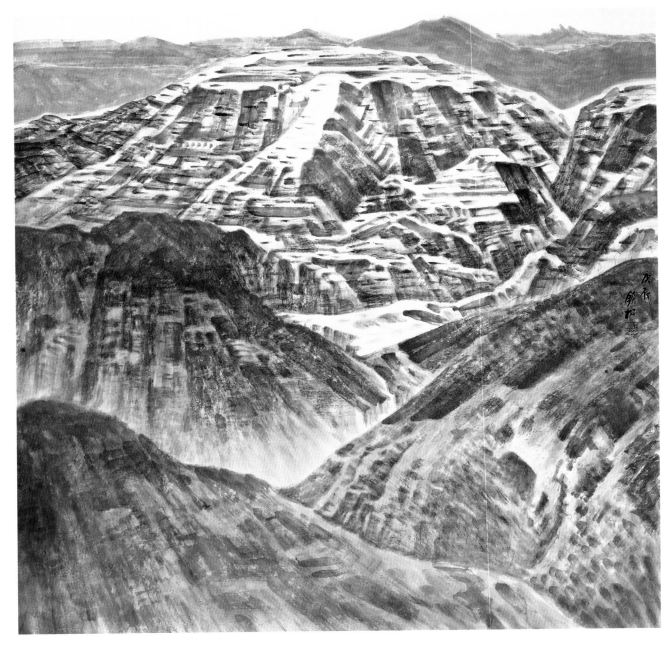

正午

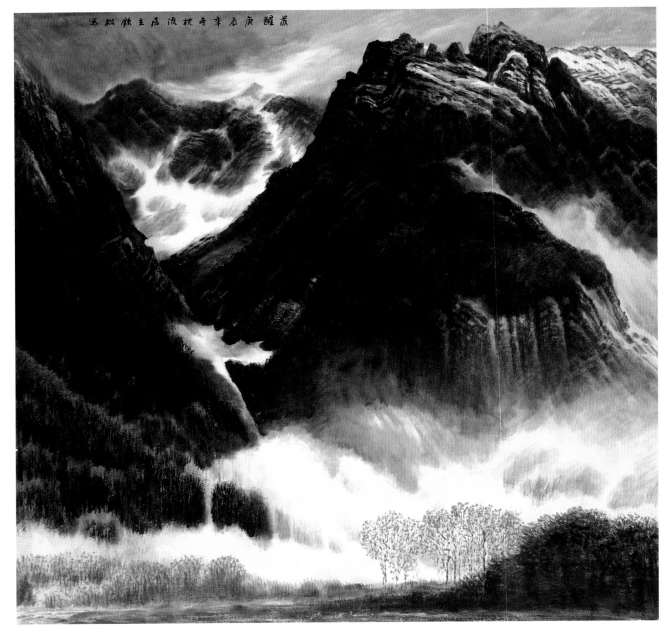

苏醒

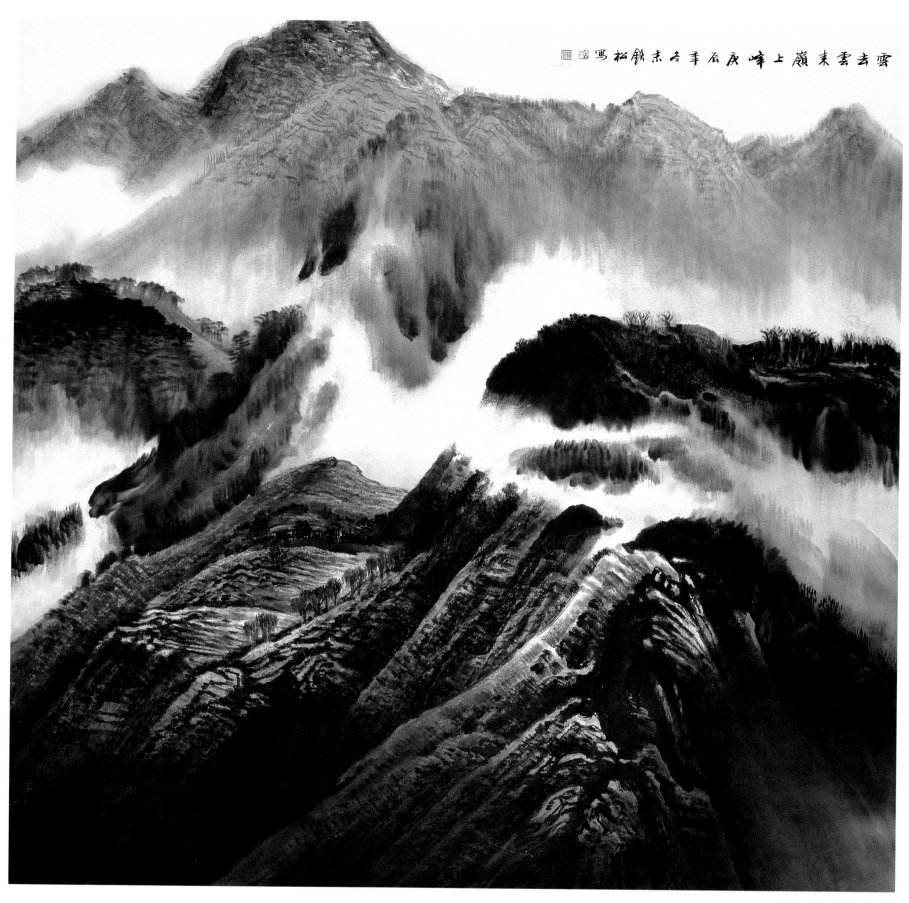

云去云来岭上峰庚辰冬末之年写松龄 [印] [印]

云去云来岭上峰

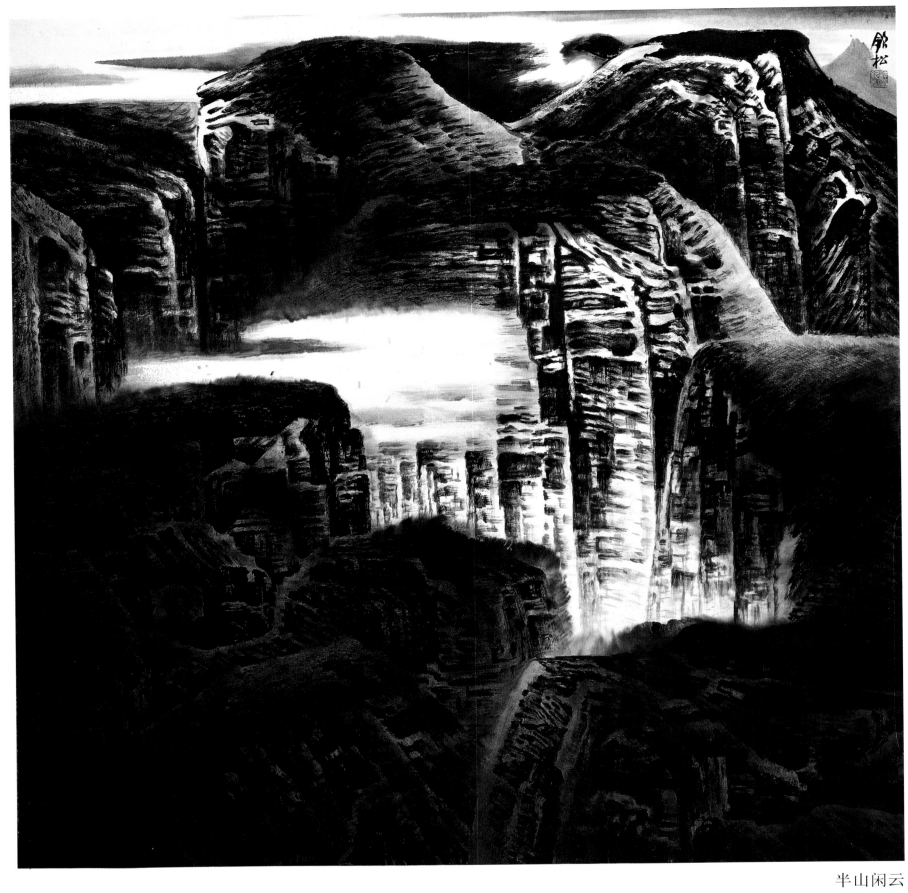

半山闲云

64

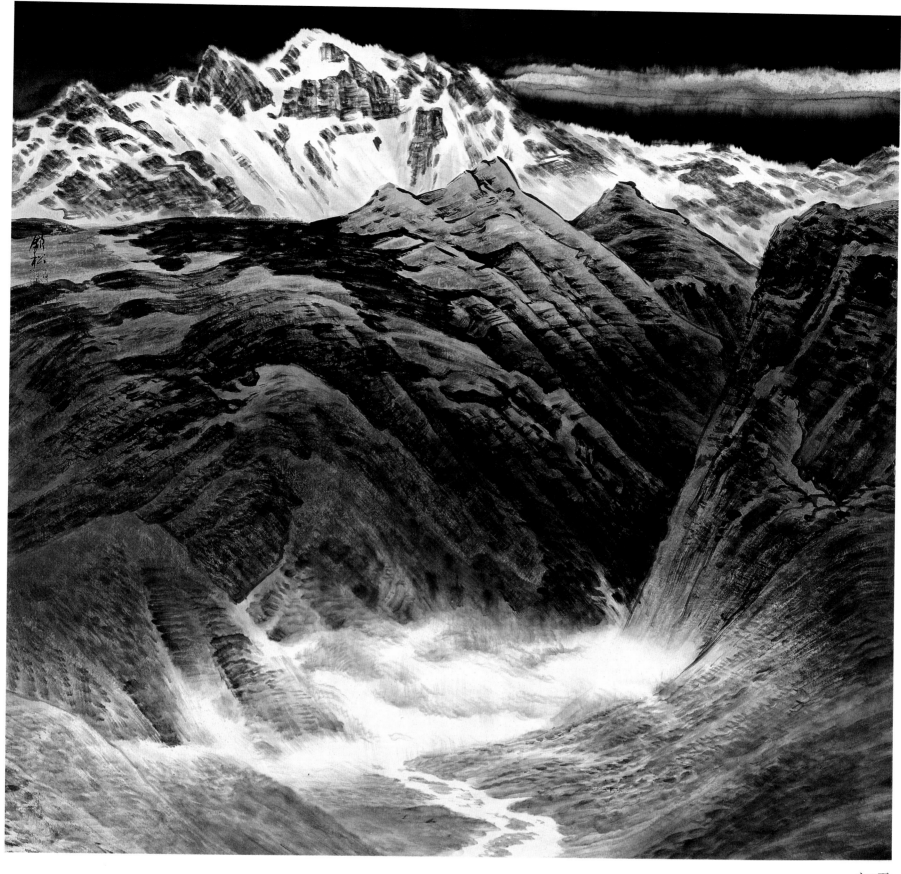

初霁

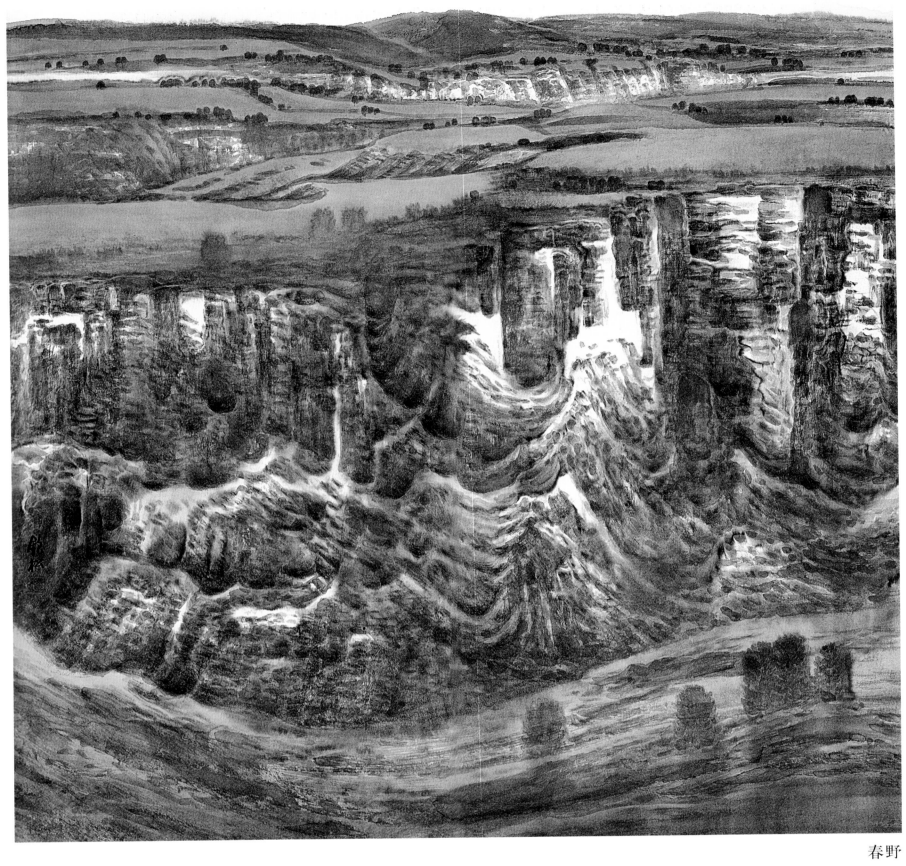

春野

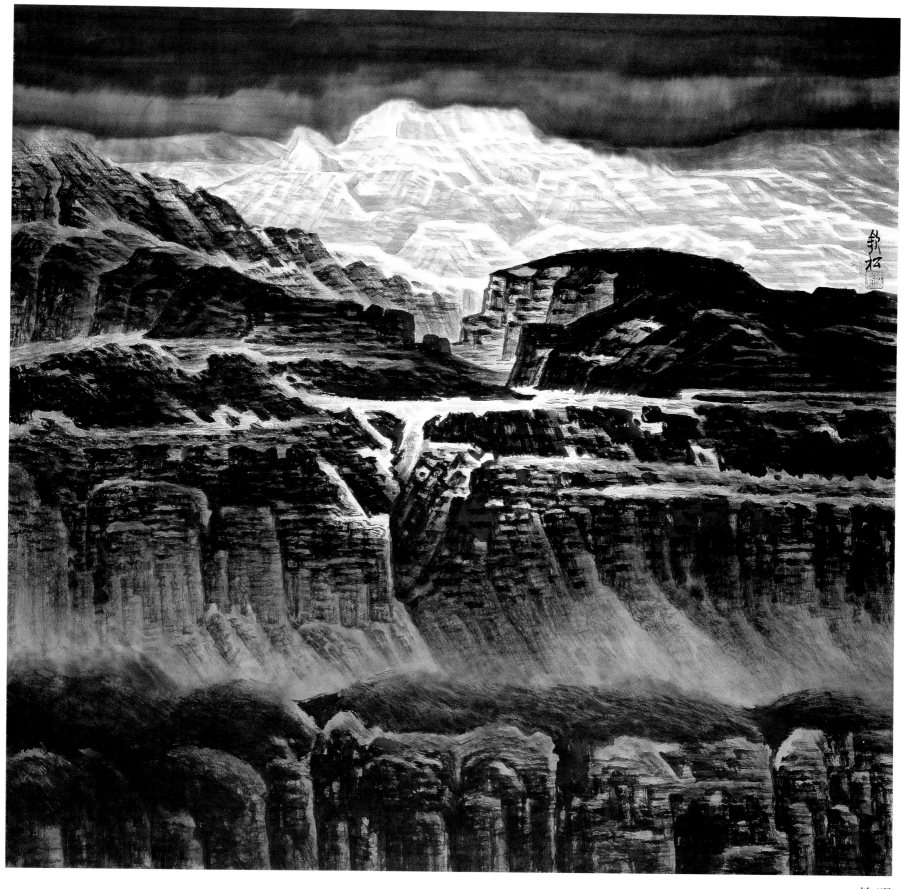

静明

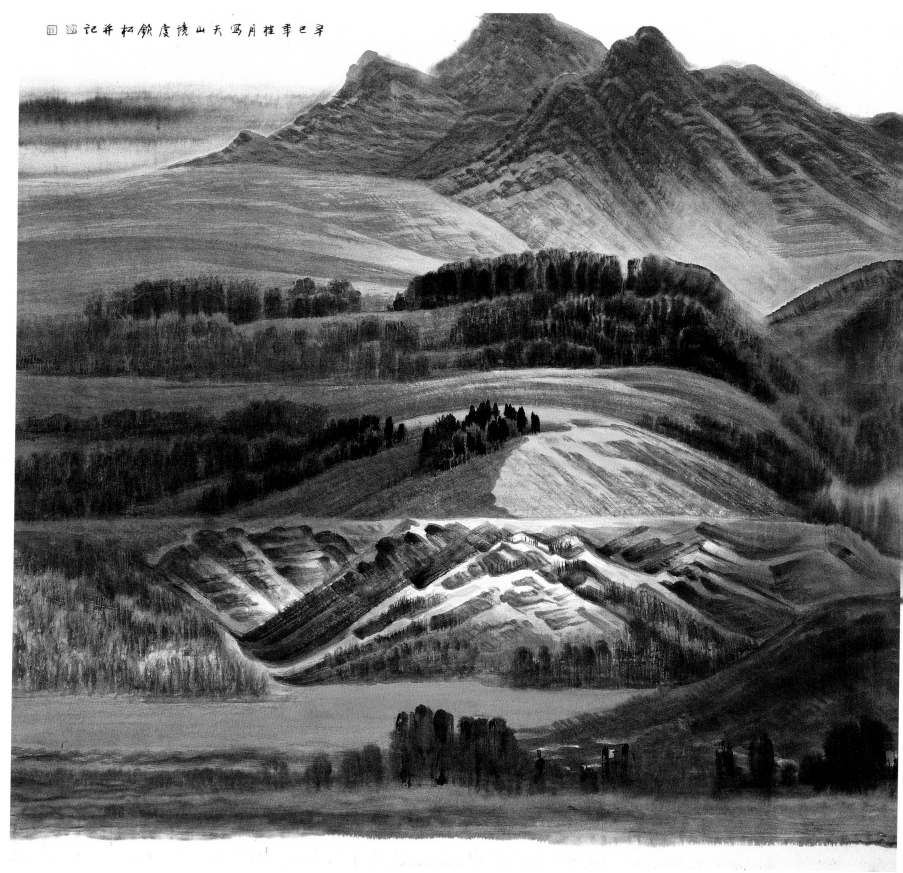

岭上日移

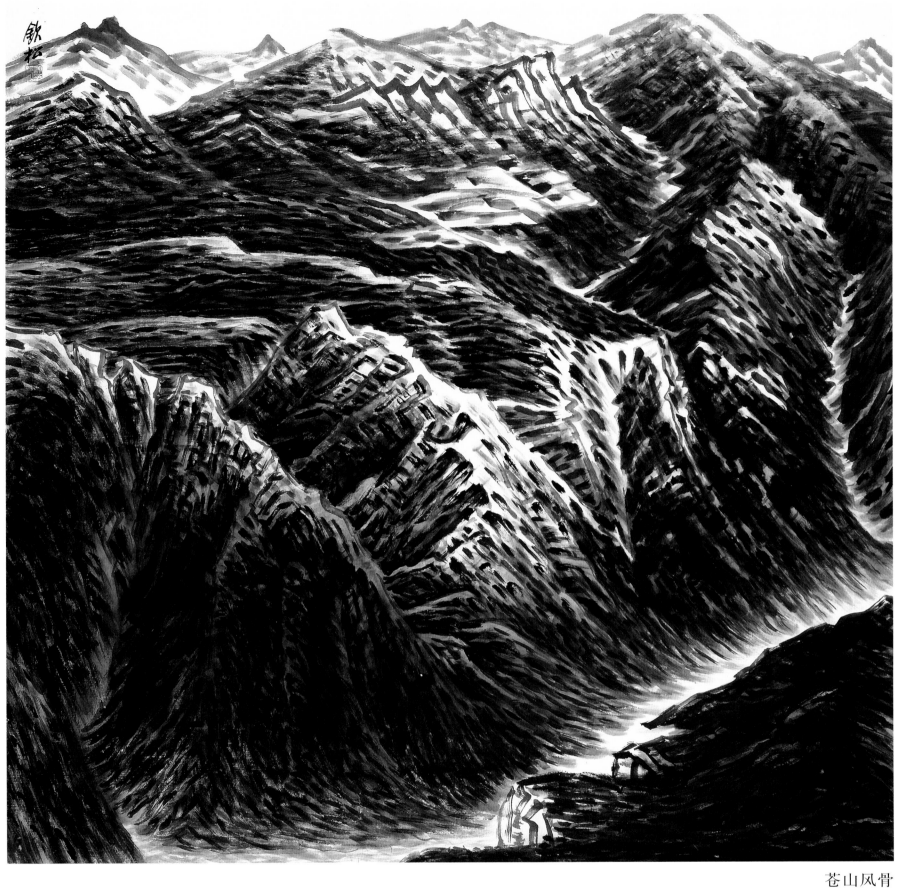

苍山风骨

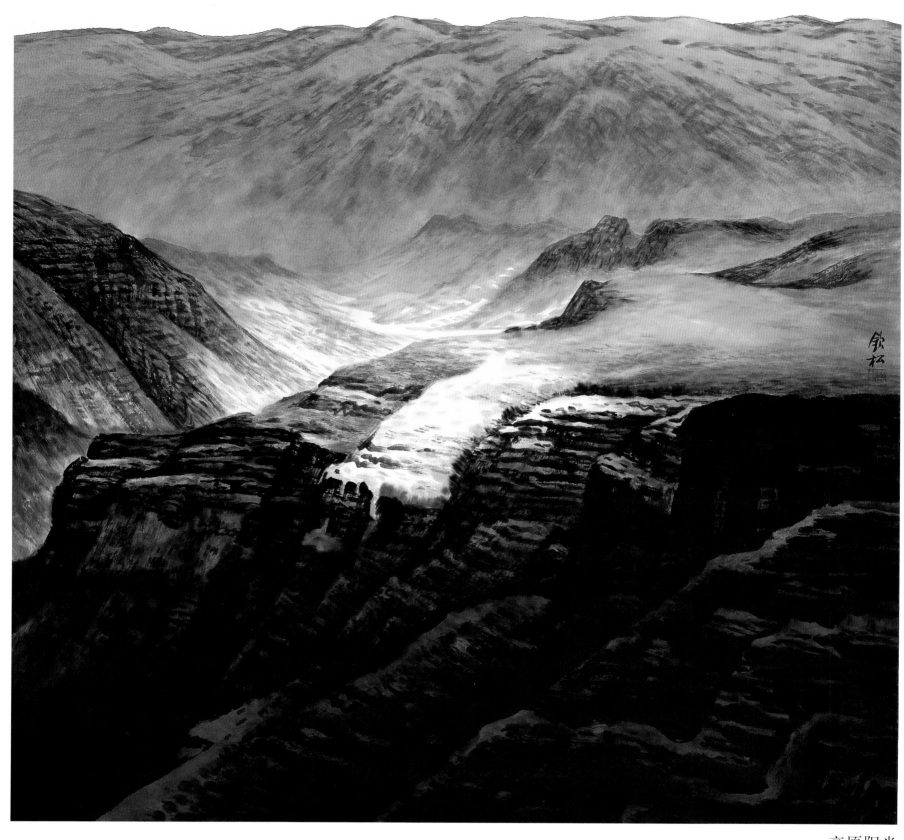

高原阳光

过天山进入腹地事朔路驿回画顿见此带惊呼再惊呼多入记之现膀写其境茂眼常此心慢不知成至辛巳松锁

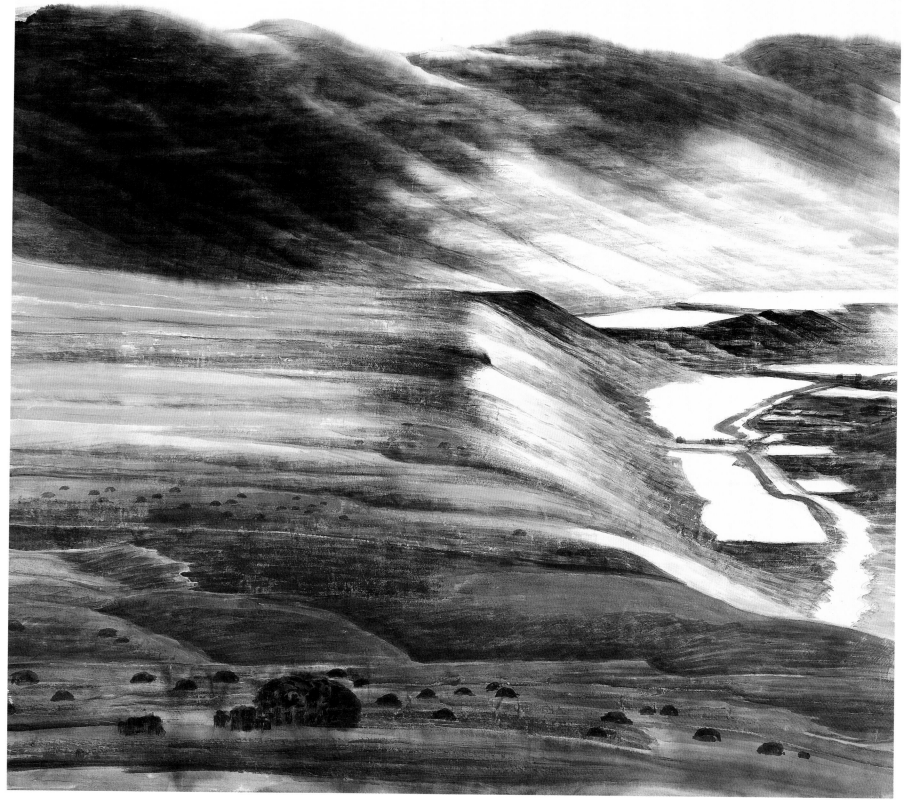

清光

71

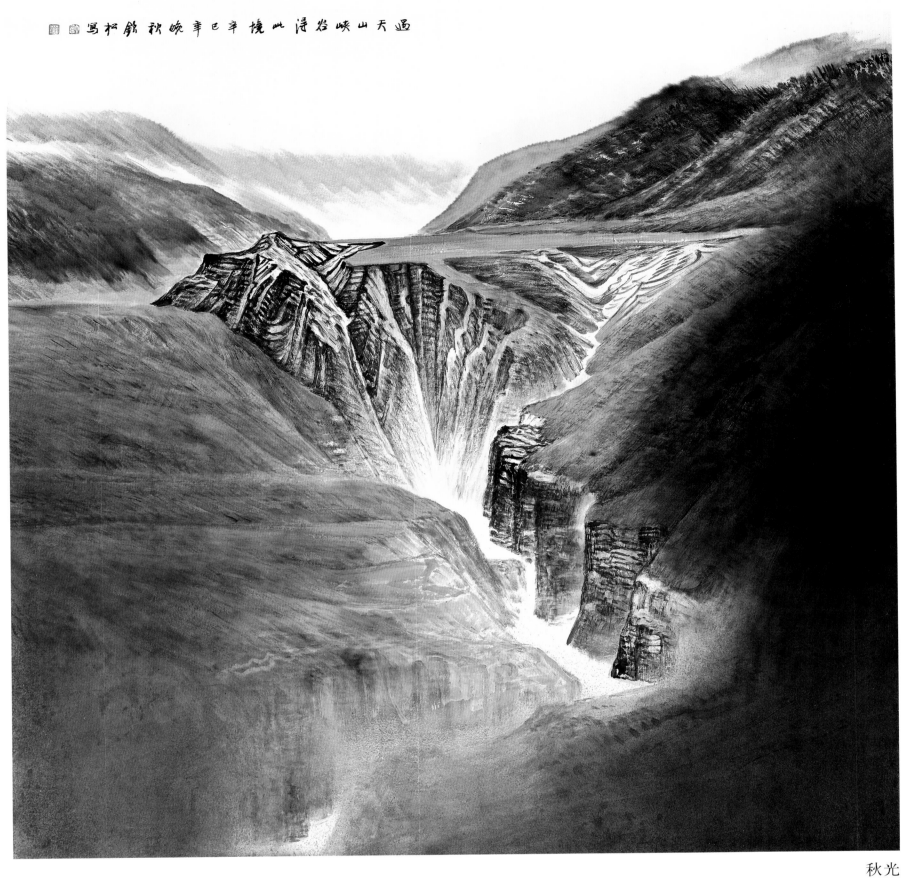

画天山峡谷此境辛巳辛晚秋铭松写

秋光

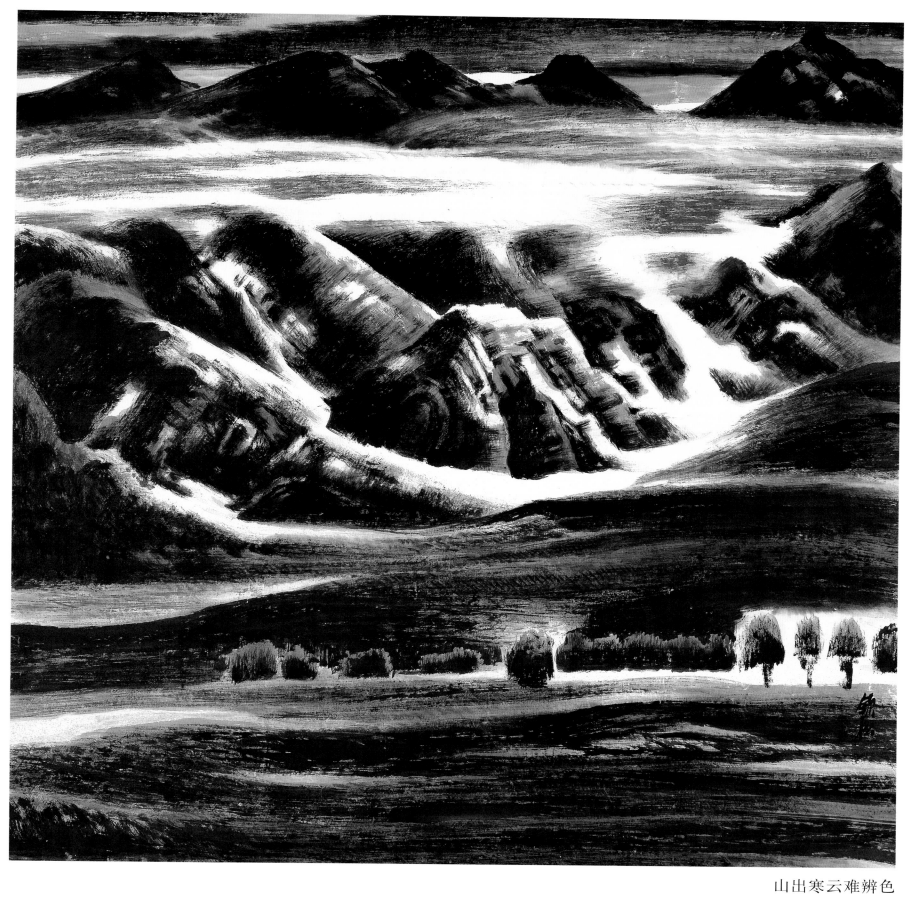

山出寒云难辨色

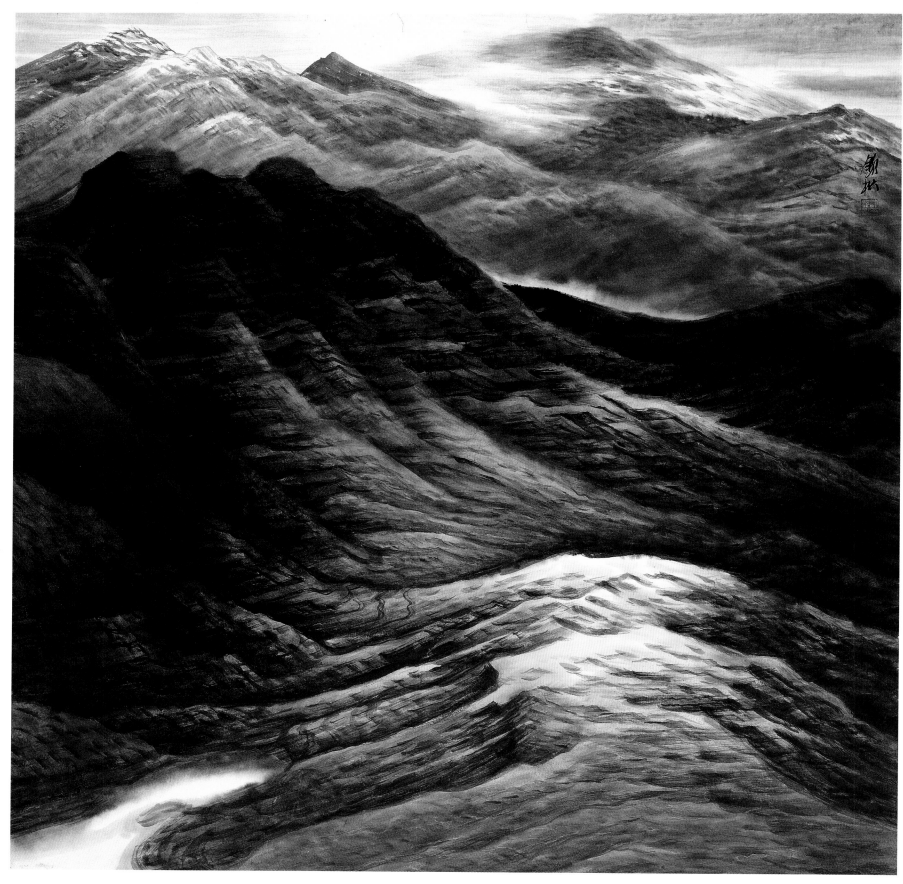

山痕

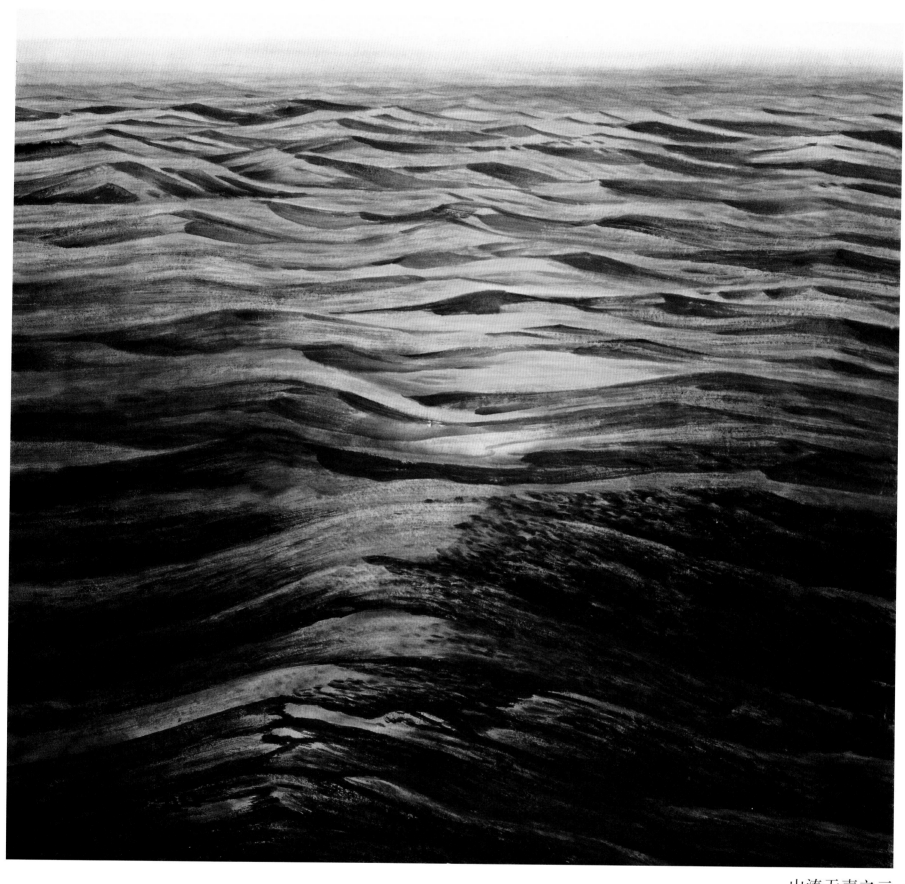

山涛无声之二

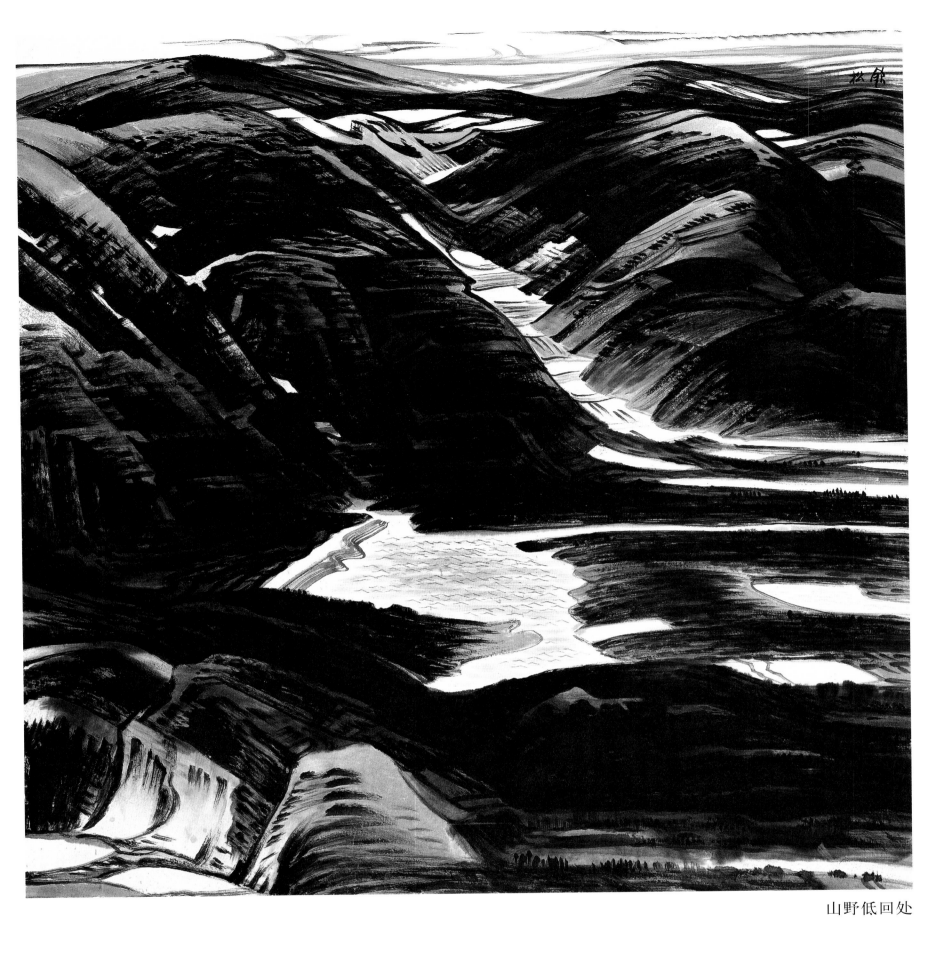

松年

山野低回处

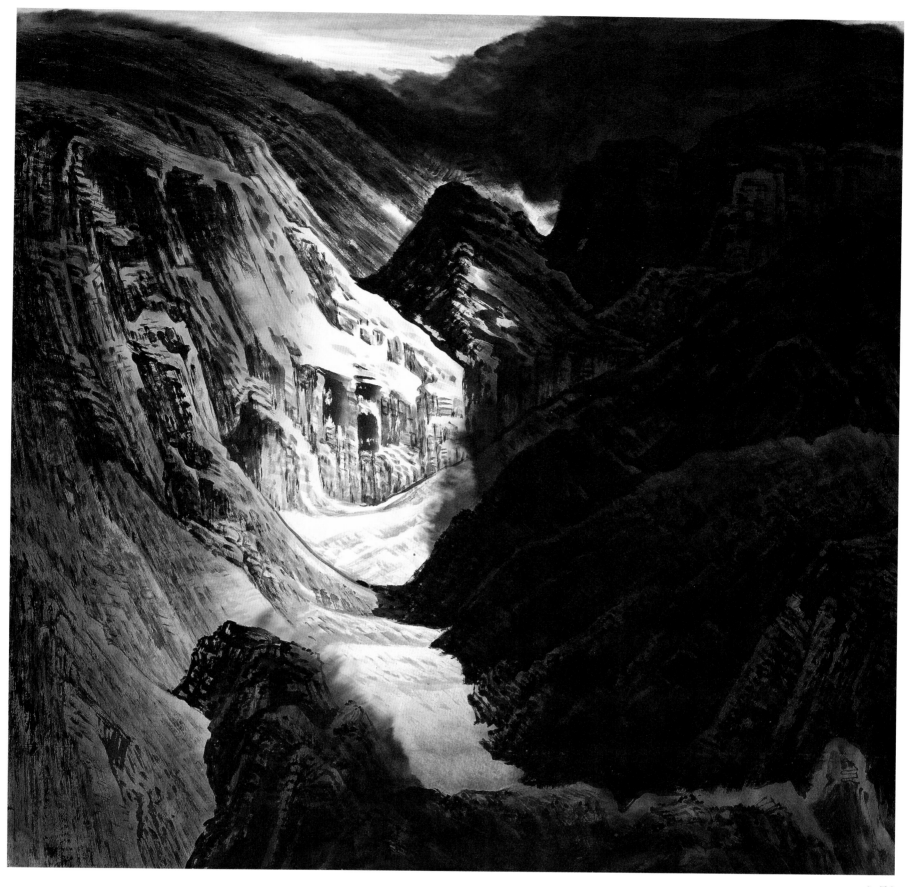

山影

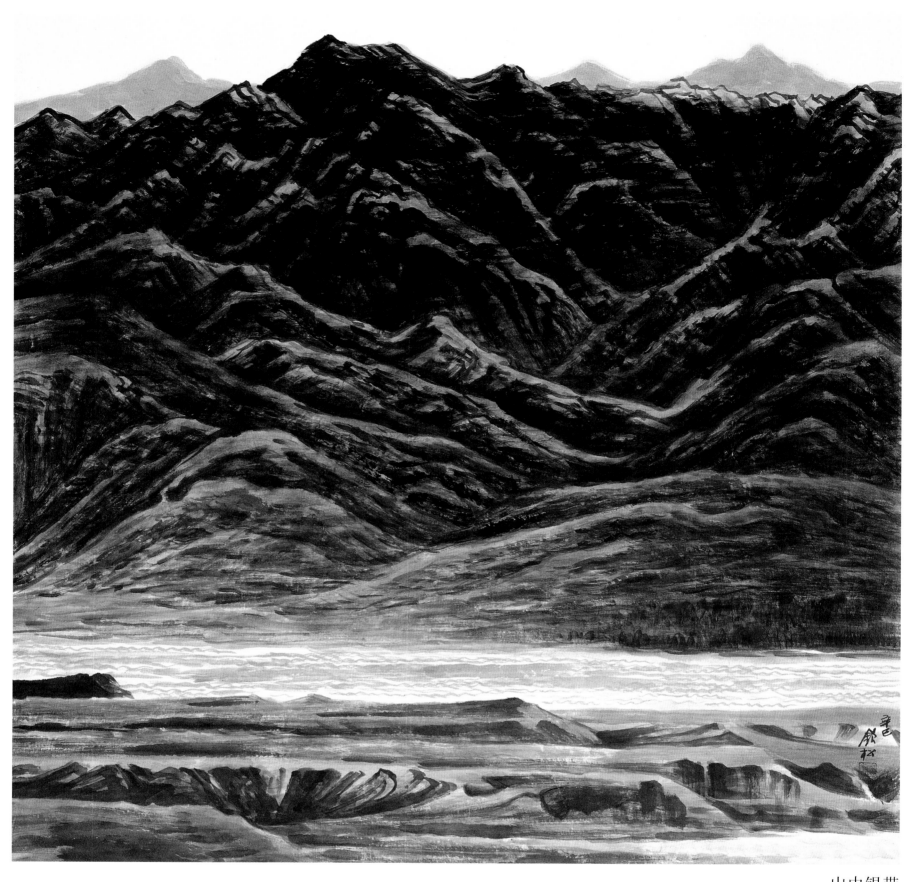

山中银带

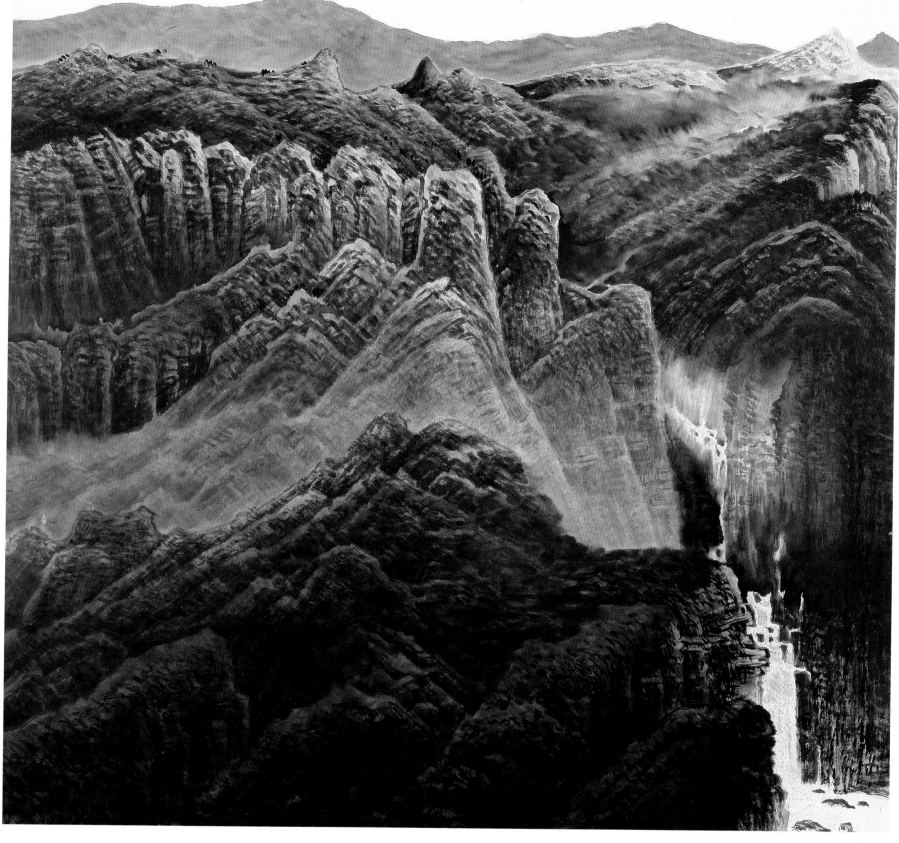

微明辛巳春者茹欄筆休業北窗無事兩隔歲宿墨在旁不覽畫興勵發余紙擇好寫賢有圓渾之意喬銷松記

微明

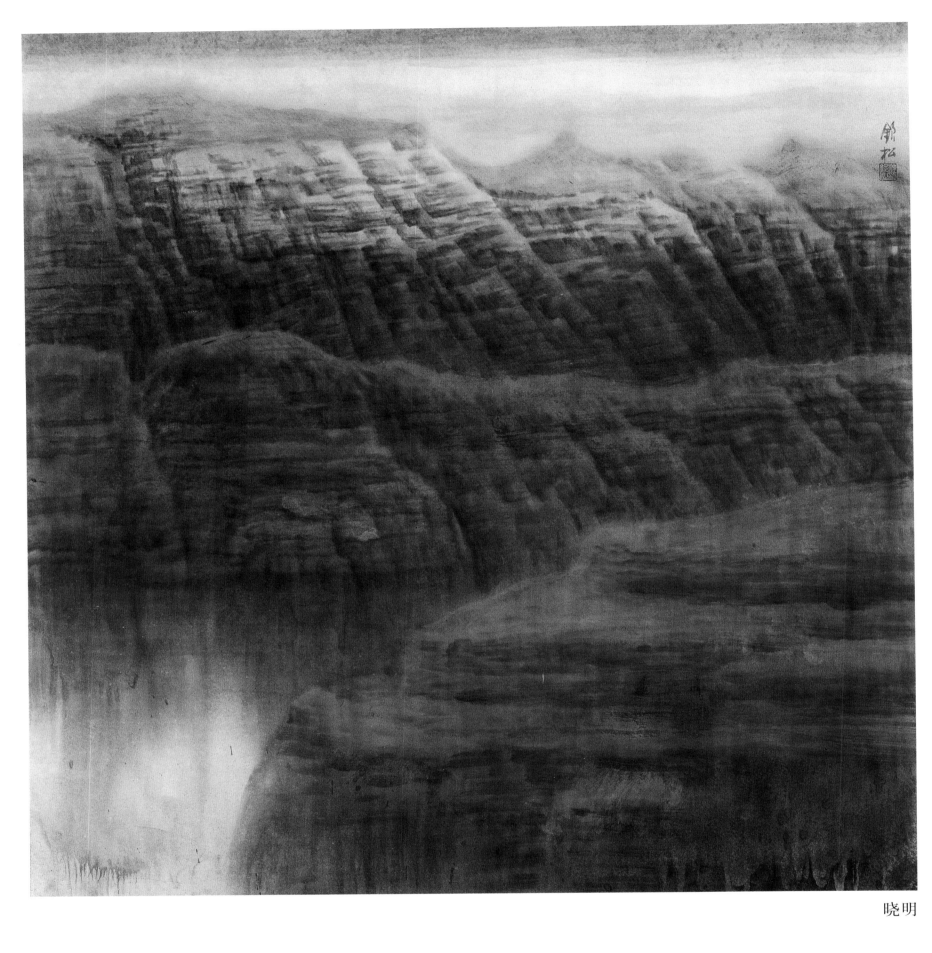

晓明

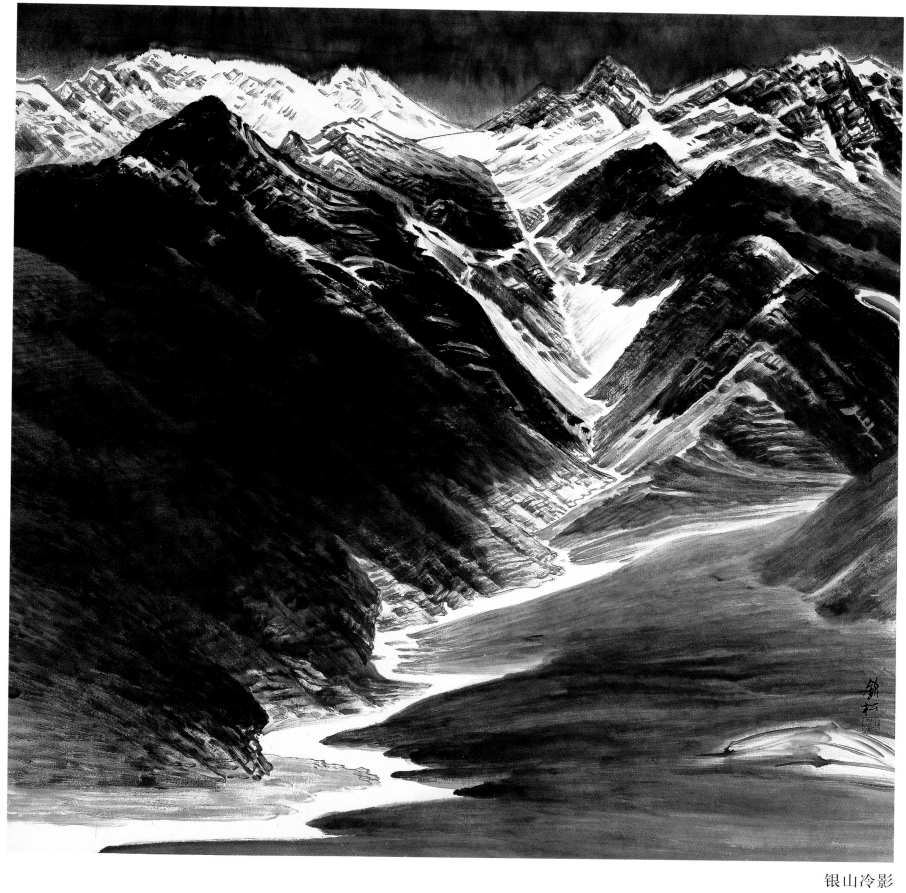

银山冷影

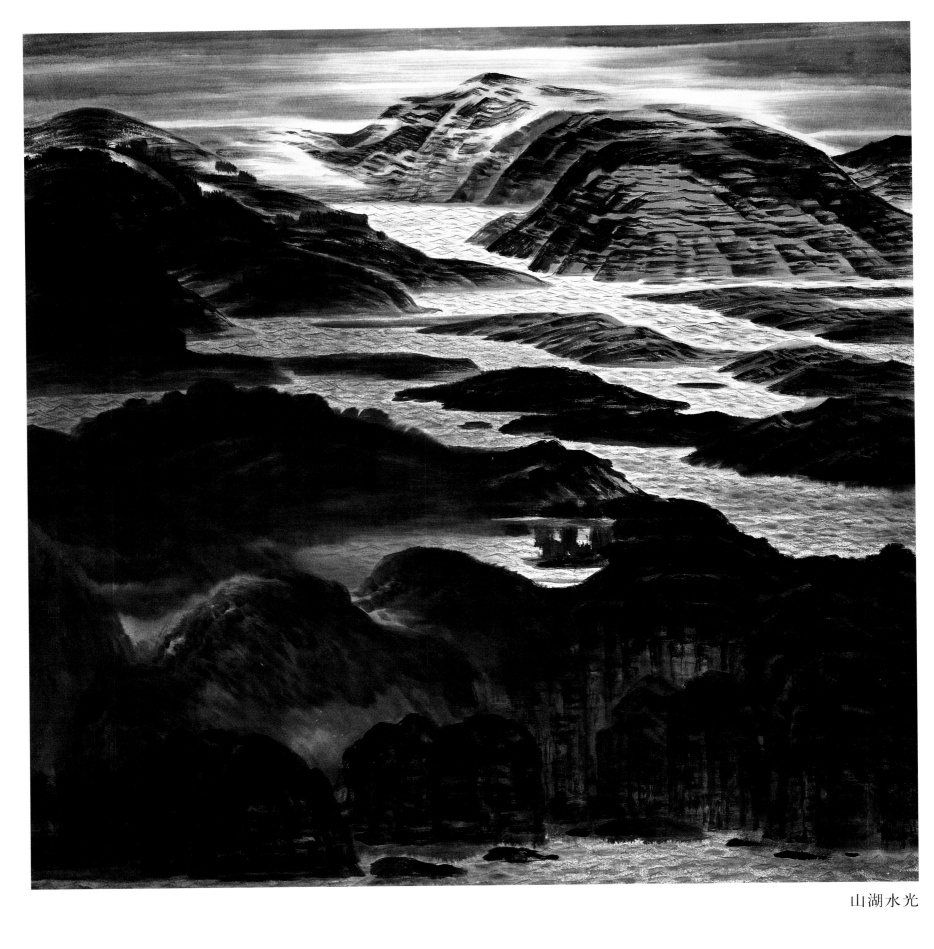

山湖水光

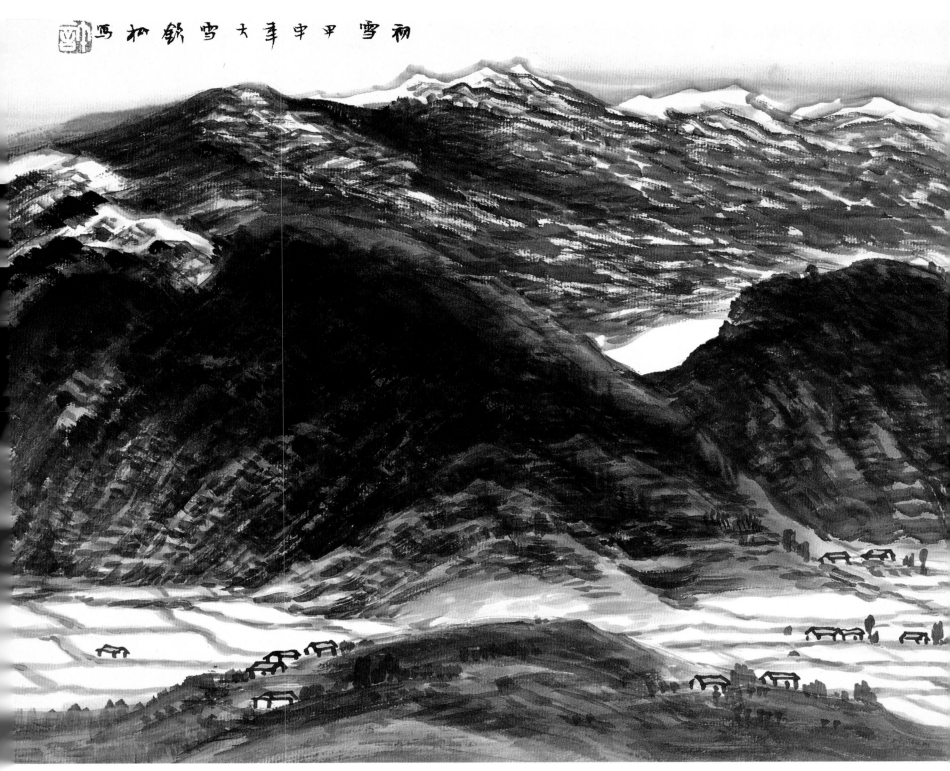

初雪甲申年大雪铭松写

初雪

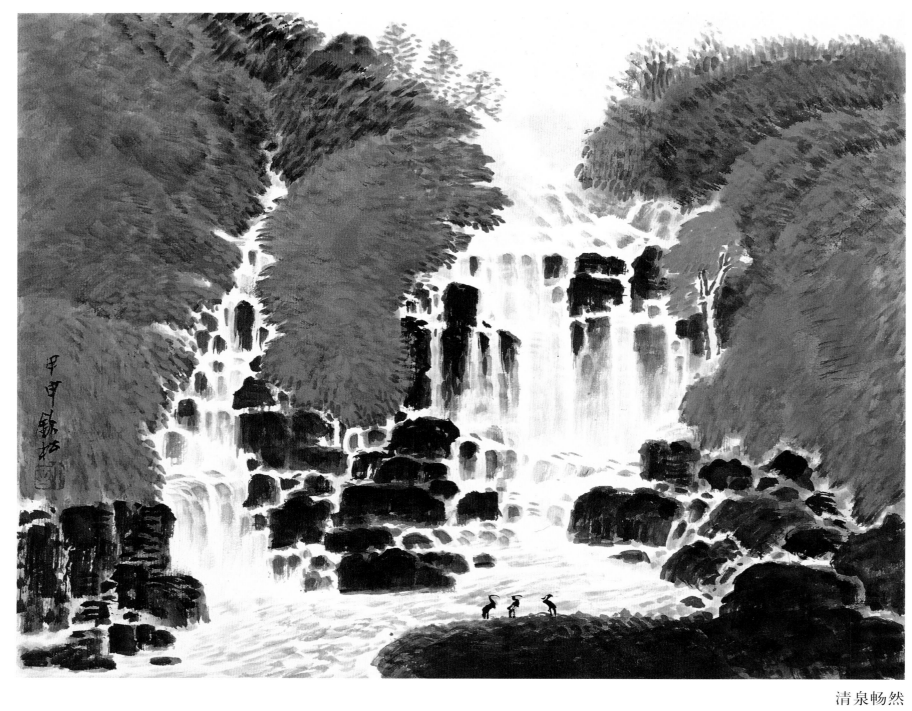

清泉畅然

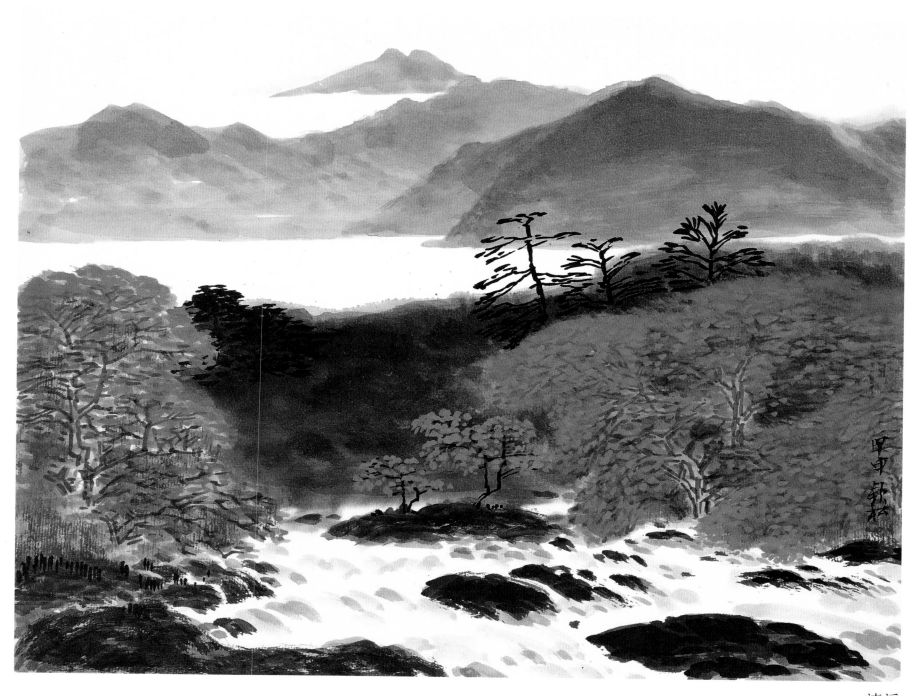

清溪

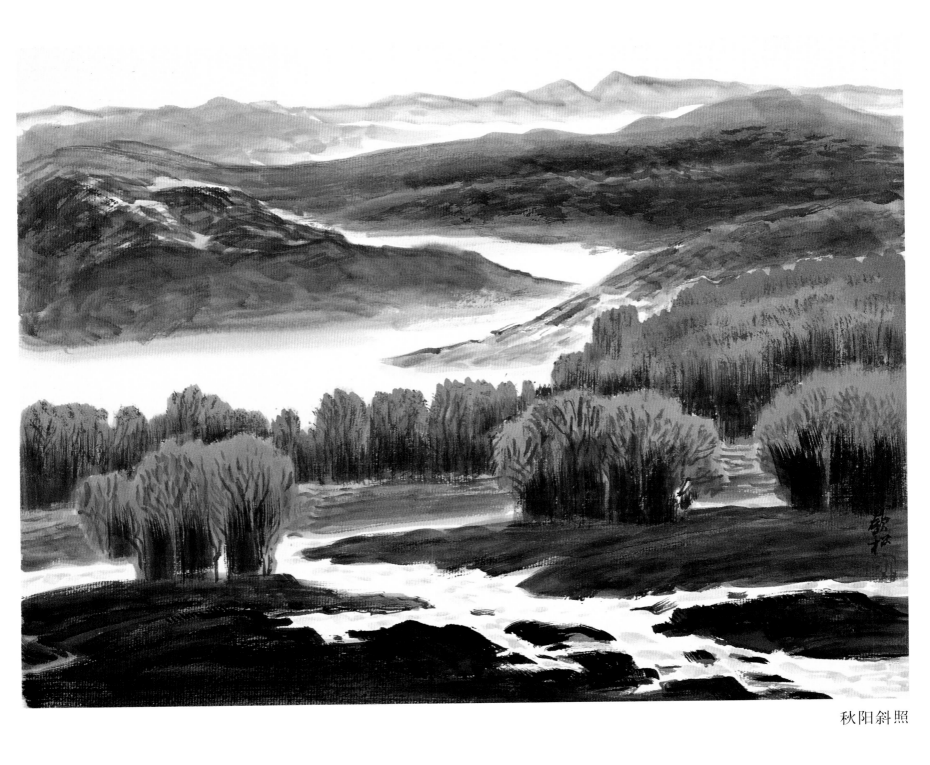

秋阳斜照

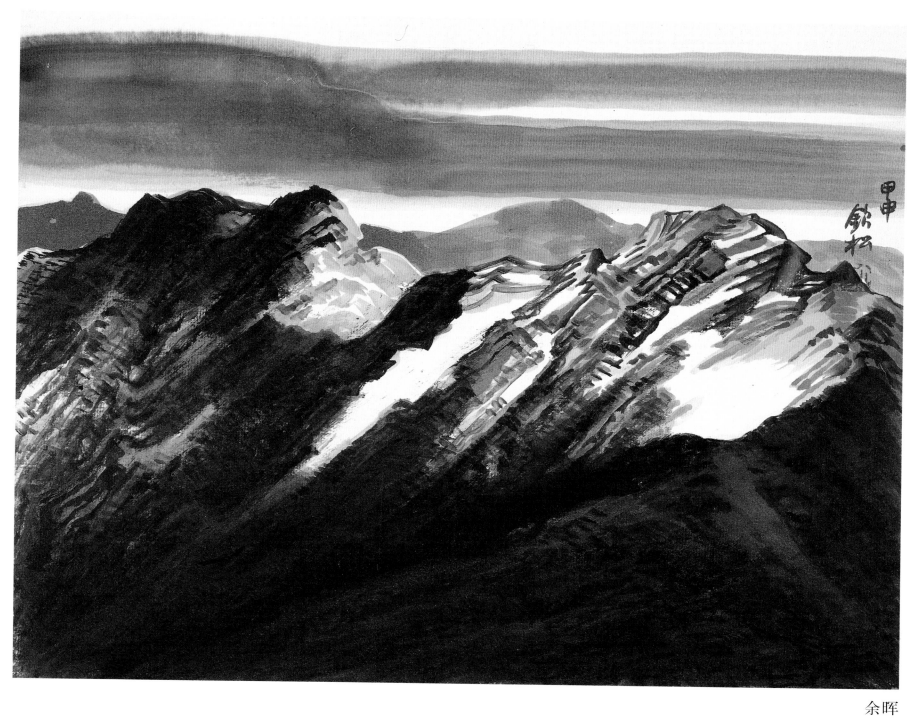

余晖

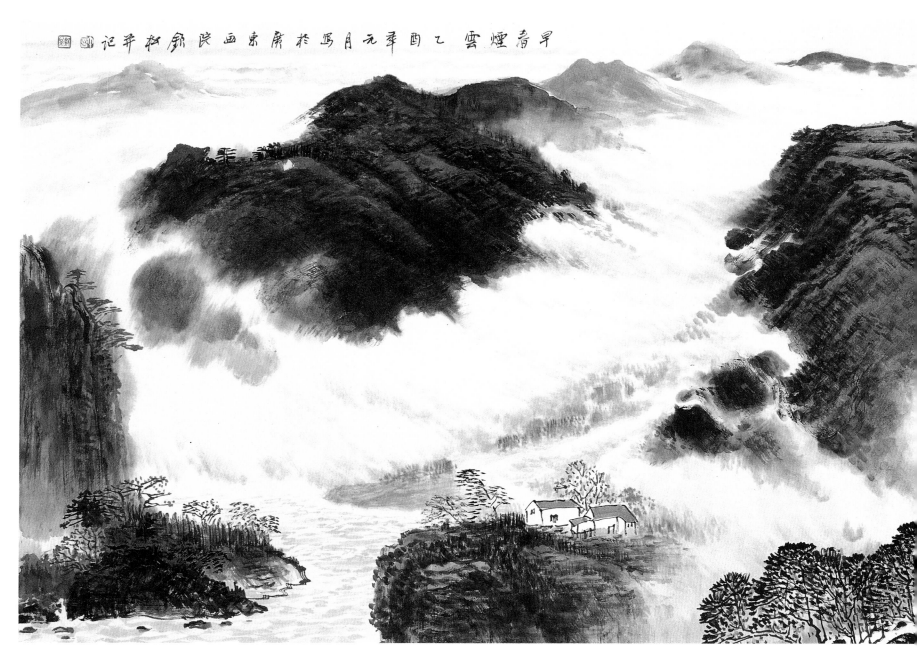

早春煙雲 乙酉年元月寫於廣東畫院 錦松并記

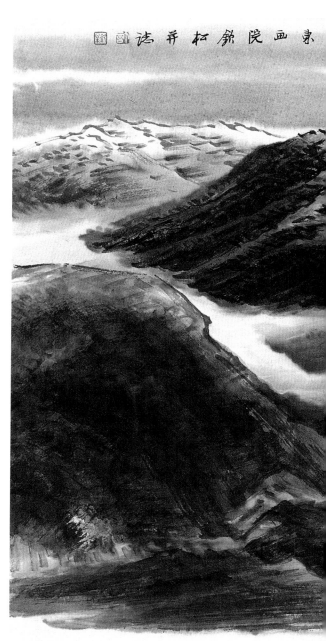

早春煙雲 東畫院 錦松并志

初雪

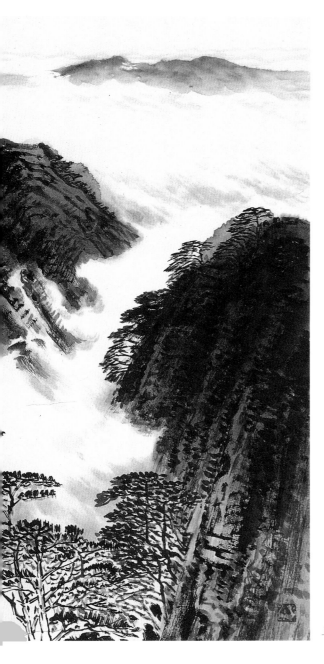

早春烟云

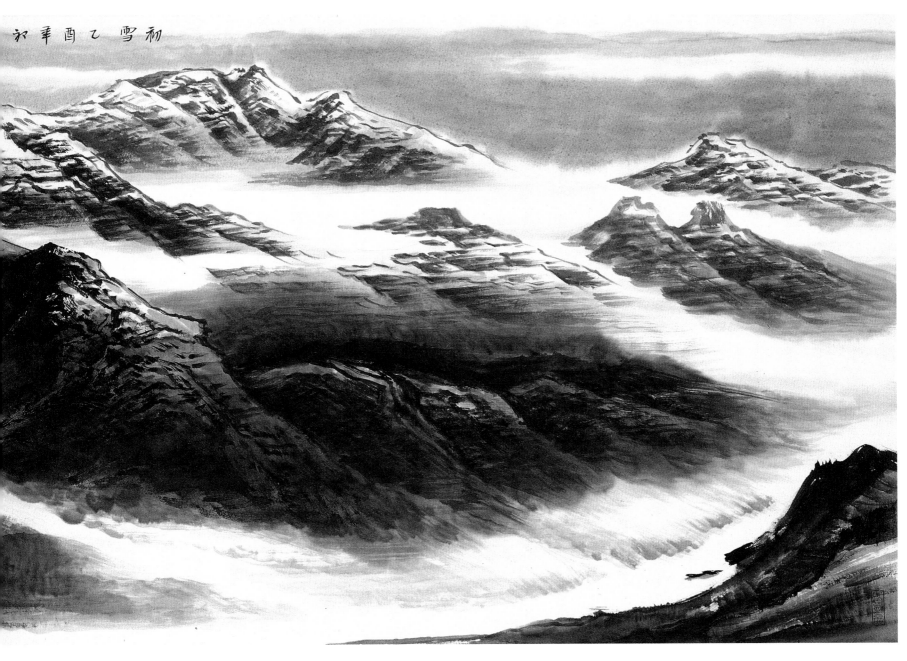

初雪 乙酉年 初

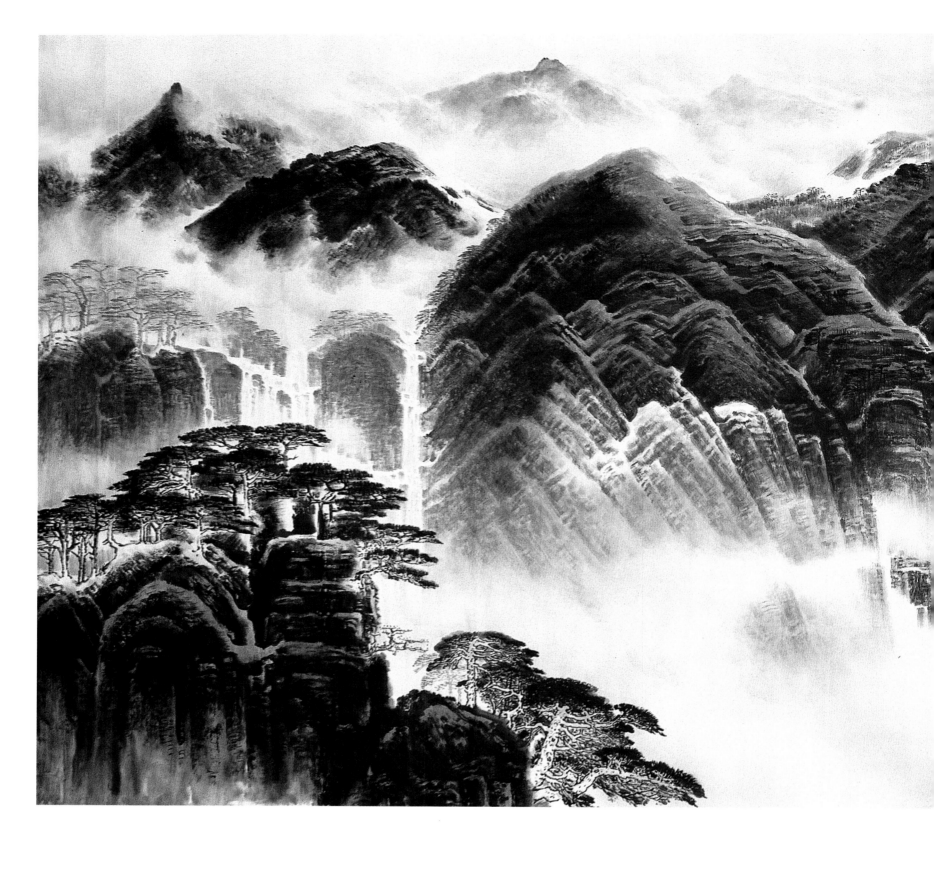

山高層雲闊 乙酉年夏立節時寫於慶東畫院 嶺松芹志

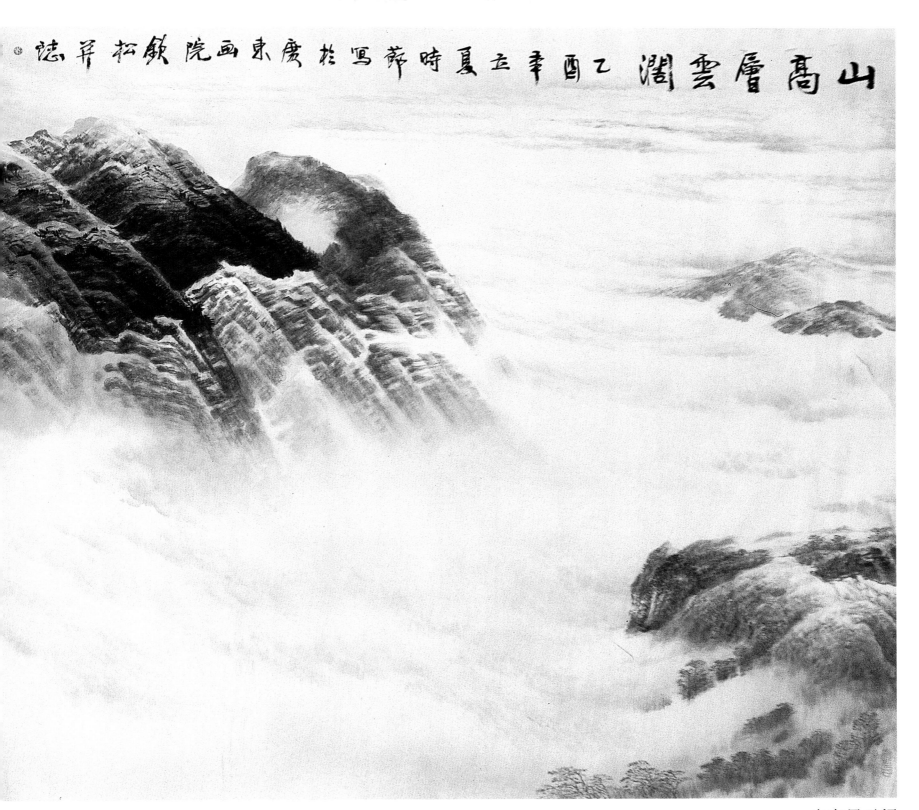

山高层云阔

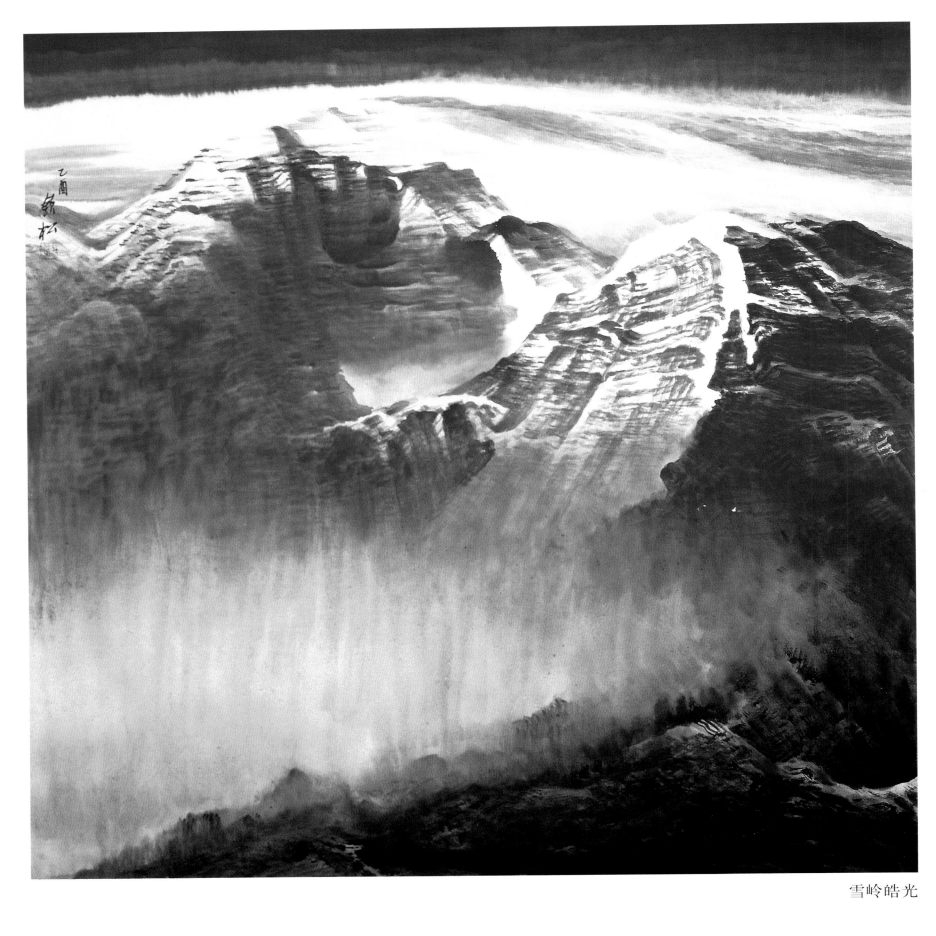

雪岭皓光

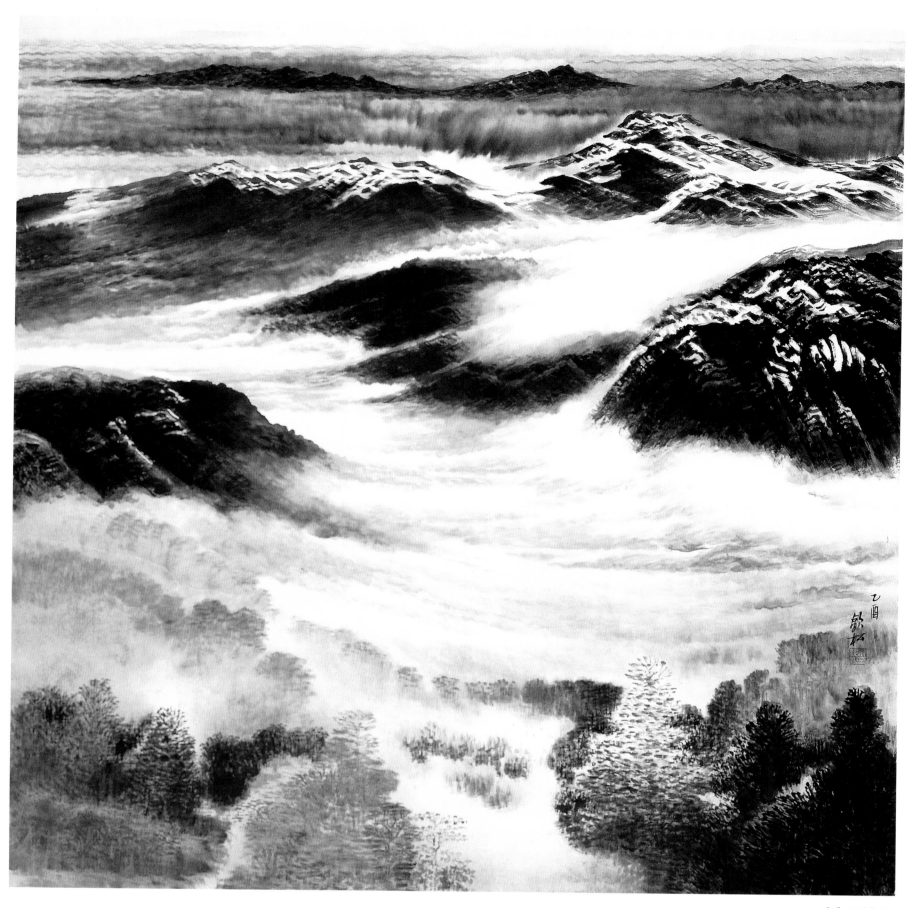

浮云随风

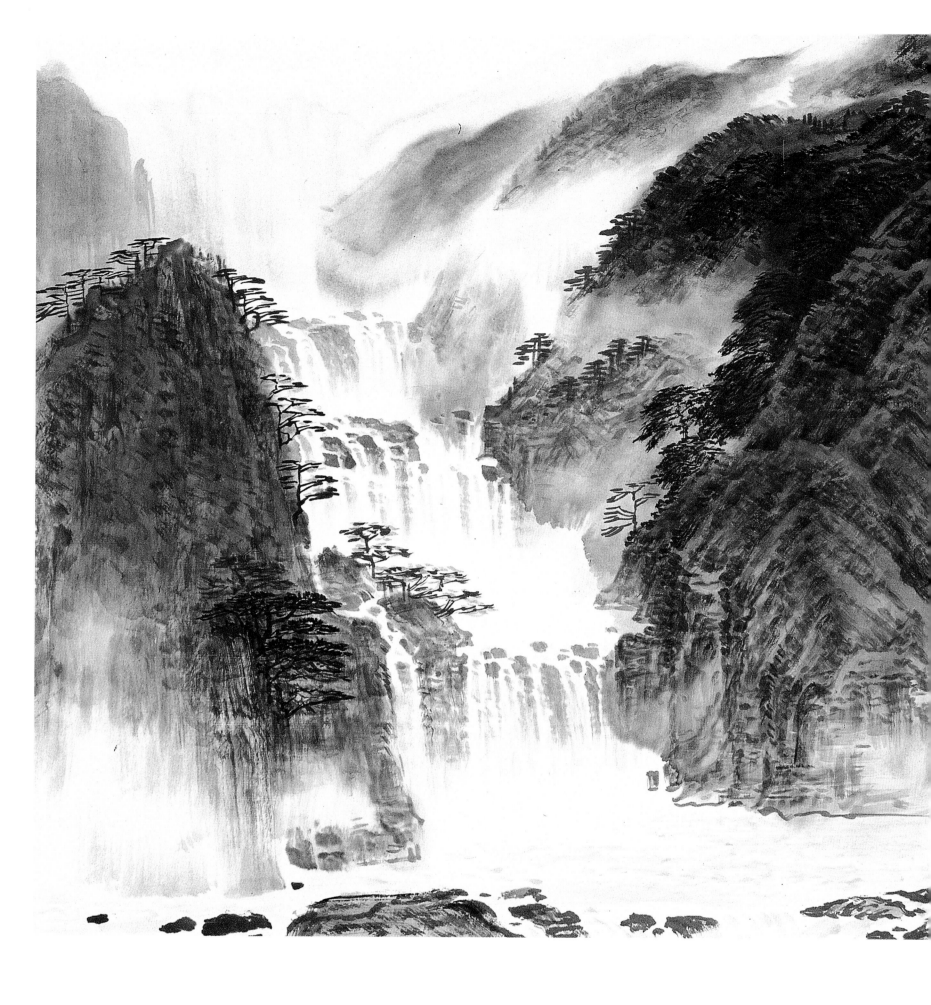

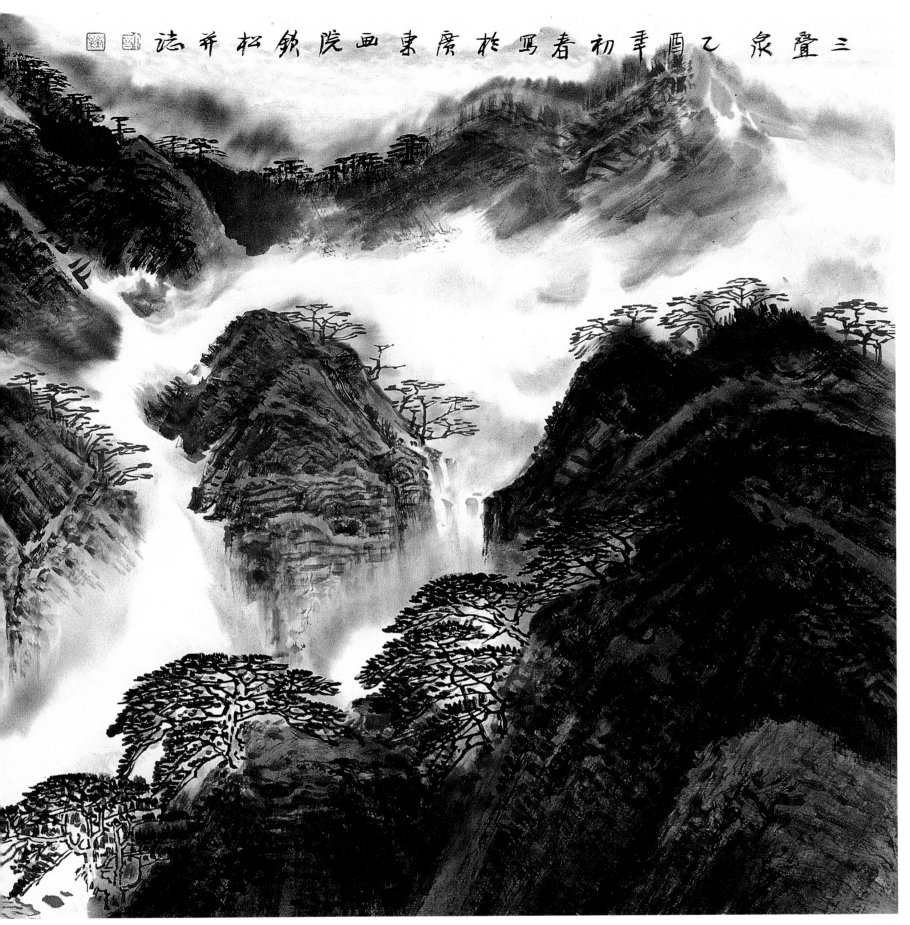

三叠泉聲 乙酉年初春寫於廣東畫院鎖松并志

三叠泉

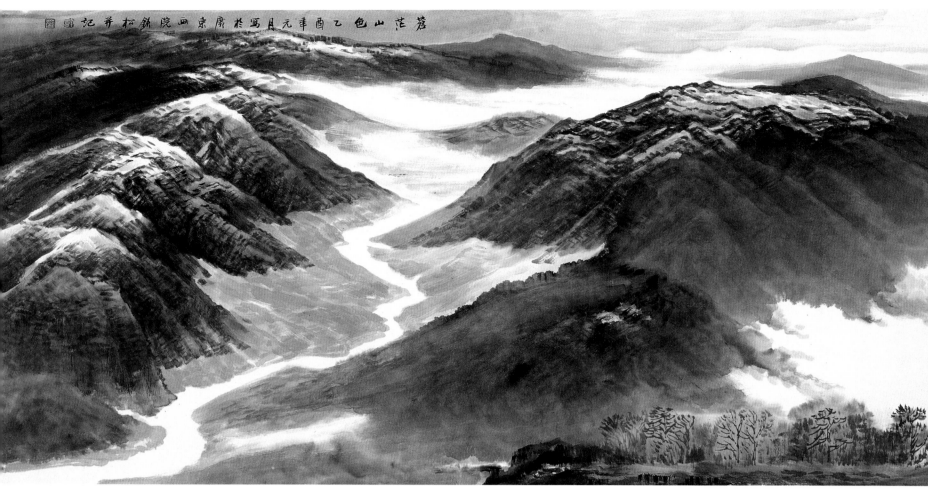

苍茫山色

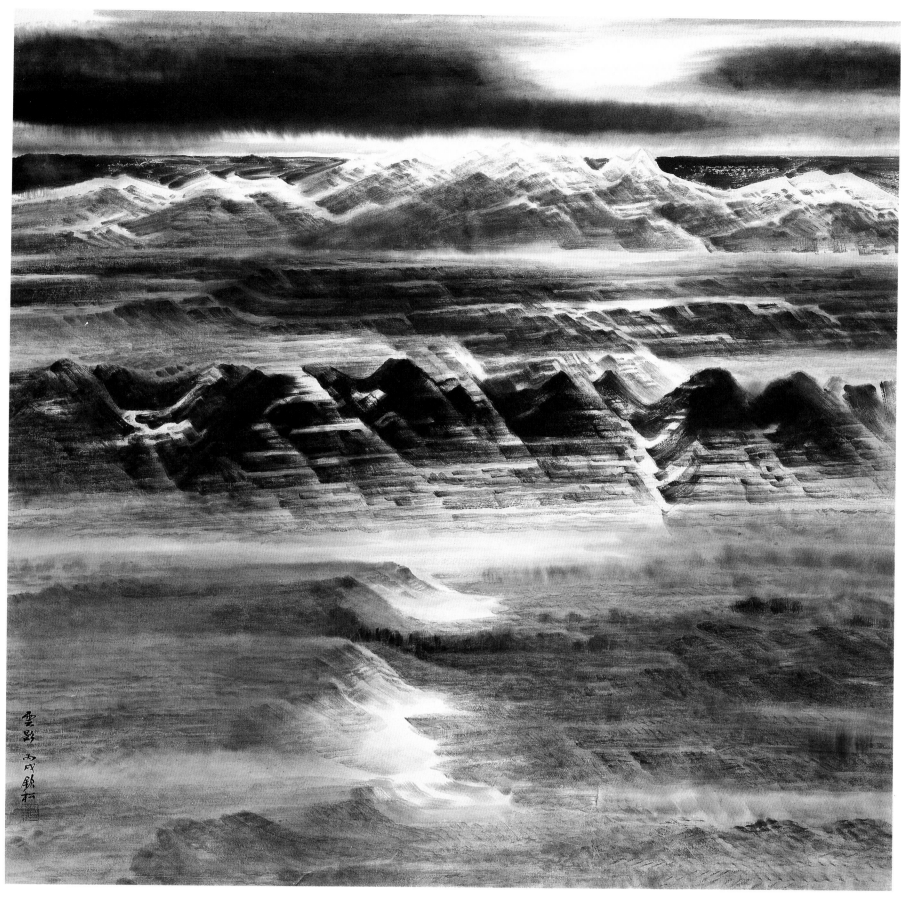

云影

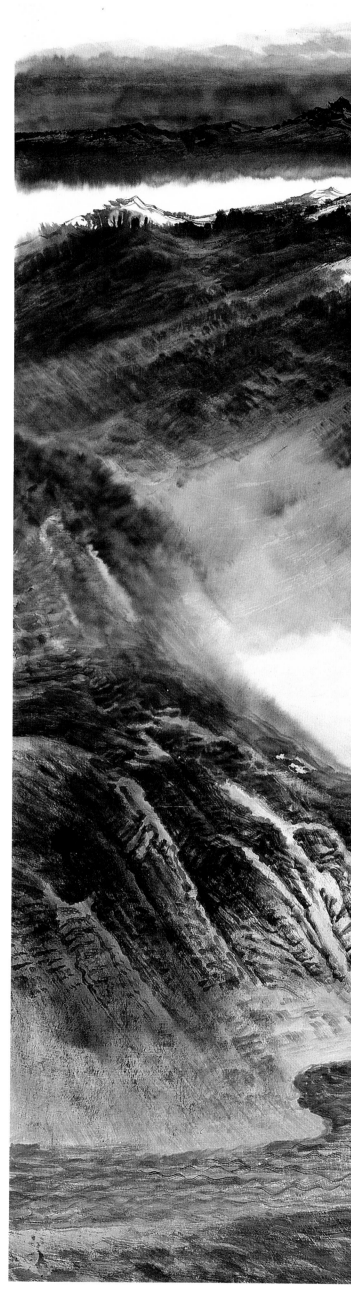

斜照

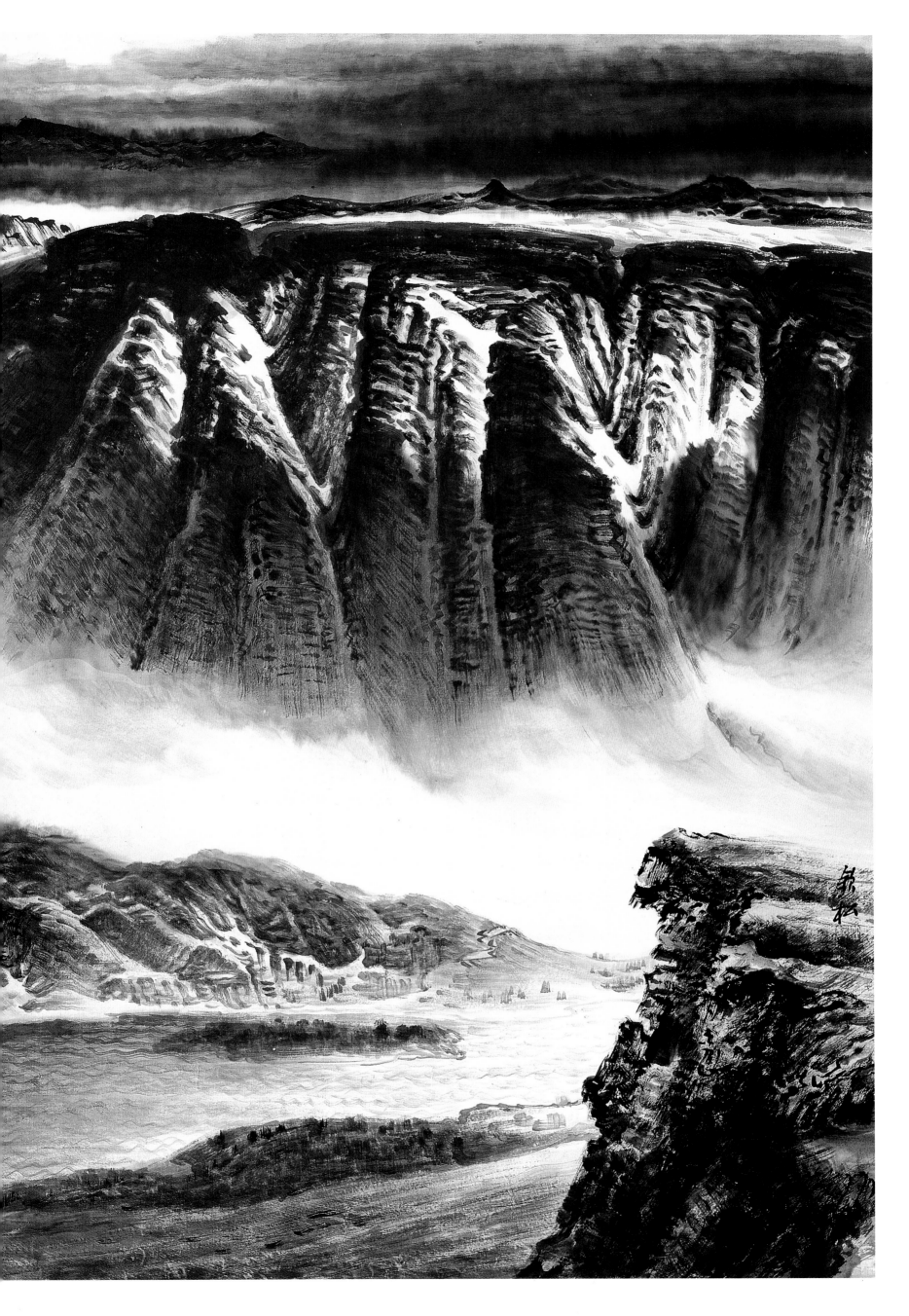

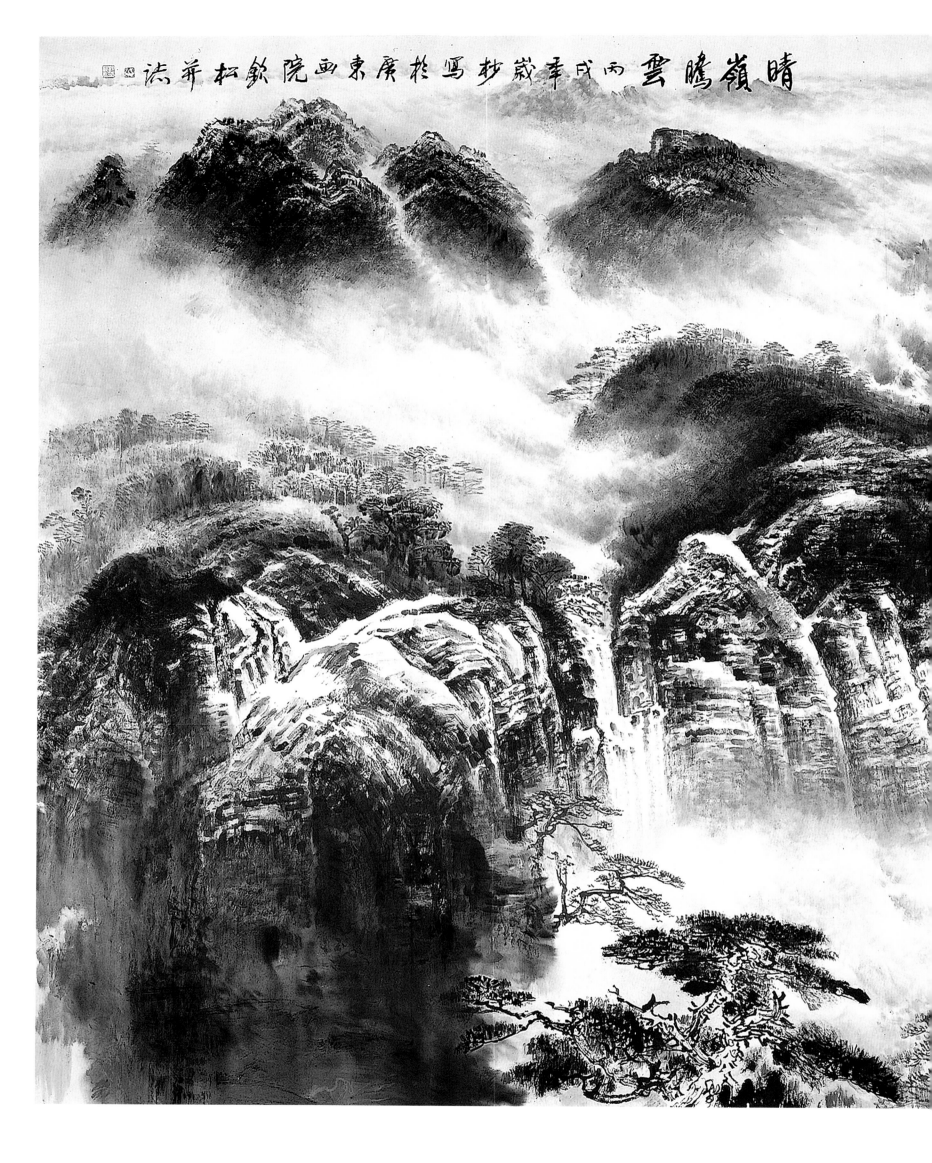

晴嶺騰雲　丙戌年歲抄寫於廣東畫院欽松並誌

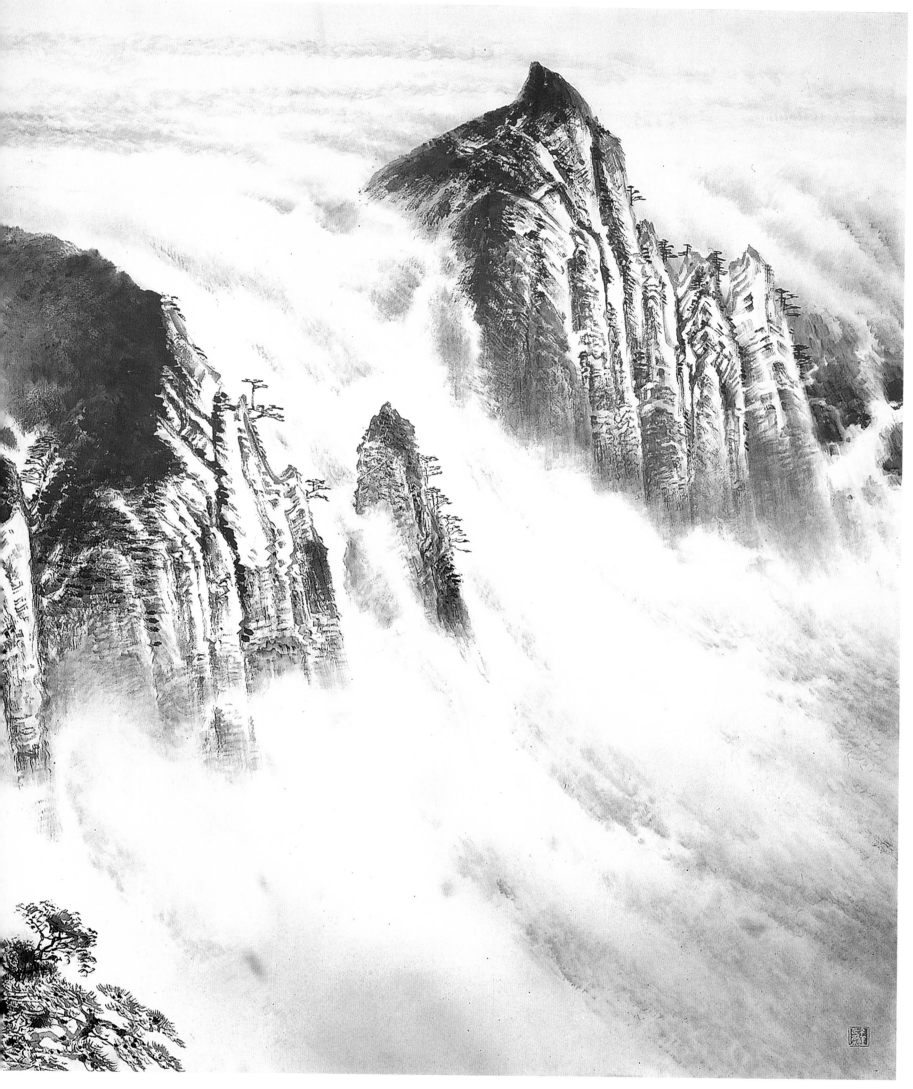

晴岭腾云

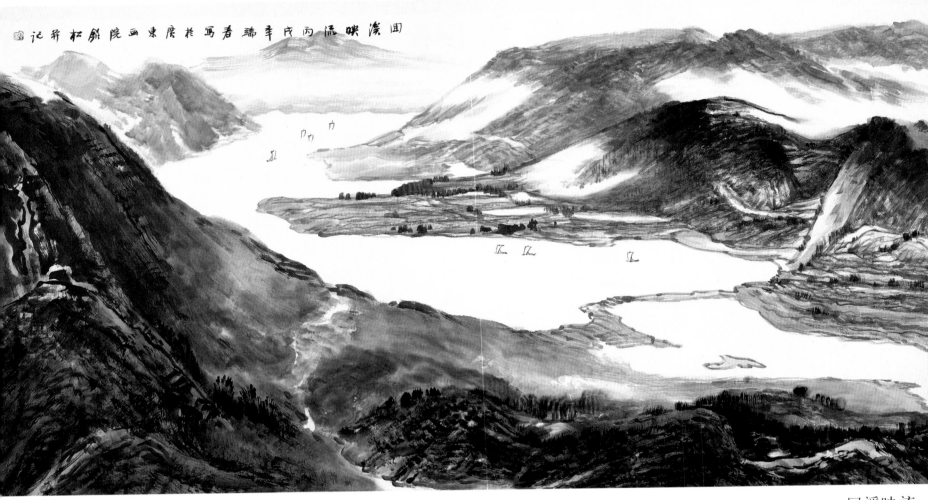

回溪映流

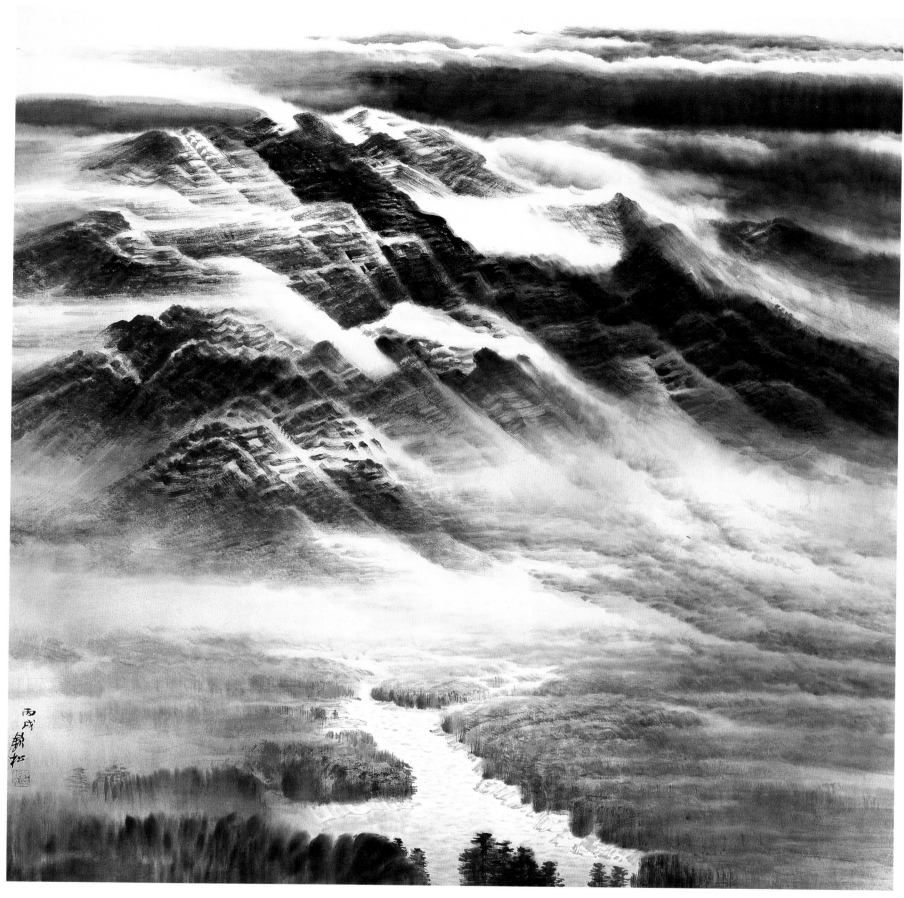

晓梦

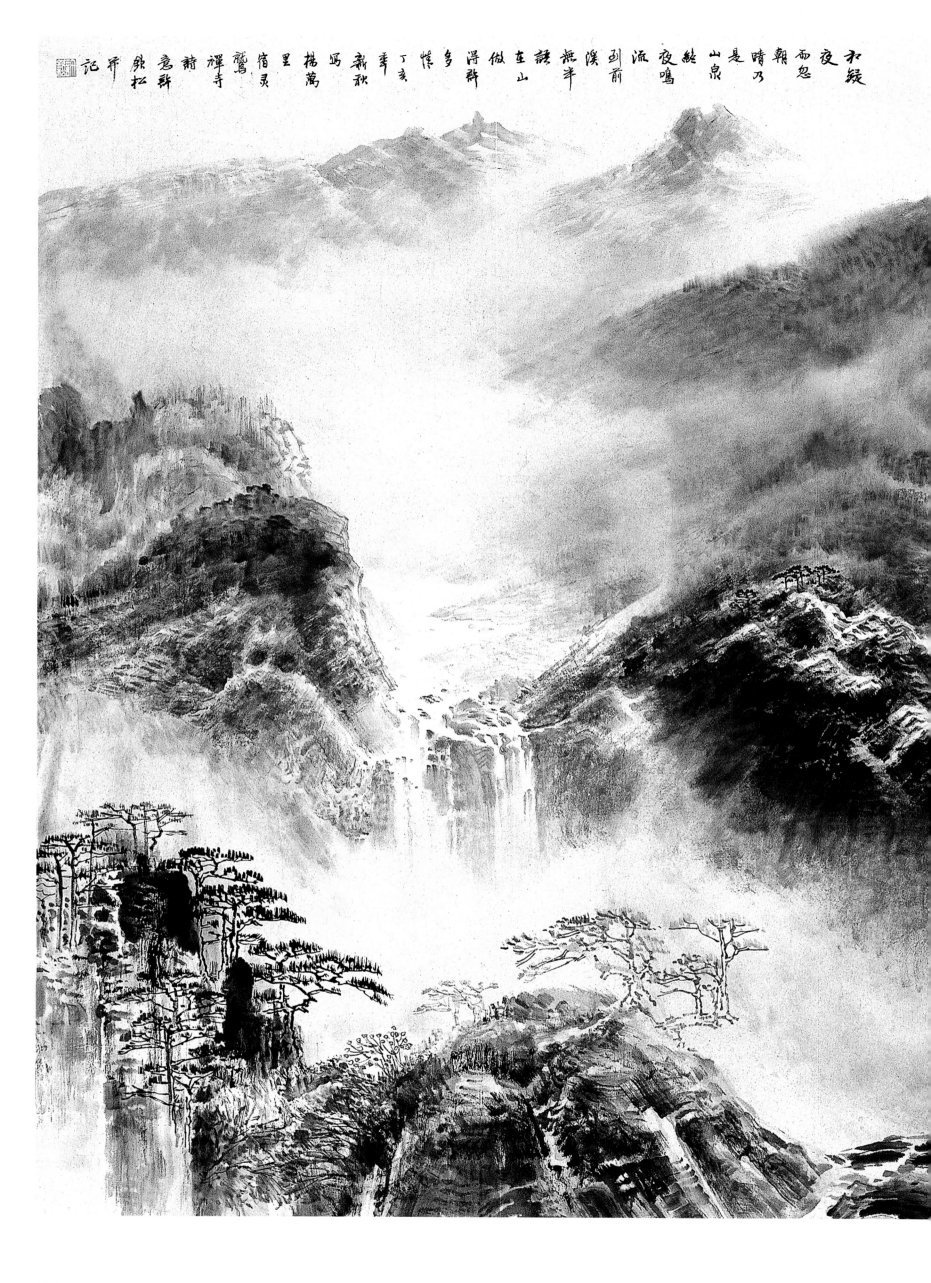

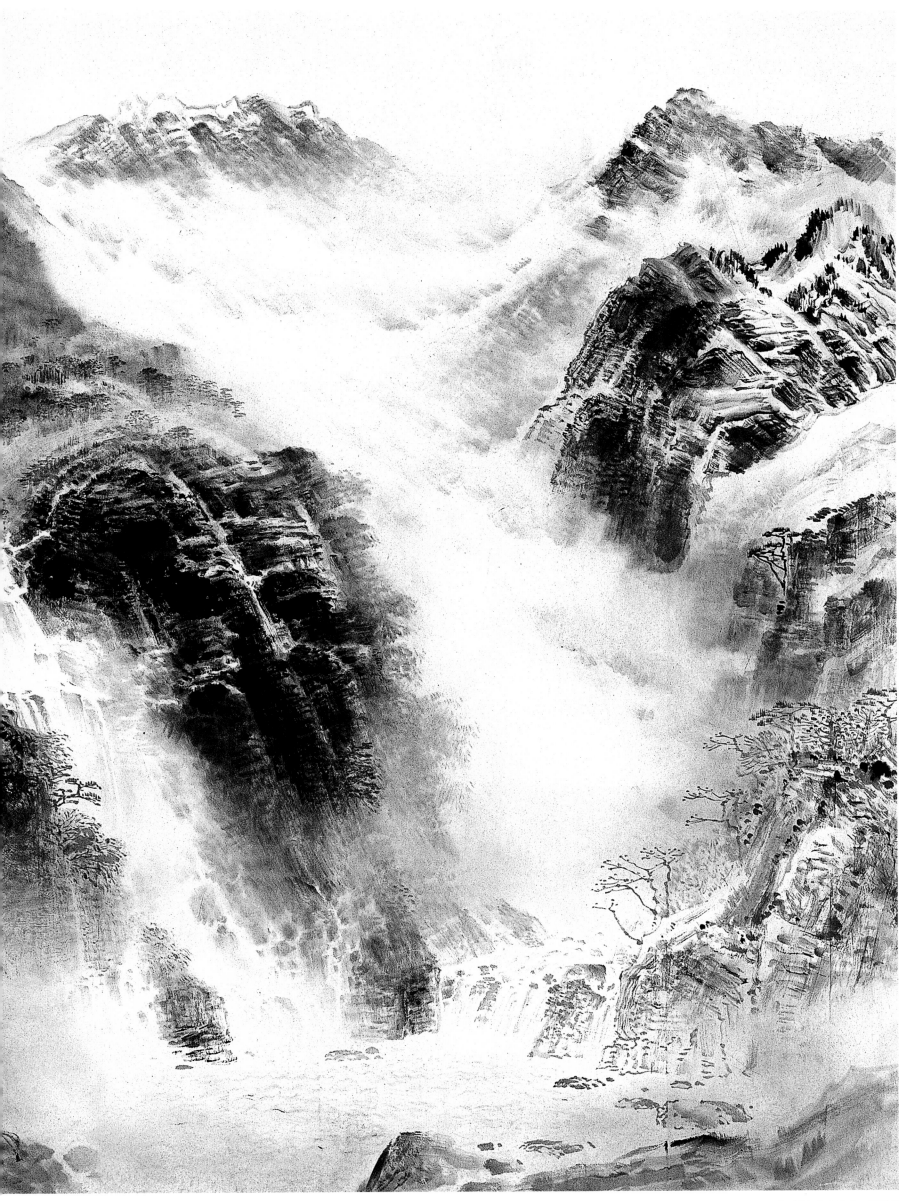

初疑夜雨忽朝晴

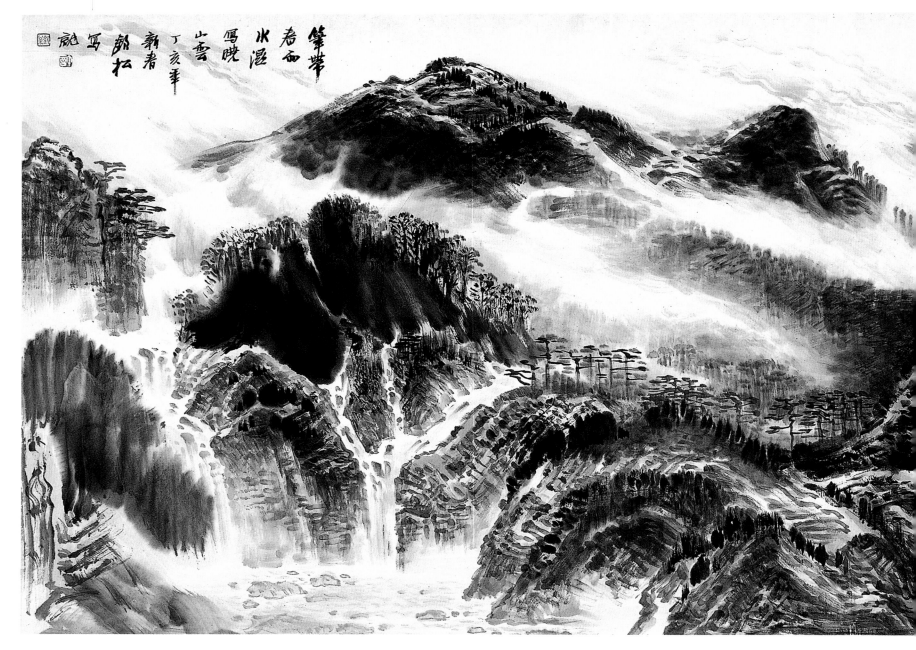

筆帶春雨水濕寫曉山雲丁亥新春華敏松寫

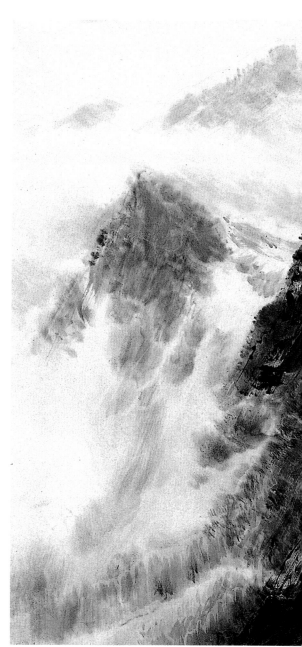

雾中看松

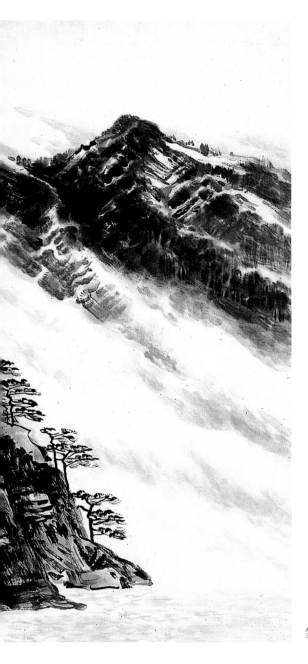

笔带春雨水

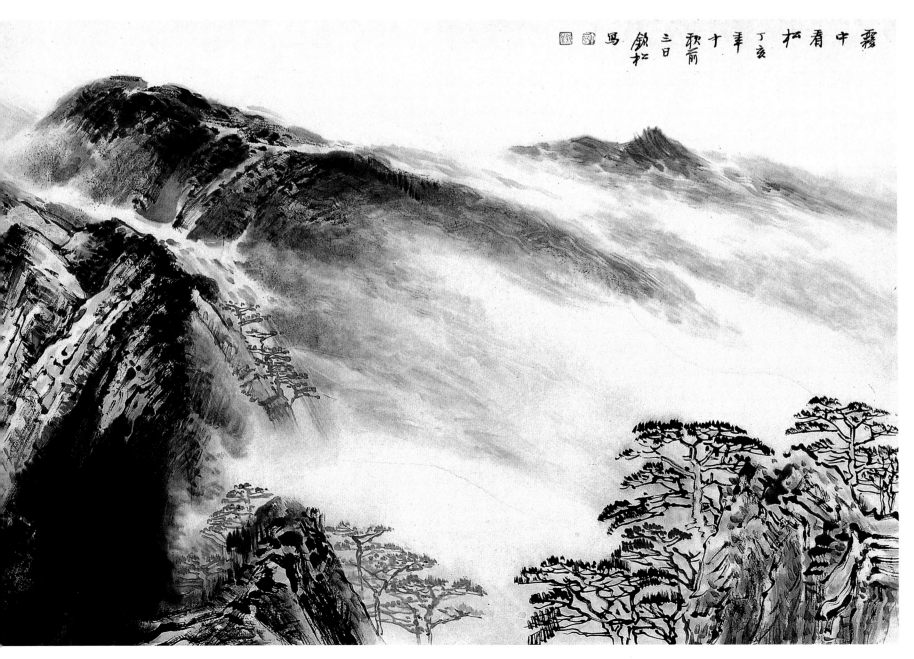

霧中看松
丁亥
十年歌前
三日
鎖松
馬

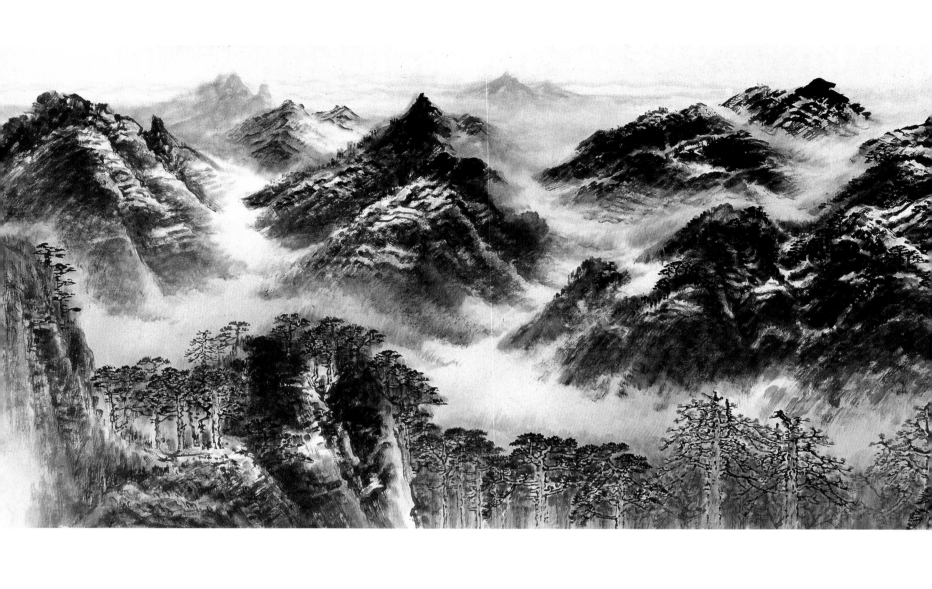

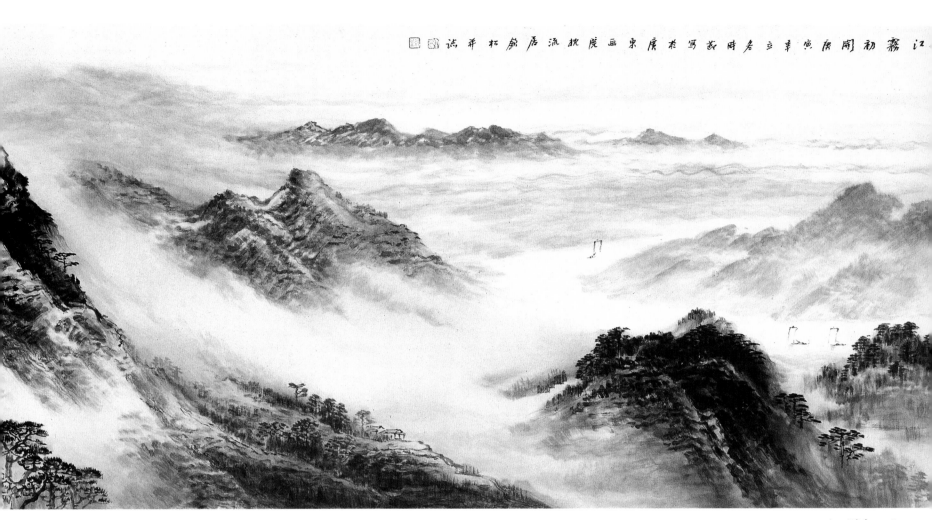

江雾初开

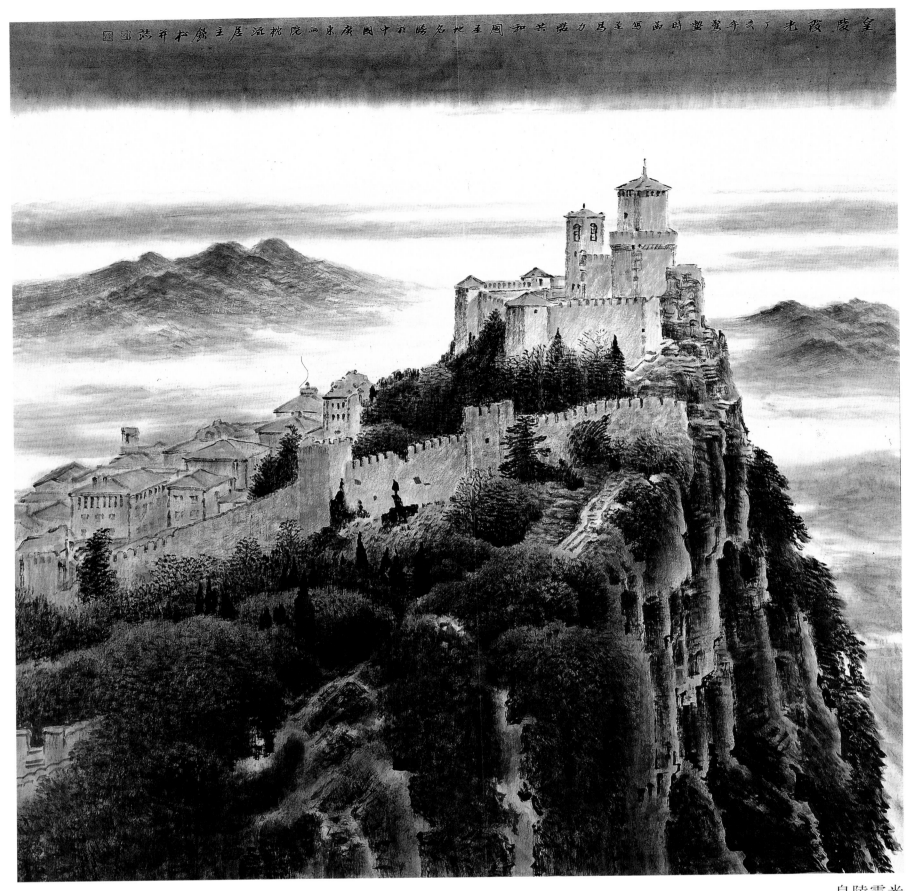

皇陵霞光

110

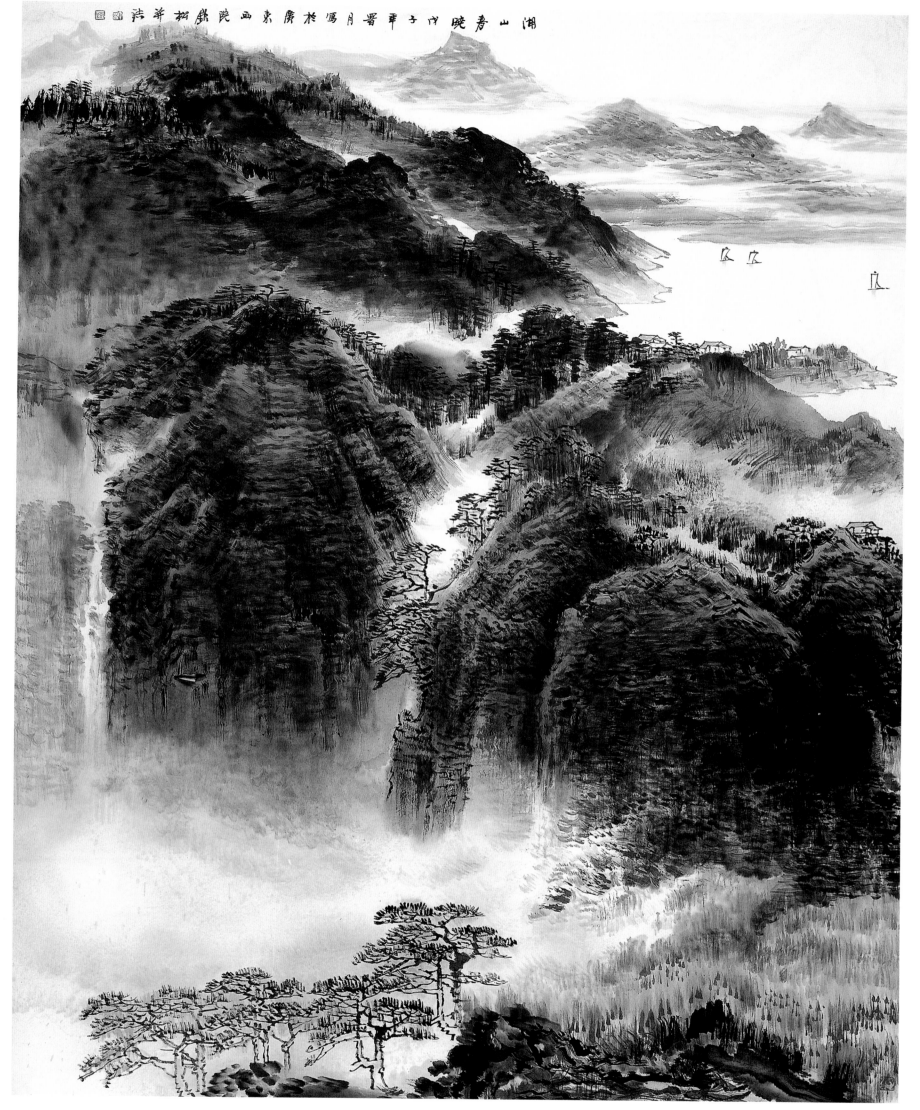

湖山春晓

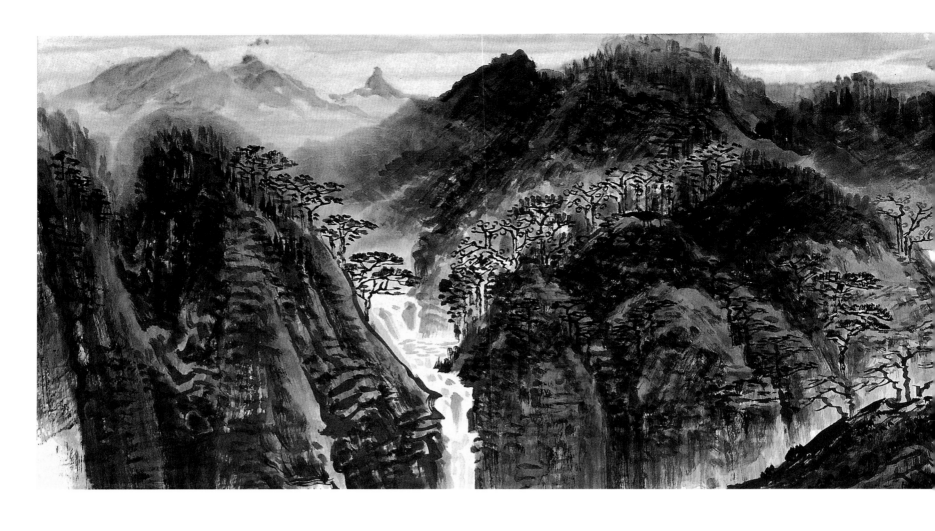

江岸清影戊子年暑月四写於廣東画院鈞松并记 [印] [印]

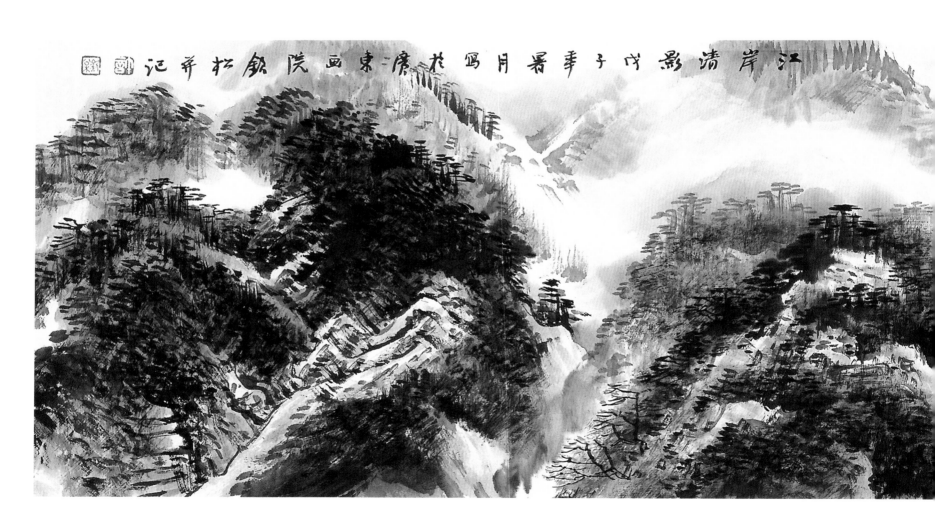

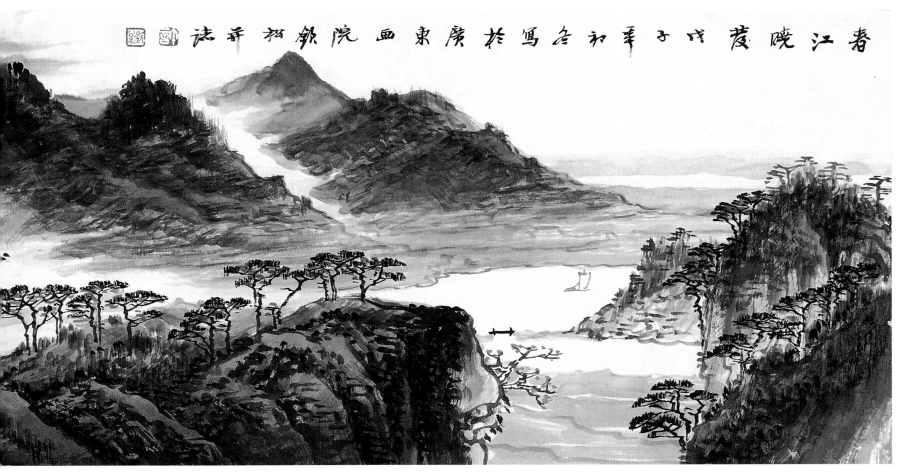

戊子年初名写于广东画院领松舞志 春江晓发

春江晓发

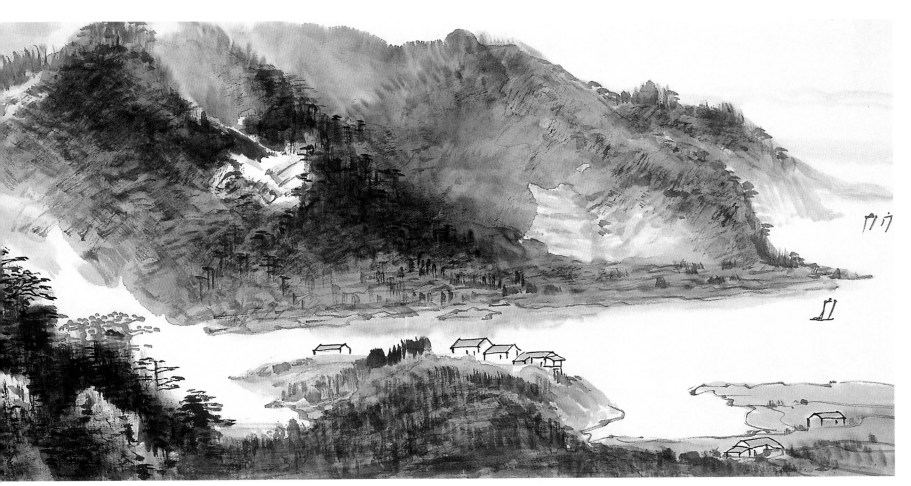

江岸清影

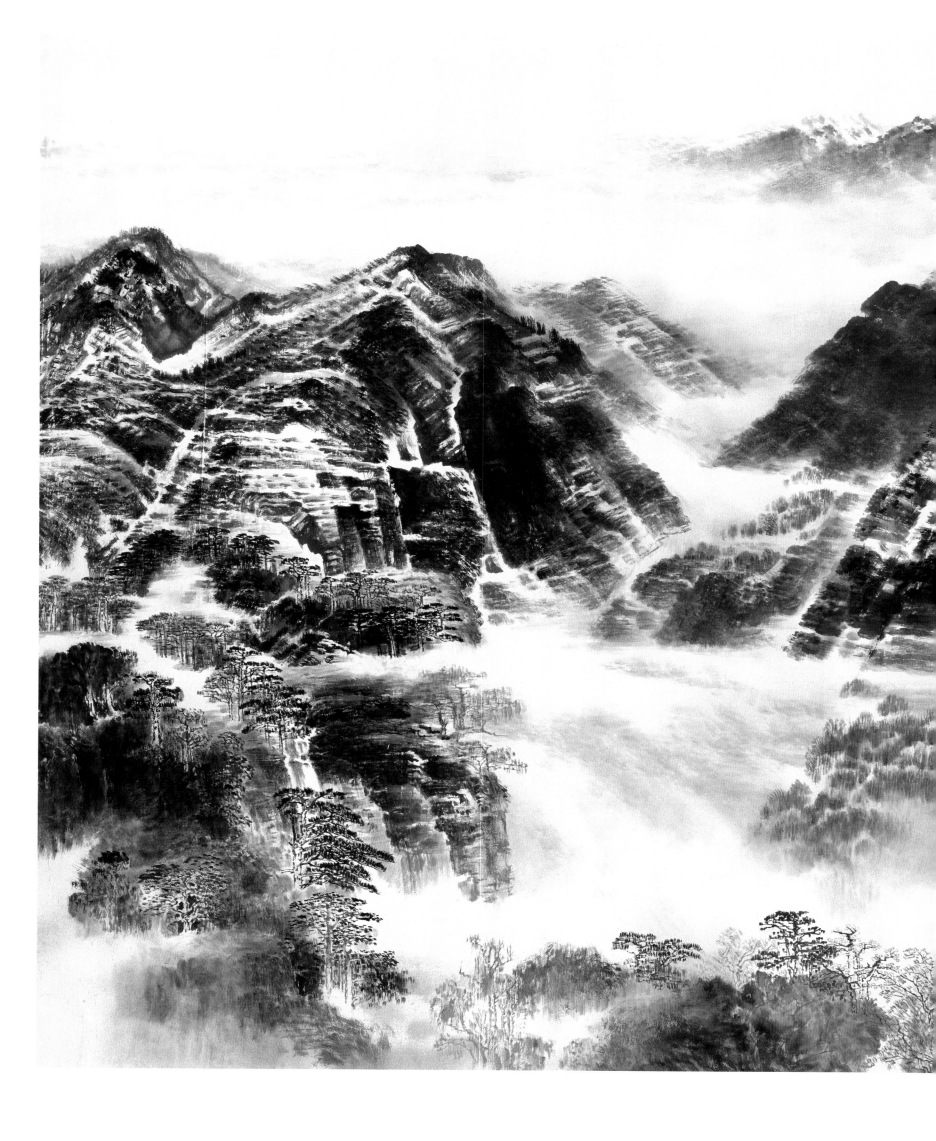

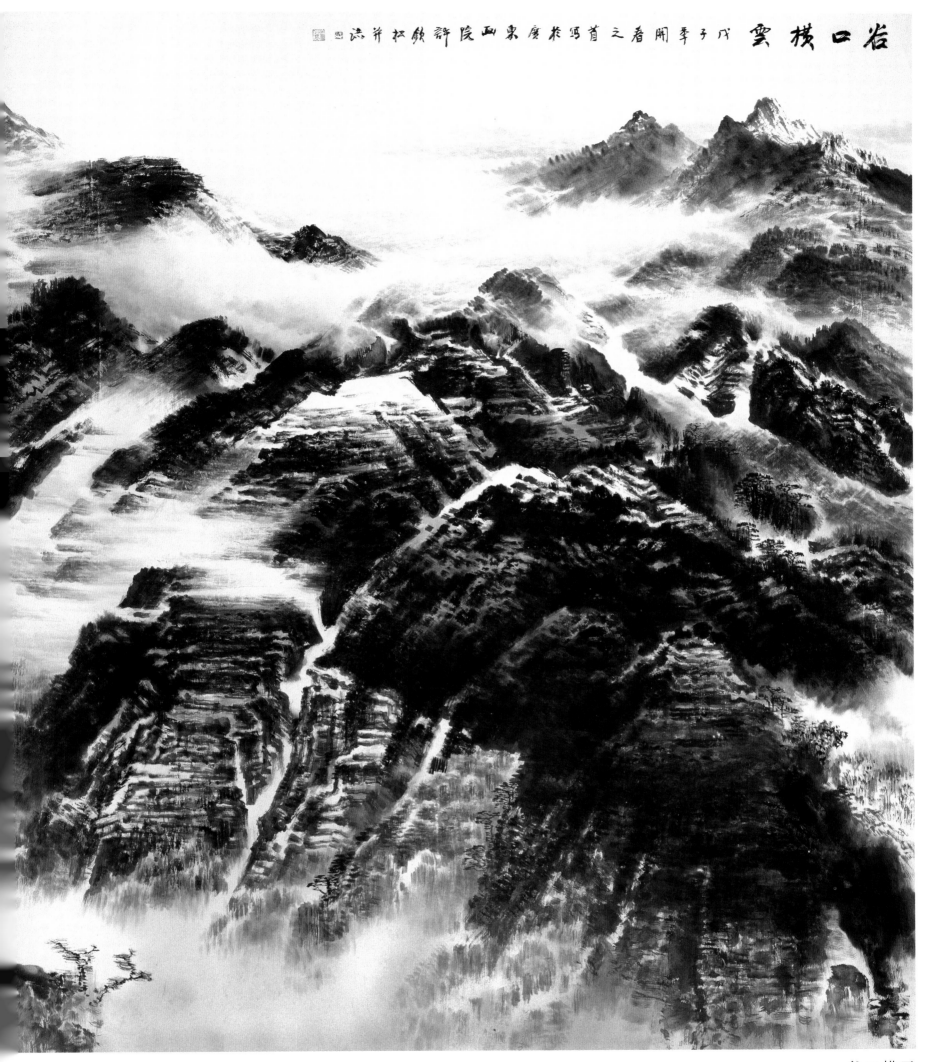

云横谷口

戊子年开春之首写于广东画院 许钦松 并识

谷口横云

115

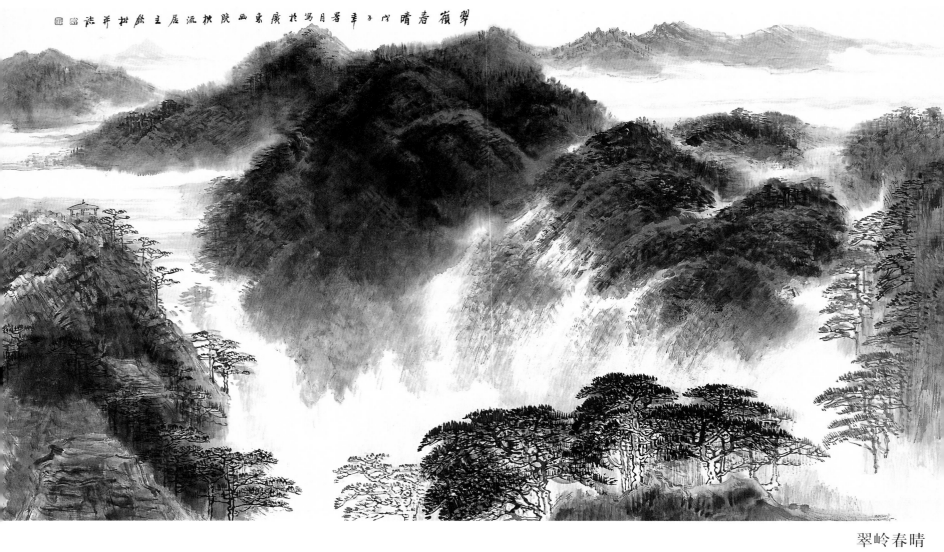

翠岭春晴

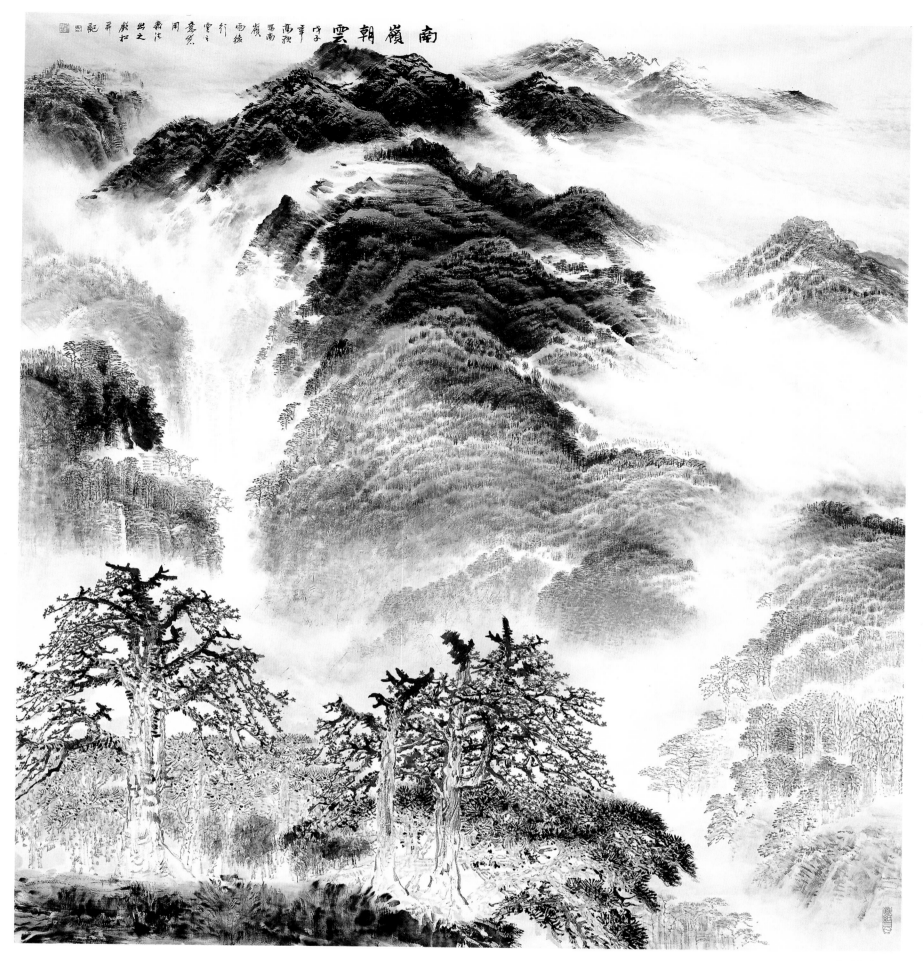

南岭朝云

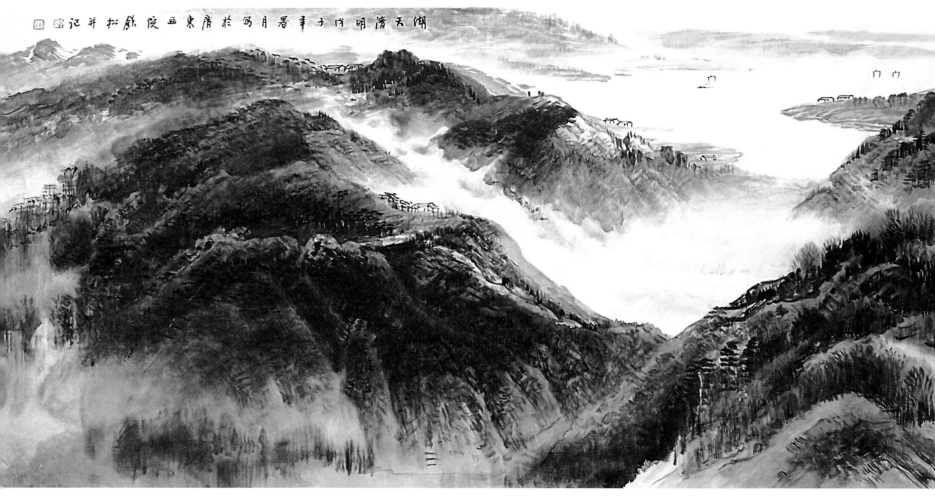

湖天清明图 辛巳子月暑写于京华唐广画院 并拟戏记 [印]

湖天清明

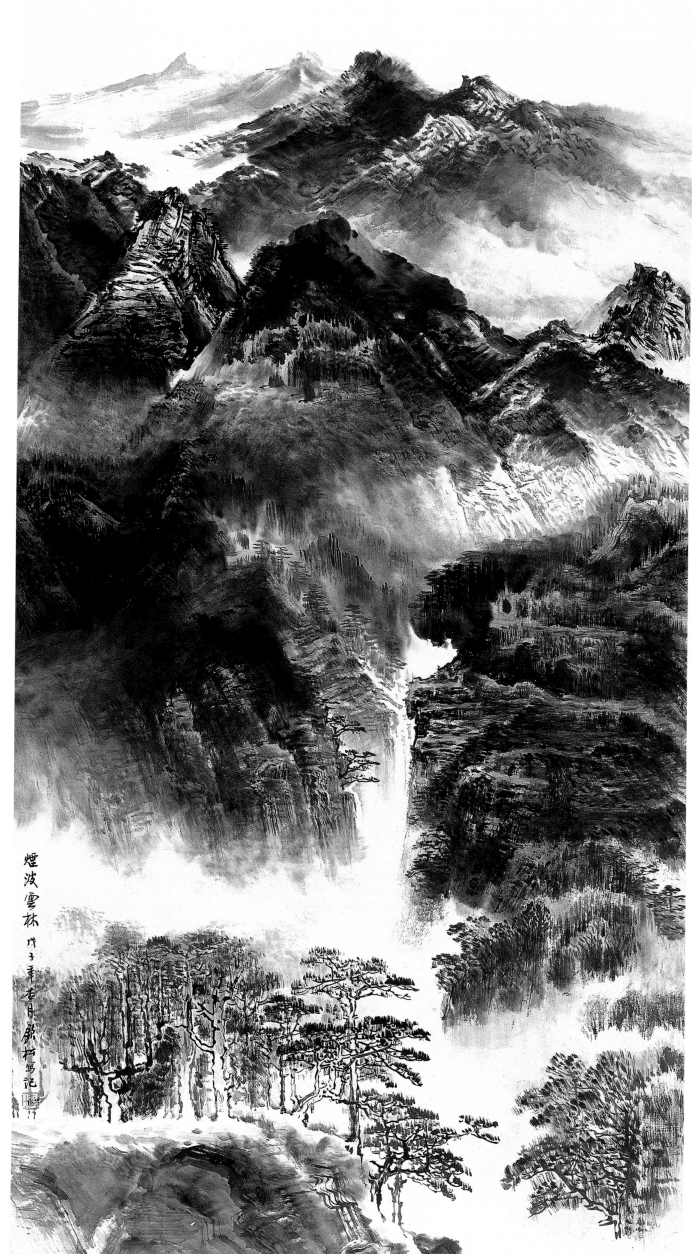

煙波雲林 戊子季春月 敬柏墨記

烟波云林

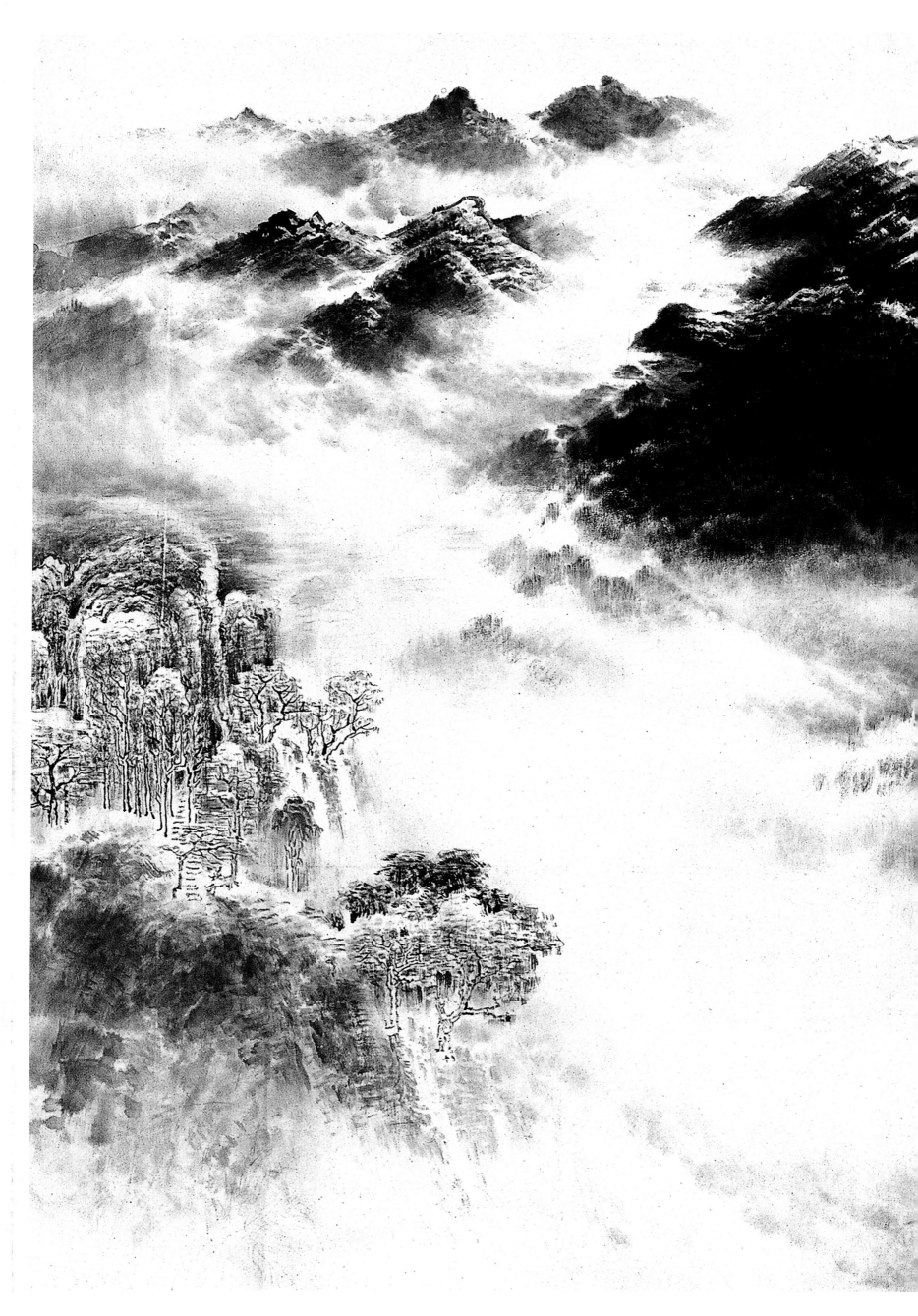

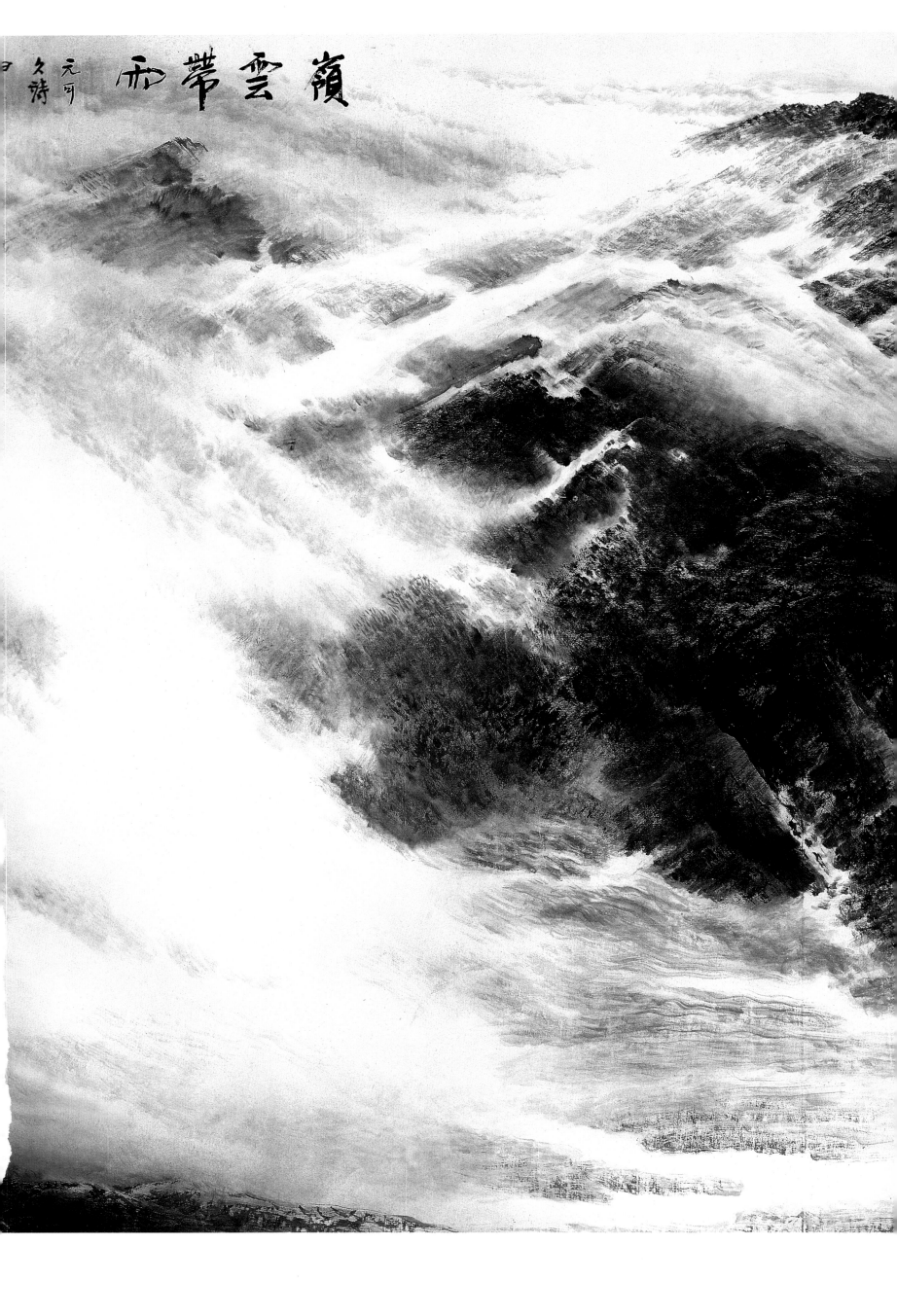

嶺雲帶雨　元可久詩

佳山不纪青云半看是四台仙借写意此於庆东画院枕流居丁亥流居枕画院庆东於意世借写仙台四是半青云看不纪佳山

铁松半年记影

123

南粵春曉

戊子年春畫開陽大吉於嶺東畫院 許欽松畫

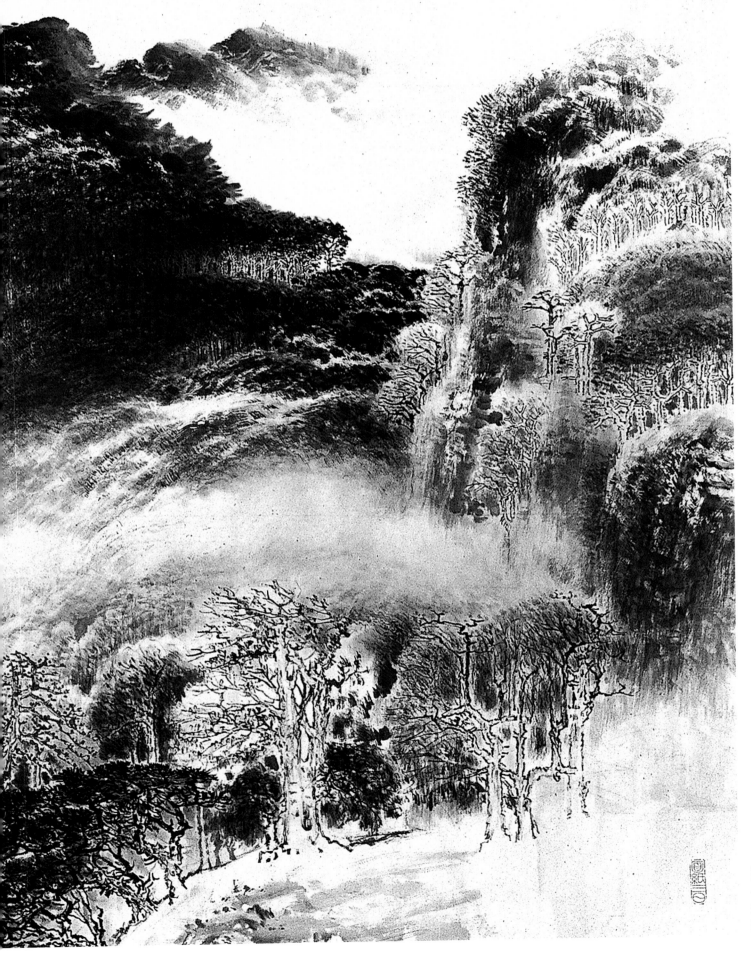

南粵春曉

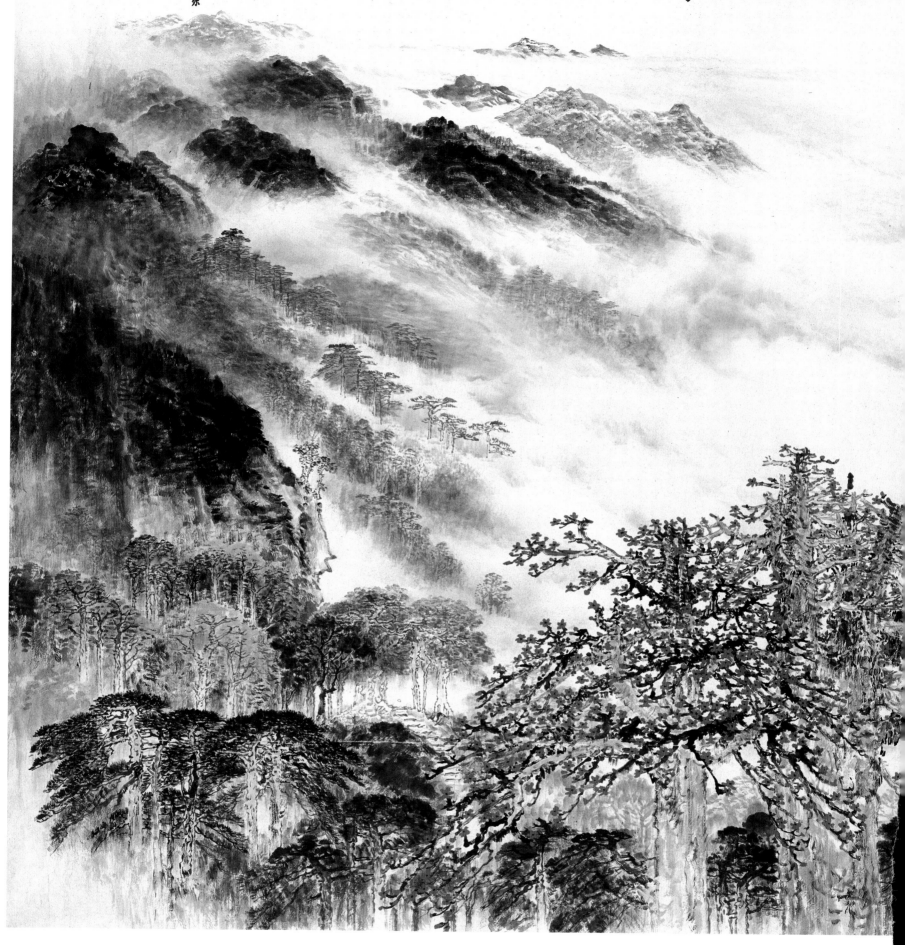

天朝雲

弍零壹零年 亞唐 亞唐 開幕 左四 以水為賀 新松顧激情揮筆於庚東 枕流 廬

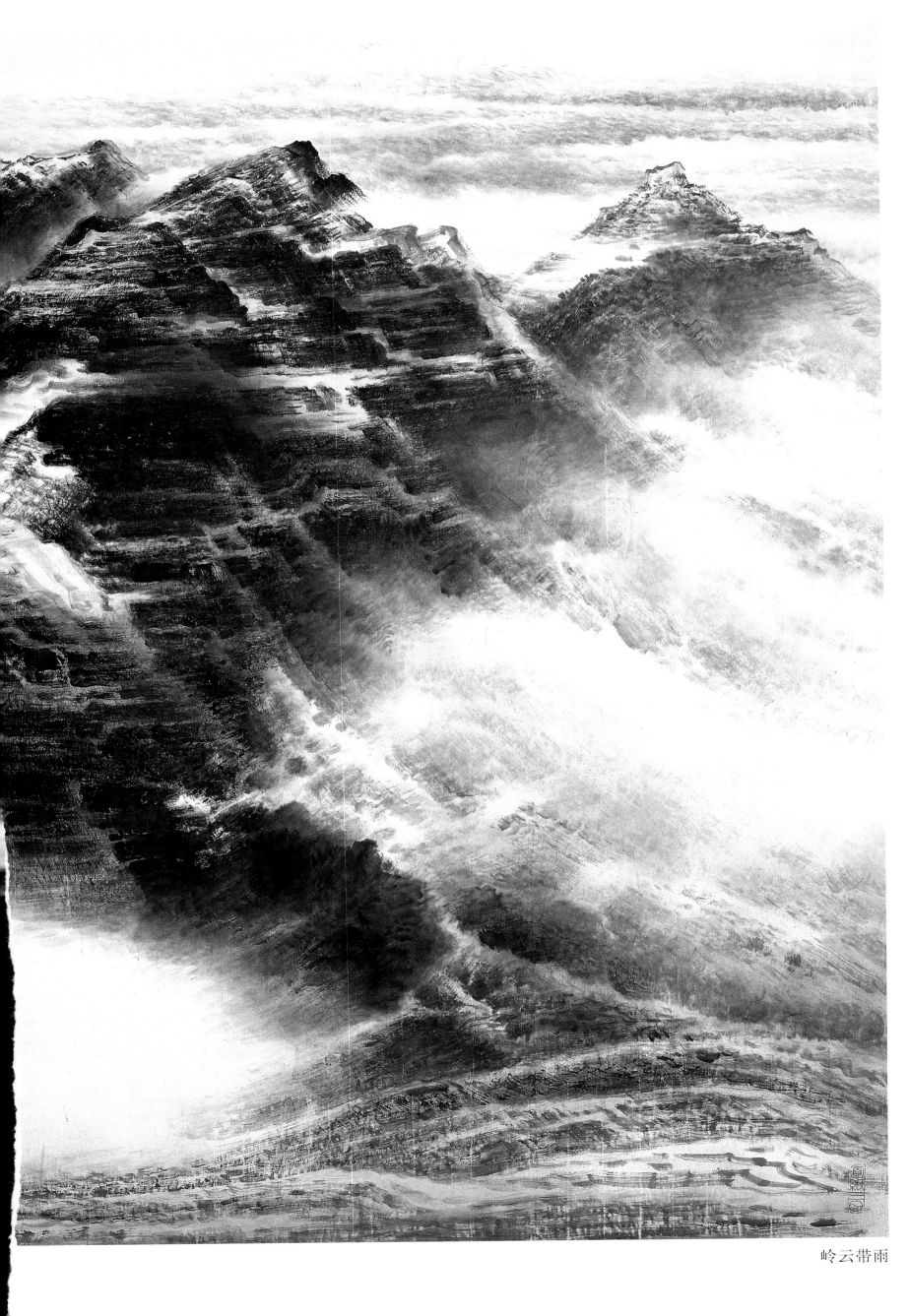

岭云带雨

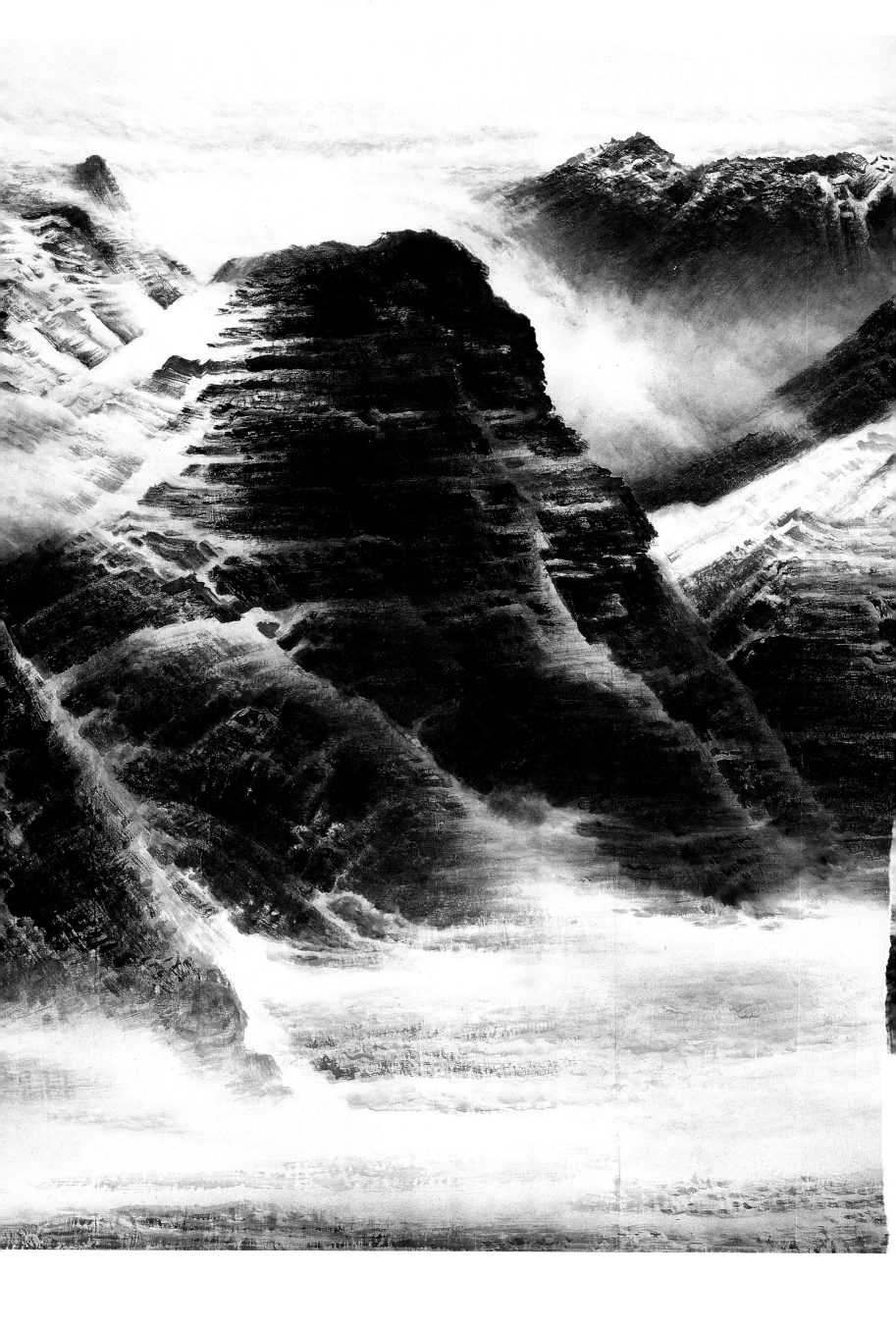

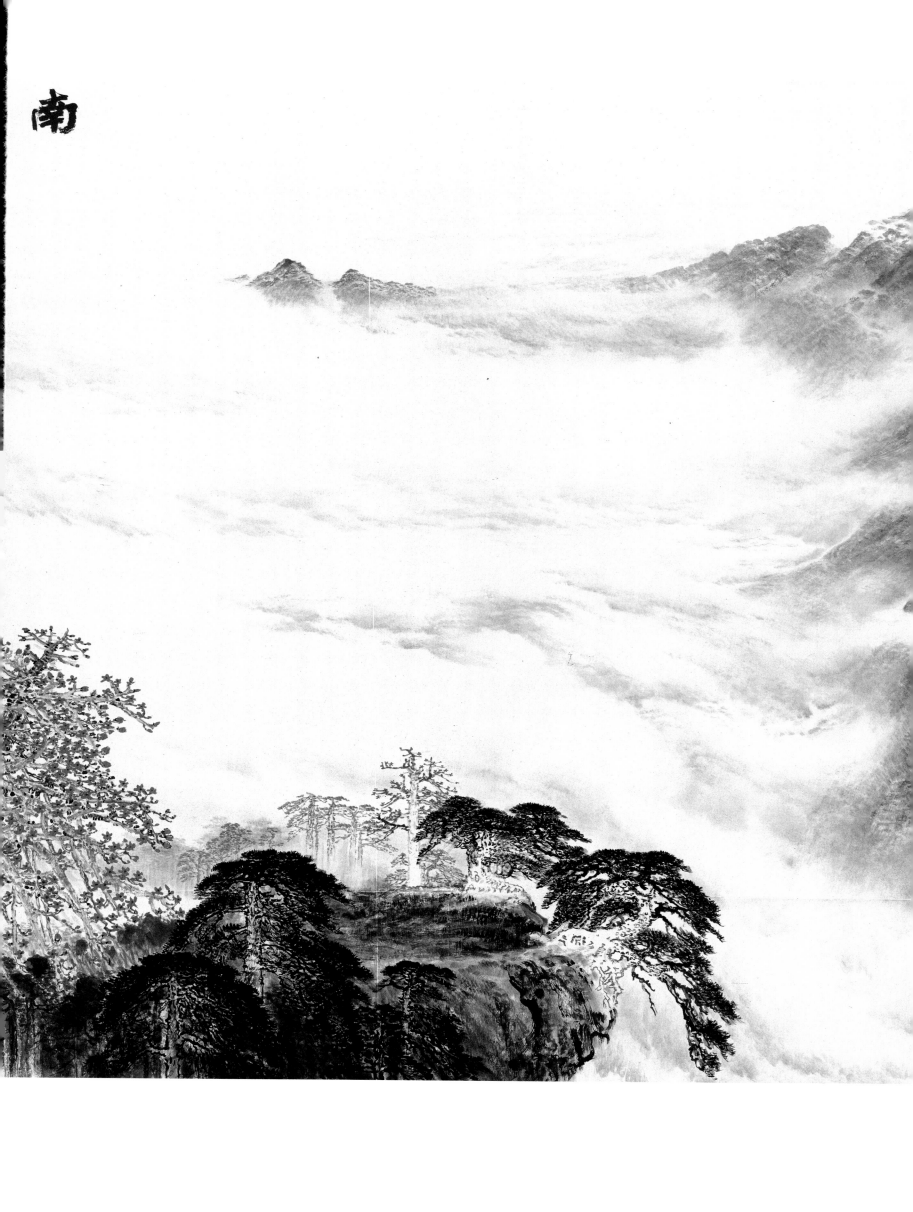

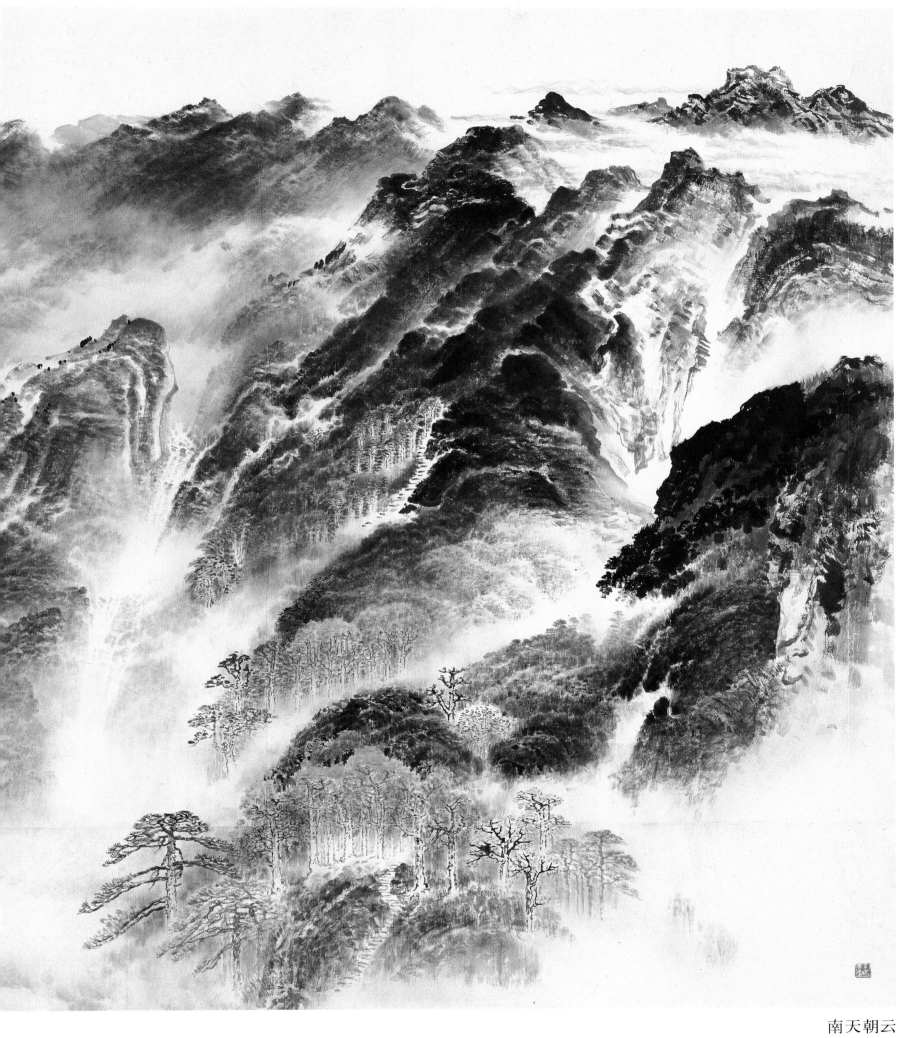

南天朝云

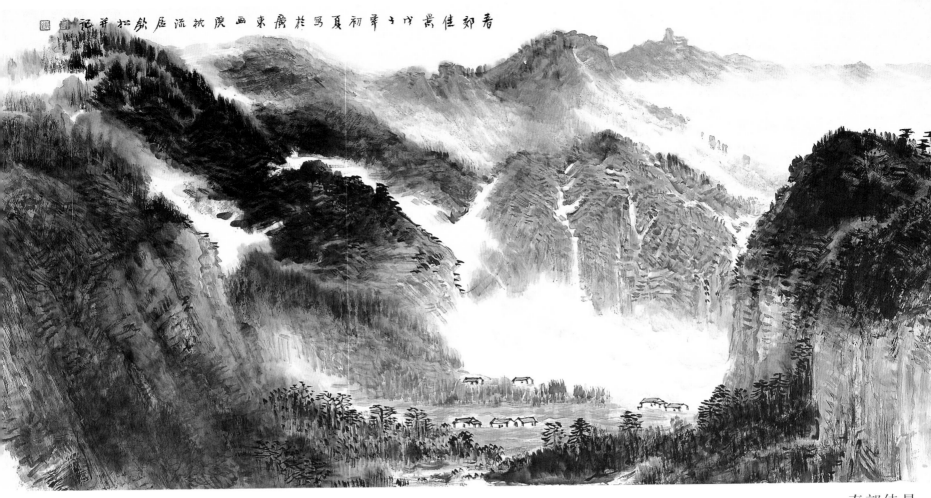

春郊佳景

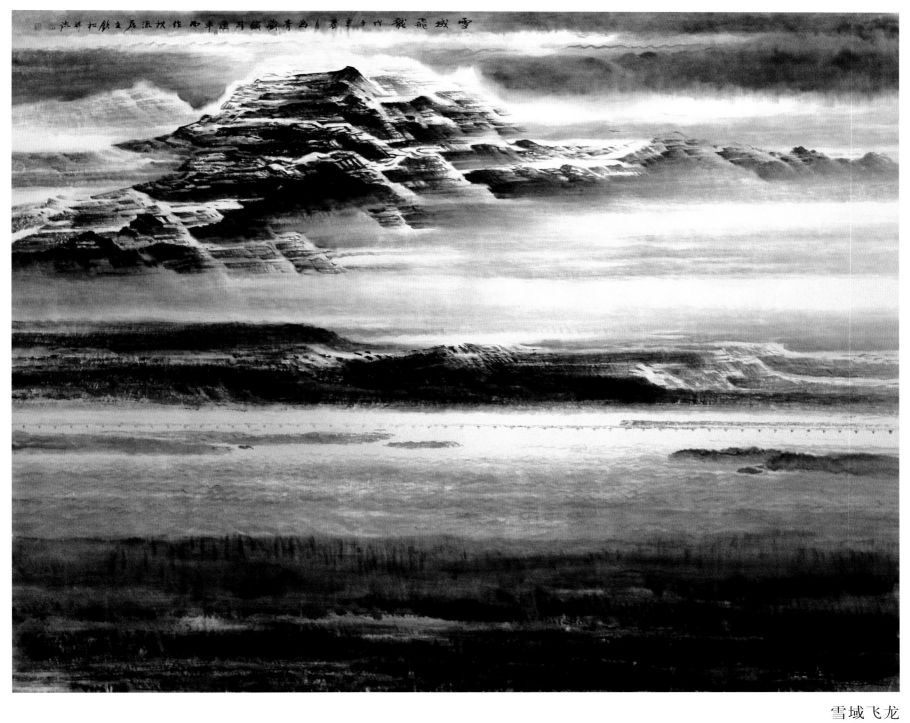

雪域飞龙

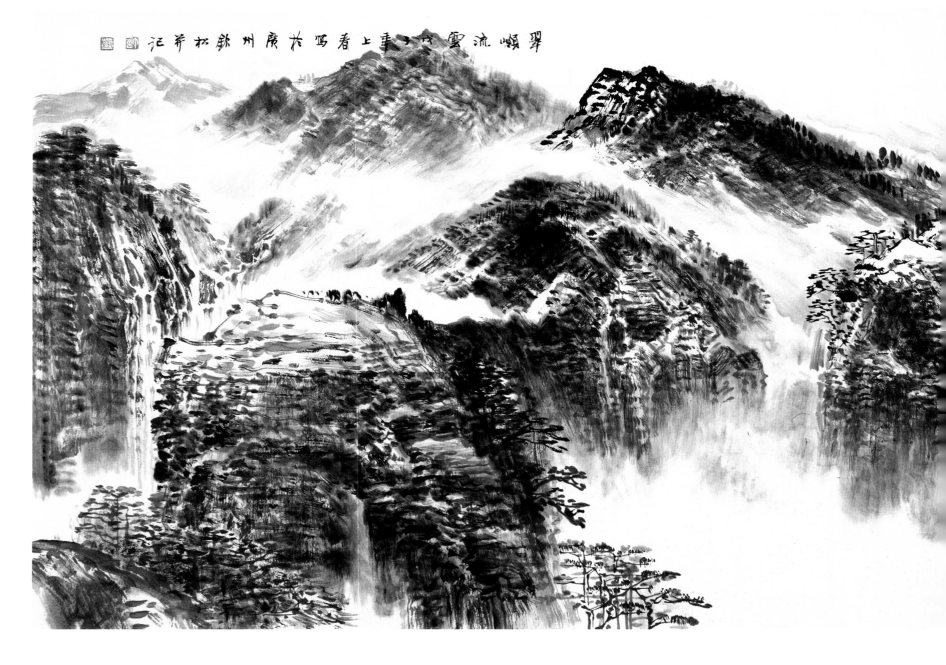

翠巘流云 戊子暮春上浣写于广州铁花松斋 汪�043

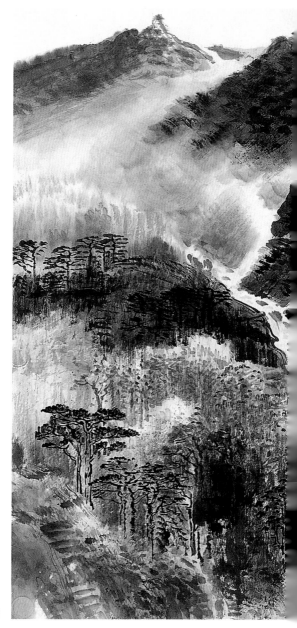

雨后云峰

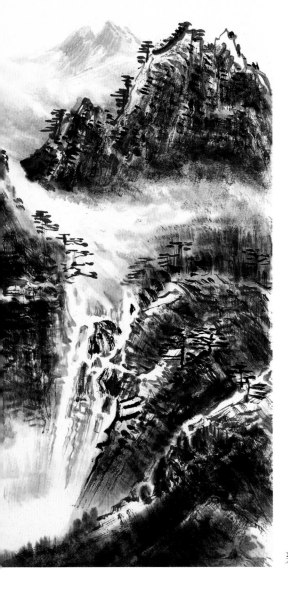

翠岭流云

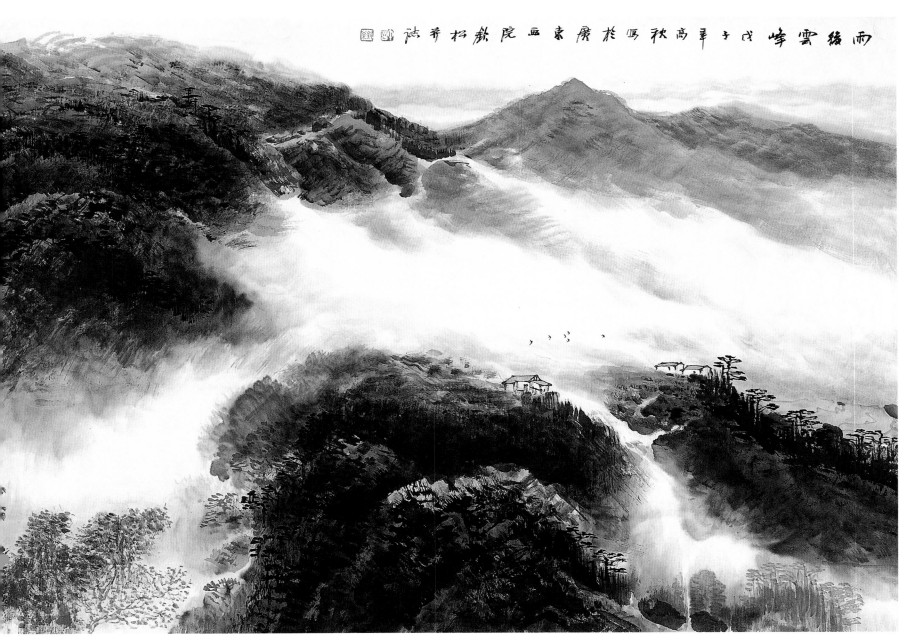

雨后云峰 戊子年高秋写于广东画院松云斋主诗

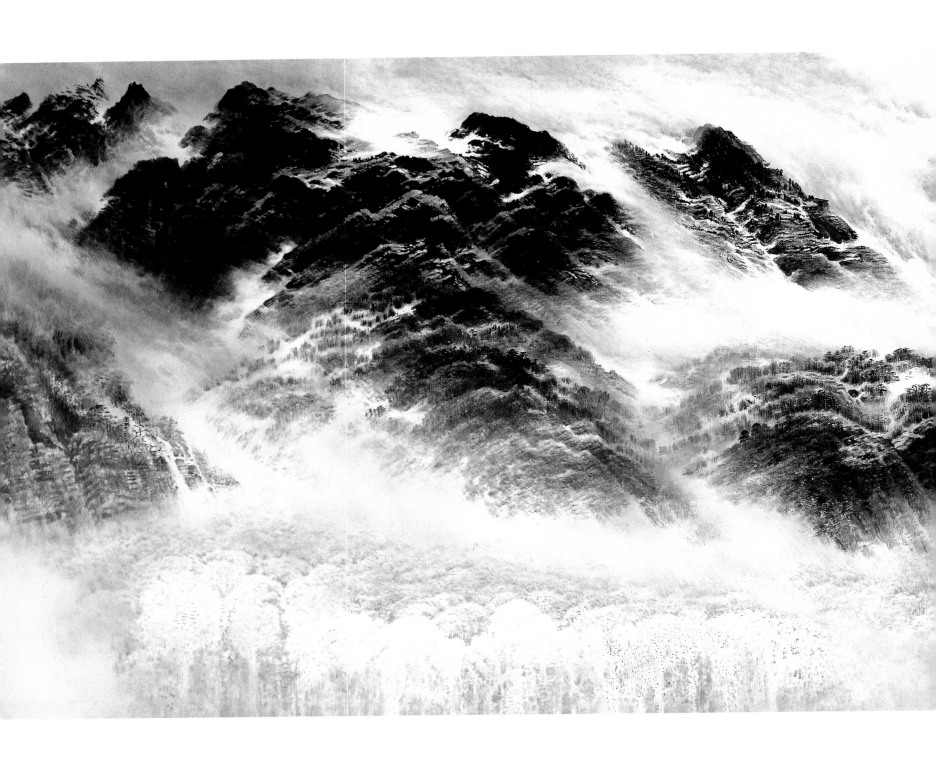

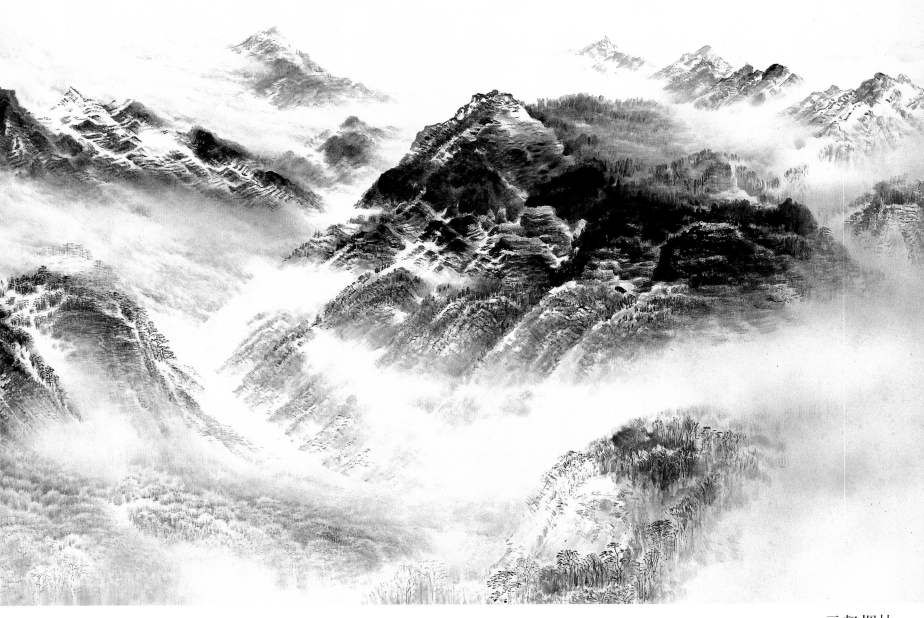

云壑烟林

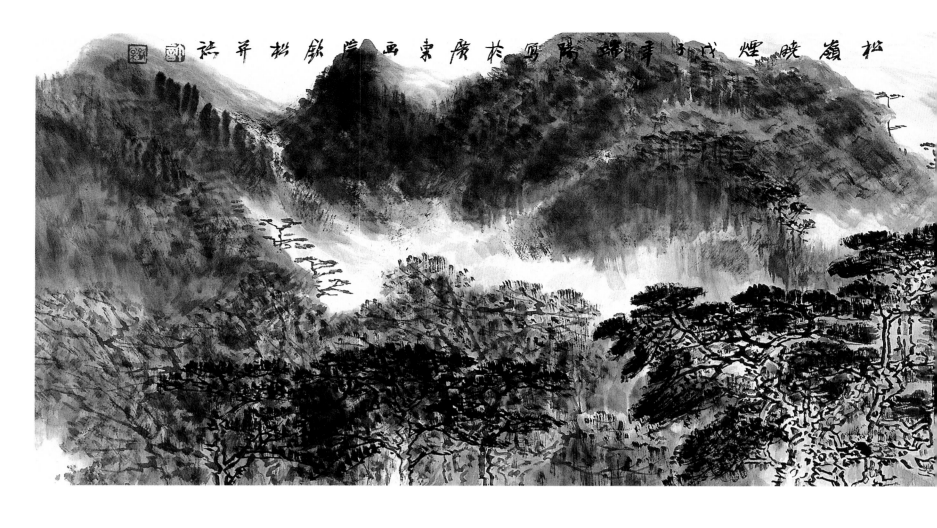

松嶺曉煙 戊子年端陽寫 陽羨廣林 西陵院畫鈐 松誌并

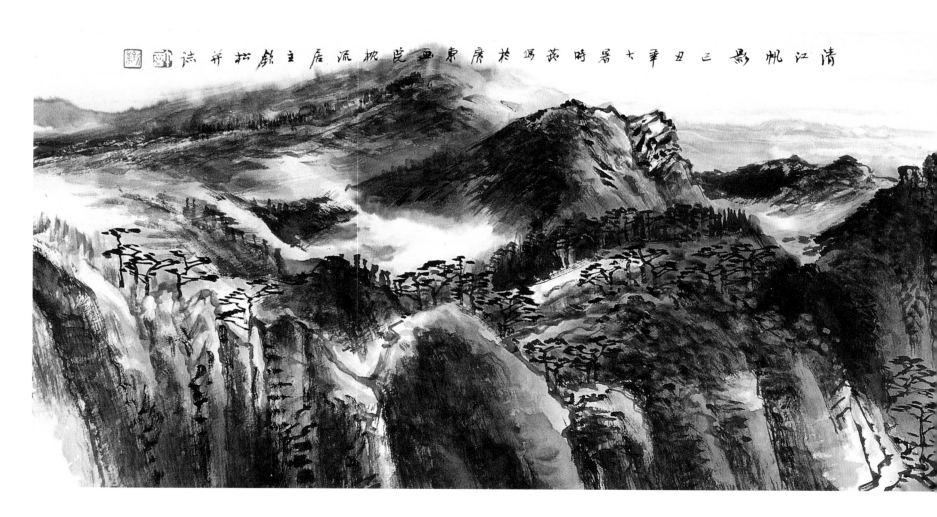

清江帆影 三丑年七暑時 燕寫陽羨廣林 西陵院畫枕派居主 鉻松誌并

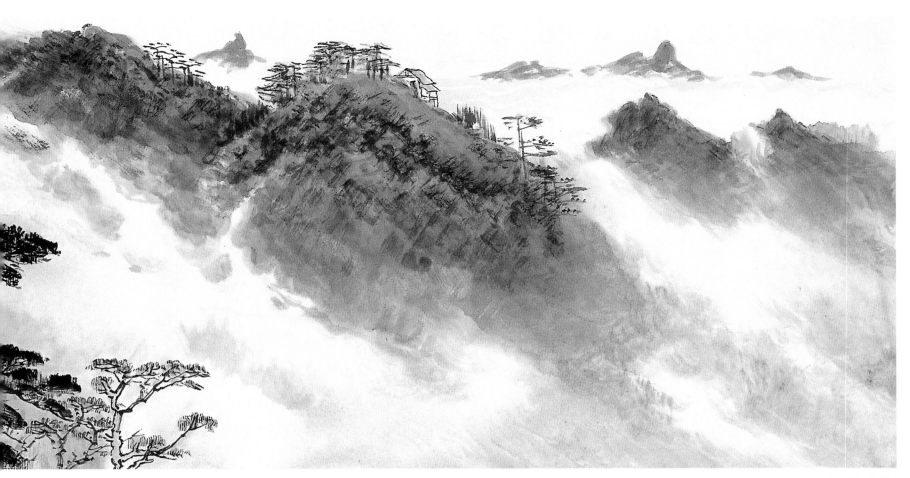

松岭晓烟

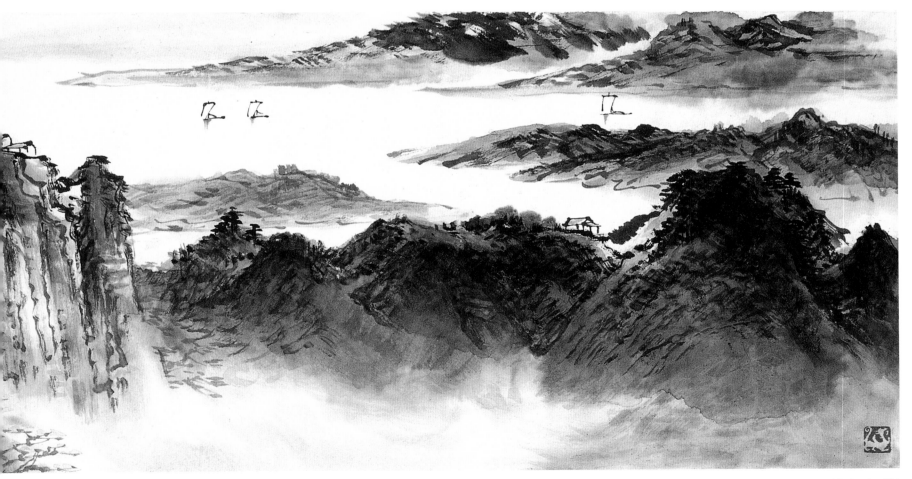

清江帆影

松岩新晴 辛丑年二月大暑時試画山中京况雾之意志顺有凉身之故記三敬開松兴

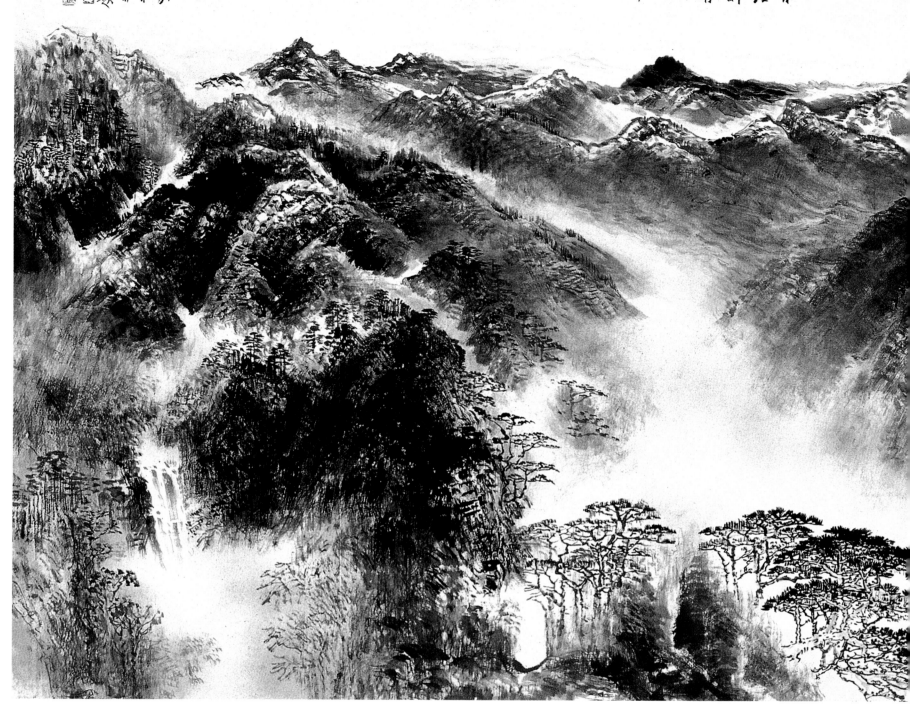

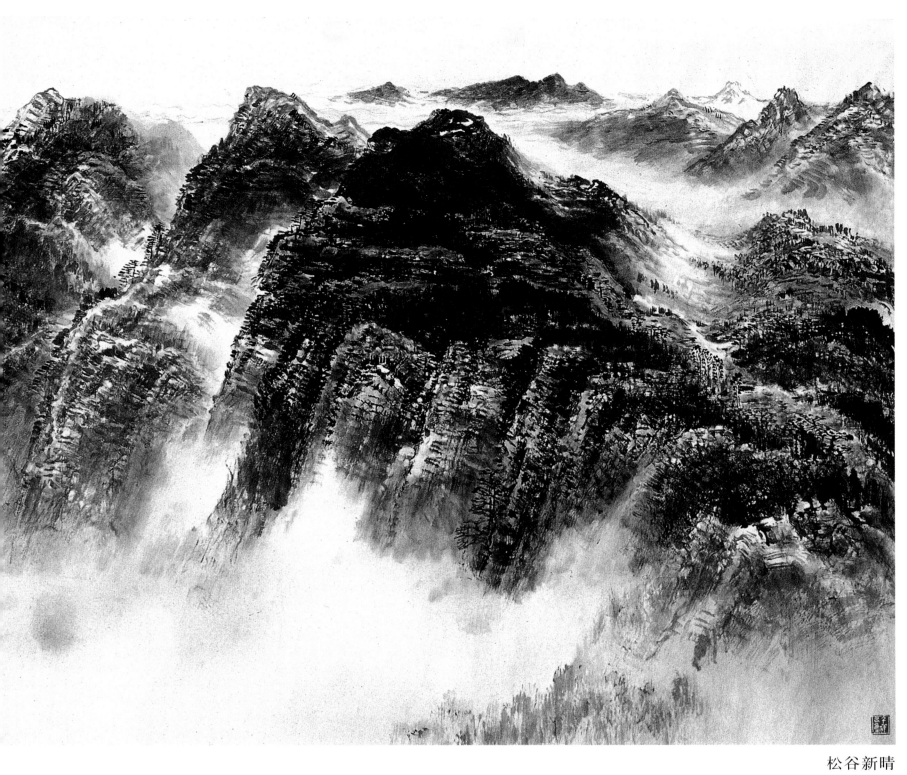

松谷新晴

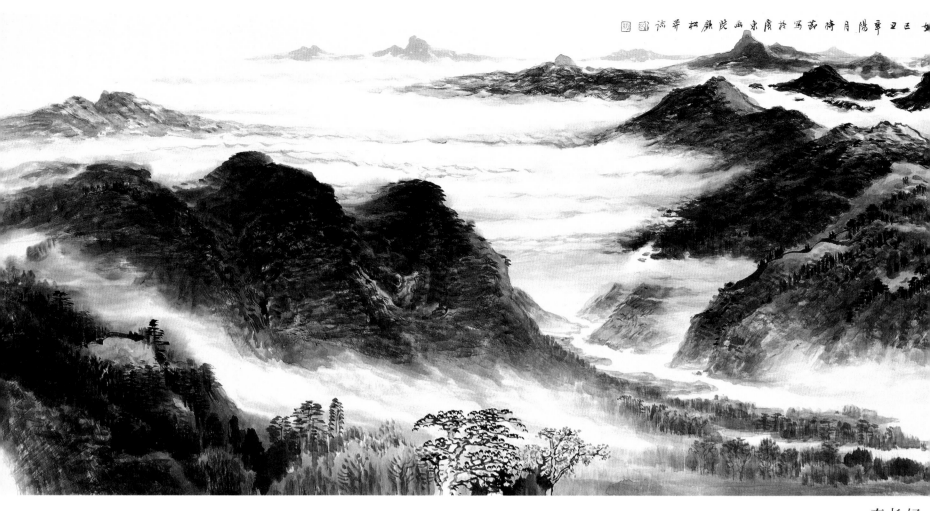

春长好

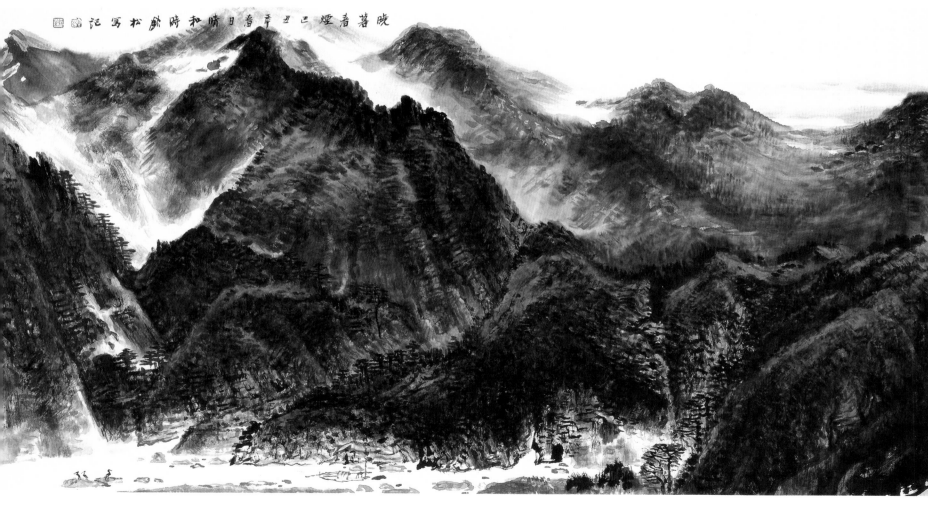

晓暮春烟

140

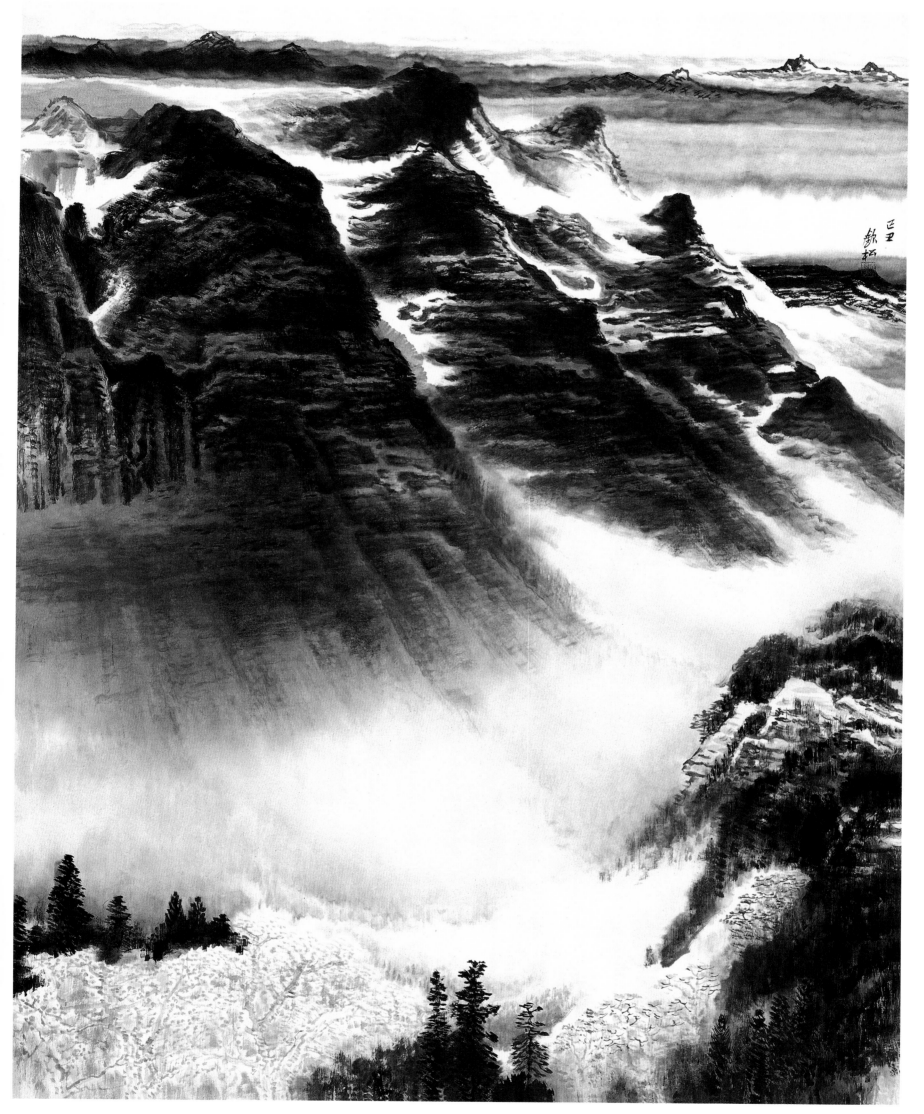

山水

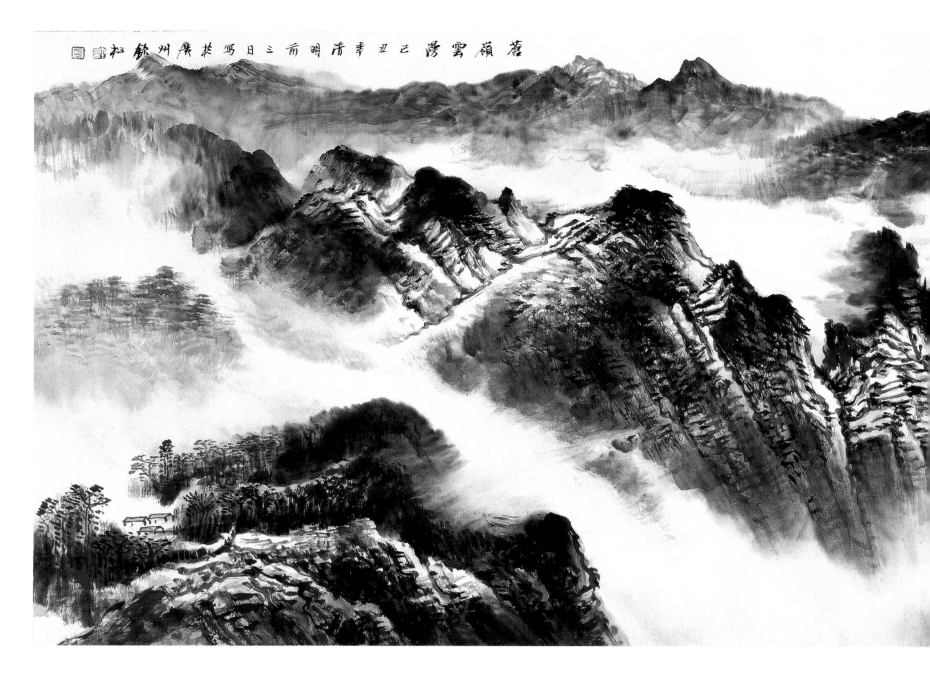

苍岭云涌 己丑辛清明前三日写于广州铁松

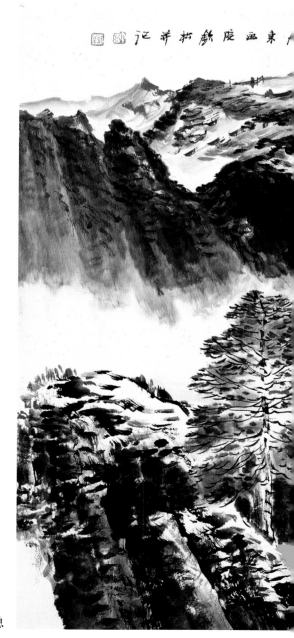

青岭幽隐

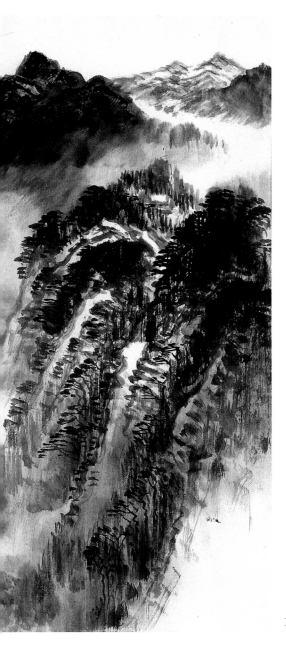

苍岭云漫

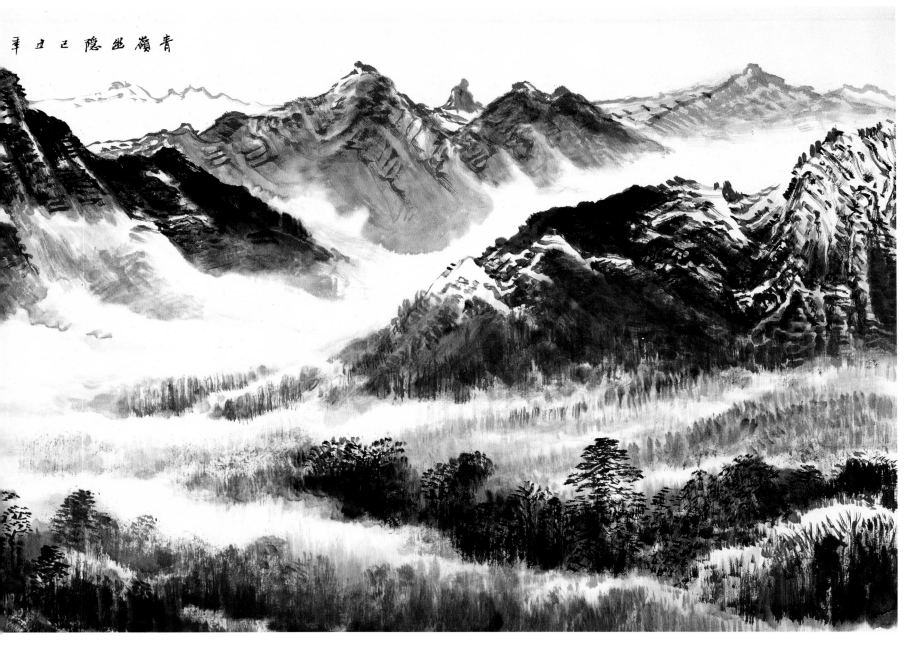

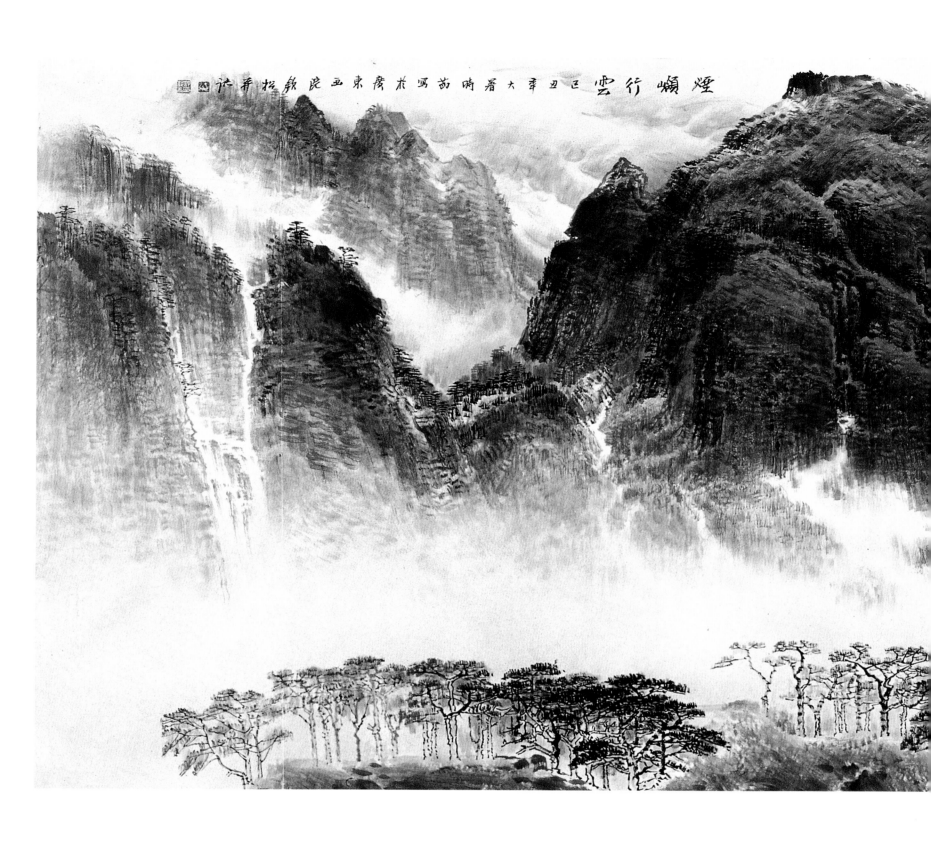

煙嶺行雲 己丑年三月著者大時寫苗木廣東西院敵松并識

144

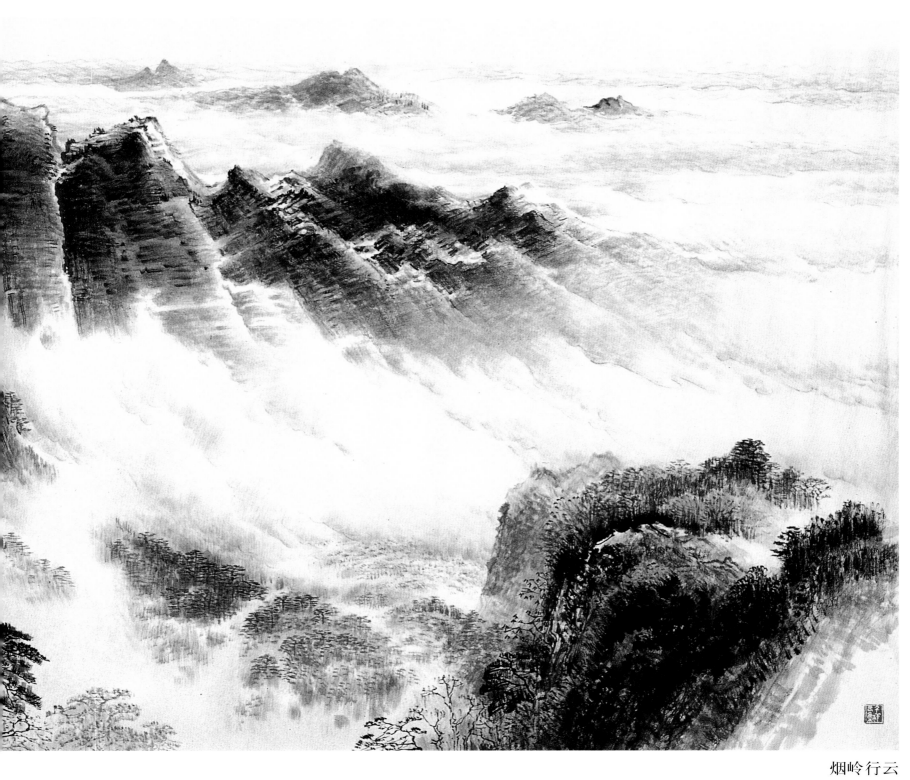

烟岭行云

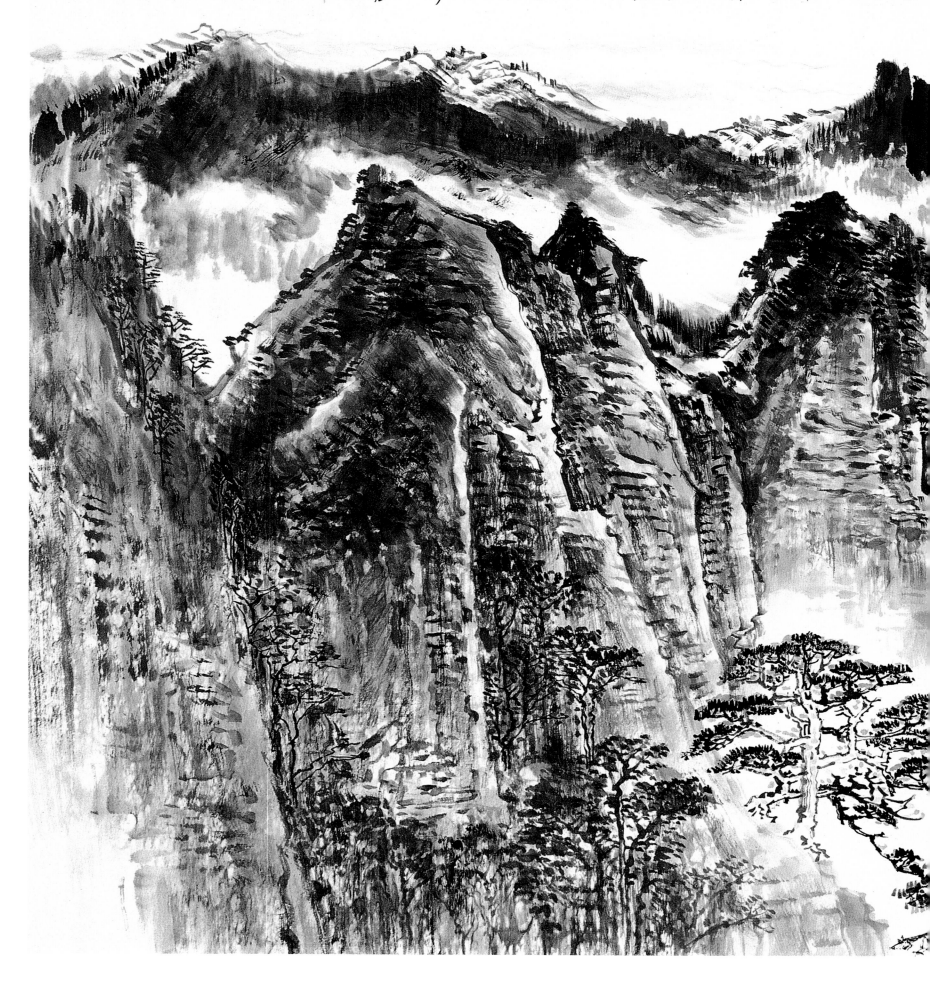

146

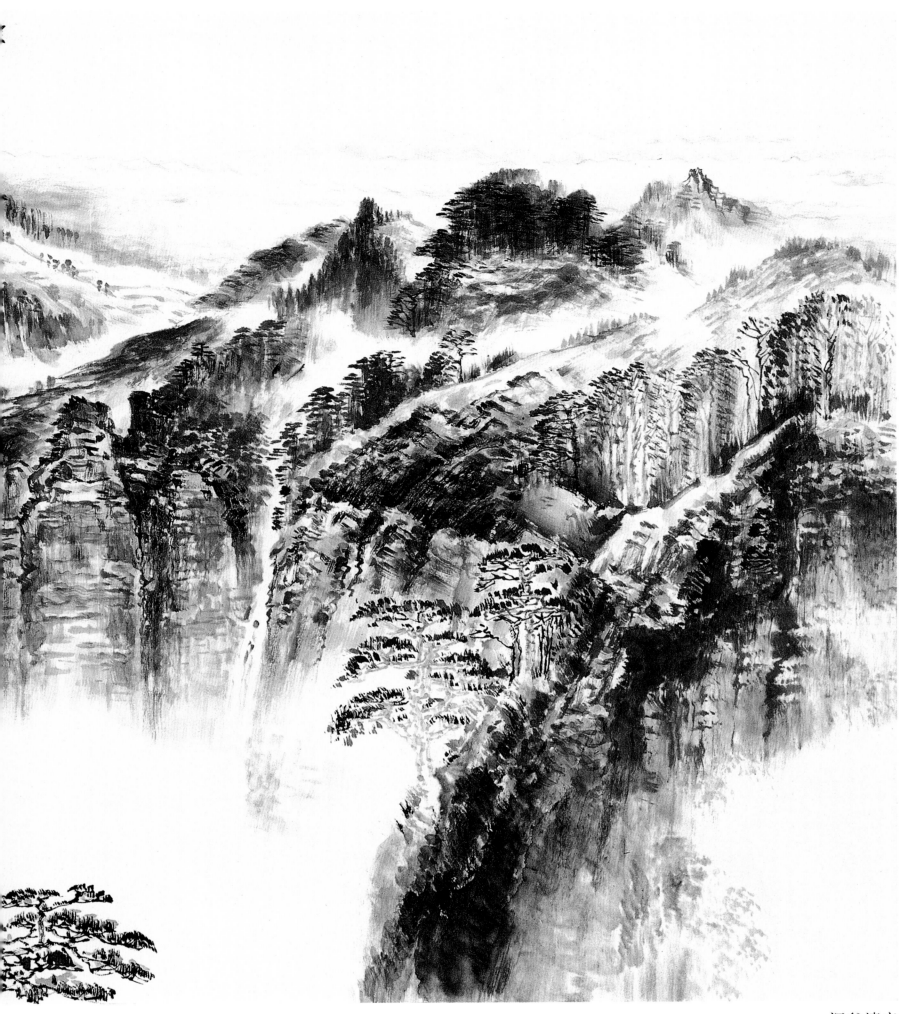

深谷清音

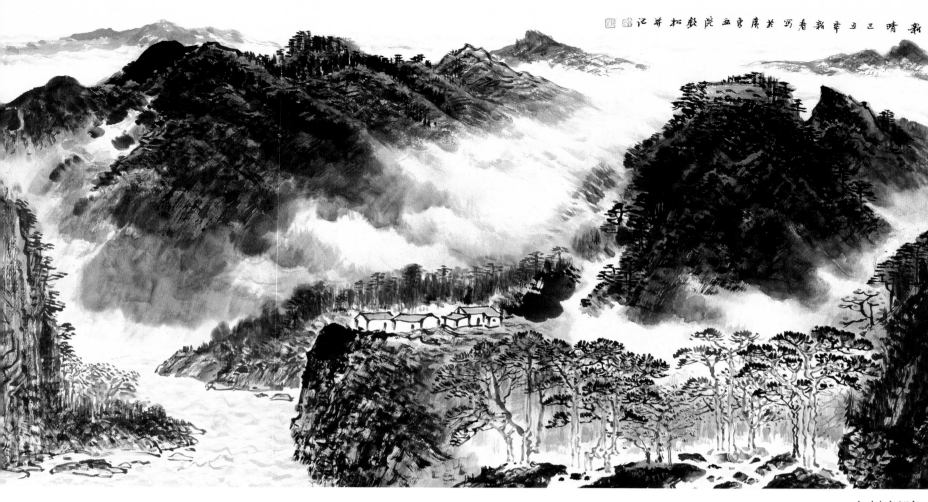

山村新晴

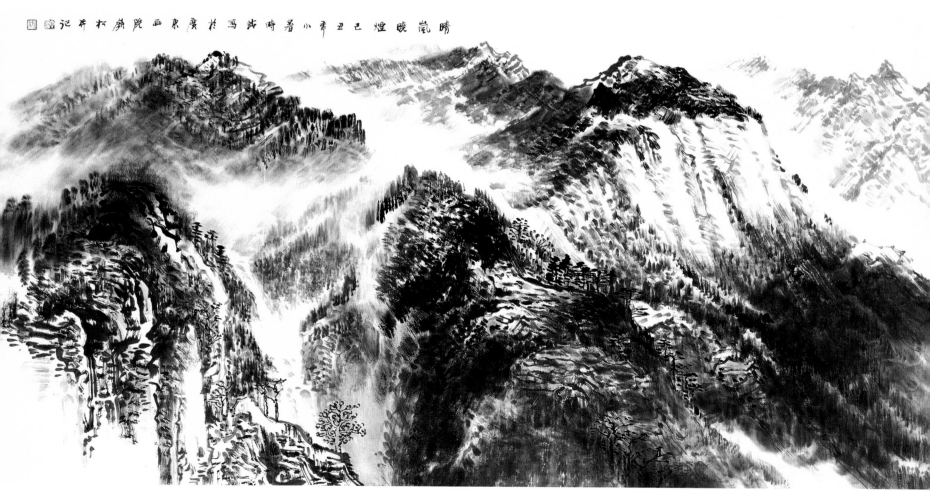

晴岚晓烟

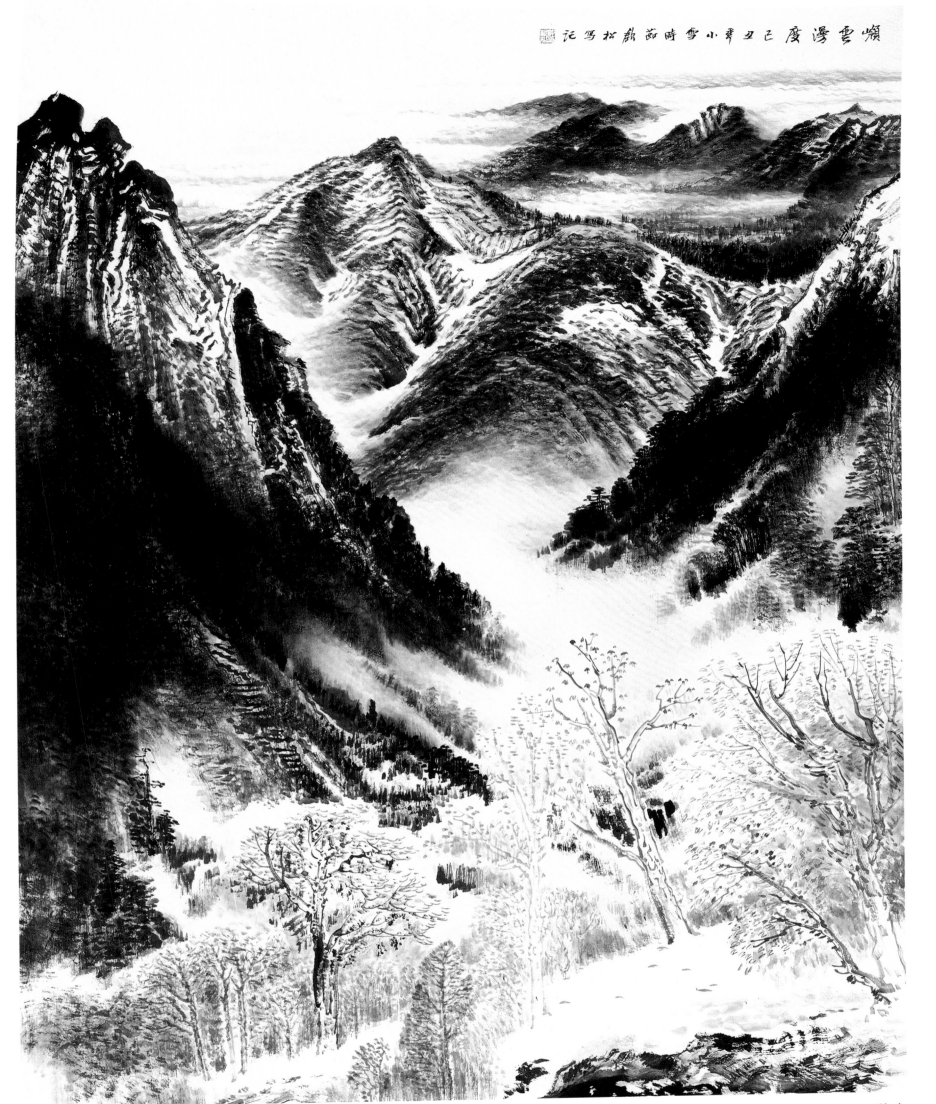

岭云漫度

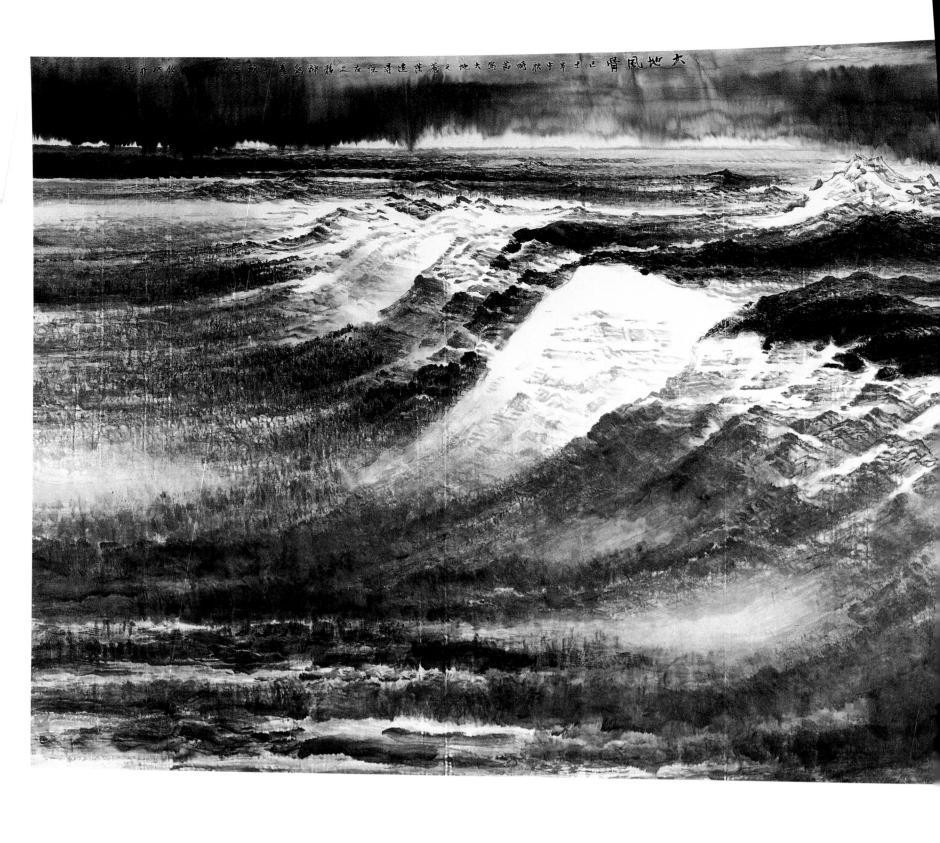

大地風骨　己巳仲夏時於飛驒高山寫之大地滄虎尋真恒古之魂猶神為秦父勗三第……敬祈祈所

150

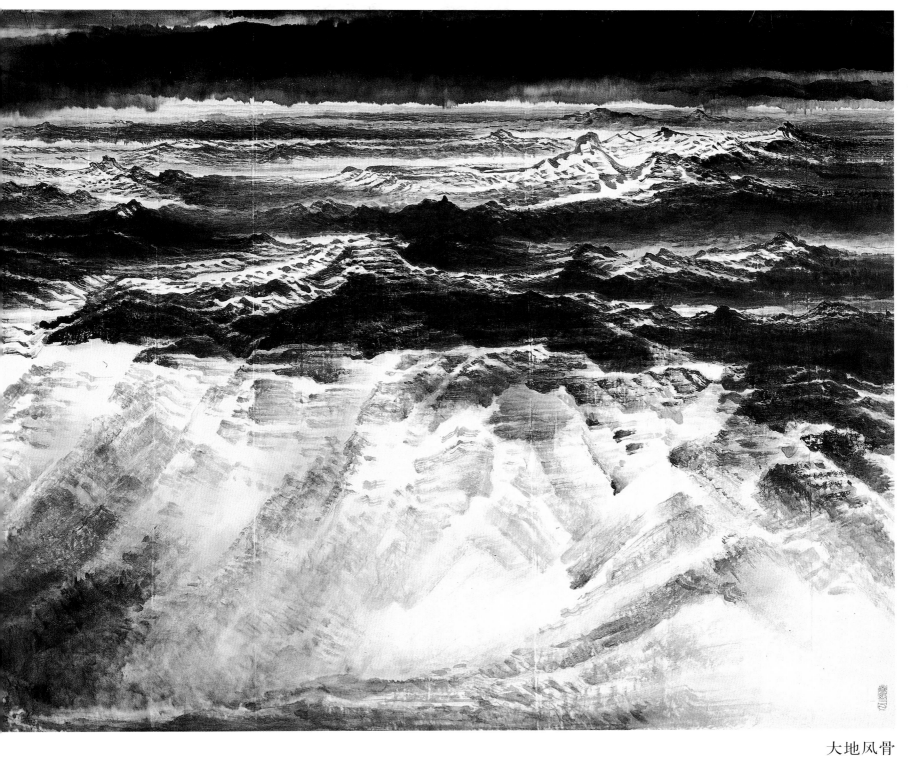

大地风骨

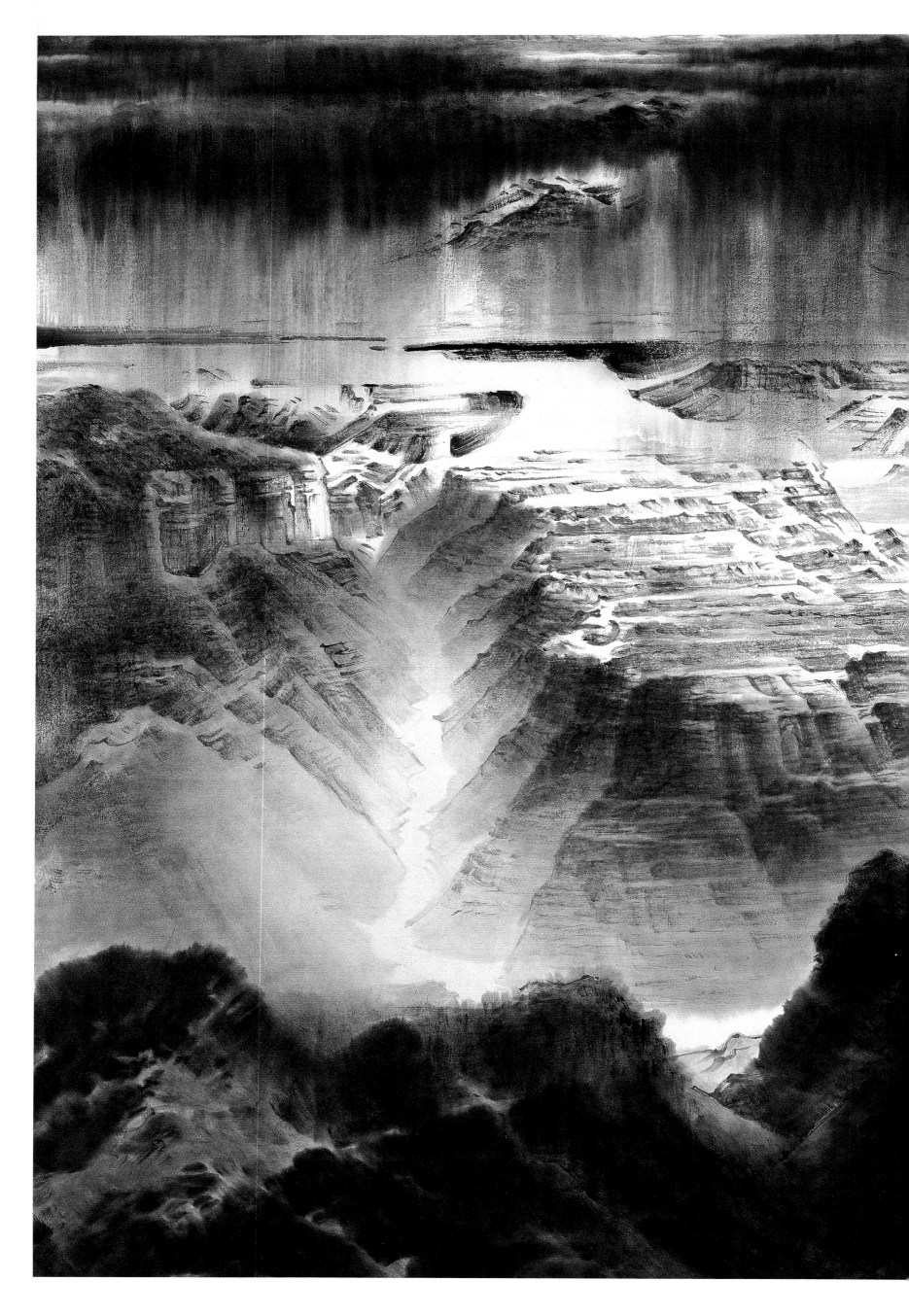

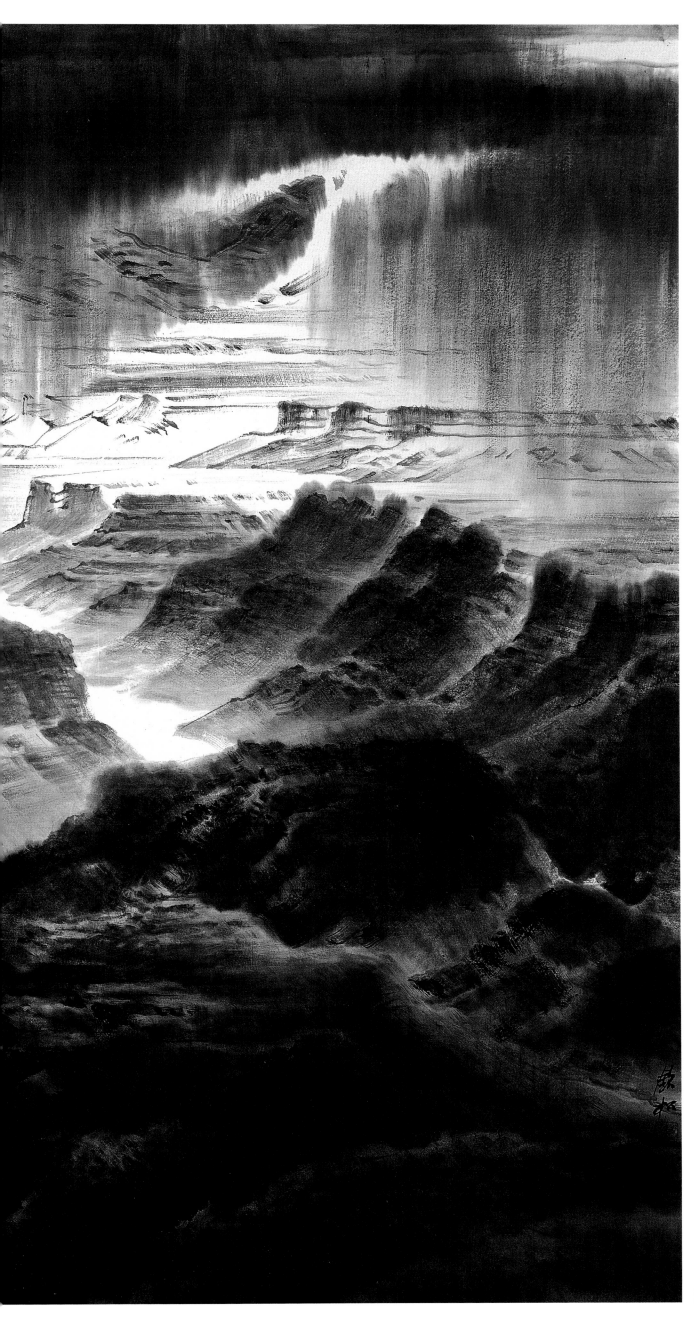

高原甘雨

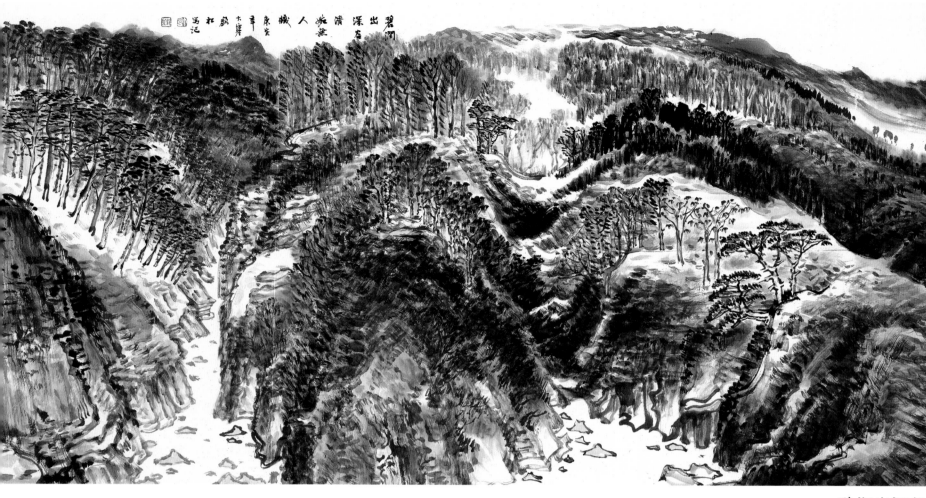

碧涧出深谷

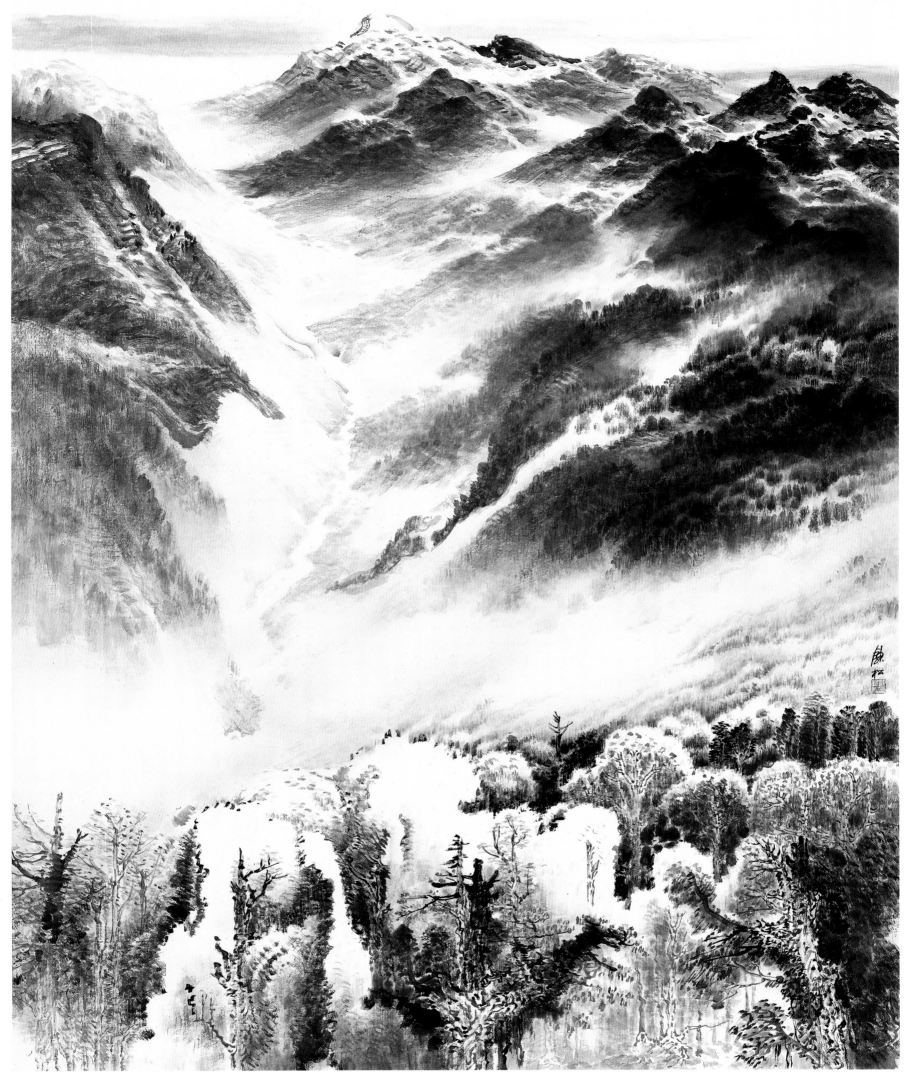

朝云悠然

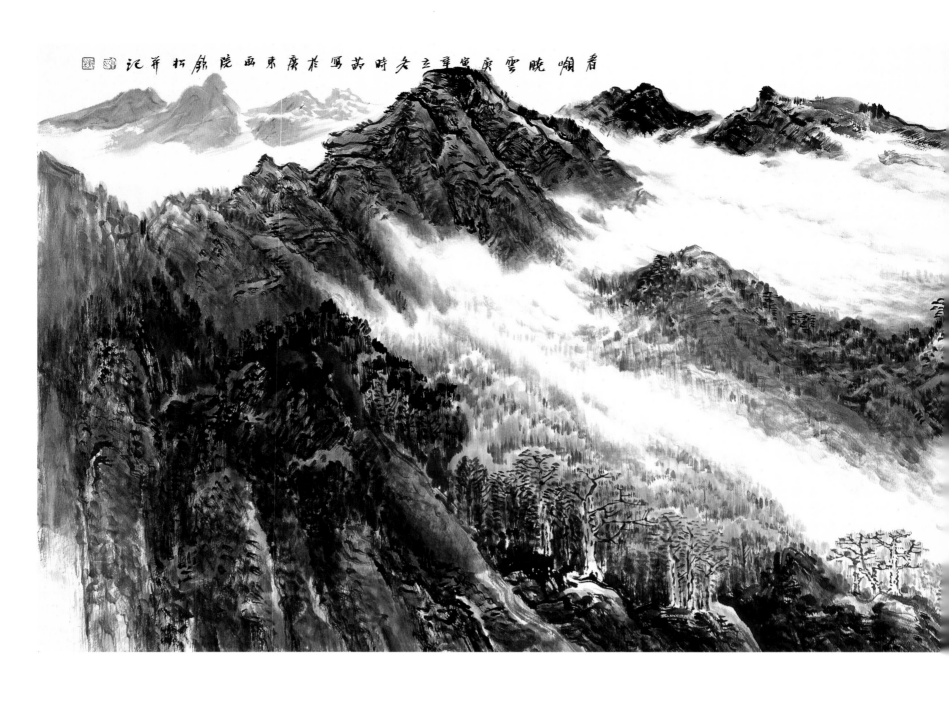

看嶼晓雲庚寅年立冬時節寫於廣東畫院銘松軒記

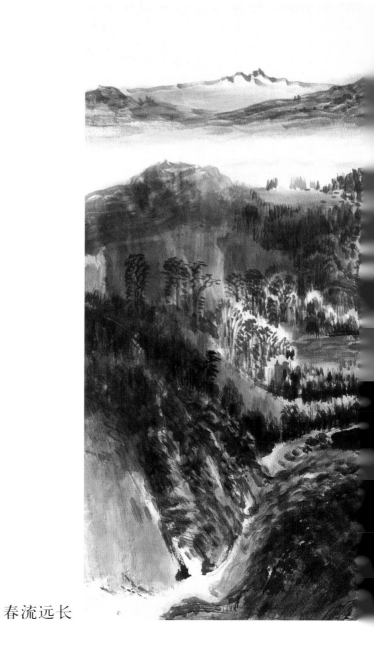

春流远长

春岭晓云

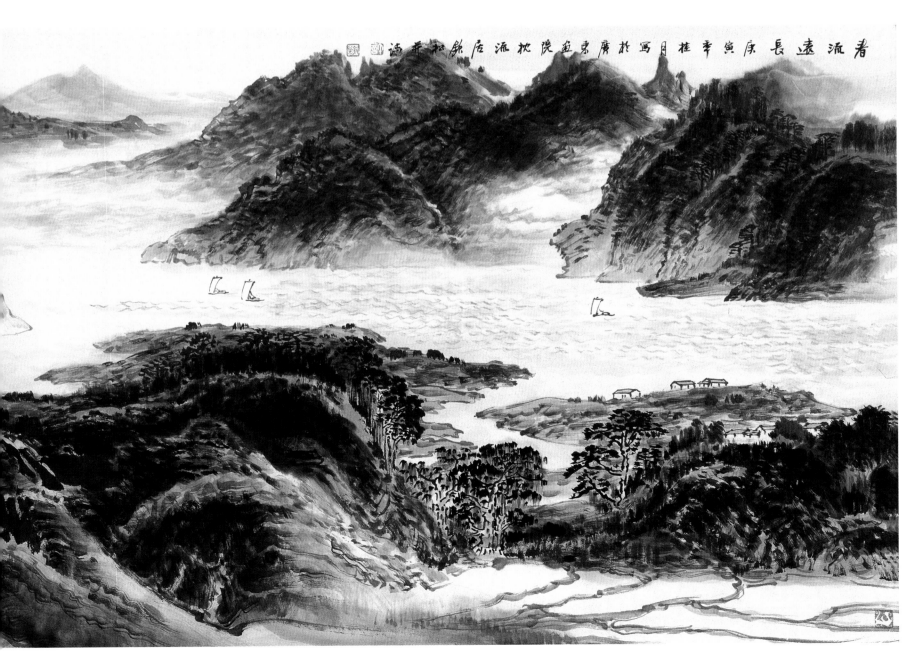

者流遠長寅庚毕桂月写於廣東画院枕流居松茶话题

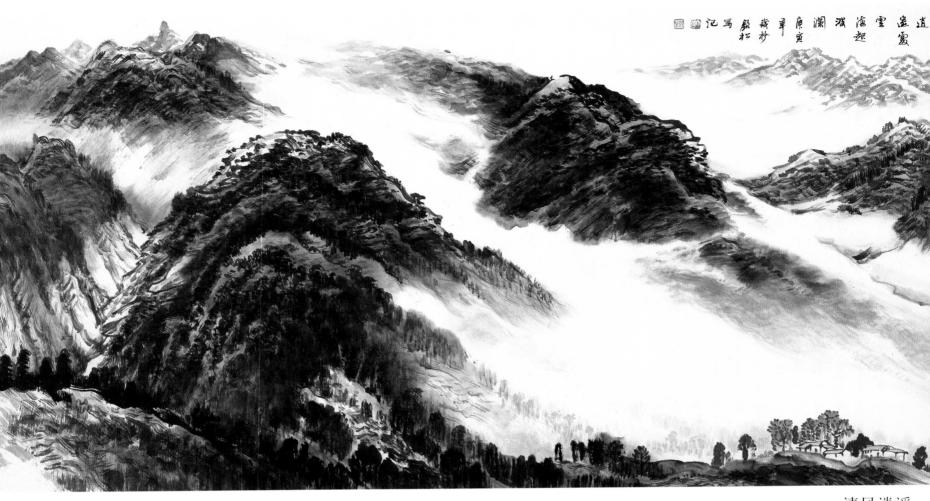

清风逍遥

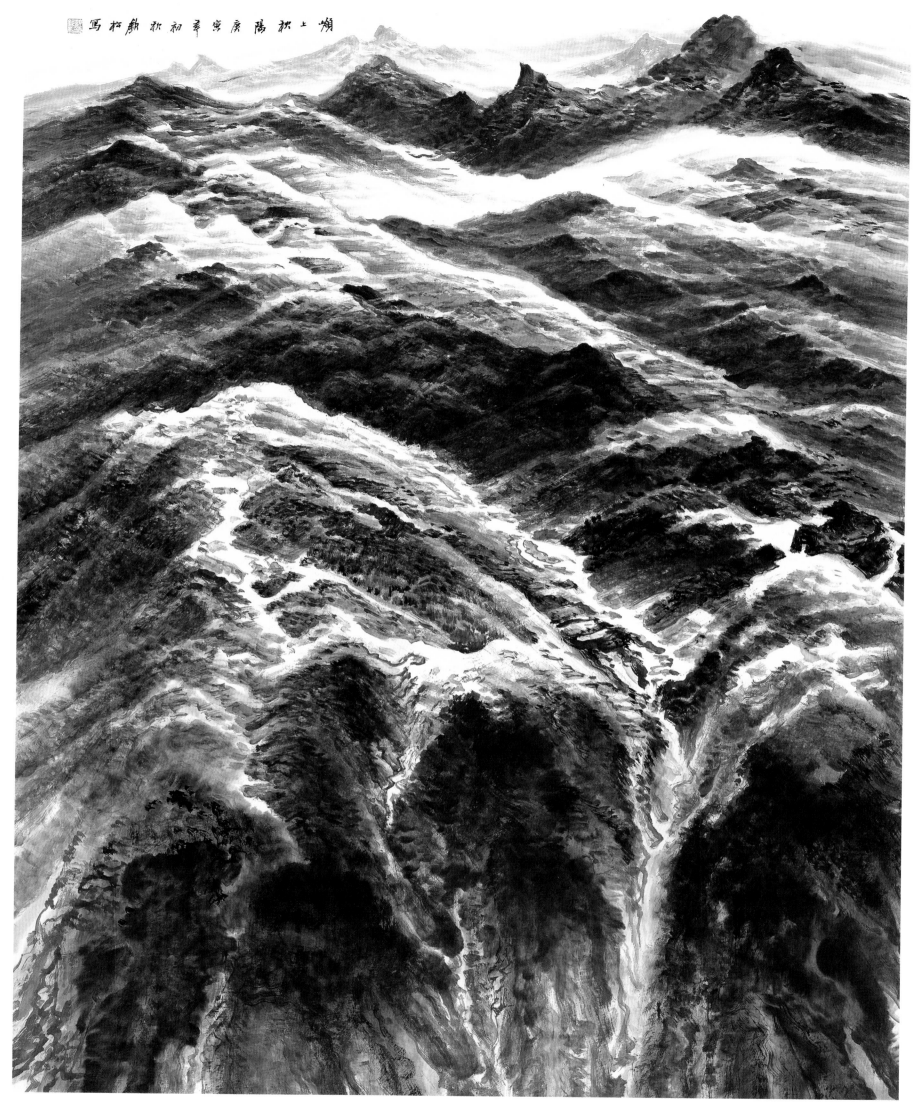

岭上秋阳

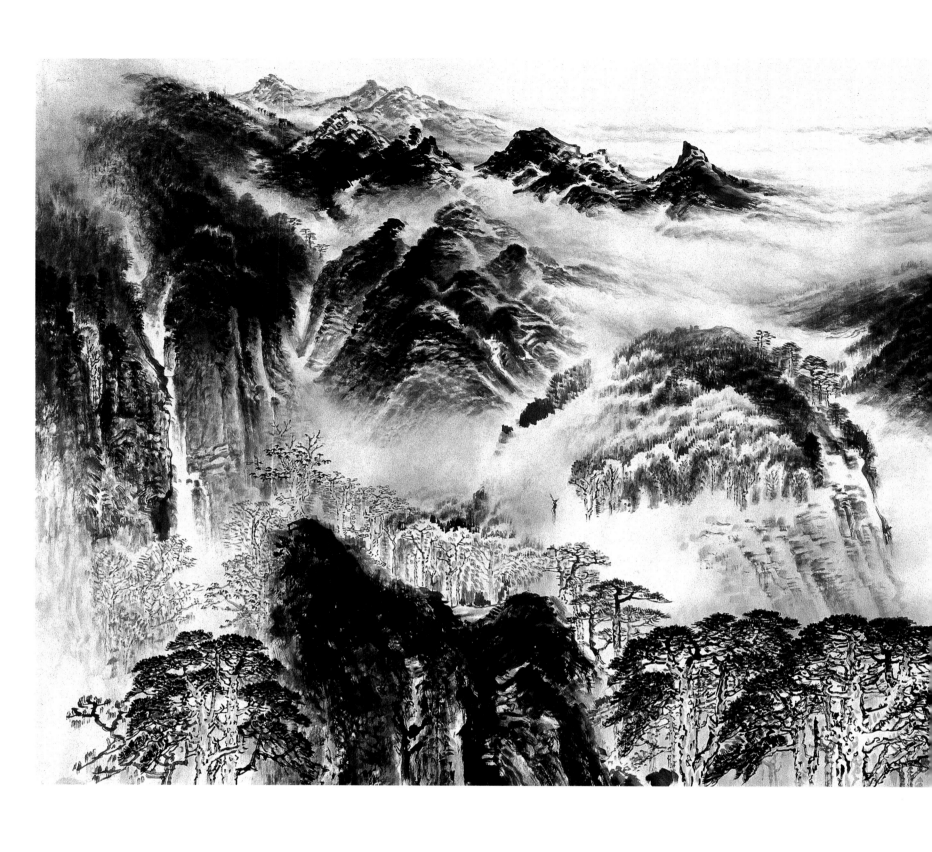

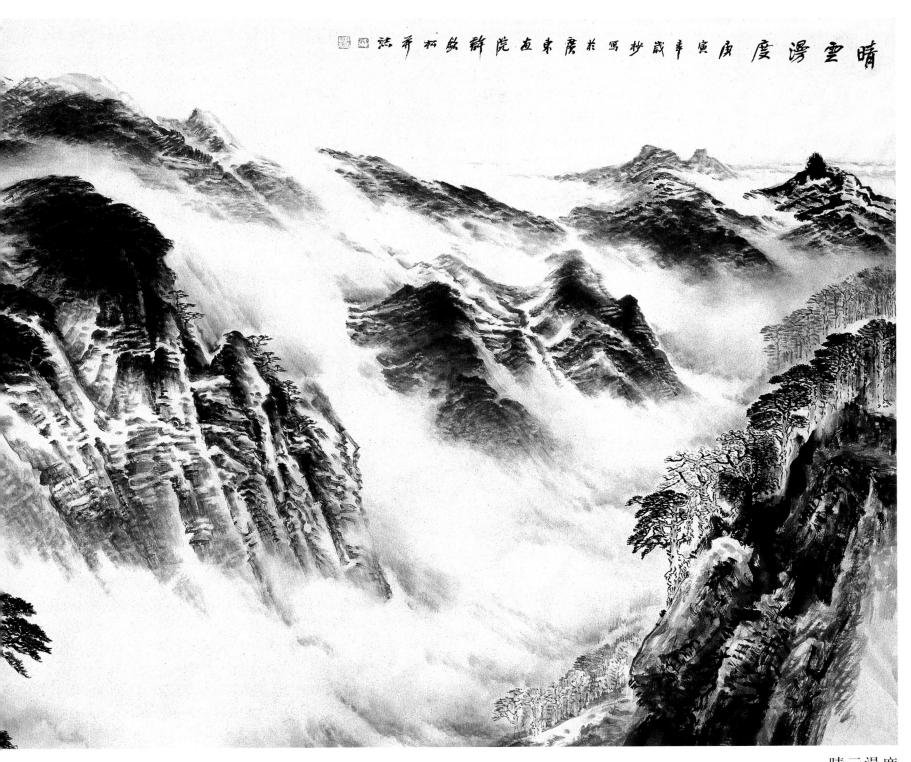

晴云漫度

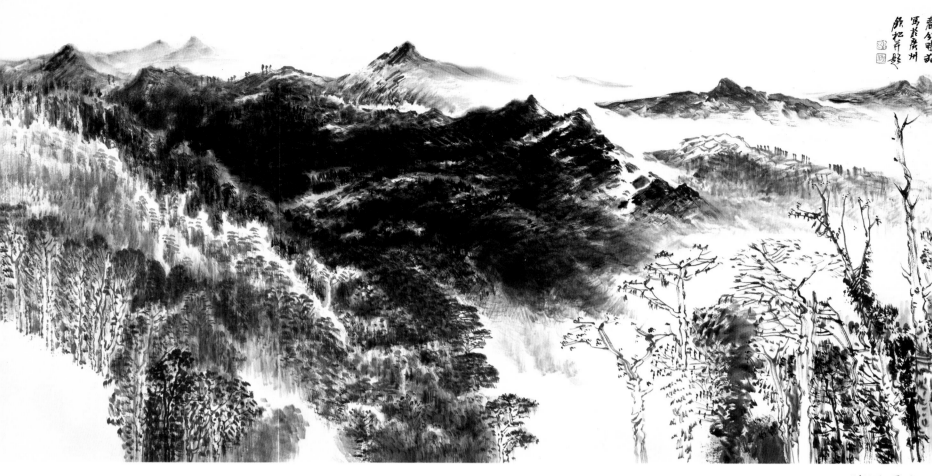

晴远看山

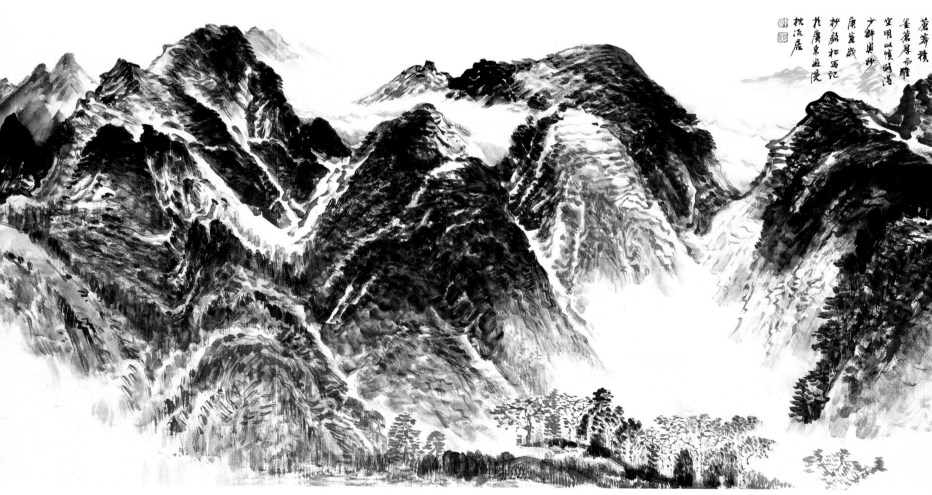

云雾纷飞

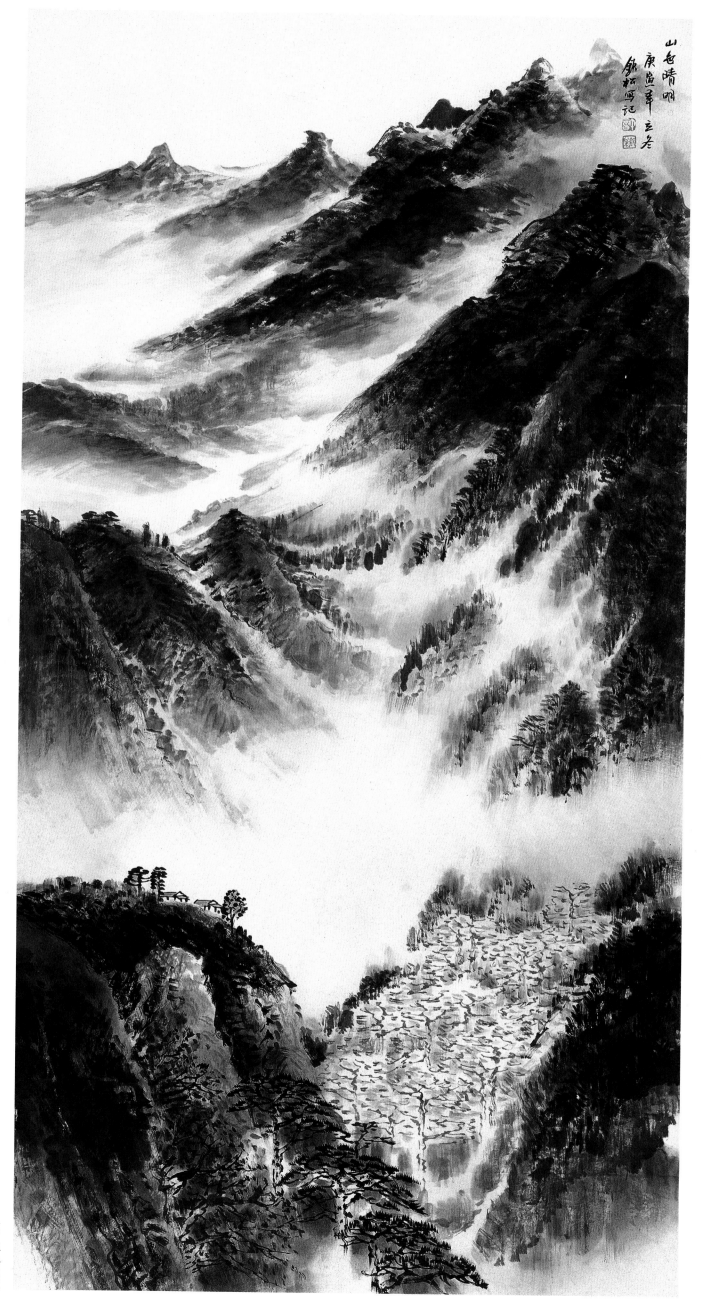

山色晴明

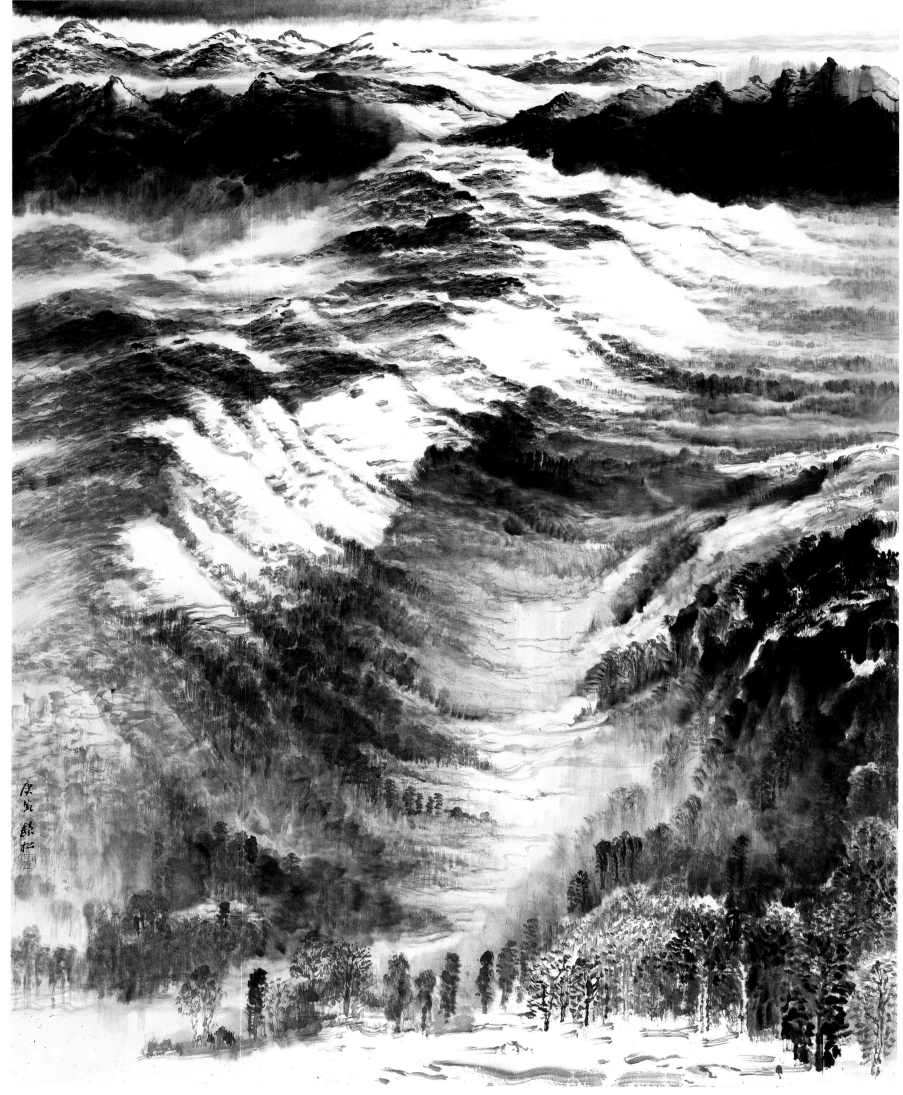

日影

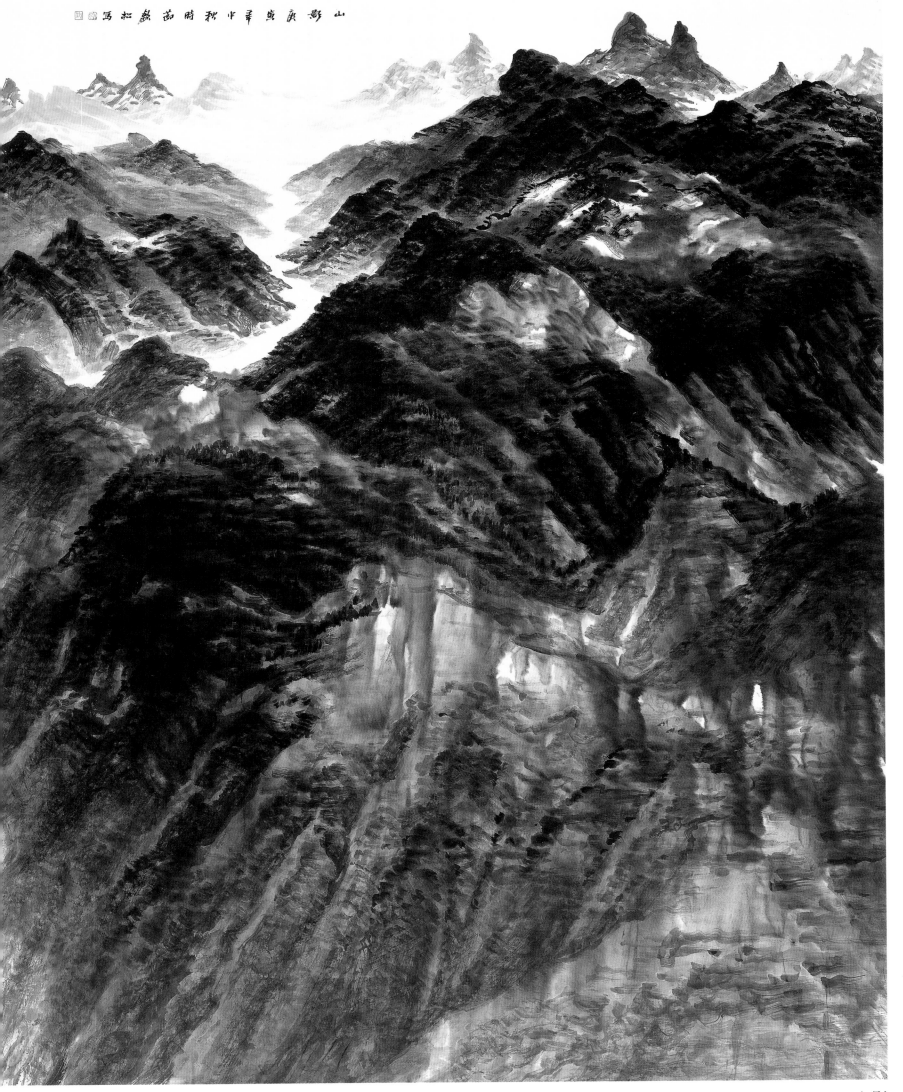

山影萬山紅綠寫 時秋仲年寅庚寫影山

山影

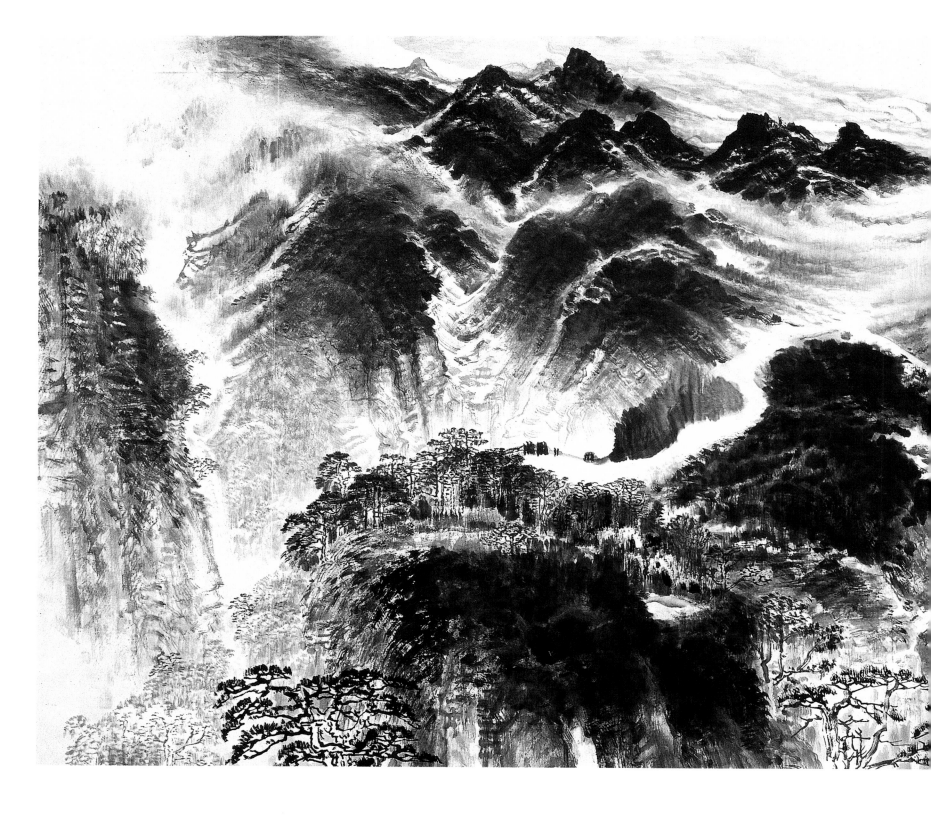

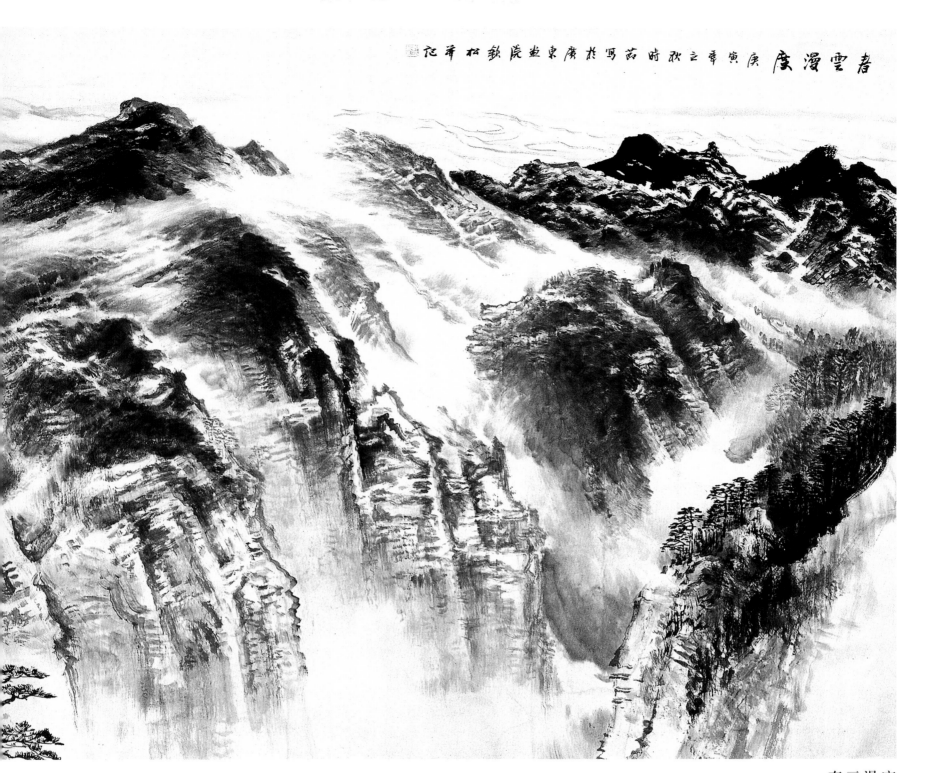

春云漫度

春云漫度 时辛之秋写于广东画院锁松华记

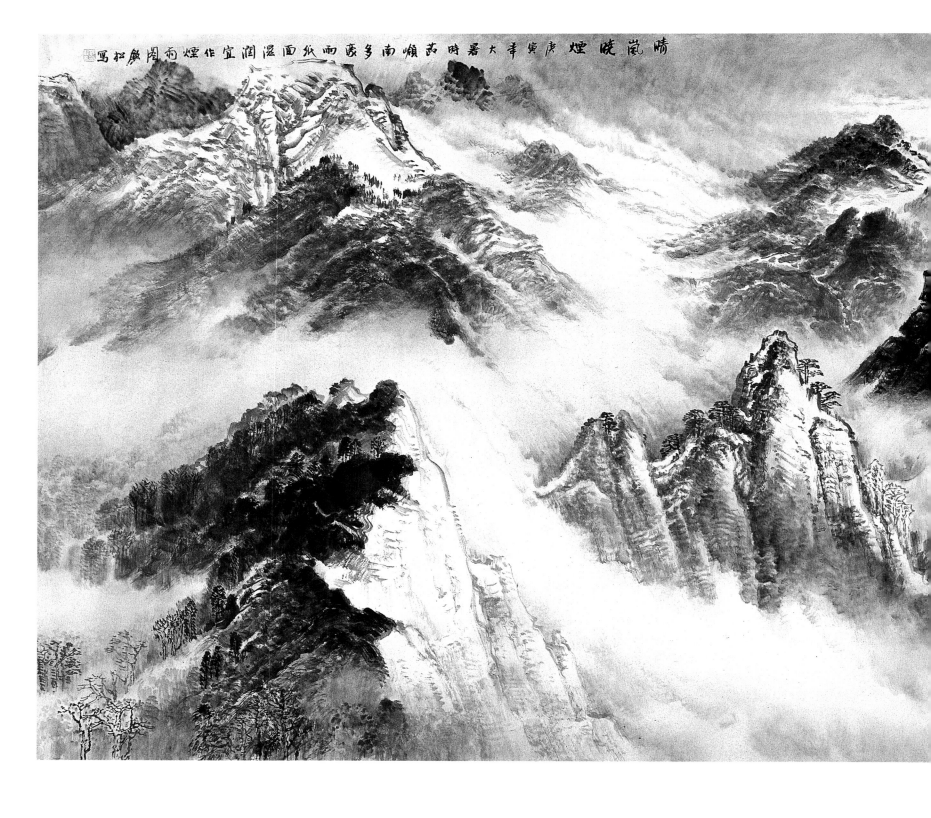

晴嵐曉煙 庚寅大暑時藓南巖多霧 紙面濕潤宜作煙雨圖 飲閣雨寫松

168

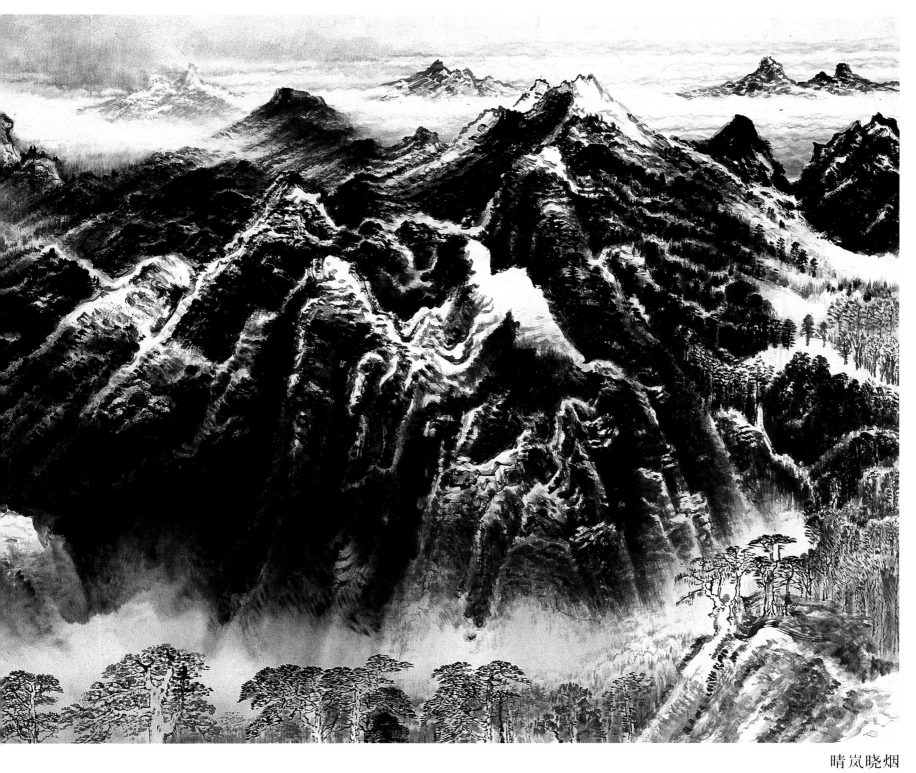

晴岚晓烟

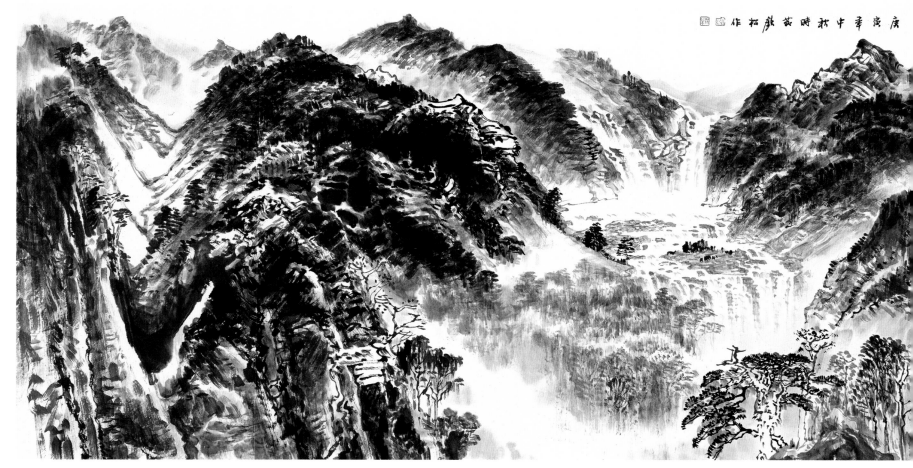

庚寅年中秋时节荻松作

叠泉

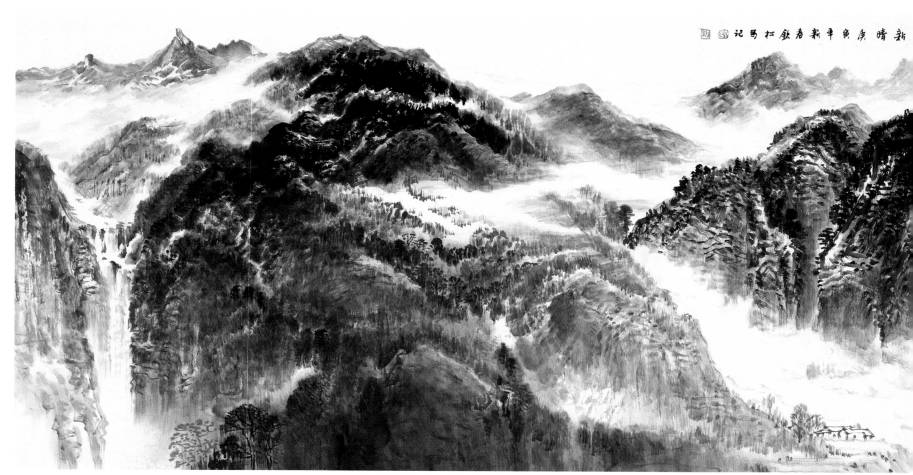

新晴庚寅年辛春新铁松马记

陵岭新晴

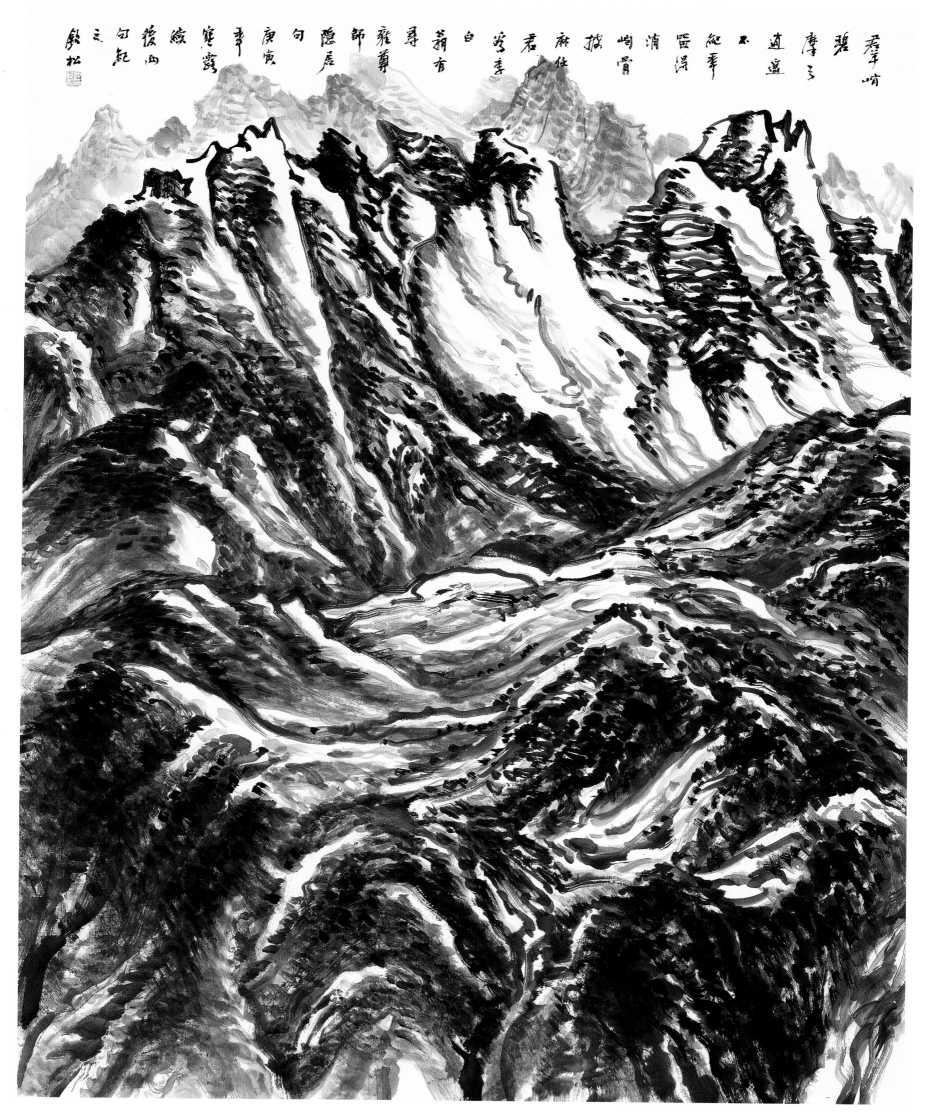

摩峭碧摩天不逼道摩之碧摩峭

清潭留君住麻楂峭骨
白首苍李尋雍尊都隐居
句庚寅季寶霞嶽後兩句
紀之句松

群峭碧摩天

171

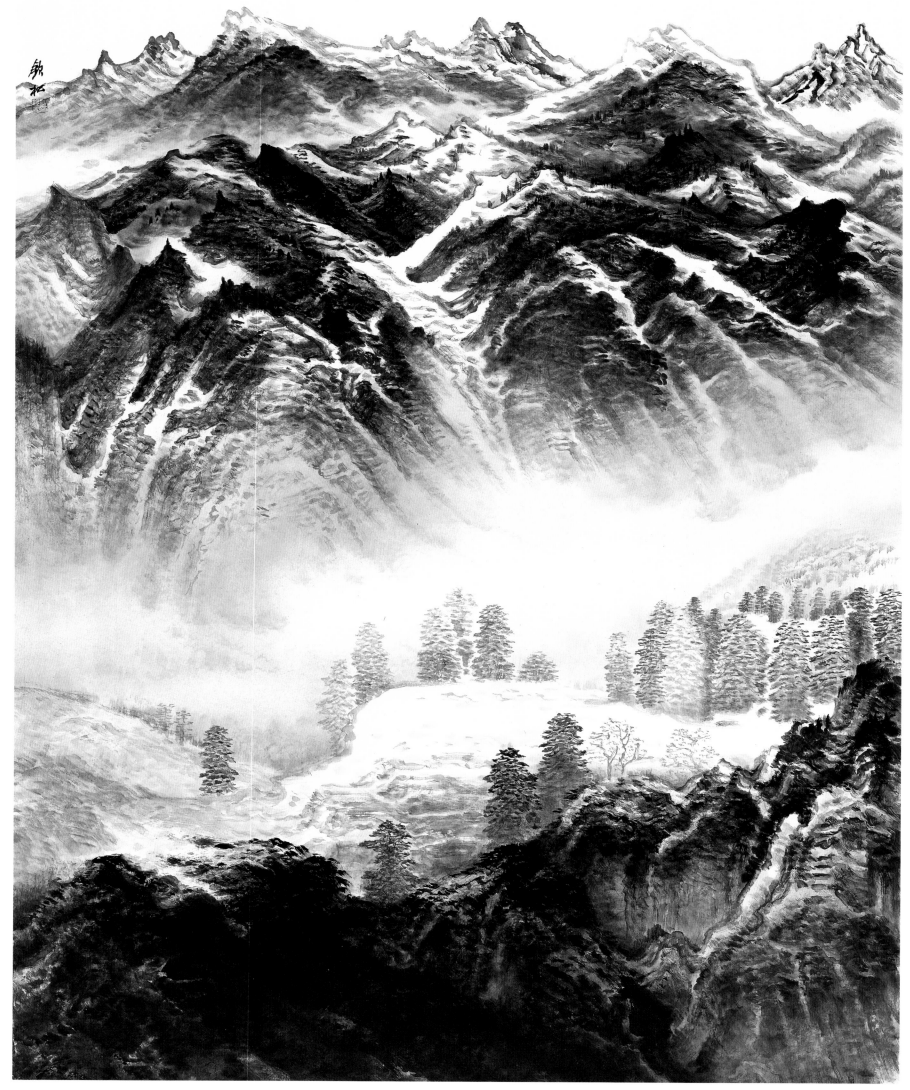

春山锁烟

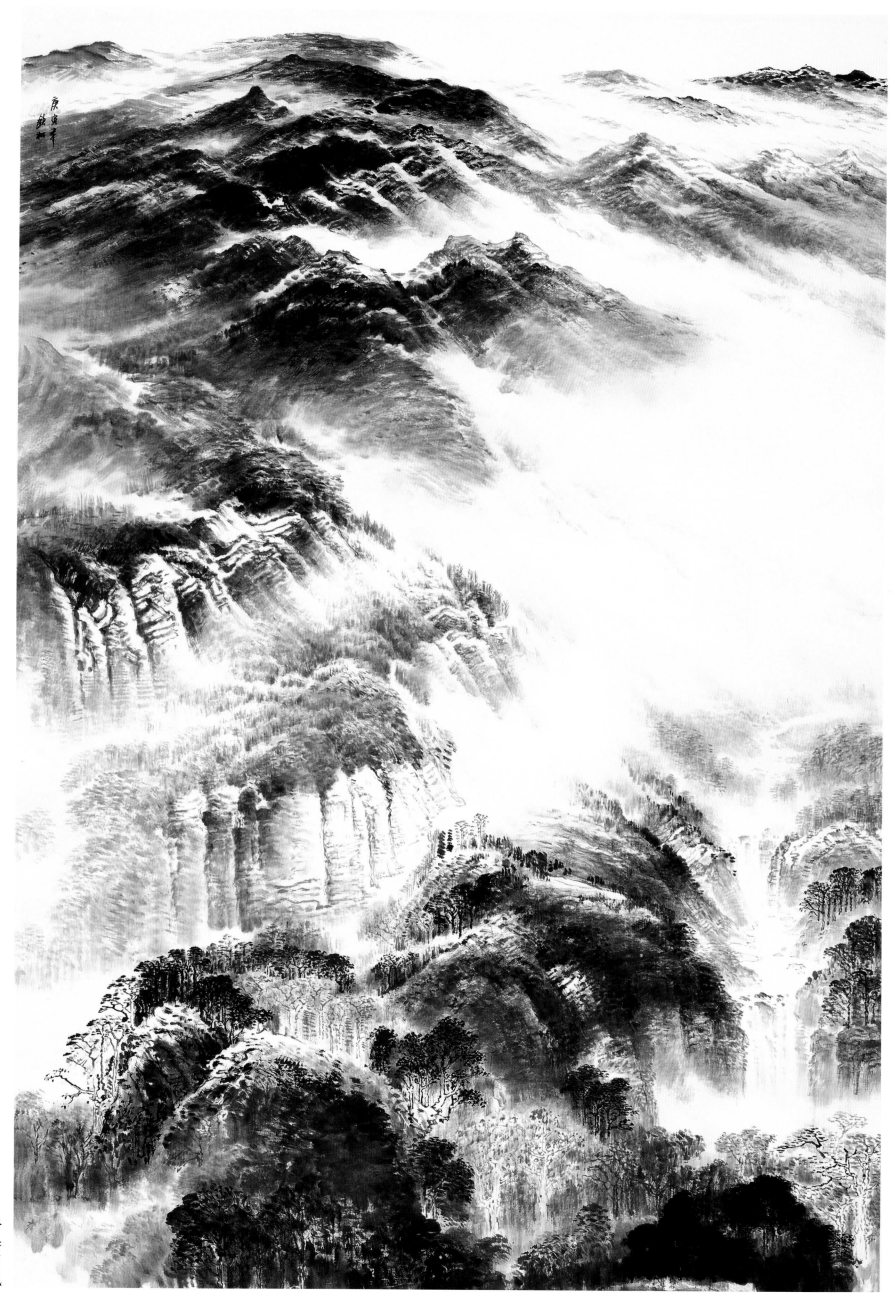

舒卷因风

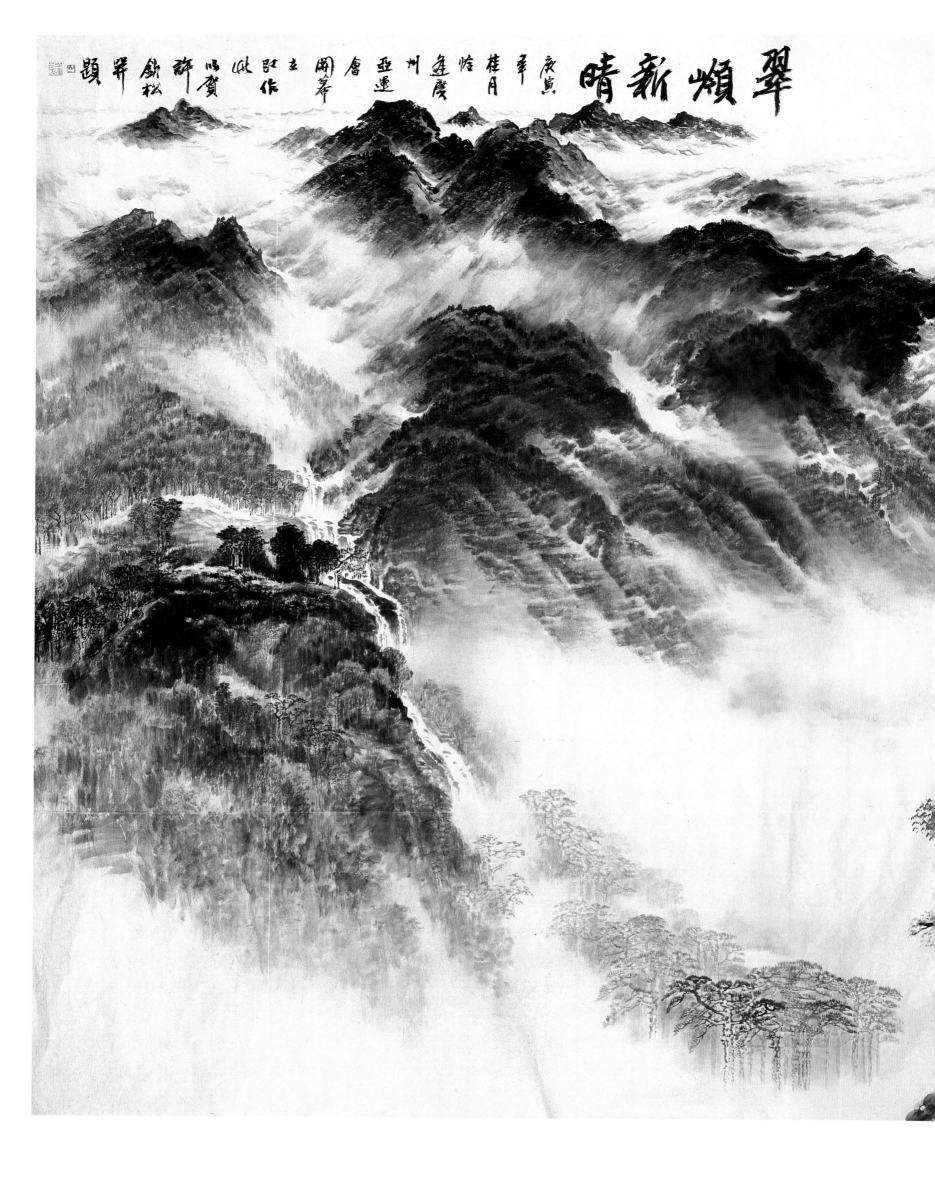

翠嶺新晴

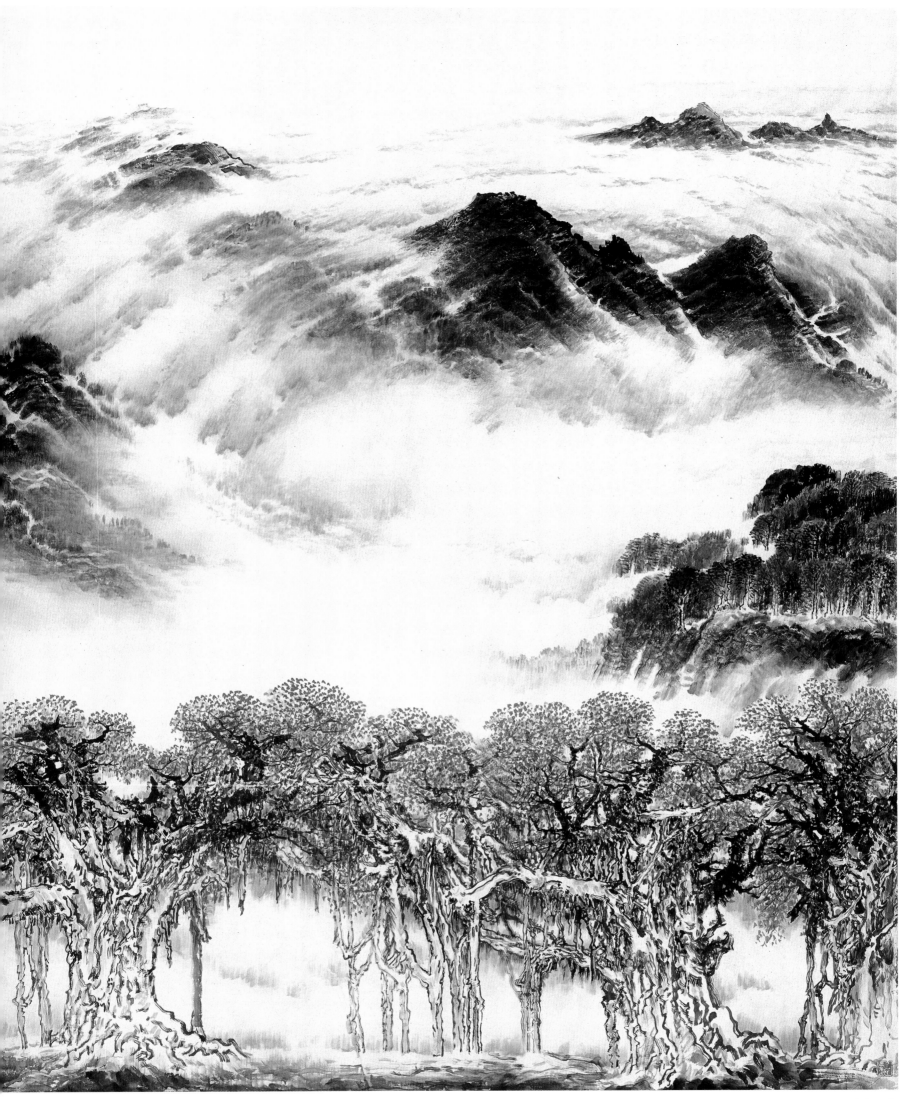

翠岭新晴

175

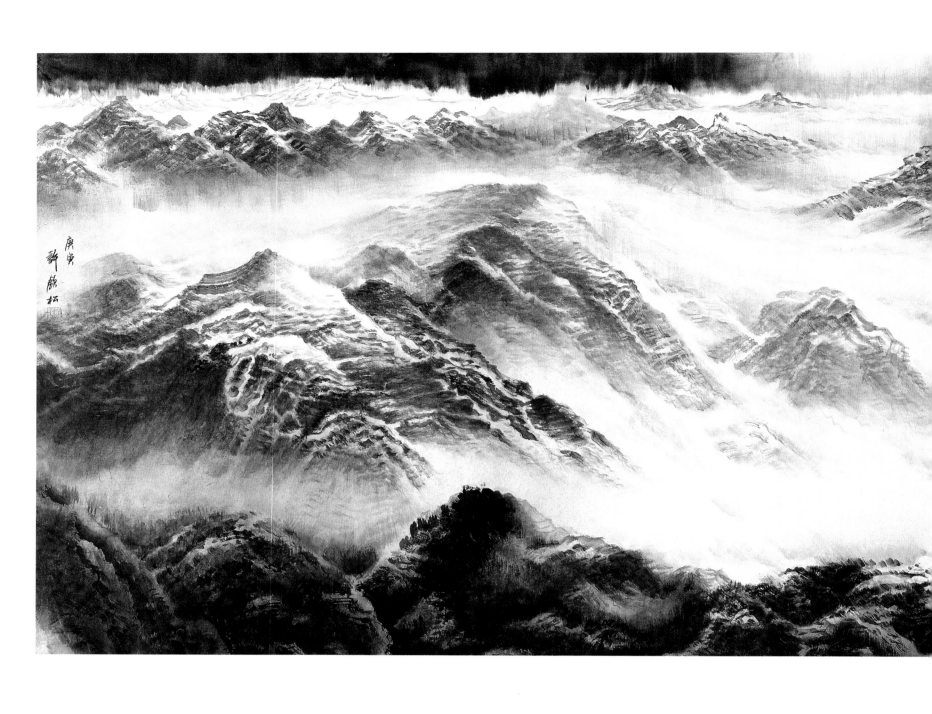

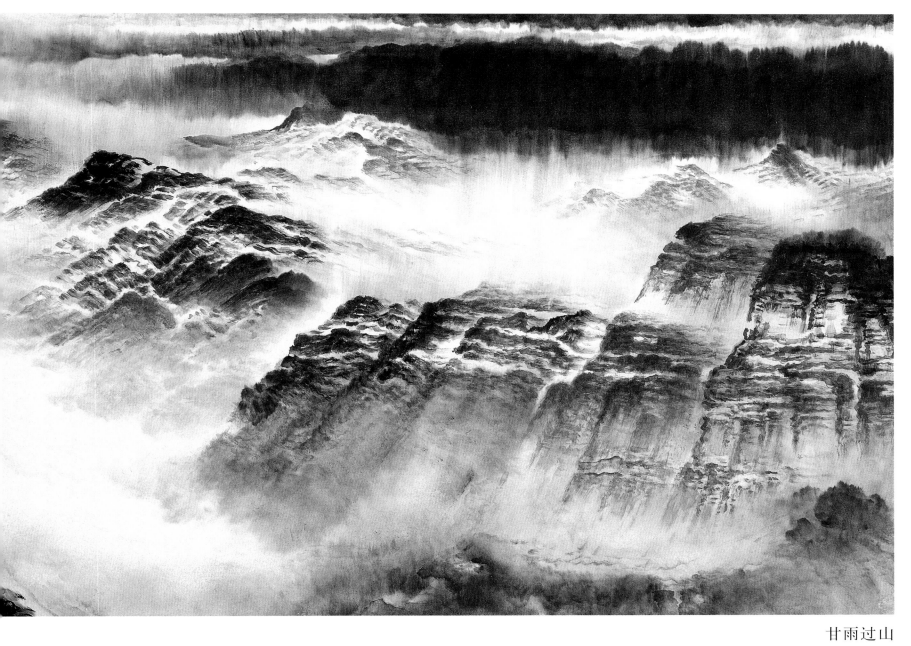

甘雨过山

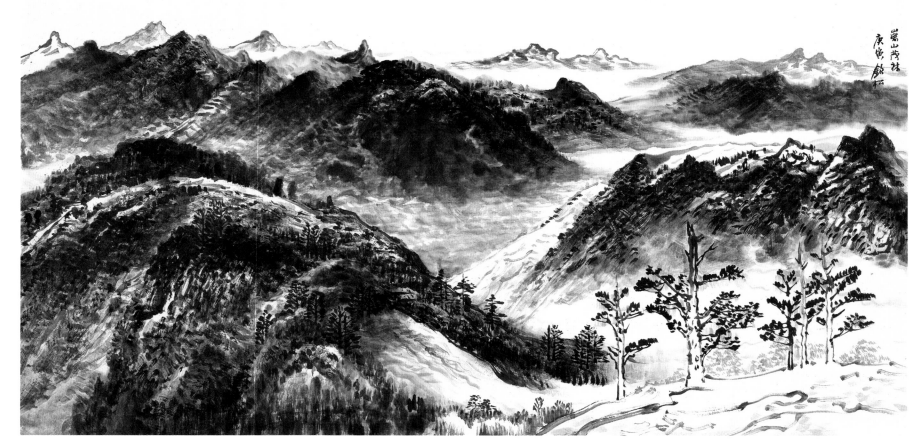

嵩山茂林

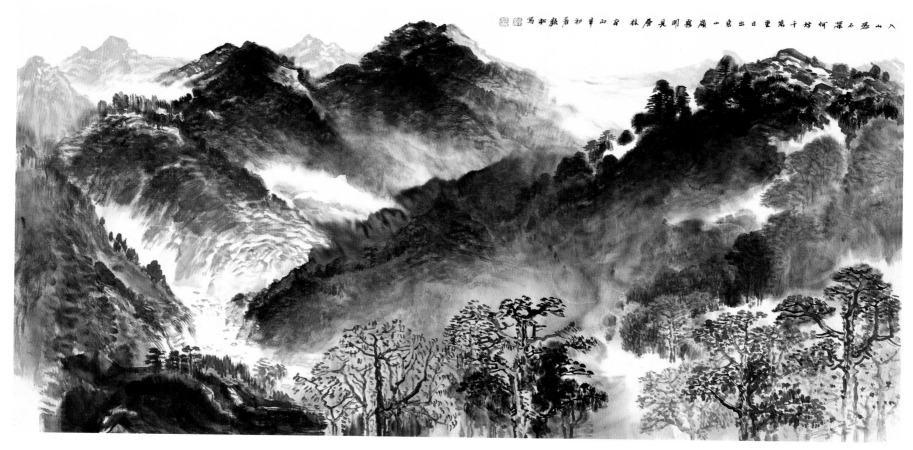

入山恐深方何千重第日出京山崖霞明層見林 宜山辛初首教松书写

入山恐不深

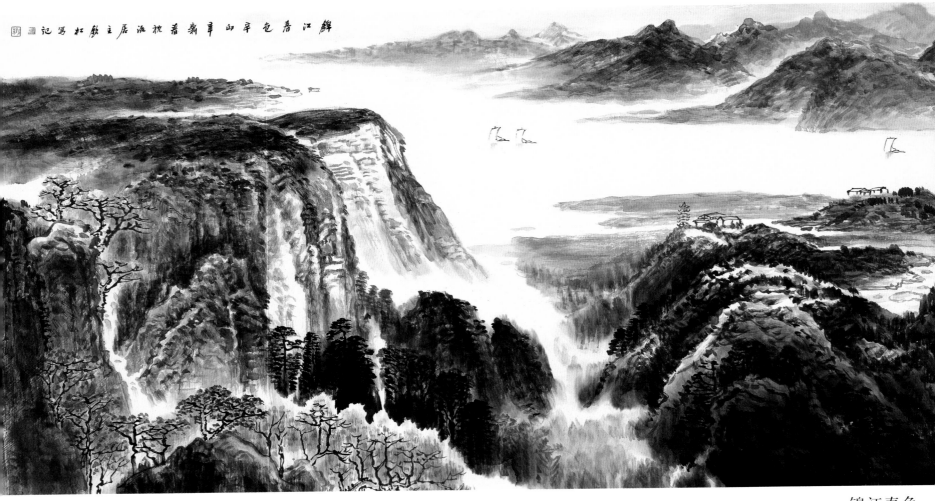

辞江春色包昏山辛未居主祝老新派居主祝写杜甫记圃

锦江春色

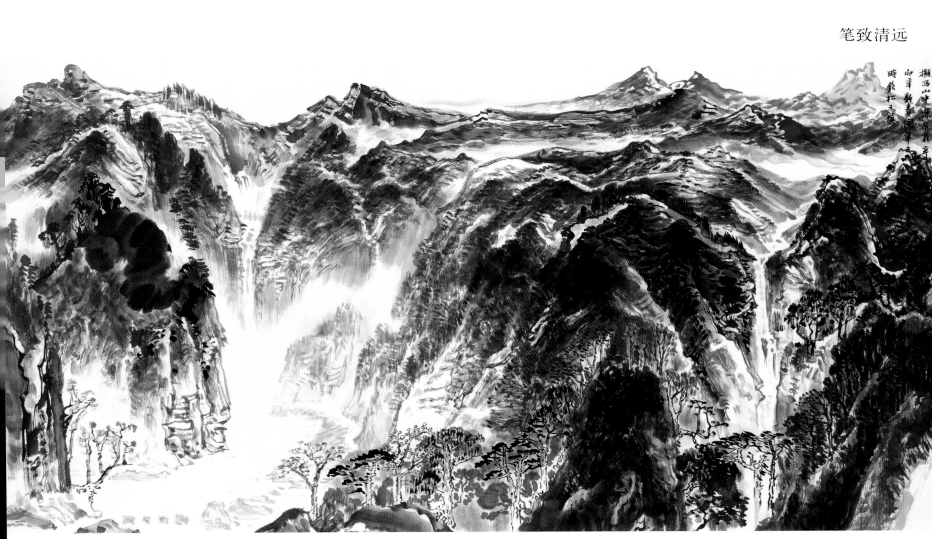

笔致清远

时年数十又六

181

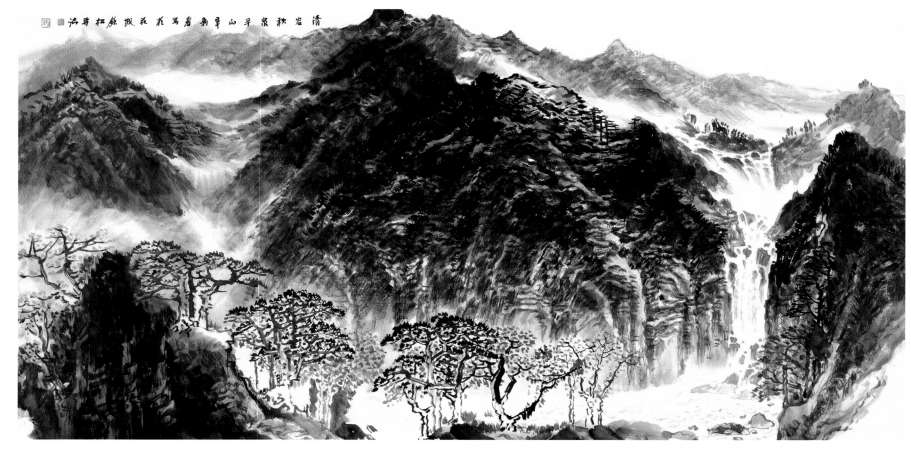

清谷秋泉

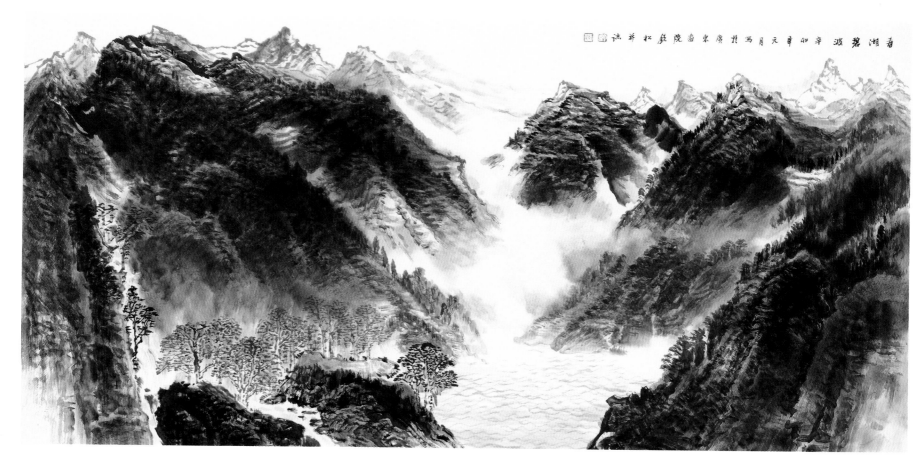

春湖碧波

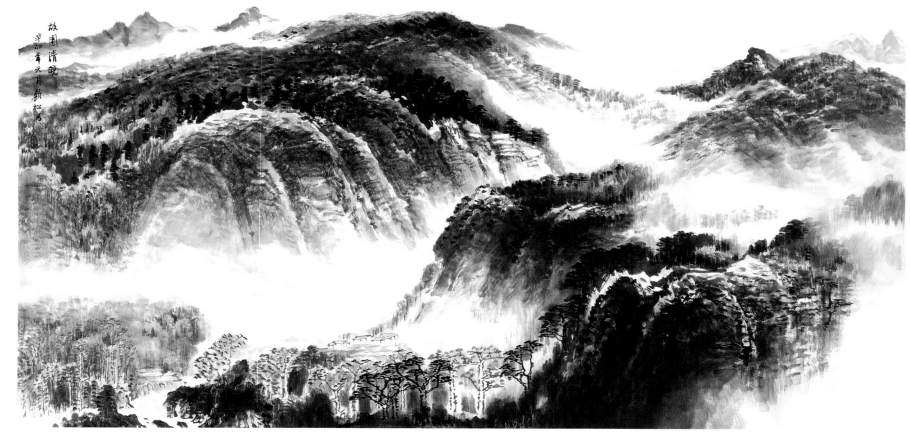

故园清晓

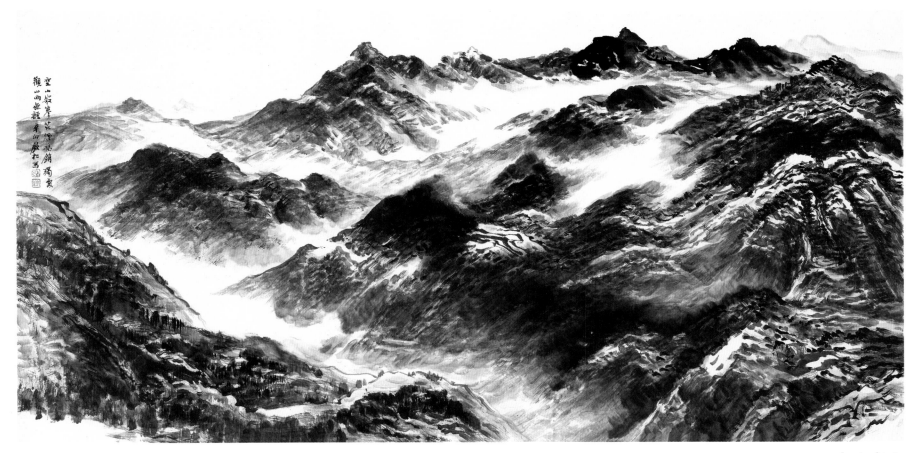

空山寂寥

山野春早　辛卯初春于岳麓写记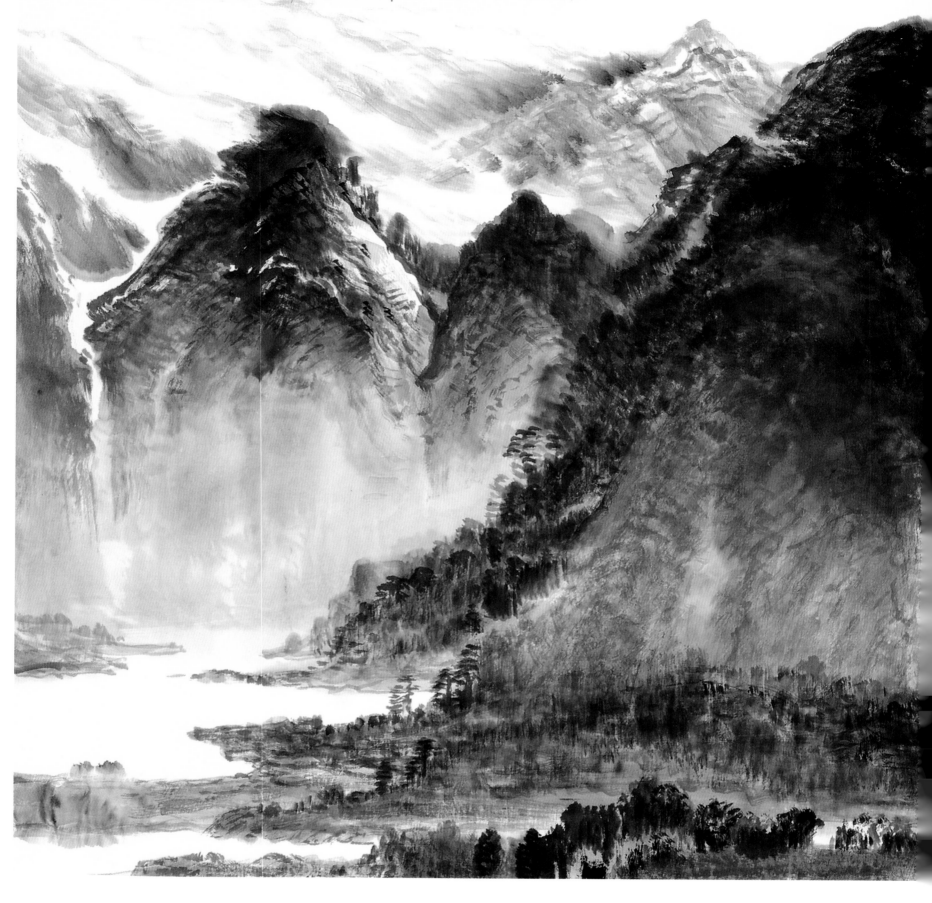

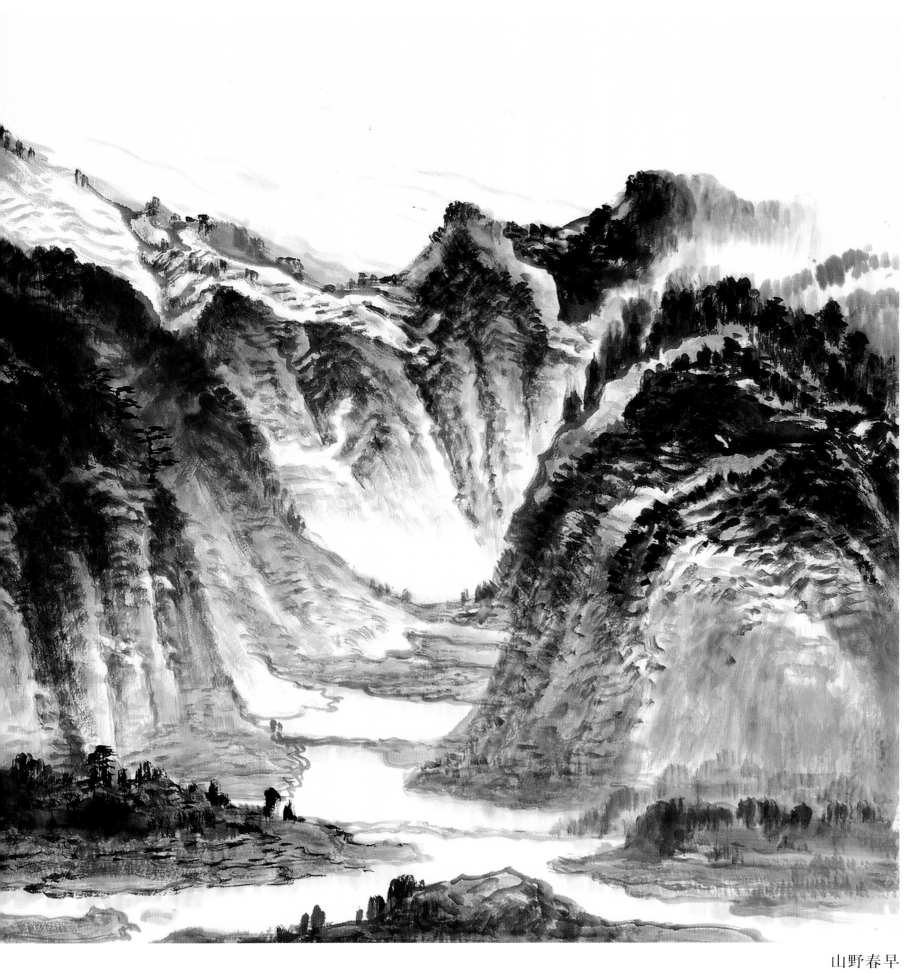

山野春早

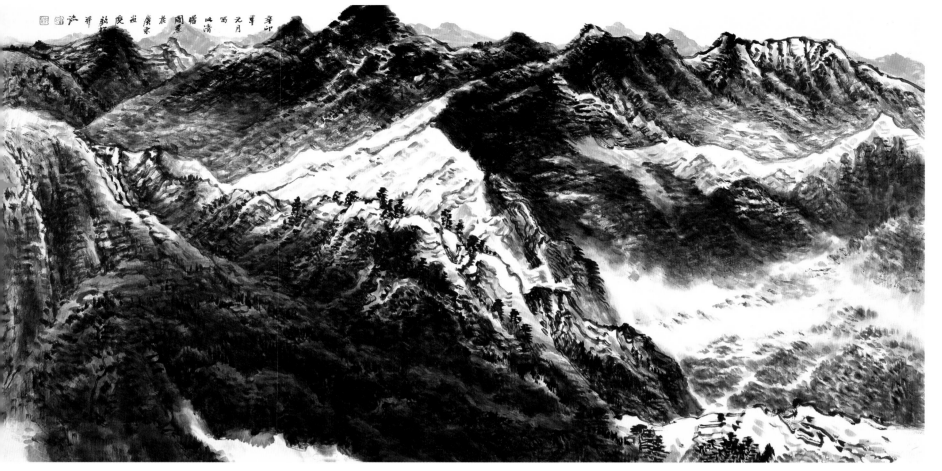

清曙图

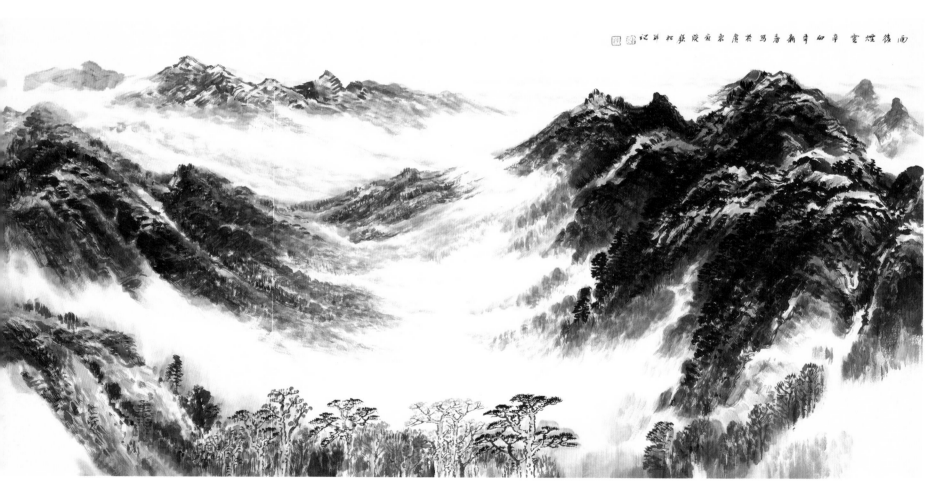

雨后烟云

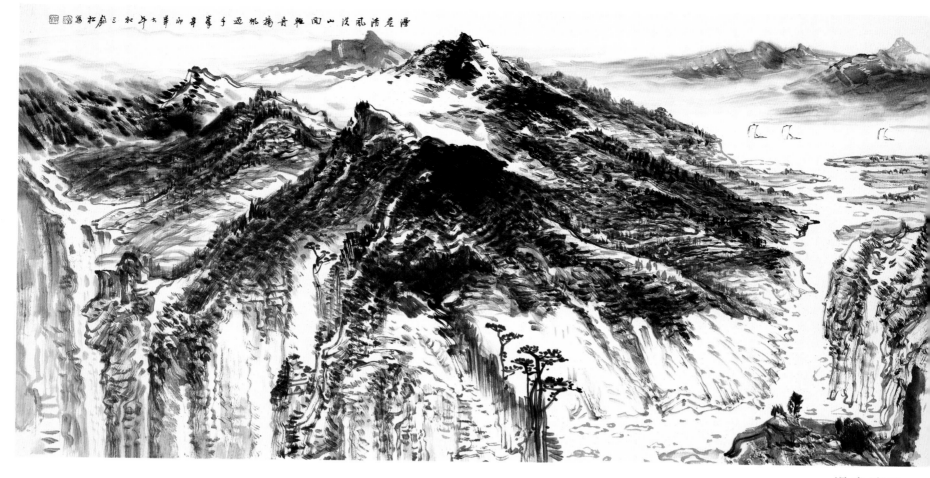

漫卷清风

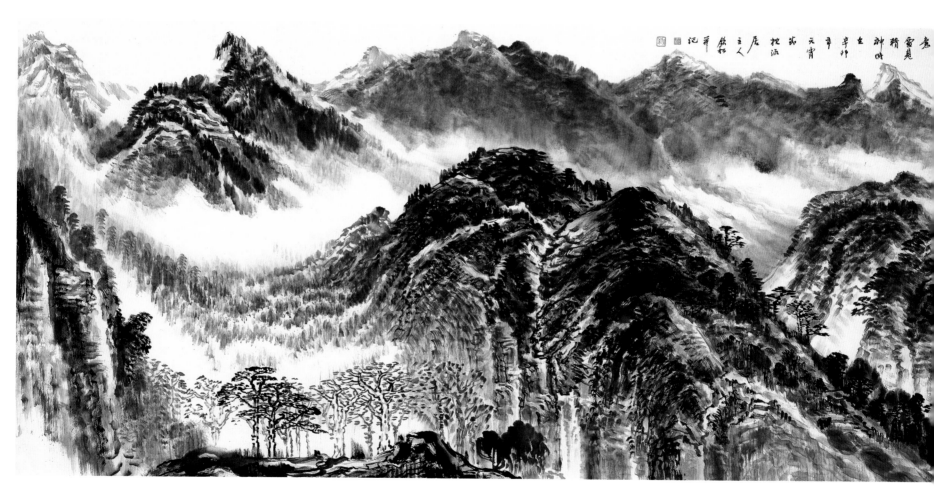

于无意处见精神

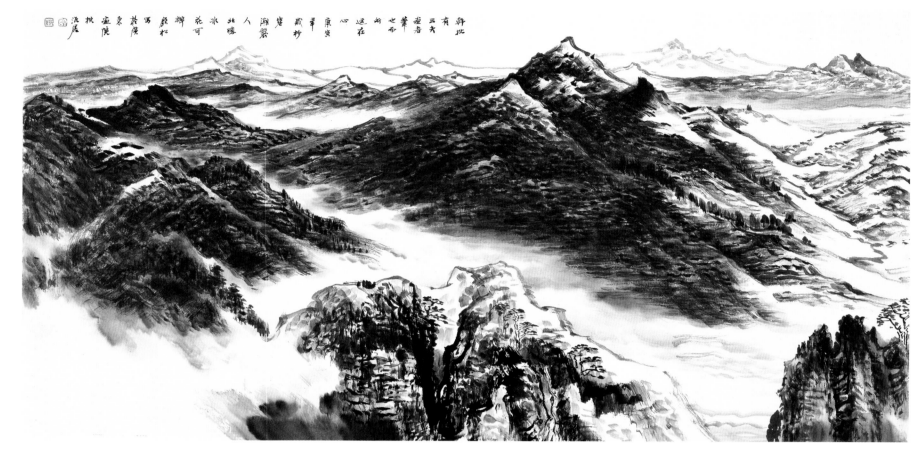

斜此
有
三大
故者
笔布
所七
运在
心康实
戴抄
堂繁
人湘
此顾
水可
花
颗松
写厉
苦厦
泉宽
宜院
枕居流

运笔在心

190

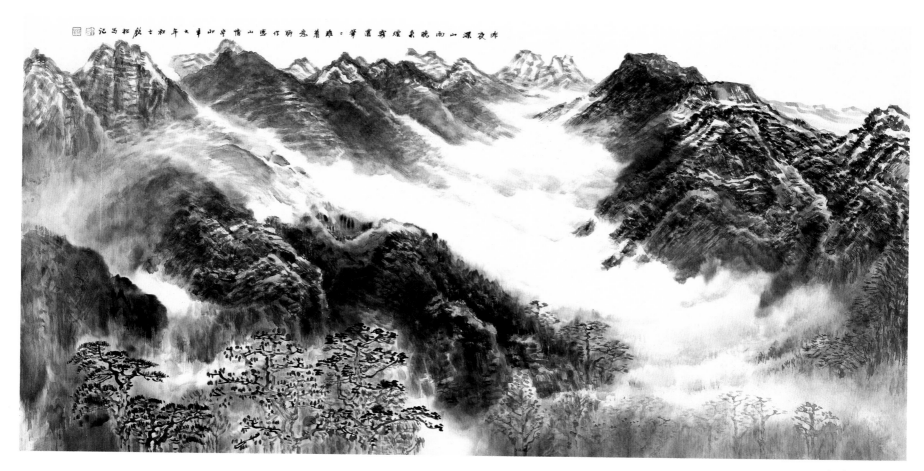

昨夜深山雨

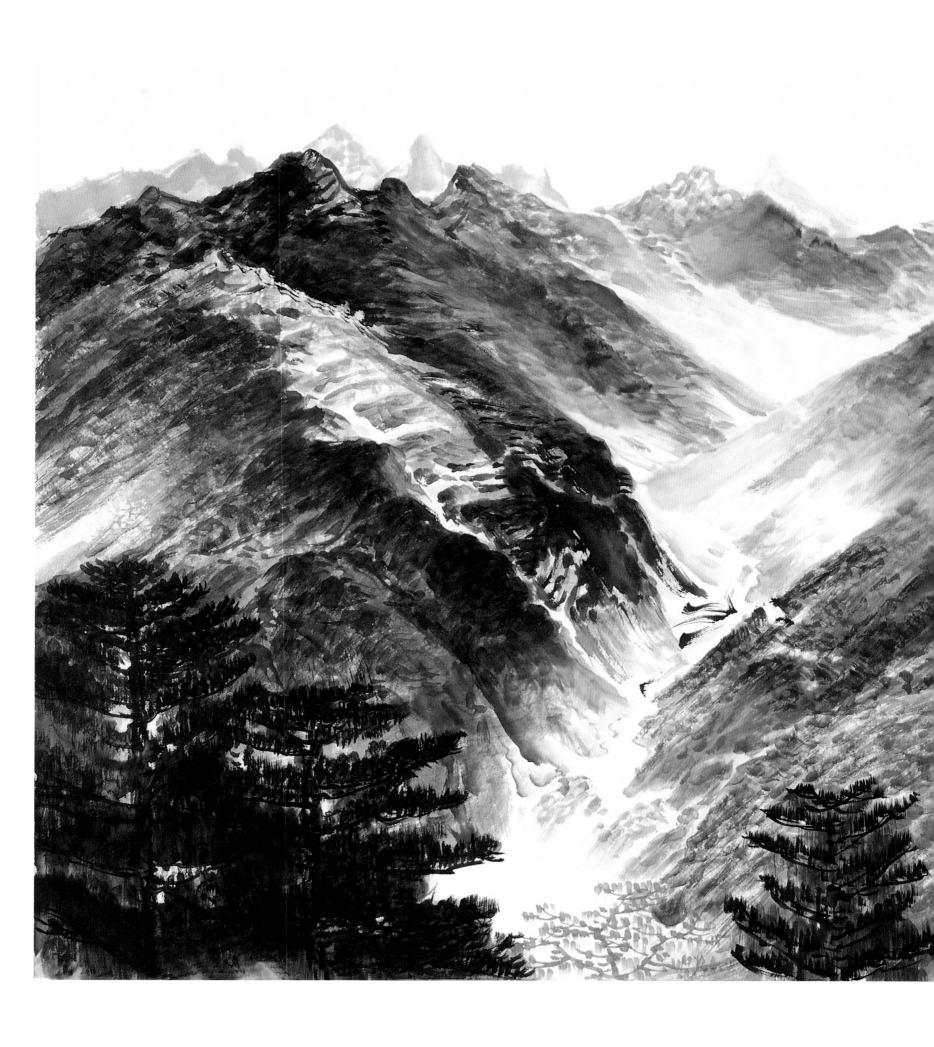

古人有語虛白為陽寶實為陰險卯辛春新寫於廣東院晚松麓華記

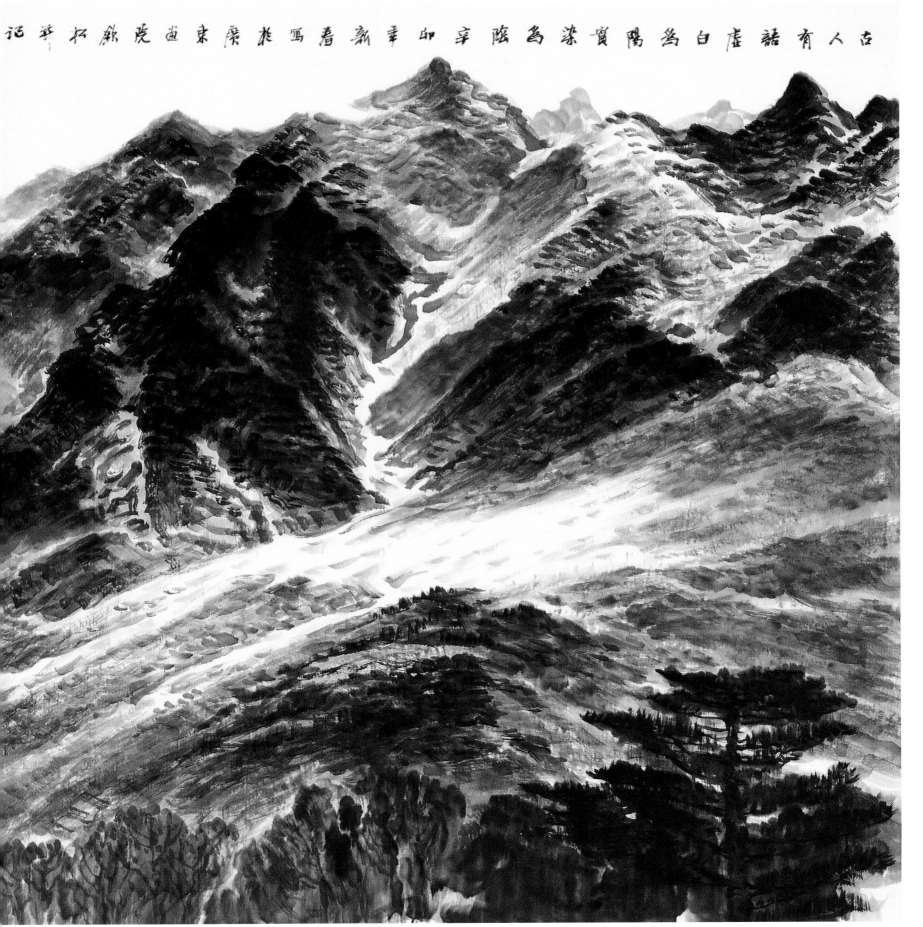

造化真妙

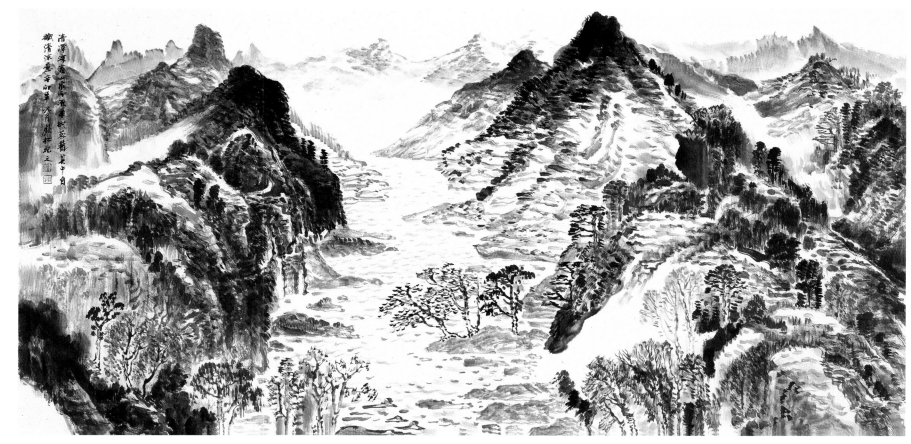

清潭深谷

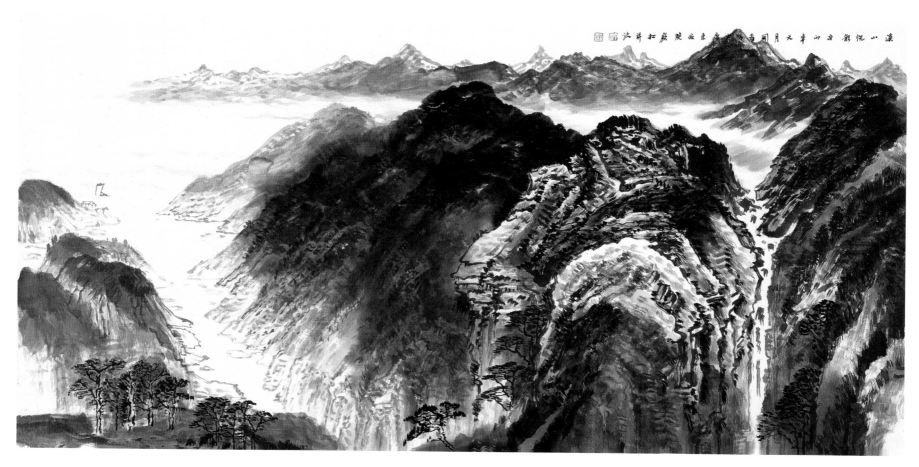

溪山帆影

分 析

许钦松绘画市场定位
及其态势分析研究

在中国九百六十万平方公里的辽阔土地上，有一个既有气势磅礴的山峦，也有水网纵横的平原；既有岩溶洞穴，也有川峡险滩，更有海天一色的港湾风光，山地、丘陵、台地、平原纵横交错，地貌类型复杂多样使其形成了婀娜多姿的自然风光，这就是涵盖广东、广西和海南三省区的岭南地区。提起岭南地区，人们自然而然地会想起具有丰富内涵的岭南文化；而说到岭南文化，人们又会马上想到由高剑父、高奇峰、陈树人（简称"二高一陈"）三人创始的最富盛名的岭南画派。的确，作为继海上画派之后的最成体系、影响最大的一个画派，岭南画派显然已经成为悠久灿烂的中华文化重要的有机组成部分，成为祖国文化百花园中的一枝奇葩。具体而言，岭南画派如雷贯耳的声誉不仅来自于其善于吸收外来文化、博取众家之长的兼容精神，更源自于其努力超越传统导向的进取精神、革命精神和创新精神。可以说，在国画艺术脱胎于中华民族五千年深厚的传统文化的土壤、中国艺术家重视对传统艺术的传承和发扬的背景下，岭南画派是敢于进行中西融合、主张写实、引入西洋画派的大胆开拓者。20世纪30年代，岭南画派的第二代传人赵少昂、黎雄才、关山月、杨善深等继续沿着创新的道路，进行了新的探索和尝试。长江后浪推前浪，江山代有人才出。当历史的车轮驶进20世纪之时，当代岭南画派又形成一个以杨之光、许钦松为领军人物的新的群体。与岭南画派其他前辈画家所不同的是，许钦松的艺术思想不仅是对以高、关为代表的岭南画派精神的弘扬，更可贵的是，他没有使岭南文化及其绘画传统成为自己的包袱，也没有用一种形式捆绑自己，而是以过人的勇气、睿智的头脑、从不知足的求索精神不断地追求艺术新的变化，尤其是其融版画审美意味的山水画创作，更是对岭南画派所实行的一种史无前例的创新，颇为耐人寻味。从这种意义上讲，许钦松堪称当代岭南画派的新风范。

1. 许钦松的市场定位是由其作品的学术定位所决定的

"最好的艺术品市场应该是学术定位和市场定位的高度结合，但现在两者还无法很好地结合对应。"许钦松如是说。的确，虽然在中国艺术摆脱了古代封闭的上层社会的束缚、走向广阔市场的今天，市场已经成为一种无可回避的力量而介入艺术领域；虽然市场定位越来越成为人们评判一名画家及其作品所使用的重要标准，市场化意识已经占据了主流地位；虽然关于市场定位与学术定位的关系，始终有着喋喋不休的争论，纷繁、热闹的市场发展使很多人相信看不懂学术看得懂市场就行，但是，在艺术的创作中，最为原始的动力是追求学术，而非追求市场效应，这是毋庸置疑的。尤其是当下的中国艺术品市场是一个向纵深调整与发展的市场，还包括很多不安的因素，其发展还处于非常稚嫩的阶段，就更要讲究与重视理性回归，而理性回归的结果就是看重艺术家作品的学术定位。艺术家及其作品的市场定位永远都要以学术定位为依归，艺术家及其作品的学术定位从根本上决定着市场定位。具有丰富的学术含量、正确的学术定位和较大的学术潜力的艺术作品才能经受得起时间的考验和历史的推敲，才会成为文化的承载体，才会具有永恒的价值，艺术家本人也才会有持久的市场定位，最终实现市场与艺术的双赢。许钦松深谙此道理，他给自己的学术定位是，做一个具备中国传统文化元素的现代画家。也就是说，他的山水画探索不仅是一种图式的出新与语言风格的变化，更是基于传统文化精神维度的一种实践。在中国文化复兴的大背景下，许钦松善于体验传统文化的当代内涵，并善于在绘画创作中彰显这种传统文化精神，其创作的核心是沿着"大化山水"的艺术理念，以对中国画当代性的探索为基本内容，以自己的体悟与向内心索求的审美

态度，在艺术生态过程中厚积薄发，不断积淀与生发出自己的审美态度、审美理想，并在此基础上兼收并蓄，不断构建独具特色的、富有自身特性的审美经验，从而在岭南画派新时期的发展中，在传承与出新的过程中，形成了自己的学术定位和美学体系以及具有时代品格的山水精神表达。也正因为有了这样准确而又理性的学术定位，许钦松才得以在当今的中国艺术品市场中日显昌隆，卓然而立。

2. 学术探索上的高度与独特性是许钦松市场定位的独特支撑

在当下中国画坛的众多探索之中，可以说，艺术家们更多地游离于形式上的翻新和利用符号化的语言来彰显自己的风格，探索的内容不断远离文化精神及其学术内涵，而成为一种技术上的"裸奔"，一眼望去，可谓了无生气。尤其是在当今艺术与市场互动激烈的情势下，艺术家们大都面临着"左手学术，右手市场"的两难抉择境地。其实，艺术作品的形式固然重要，艺术家及其作品的市场定位也固然值得重视，但这一切都需要学术探索的高度来催化，因为作为艺术家的头件大事就是建立学术探索的高度，这是艺术家的艺术生涯不断向前发展的一条正途大道，艺术家的学术品格以及对艺术创作的提升、对市场效应的追求也都主要取决于实行一种学术探索的高度。学术探索是一个不断累积并不时出现超越的过程，其动力与灵魂皆在于学术创新。艺术家只有在学术探索方面不断有所提升、超越与创新，艺术家才能谈得上真正地追求自己的个性，真正地实现艺术的创新。也就是说，如何超越寻常水准，提升到更高的境界，几乎是一个艺术家及其艺术作品在学术探索的高度与独特性方面所要努力的全部内容。在这方面，谁能够认识与领悟得深刻，谁就能取得艺术上长久稳固的进步。许钦松深刻地理解学术探索的高度对艺术创作的重要作用，也身体力行地对其山水画进行了精神的钻研，他说："我不断地探索将版画元素融入中国画，不是拿来主义，而是力求画面更自然，使之深藏于山水之中。"在山水画创作上，许钦松是游离于版画与山水画之间的探险者。与其说许钦松是用水来画山水，不如说他是用黑白来画山水。他的刀刻山水更多地得力于黑白的组合，而且这黑白又更多地得力于形的描述，使整个画面给人一种阳刚雄健之感，画面气势恢弘，青秀之中出苍豪，这是把版画与国画交融之后的创新。他没有一味地把玩笔墨，他认为笔墨最终是为意境服务的。因此，他回避了那些总是被证明有效的传统中国画艺术的语言要素，比如"一波三折"、"如锥画沙"、"如屋漏痕"一类的书法性线条的运用，把笔墨融合到黑白的安排中，易笔为刀使他的山水画如天工开物，刀斧痕迹依稀可辨，黑白之分清晰可触，少了许多繁杂与累赘，更多地着力表现全景的厚实、色调的质朴、意境的空灵，这正是许钦松的山水画在学术探索方面的过人之处。

3. 许钦松作品的艺术价值及其含量的高低在很多方面是市场定位的基础

中国艺术品市场尽管是一个动态的大环境，但是无论这种环境如何变动，都要以艺术为内在依据。也就是说，艺术性是中国艺术品市场发展的内在静态因素和稳固依据。如果舍弃了艺术性而去妄谈培育与壮大中国艺术品市场，那就无异于是痴人说梦。从这种意义上来讲，艺术家市场定位的确定并非凭空而来，而是由其作品的母体文化所形成的价值坐标来确定的。艺术家的最终市场定位不是出自于拍卖师的槌下，也不是出自于投机坐庄的艺术商之手，而是源自于艺术作品本身的艺术价值及艺术含量。艺术价值及含量是艺术作品的核心价值，是当代艺术作品满足社会精神审美需要的自然属性，是以审美价值为中心、以社会文化价值为内容的一种认识价值与情感价值高度统一的精神审美价值。艺术价值及其含量的高低是衡量一位艺术家的艺术作品最公正的标尺。艺术价值最为关键地体现在：1）具有审美价值的特质；2）具有精神审美消费所应有的使用价值特质；3）学术层面上的价值特质，如语言、技术及其表现手法所体现出的探索性与独创性等。没有艺术价值的作品是没有正确的市场定位可言的。但是，在当下急功近利的社会经济中，很多艺术家为了物质利益而迷失了自身职业的方向，其作品离艺术价值与含量渐行渐远，而许钦松却能在这种腐化的市场风气中保持清醒的头脑与理性的认知，其山水画作品的艺术价值及其含量以南北画风兼通和焦点表现手法而闻名。在许钦松的山水画里，他将山水画中最难处理的一对矛盾——厚重与空灵演绎得精妙绝伦，既准确地把握住了岭南自然物象的物理、物情、物态，以巍峨旖丽的山

川和吞吐大荒的云气，表现出了浓郁的南国生活气息和独特的地域文化特征，使得整个水墨画仿佛流动起来，又将岭南绘画注重"精"、"巧"、"细"、"美"的审美意识与北方绘画注重"厚"、"大"、"拙"、"雄"的艺术特征相结合，把南方画风的细腻敏察与北方传统的豪放旷达相结合，形成了大美之象中的诗意情怀。与此同时，许钦松的山水画在保持"焦点透视"的前提之下，极少有对前景的近距离经营，而是大多以俯视的角度，将观照的对象尽量往后推，这种焦点的特色使得画面更加集中、突出、合一。此外，许钦松大量运用色彩，注意调子的变化，其作品中物象的真实感不是由占据空间的实体形成的，而是由光影和气氛引发的。他以光影营造一种闪烁、颤动的迷人气氛，在创作时不受物质空间和物质性的羁绊，构成了画面的空灵感和韵律感。可以看出，许钦松画得山水景色没有空空泛泛，有的是实实沉沉，这也使得他的山水画有了更多的可读性、可思性。

4. 社会影响与运作能力是许钦松的市场定位产生的重要方面

"两耳不闻窗外事，一心只读圣贤书"是古代文人及学子在学问求索的道路上所信奉的不变定律。当中国的历史发生了翻天覆地的变化之后，我们身处于一个信息畅通无阻、交流无所不在的现代社会，现代的市场也是一个打破了闭塞的樊篱、拥有广阔发展空间的市场，人才过剩使"酒香也怕巷子深"成为现时代才子佳人所面临的尴尬处境。所以，艺术家在兢兢业业搞创作的同时，也不能忘记走出狭小的工作区，试图打开自身的社会知名度，艺术家市场定位的产生也与其社会影响的大小及运作能力的高低挂上了钩，社会对艺术家的肯定与艺术家本人优秀的运作水平成为市场定位产生不可或缺的重要因素，因为良好的运作方式和优秀的运作能力及广泛的社会影响力都会让一个艺术家市场定位的产生达到事半功倍的效果。当然，社会影响力的产生靠的不是位头、码头和名头，运作能力的提升也不是靠的吹捧与浮夸。实际上，艺术家的社会影响与运作能力来源于艺术家非常个人化的真诚的情感魅力。在这方面，许钦松堪称艺术界的榜样。作为广东美术界的领军人物和主要领导，许钦松不但在个人的艺术创作上取得了不菲的成就，在各类全国性美展中屡获奖项，并为国内外多家美术机构收藏，而且带领全省美术家组织了众多的美术活动，成为广东美术界的领头羊。自2005年11月19日许钦松当选为新一届广东省美协主席后，广东美术史就翻开了崭新的篇章。为了让广东画坛异彩纷呈，树立新形象，扩大影响，许钦松打造了广东"大美术"的三大形象工程：一是举办"广东美协50年"系列活动，二是召开广东省美术创作会议，三是发起中国纪念改革开放30周年全国美术展览。具体来说，2006年，许钦松带头举办了以"美术经典，文化广东"为主题的"广东美协50年"系列活动，回顾和总结省美协成立50年来组织创作的经验，全面展示广东美术50年的创作成果，肯定和奖励一批优秀艺术家和经典作品，引导和鼓励主流美术创作，提升广东美术在全国美术格局的整体形象和地位，扩大社会影响，推进广东美术向前发展。

5. 许钦松作品的市场价格体系的构成在很大程度上促使着市场定位的形成

艺术家市场定位的形成，最重要的支点就是作品市场价格体系的重构。没有一个相对稳定的价格体系，就很难有稳定的市场定位。在市场经济的冲击下，当代中国艺术品市场显露出许多浮躁、泡沫和不理性，为了在市场中获得不菲的声誉以及赚取更多的经济利润，大多数艺术家纷纷将自己的作品的价格越调越高，使艺术失去了其本身的精神教化的意义。在近年来的国内与国际拍卖中，中国艺术品的价格屡屡创造着天文数字般的市场新高，甚至有些原本没有多少市场品牌积累的艺术家的作品价格也能在一夜之间10万、20万地上扬。所以，一直以来，中国画市场的价格体系比较混乱。由于缺乏相应的价格指标体系和规范机制，作品的价格和价值出现了背离，尤其是有些艺术家的作品受到人为因素的炒作后，导致了价格虚高，与其作品的价值完全不相符合。也有的优秀艺术家却因为学术研究与系统探讨的滞后以及市场保有量太小，导致关注度不高而遭受着作品价格严重扭曲与错位的命运。对于中国艺术品市场价格的评判，我们每个人的心中应有一杆公平的称，高价未必高雅，廉价未必低俗，中国艺术品的价格的实质应是对艺术家作品的艺术水准、学术能力、创新思维及综合素养的一种客观的体认。艺术作品的价值要真正配得上人们为其所标榜的价格，才能真正做到货真价实，而许钦松的艺术作品

的市场价格体系正是竭力去除炒作的成分，一直以货真价实为基准。上世纪八九十年代，许钦松的作品主要是流向海外，近几年才越来越多地出现在内地收藏市场。因此，许钦松的作品最早是在20世纪90年代初香港佳士德拍卖会中出现的，当时主要以版画为主，卖出价格在1.6～2万元之间，并不是很高。2004年10月，拍卖行从众多的艺术家中选中许钦松，"华艺廊"专门为其举办了个人画展并出版专集，所展的作品全部售出。而且，在这批作品中，大凡有"版画味"的国画都比较抢手。在2006年北京嘉德春季大拍卖中，许钦松于2001年创作完成的《春野》以21万元人民币的价格成交，创造了他个人拍卖价的最高记录；而在2006年广州嘉德春季拍卖中，他参拍的5幅作品全部拍出，是此次拍卖中唯一全部作品拍出的画家。

中国画廊联盟市场研究中心对许钦松进行研究与分析是被其融版画审美与水墨探索为一体的创新胆识和南北画风贯通的艺术灵光所吸引。通过对许钦松市场行情的有关数据的调研、分析与整理，中国画廊联盟市场研究中心得出了以下数据，供藏界参考（具体见下一部分价格研究）。

近几年，许钦松的国画作品越来越受收藏家们青睐，拍卖价格也逐步攀升，藏界对其作品的增值表示乐观。目前在市面上难见其作品，收藏家们拍得其作品后，一般都未卖出，等待着进一步升值。

6．认识市场规律是许钦松做好市场定位工作的重要方面

中国艺术品市场发展到今天，可以说很难找出不关心自己市场的艺术家了。市场已经成为艺术家从事艺术活动之外的另一个头等课题。因为在信息社会中，艺术发展的状态及水平作为一种信息，是需要传播和推广的，而这种传播和推广是需要一定的渠道和资源的，这所有的一切需要以一定的经济实力作为后盾。在这个时候，为了获取艺术的成功，艺术家们种种漠视市场规律、践踏市场的不良行为接踵而来。其实，艺术与市场并不是天生的对立面，而是互相依存的关系。真正的艺术家才是市场最应追逐的。真正的艺术家并不一定是市场中价格高的，而是学术定位确定的画家，学术定位的确立是对艺术家艺术成就的最好肯定，学术水平的高低及作品学术含量的多少也已经成为市场推广和拓展的重要基础，即没有无市场存在的学术，也没有无学术植入的市场。同时，市场是无情的，在当下中国艺术品市场调整期，谁不注重市场规律、不尊重收藏家的利益、不认真对待艺术作品，谁就会被扫入垃圾的行列，这才是中国艺术品市场发展的真正规律。许钦松对这一市场规律有非常精准的理解，对自己的艺术创作也有着非常深刻的反思，因而才有了他烧掉自己大量的艺术作品的行为。曾经，许钦松审视着自己的艺术作品，感觉非常不满意，觉得应该立即改变，进行新的攀登，"痛改前非，重新做人"的想法在他的脑海中愈来愈强烈。为了对自己的艺术进行一次深层次的思考，也为了重新塑造自己的艺术形象，许钦松毅然决然地将艺术作品付之一炬，烧掉的画作不计其数，连自己也不知道有多少，这在外人眼中是非常可惜的，因为画作毕竟不像伪劣电器、过期食品一样会给社会及人类带来危害。但是，许钦松坚持认为，让有瑕疵的艺术作品流通于市场，甚至留给后人、社会，是有悖于他自己的艺术追求的，卖了它们来换取金钱，更有悖于自己的艺术德行与良心，将它们烧掉是最好的选择。由此，我们可以看出许钦松对待艺术创作一丝不苟、精益求精的钻研的精神及对市场与收藏、投资者负责任的忠诚态度。

和大多数艺术家一样，许钦松有着内敛的品质、温和的性格，不张扬、不外露、平实、坦然而又大气，勤勤恳恳干实事，这是祖辈留给许钦松的特质；和当下许多浮躁的艺术家不同的是，许钦松又有着厚道的人品，无论在做人方面，还是在艺术创作方面，他始终抱着一颗平常心，不去攀比，不去显耀，不去看外面纷繁复杂的世界，不去关注是升高还是降低的市场价格，老老实实作画，把对自然的感动、自身的体会、人生的感悟、社会的解读表现在作品中始终是许钦松为人、为艺的风格特征。

许钦松绘画作品市场价格研究

对许钦松艺术作品的定价研究重点考察以下几个要素：一是对作品学术价值的市场显化的评估与预测，重点考察与研究市场定位及其市场的认知程度；二是作品在市场中的保有量及其存在总量等，重点分析与预测市场对作品价格的支撑能力等；三是画廊成交价格或者是画廊预测的成交价格，重点研究许钦松作品在市场中的实际成交价格及其可能有的未来走向；四是拍卖行的拍卖纪录分析，重点是分析许钦松作品在成熟藏家中的具体而又准确的心理与成交价位；五是市场专家的分析与预计价位，重点分析许钦松作品在市场中可能具有的综合性评价。在以上五个方面分析的基础上，将有关材料报请文化部文化市场发展中心评估委员会分析与评估，最终确认其市场应有的价格。

作品的国家定价虽然在很多时候考虑了众多的市场因素，但对于变化的市场及不同的作品来讲，只能是一个比较可靠的参考。另外，还值得关注的是，我们对许钦松作品的评估及市场分析定价，是围绕其创作作品及存在精品来展开的，非创作精品仅作为一种价格参照。

为了更明晰地表示相关的价格，我们用一表格来明示相关内容。2009年，许钦松的市场价格已经由中国画廊联盟进行统计分析，并由文化部文化市场发展中心艺术品评估委员会评估发布，其他有关资讯是为藏家及相关研究者方便，由本课题组整合而成，仅作为一种参考。

姓　　名	许钦松
出　　生	1952年
通　　联	中国画收藏网
作品价格	2000年以前：作品的市场价格2000元／平尺； 2004年：作品的市场价格4000元／平尺； 2005年：作品的市场价格6000元／平尺； 2006年：作品的市场价格7000元／平尺； 2007年：作品的市场价格9000元／平尺； 2008年：作品的市场价格10000元／平尺； 2009年：作品的市场价格12000元／平尺； 2010年：作品的市场价格20000～25000元／平尺； 2011年：作品的市场价格30000元／平尺。
最近作品流向	（1）收藏家系统收藏； （2）文化投资机构集中投资。
鉴　　定	（1）本人鉴定； （2）委托《中国画收藏网》鉴定。 一般情况下寄交照片或将清楚图片网上传递均可。

许钦松艺术年表

1952年 （壬辰）出生

农历五月(闰月)三十日寅时，出生于广东省澄海县樟籍村。

1959年 （己亥）7岁

进樟籍小学读书，开始对美术产生兴趣。

1965年 （乙巳）13岁

小学毕业考进隆都中学，在美术老师的辅导下，已能画水彩静物写生。

1966年 （丙午）14岁

"文化大革命"开始，停课回乡务农，闲时自学美术。

1968年 （戊申）16岁

进隆都中学高中部复课，因擅长美术，被借调去搞各类展览。这期间借得《芥子园画谱》，临写摹习，开始学习中国画。在"文革"、"造神"运动中，广泛接触了宣传画、油画、水粉画、连环画、泥塑等。

1970年 （庚戌）18岁

高中毕业后，进樟籍小学成为一名教师，兼任小学至初中的美术课教员。参加县农民木刻训练班，学习木刻创作，并参加县级、地区级画展，开始发表木刻作品。

1972年 （壬子）20岁

9月，考入广东人民艺术学院绘画系版画班(现在的广州美术学院版画系)，开始接受正规的基础训练和专业训练，曾亲受黎雄才、郭绍纲、杨之光等老师教导，同时坚持刻苦地自学，这期间先后到顺德甘竹滩水电站、海南屯昌县等地体验生活。

1975年 （乙卯）23岁

9月，广州美术学院毕业后，被分配到广东省文化局美术摄影展览办公室工作，自此有机会接触各省市来广州展览的美术作品，开拓了视野。10月，陪同广东摄影家10多人到北京参观。11月，参加在顺德容奇镇举办的"广东版画创作学习班"，创作了成名作《个个都是铁肩膀》。12月，毕业创作的作品《力量的源泉》在省级刊物发表，从此，其作品源源不断地在省级和全国性的报刊发表。

1976年 （丙辰）24岁

1月，负责筹备广东、四川、浙江三省版画联展，开始跟随黄新波先生学习木刻创作，得到他直接的指导。6~7月，筹备黄新波版画展和黄永玉画展，与永玉先生初次相识。9月创作《钢琴艺术的新主人》（合作），后由人民美术出版社单幅出版发行。

1977年 （丁巳）25岁

4月，陪同邵宇同志往佛山、深圳等地写生。6月，与阳云合作版画《长夜明灯》。8~9月，参与广东省为"毛主席纪念堂"创作国画的筹备工作。国画组由关山月、黎雄才、梁世雄、陈金章、林墉、林丰俗、陈洞庭等人组成。

1978年 （戊午）26岁

4月，被调到中国美术家协会广东分会工作，直接在黄新波的领导下从事展览和创作，同时也得到杨讷维先生的指导。10月中旬，往海南岛体验生活约一个月，作油画写生一批。

1979年 （己未）27岁

4~5月，与作家华山、沈仁康等参加"中国文联赴广西前线访问团"，随中央慰问团到前线慰问和写生，同组有施光南、王凯传、古笛、武兆强等人，前往的地方有友谊关、龙州地区、钦州地区、北部湾、平江、涠洲岛等，作战地速写和英雄肖像约40幅。从前线返穗时，与刘仑、方成三人一行到桂林漓江作国画写生。

6~8月，创作的套色木刻《奋起反击》、《鸡岛》，创作的国画《山区初春》、《岸边小趣》参加四川、广东国画联展，并被收入《广东国画选》，自此开始发表国画作品。9月，创作石膏拓版《伯乐相马》。

10月5日，与方向晖办理结婚登记。11月，调入广东画院任专业画家。12月，被批准加入中国美术家协会广东分会，创作木刻小品一批，有《归侨女学生》、《和平的歌声》等。

1980年 （庚申）28岁

2~4月，创作连环画《通往延安的路》。中国版画家协会成立，被批准加入该协会，成为首批全国会员之一。5月，创作了黑白木刻《我为人民送清风》。6月，前往惠东县、陆丰县体验生活，归穗

后创作《沙浪淘金》。7月，与广东画院全体画家一道，在院长关山月带领下，前往鼎湖山体验生活和创作，创作了一批国画，主要有《雾海归帆》、《湖上人家》。10～12月，创作套色木刻《胜利者》，黑白木刻《白衣天使》、《风大浪高自逍遥》、《羽》、《秋波》、《包公》、《女孩》等。

1981年 （辛酉）29岁

1月，花地版画会成立，被选为理事。与画家林墉、陈衍宁同往广州美术学院进行人体素描练习，后整理出《人体白描百态图》。7～8月，广东画院全体画家在院长关山月的带领下，前往南湖宾馆集中搞创作，为建党60周年美展准备作品，此期间与副院长蔡迪支合作黑白木刻《晓风残月》，入选第七届全国版画展，获庆祝建党60周年全省美展三等奖，另创作了《海丰·一九二三》。

9～10月，创作黑白木刻《潮的足迹》、《森林在梳妆》、《一缕炊烟细》、《拂》等，其中，《潮的足迹》入选庆祝建党60周年全省美展。《个个都是铁肩膀》入选《中国新兴版画五十年选集》。

1982年 （壬戌）30岁

3月，接受中共中央马恩列斯著作编译局的邀请，为《卡尔·马克思画传》创作黑白木刻《马克思·写作博士论文》、《马克思——忘我地工作》，作品由该局收藏。创作完成《巨星骤殒怵惊雷——茅盾像》。

创作黑白木刻《叶落归根》、《女裸体》、《江雨霏霏》、《风雨催人归》、《在那个年代》、《踏谷歌》、水印木刻《踩波曲》等。12月，创作黑白木刻《双夏月儿一把镰》。

12月23日傍晚7时，儿子许多思出生。

1983年 （癸亥）31岁

1月，创作连环画《阴谋与爱情》。2月底～3月，与王玉珏、林墉、陈衍宁、伍启中、邓子敬等到海南岛体验生活，历时20多天。4～6月，创作了《海南日记》组画：《射鱼》、《晚归》、《夜猎五指山》、《恋影》、《收获》；黑白木刻《青草坡》、《新生》、《采椰曲》、《故乡小调》、《蕉林新村》。

7～10月，创作连环画《西游记新编》、《银元祸》、《二十七天皇帝》，并着手大型木刻组画《水乡情》的创作。11月，收到李桦先生赠书《美术创作规律二十讲》(李桦著)教科书，书中收入作品《个个都是铁肩膀》。12月，完成《水乡情》组画中的《夏夜的梦》。

1984年 （甲子）32岁

1～4月，完成《水乡情》组画中的《一夜春雨》、《南风》、《巧女催春》。接受中共中央马恩列斯著作编译局的邀请，为《弗·恩格斯画传》创作《啃酸果——恩格斯写作<反杜林论>》，作品由该局收藏。5月，创作《水乡情》组画中的《麻丝长长》，黑白木刻《天涯芳草路》未尽意，创作连环画《教员》。6月，创作水印木刻《天涯芳草路》及连环画《少年肖邦》。

7月，任广东省第六届全国美展作品征集筹备委员会版画组评选委员。7月18～28日，《水乡情》组画参加由中国美协广东分会主办的第六届全国美展——广东作品汇报展，在广东画院展出。7～8月，创作普希金的长诗《失去新娘的骑士》连环画。9月，版画《踩波曲》在日本横滨市举办的第六回日中交流美术展中获优秀奖。

10月，往成都参观第六届全国美展，拜访李少言先生，得其赠画一幅。后独自前往西安、太原，参观秦始皇兵马俑、华清池、大雁塔、小雁塔、碑林、云岗石窟，再登华山，作写生，25日返穗。11～12月，创作《水乡情》组画中的《晨捕》、《剪桑枝》、《南国不知冬》。

1985年 （乙丑）33岁

2～4月，创作水印木刻《海峡情思》，黑白木刻《踢花球》、《荔枝》，连环画《屠虎贼落网记》。5～6月，创作国画《生命》、《春雨细细沁船台》、《江南春信早》，创作《水乡情》组画中的《深秋》。7月上旬，创作《年华》，25日飞抵哈尔滨，先后到松花江、太阳岛、大庆、牡丹江、镜泊湖等地写生。

7月26日，被批准加入中国美术家协会。10月，水印版画作品参加在苏州举行的全国水印版画邀请展览——第三届姑苏之秋版画展；应西澳大利亚政府的邀请，与蔡迪支、陈衍宁等前往西澳作为期一个多月的访问、写生和讲学，并携带广东画院国画作品展的作品到西澳展出。11～12月，创作访澳国画作品25件。

1986年 （丙寅）34岁

1～3月，创作访澳木刻作品20多件。4月25日～5月4日，由中国美协广东分会、广东画院联合举办蔡迪支、陈衍宁、许钦松访问西澳大利亚写生展，展出其国画作品17件，木刻19件。5～6月，创作《水乡情》组画中的《落花花》、《月光曲》，并开始起草连环画《将军与女郎》。7月，拓印访澳木刻。7月4～24日，应泰国艺术大学的邀请，作品参加广东省美术作品展在泰国艺术大学的展出。作品《荔枝》入选第九届全国版画展览。

1987年 （丁卯）35岁

3月，创作国画小品40件，送日本展出。4月，往汕头、饶平、南澳、澄海等地写生。5月5～18日，与

蔡迪支、李国华、汤集祥、王恤珠、麦国雄、邓子敬、关伟同赴粤北写生，主要到韶关、乐昌、大瑶山隧道、坪石、罗家渡、南华寺、南雄、帽子峰林场、梅岭、南雄三影塔、珠玑乡写生。6～7月，创作黑白木刻《深院》（第一稿）、《向天歌》、《对话》、《相依》、《村寨》、《渔岛之夜》、《草垛》、《岁月的轨迹》、《荷塘》、《江边》、《舞》、《带阁楼的房子》、《流与息》、《盐田晨曲》、《夜风》、《海上之林》。

8月5日，在省府迎宾厅表彰历年来在国际交流中的获奖者，为受省委、省府的表彰者之一。创作黑白木刻《妒忌》、《逃脱》、《江村疏雨》、《远处的响雷》、《摸鱼得蛇图》、《深院》、《盼》、《夜泊》、《新林之歌》。9月，拓印木刻，创作国画山水画。10～12月，进行国画山水的新探索，主要作品有《村寨》、《孤独的小船》、《荷塘依傍在山脚下》、《山坡上的紫黄色》等，并连同木刻15件在11月举行的广东画院画家作品系列展第二回中展出。

1988年 （戊辰）36岁

5月，随同关山月、黎雄才及画院同仁上南昆山写生。5月20日，《南方日报》发表邓扬威、覃奕汉撰写的评论文章《我画心中的风景——版画家许钦松如是说》。6月12日，《南方日报》发表杨飞武撰写的《青春活力，在画中涌动——读许钦松的山水画》。6月16～30日，由广东画院、省中山图书馆联合主办的许钦松山水画展在省中山图书馆展出，展出作品40多件。6月23日，《羊城晚报》发表了汤集祥撰写的文章《画家需要时间与聪慧——从许钦松的中国画说起》。6月29日，《广州日报》发表了周佐愚撰写的文章《许钦松的新探索》，广东省和广州市人民广播电台也播出了这篇文章。

7月，获二级美术师高级职称，接受汕头画院的邀请，赴汕举办个展；10～18日，个展在汕头画院展出；23～29日，个展作品继续送往澄海县文化馆展出。11月，创作《潮的失落》第一稿。11月8日，国画《村野忆旧》在《羊城晚报》发表。第64期《美术家》（双月刊）发表中国画作品16幅，同时发表杨飞武撰写的文章《可喜的探索——读许钦松山水画》。

1989年 （己巳）37岁

2月3～10日，到陆丰县甲子镇体验生活和举办个展，省电视台摄像组随行前往。3月，完成水印木刻《潮的失落》，后获第七届全国美展银奖。4～5月，创作国画山水，其中，《暗香》参加省展。7月，海南人民出版社出版《广东画院画家作品系列·许钦松》。8月，作品《深情的海》、《晚归》、《深院》被选入《广东画院画集》。10月，香港八龙书屋出版《许钦松山水画集》。12月，创

作《湖床》、《绿梦》、《山水小品》6幅，在院庆30周年中展出。

1990年 （庚午）38岁

3月13～17日，接受中国美术家协会艺术委员会和中国版画家协会的邀请，作为评委赴上海参加全国青年版画展的评选工作，其间登门拜访了朱屺瞻老人。4月23日，《广州日报》发表许钦松文章《版画创作谈》。5月，澄海县县志编入《许钦松艺术成就》及其代表作《潮的失落》详细资料。《潮的失落》获庆祝建国40周年广东省优秀作品一等奖。

7月，参加中国美协广东分会第四次会员代表大会，被选为理事。8月，创作水印木刻《浪迹》，获第十届全国版画作品展览铜奖。9月，创作国画《平林烟霞》参加全国五画院的当代中国画展；作品《潮的失落》送赴日本各地巡回展出；创作巨幅国画《雨后青山别样情》。10月29日～11月15日，许钦松山水画展在香港艺苑展出，许钦松夫妇前往参加开幕式，庄世平、廖烈科主持剪彩，知名人士饶宗颐、黄蒙田、肖滋、任真汉、郑家镇、陈复礼、汤秉达、赵世光等出席，李嘉诚等70多个单位及个人送了花篮，香港各大报刊杂志作大篇幅介绍。黑白木刻《荔枝》入选在台湾举办的大陆百人名版画家联展。

1991年 （辛未）39岁

3月2～4日，到珠海观摩广东历史画创作草图，开始创作水印木刻《心花》。4月，创作4.8米×2.2米的巨幅山水画《源远流长》。4月，版画《浪迹》、《深院》参加了由全国美协在北京主办的北京——台北当代版画展。4月13日，香港《文汇报》"中国书画"专栏以大版面专题介绍许钦松山水画，李静荷撰写了评介文章。5月3日，《羊城晚报》发表了赵君谋撰写的《许钦松左右开弓》，介绍了许钦松在版画和中国画方面的艺术成就。5月4～11日，由澳门文化广场、香港艺苑联合举办的许钦松山水画展在澳门文化广场举办。《澳门日报》、澳门电视台等新闻媒体均接连做了宣传、报导。6月，水印木刻《心花》获庆祝建党70周年广东省美展银牌奖、1991中国西湖美术节银奖（版画最高奖）。

10月25日～11月3日，许钦松国画新作展在岭南艺廊展出；出版《广东画院画家作品系列·许钦松》；《画廊》第30期重点介绍了许钦松的木刻作品，陈少丰、黄亦生撰写了评价文章，同时还发表了许钦松的创作谈《屑花杂拾》。11月25日，《广州日报》"书画艺术"版在"画家与画"专栏里发表了许钦松撰写的文章《我画中国画》及创作的中国山水画《朝晖图》和《沉寂》。

本年，3幅山水画作品以第一届世界女子足球锦标赛中国组委会的名义，分别送给国际足联主席、国际足联秘书长和国际足联女足委员会主任，获得好

评。

1992年 （壬申）40岁

3月，为庆祝中国第三届残疾人运动会美术展览捐赠了画作。5月23日，为隆重纪念毛泽东《在延安文艺座谈会上的讲话》发表50周年，创作的作品参加了由广东省文化厅、广东省文联、广东省中山图书馆在广州联合主办的广东地区革命文艺史料暨优秀作品展览。版画《浪迹》、《心花》、《深院》由全国美协作为中国现代版画展作品送往美国、意大利等国巡回展出。版画作品《潮的失落》及画家资料被编入国家重点出版项目大型丛书《当代中国·美术卷》。版画作品《个个都是铁肩膀》参加由全国美协举办的新中国版画60周年作品展和由上海美术馆主办的中国新兴版画60周年纪念展。

7月，版画《诱惑》入选全国纪念讲话发表50周年美展。8月13日，木刻作品《晚年的康有为》分别发表在《南方日报》、第10期《广东画报》、第11期《美术》。

10月，获国务院批准享受政府特殊津贴。12月23日，《羊城晚报》发表水印木刻作品《诱惑》。1992年第3、4期《现代画报》以大幅版面发表中国画《紫气的降临》、《静谷》、《秋光图》、《朝晖图》、《平林烟霞》、《江流天地外》等作品。被评为一级美术师。

出版《广东美术家丛书——许钦松》（岭南美术出版社）。作品《心花》在日本获"日本国·中国版画奖励会"金奖，为日本国际版画艺术博物馆所收藏。

1993年 （癸酉）41岁

版画《心花》获"日本国·中国版画奖励会"金奖，并获金质奖章及奖金，同时被日本国际版画艺术博物馆所收藏。

3月15日，接受泰国留中同学会的邀请，赴泰国进行为期半个月的艺术交流和讲学。4月23～30日，许钦松山水画展在加拿大多伦多市嘉华画廊开幕，画展展出了画家新创作的山水画40件。《潮的失落》获广东省第四届鲁迅文艺奖美术一等奖。5月16日，《南方日报》的"文化大观"发表许钦松撰写的文章《西边那片天——一个画家眼中的印度》。5月20日～6月3日，随关山月、林墉等一行13人，赴福建参加广东画院作品展开幕式，与当地美术界切磋技艺，并到福州、武夷山、厦门、泉州和惠安等地参观写生，收集创作素材。

10月31日～11月5日，接受澳门潮州同乡会的邀请，前往澳门参加澳门潮州同乡会成立8周年暨中国名家书画展开幕式。广东电视台珠江台"早晨节目"栏目介绍了许钦松的艺术成就；一批国画作品在《广东画报》第11期发表。12月18日，《南方日报》发表国画《万壑争流》。在广州举办访问印度作品联

1994年 （甲戌）42岁

2月8日，《粤港信息报》刊登了国画作品数幅。第45期《画廊》专栏介绍许钦松的绘画艺术，发表了其版画、国画作品及生活照数幅。3月28日～4月2日，为配合第八届全国美展的创作活动，到东莞清溪、长安等地考察、写生、创作，听取了当地有关领导对改革开放以来情况的介绍，参观了珠江三角洲以及曾经是僻远、贫穷老区的清溪镇的巨大变化，搜集了不少创作素材。创作的版画作品《庇护下的小树》入选第八届全国美展、第十二届全国版画展，获广东省庆祝建国45周年美术作品展览铜奖。

9月4日，撰写的文章《乡情浓于酒》发表于《羊城晚报》。11月1日，广东电视台珠江台、岭南台在"七彩缤纷贺台庆"专题节目里做了介绍。12月14日～31日，应香港荣宝斋的邀请，在香港中环荣宝斋画廊举行了许钦松画展，展出国画山水作品30多幅。

本年，应邀创作的大型雕塑《腾飞》（高8.2米、宽4.2米）于1995年元旦完成并树立在深圳市龙岗区政府大楼广场，时任深圳市委书记厉有为为其雕塑作品题写了题目。访印木刻《田野的风》、《路边有清溪》和小散文《神秘·实在》发表于《随笔》（1994年第6期封三）。

1995年 （乙亥）43岁

10月2日，《广州日报》发表许钦松撰写的文章《我只是我自己》以及国画作品《秋泉琴韵》和《碧海银浪》。10月14日，《羊城晚报》发表国画作品《南海涛声》。10月20日～11月1日，参加广东省纪念抗日战争胜利五十周年美术作品展览。11月，当选为第六届广东省美术家协会第五次会员代表大会常务理事。

1996年 （丙子）44岁

作品《天音》入选第十三届全国版画展。3月9日，《羊城晚报》发表许钦松撰写的文章《除却尘嚣，留下澄泓》。《美术家通讯》第1期发表理论文章《困惑和思索》。

4月22日～25日，为纪念毛泽东《在延安文艺座谈会的讲话》发表54周年，与广东画院同仁赴汕头特区进行采风活动，深入到保税区、广澳深水港、北山湾、澄海莱芜等地，了解改革开放的新面貌，并专程到粤东山区的小镇和渔村搜集创作素材，还与汕头画院的同行切磋技艺，交流深入生活，表现现实题材的经验。

9月20～23日，应中山市益华百货公司的邀请，在益华百货广场举办许钦松中国山水画精品展，各大新闻单位及港澳报刊做了报道。11月10～16日，作品

参加由广东省政协和广东画院等单位联合主办的纪念孙中山先生诞辰130周年书画展（在中山图书馆举行）。

本年，任广东省三级美术师资格评审委员会副主任委员、美术专业评组成员。

1997年 （丁丑）45岁

1月，在国际潮人会议召开期间，由广东有线电视台拍摄的专题片《许钦松的潮汕情怀》分别在汕头电视台、广东有线电视台、中央电视台播出，并获中国电视学会专题片一等奖。作品《潮的失落》、《心花》、《庇护下的小树》、《一扇半开的窗——晚年的康有为》、《晓风残月》（合作）为广东美术馆所收藏。《广东美术家通讯》第1期发表文章《山国之旅》。6月1日，随广东美术家慰问团前往深圳慰问驻港部队大渡河连，观看了军事表演，并为官兵们当场挥毫作画。

7月11日，《羊城晚报》发表了许钦松的散文《风荷》。8月，作品参加了由珠海市文联、珠海市美协、珠海市旅游局、珠海市大州石油化工公司联合主办的中国当代名家作品珠海邀请展。

8月20日～9月7日，与王玉珏、汤集祥、朱皓华、伍启中等一行9人赴兰州参加甘肃省电力局组织的"光明行"全国知名书画家金秋笔会暨敦煌采风活动。他们乘汽车从兰州出发，途径武威、张掖、酒泉到敦煌，往返2400多公里，武威的雷台、文庙、汉代大型砖室墓，张掖的大佛寺、马蹄寺石窟、裕固族的风土民情，酒泉的嘉峪关、敦煌的莫高窟、鸣沙山、月牙泉、阳关、敦煌博物馆等人文景观及沿途所见的山形地貌，给他们留下了深刻的印象。之后，又赴天水参观了伏羲庙、玉泉观、麦积山石窟，到西安参观了秦兵马俑、碑林、陕西省历史博物馆、乾陵、茂陵等。

9月，与广东画院画家一起赴西北艺术考察的同时，作品在甘肃画院举办的广东画院作品展中展出。

1998年 （戊寅）46岁

被评为广东省文联文艺家协会优秀中青年会员。作品《访尼泊尔木刻组画》入选第十四届全国版画展。

1月，作品参加由省美协中国画艺委会主办的广东中国画展——广东省美术家协会中国画艺委会第一回展，在汕头市举行。2月12～15日、2月18～21日，林风俗、许钦松国画联展分别在广东省潮安县金石镇、莘厝乡举行，展出许钦松创作的山水画作品45件，当地媒体对此做了报道。4月，经省直机关工会评选和省总工会审批，被授予广东省"五一"劳动奖章。4月13日，《南方日报》发表了许钦松撰写的文章《山前说山》及其国画作品《挂壁飞泉图》、《翠谷鸟鸣》。

9月，向北京大学建校100周年庆典赠画，北大颁发

了收藏证书和画册。10月，由中共广东省委宣传部、省文联、省美协和广东画院联合主办的许钦松版画作品展作为广东'98跨世纪之星艺术展演活动之一，在广东美术馆举行，共展出许钦松的版画作品70幅。11月27日，《羊城晚报》发表了许钦松撰写的文章《共筑一个家》，国画《通向海外之门》在为纪念党的十一届三中全会20周年、纪念改革开放20周年而举办的春暖花开——广东省美术作品展览中展出。11月6日，木刻《访尼泊尔组画》4幅在广东美术馆举行的98广东版画展中展出。12月，在广东美术馆举办跨世纪之星——许钦松版画展。

出版《许钦松版画集》。

1999年 （己卯）47岁

1月10日，国画《净界》在《南方日报》发表。5月7～13日，版画入选在深圳何香凝美术馆举行的中日版画交流展。5月19～26日，为了声讨以美国为首的北约轰炸我国驻南斯拉夫大使馆，广东画院画家积极参加了由省文联、省美协等单位联合主办的广东省美术界声讨北约暴行漫画展——"愤怒的谴责"。画展分别在省美协展览厅和天河城举行。

11月，为表彰许钦松在20世纪80～90年代为中国版画事业所做出的贡献，中国版画家协会授予其"鲁迅版画奖"，并颁发了证书和奖牌。国画《新月》入选庆祝中华人民共和国成立50周年广东省美术作品展览。

2000年 （庚辰）48岁

出任广东画院副院长兼秘书长、党组成员。

1月1日，国画作品《百泉相聚贺千禧》在《信息时报》发表。1月16～18日，广东省美协第六次会员代表大会在广州举行，许钦松当选为第七届广东省美术家协会副主席。3月2日，版画《天音》在《海南日报》发表。4月1日，短文《心音》在《南方日报》发表。

5月13～17日，应澳门颐园书画会会长、澳门知名人士、广东画院艺术顾问崔德祺先生的邀请，许钦松等一行14人赴澳门出席由颐园书画会主办、澳门临时市政局协办的在卢廉若花园举行的广东画院建院40周年纪念展——中国画邀请展开幕式。

9月30日，国画《山之梦》在《南方日报》发表。10月13日～11月5日，作品《缘》入选第十五届全国版画展。12月16～22日，作品入选在珠海举行的广东省第二届中国画展。

2001年 （辛巳）49岁

6月27日～7月8日，版画《马克思——忘我地工作》入选庆祝中国共产党建党80周年全国美术作品展和广东省庆祝中国共产党80周年美术作品展。

9月，受广东省政府和九运会筹委会的委托，广东省美协、广东画院、广州美院为新建成的第九届全国运动会主场馆——广州奥林匹克体育场创作主题作

品，许钦松与林墉、王玉珏、尚涛等合作了《春满乾坤》等洋溢着浓厚的岭南气息的山水、花鸟画和书法作品。

10月30日～11月8日，作品《江空容云》入选由文化部艺术司、陕西省文化厅主办，中国画研究院、陕西国画院承办，陕西福宝阁置业发展有限公司协办的全国画院双年展·首届中国画展，并被编入同名画册。12月30日，国画作品《寒云欲雪》在《羊城晚报》发表。

2002年 （壬午）50岁

任第十届广东省人大代表。

1月1日～2月28日，作品参加在顺德致尚美术馆展出的欢乐两周年2002年美术作品邀请展。6月8～23日，由广东省政协书画会、广东省文联、人民日报华南分社、省美协和广东画院联合举办的许钦松山水画展在广东画院展厅举行，画展展出了2000～2001年的山水新作50幅，同时由岭南美术出版社出版了《许钦松山水画集》。

9月17日，访印作品《田野的风》参加了由广东省美协、深圳何香凝美术馆共同主办的2002年广东版画展。9月26日，作品参加由广东省美协、广东省美协中国画艺委会、关山月美术馆联合主办，在深圳关山月美术馆开幕的广东省第三届中国画展，该画展10月26日移至广州画院美术馆展出。

2003年 （癸未）51岁

作品《晓明》参加第二届全国画院优秀作品展。

1月，被推选为广东省第十届人大科教文卫委员会委员。5月25日，创作作品参加了由广东省文联、广东省卫生厅等联合主办的众志成城抗"非典"艺术品义拍会。6月20日，专门为生命礼赞——广东省抗"非典"美术书法摄影作品展创作了作品。

9月，参加由文化部派出的中国版画家代表团赴俄罗斯进行学术交流和作品展览。10月，应文化部艺术人才中心邀请，与龙瑞、孙克等全国10多位著名画家同赴台湾参加中国近现代书画名家作品展和两岸三地文化艺术学术研讨会等艺术交流和考察活动。

12月，出席在北京召开的中国美术家协会第六次全国代表大会。

版画《个个都是铁肩膀》参加人与人——广东美术馆中国现当代美术藏品专题展。许钦松的山水画先后在茂名市博物馆、中山市美术馆展出，同时，作了学术讲座。

2004年 （甲申）52岁

10月8日，参与广东画院创作室举行的美术创作研讨会，就第十届全国美展作品所反映出来的新特点以及个人今后的研究方向表达了自己的看法。10月9日，任广东画院党组书记。

2005年 （乙酉）53岁

当选第八届广东省美术家协会主席、中国美术协会理事。特邀参加广东省第四届中国画展。

第1期《广州美术研究》发表《溪山春晓》等国画作品8幅、《马克思——忘我地工作》等版画作品6幅和文章《禅灯照我独明》、《装饰的魅力》。第1期《中华名人》专栏介绍《艺术家——许钦松》并发表国画作品《雪峰皓光》、《叠云》。第2期《广州美术研究》刊登《皓光》等4幅国画作品。第3期《学术研究》发表作品《清曙》。

3月，被聘任为《文化参考报》艺术顾问。被《全球通》杂志评为"珠三角十年十杰"之一。担任《中华美术报》的高级艺术顾问。3月21日，《信息时报》专栏介绍《许钦松——雄浑山水》，并发表其国画作品《山色苍然》及评论文章《传统与现代相逢"山水"间》。4月4日，《文化参考报》发表了《托起明天的太阳——著名画家许钦松的一封信》。5月16日，《文化参考报》的广东美术名家论坛发表了许钦松撰写的文章《为广东美术现状说长道短》、《创新是一个永恒的话题：艺术一定要有时间概念》。

6月17～23日，作品《在那个年代》参加由广东省委宣传部、广东省文联、广东省美协联合举办的纪念抗战胜利60周年——广东省美术作品回顾展，在广东省文联展厅南星阁展出。

第6期《全球通》杂志刊登了《许钦松——中国画苑岭南松》的采访报道。

7月27日，向百名书画家艺术扶贫活动捐赠的国画《溪山晓烟》发表于《广州日报》。9月，作品刊登于由中共广东省委主办的《南方》月刊。22日，《羊城晚报》发表了《许钦松：有水准自然有市场》的专访报道。

国画《沧海无浅波》等作品在第9期《南方》月刊发表，同时刊登了畅谈艺术观点的文章。10月31日，作品《雪岭皓光》发表于《文化参考报》。11月3日，作品发表于《美食导报》。12月，作品入编了河南美术出版社出版的《第三届全国画院优秀作品展览集》。12月1日，《中华美术报》发表了《雄奇婉约写山魂——许钦松山水画近作赏析》，国画《清流如练》等6幅作品。作品《山水》发表于第11期《美术观察》。12月3～5日，应邀出席在香港会展中心新翼举行的第三届世界广东同乡联谊大会，并在会上即席挥毫，与其他画家一起创作巨幅花鸟作品《欣欣向荣》赠送给香港特区政府。

作品被编入由香港亚洲出版社出版的《中国艺术家形象》2005年鉴。作品被收录入《中国当代画派首届作品联展展览大型画集》。被特邀参加广州地区人民公仆名书画家作品展，其作品被编入该展画集。

2006年 （丙戌）54岁

版画《潮的失落》被评为广东美协50年50经典作品之一。

1月20日，《羊城晚报》发表了专访报道《做美术强省广东还需顶尖大师——访广东省美术家协会主席许钦松》。1月29日，《南方日报》发表了《许钦松：把近代史作重要题材》的讲话。第1期《画界》刊登了《许钦松宣言》，同时刊登了国画《正午》、《烟岚出涧》等9幅作品。国画《高原阳光》、《浮云随风》等作品在第1期《广物潮讯》发表。1月29日，国画作品《挂壁风泉图》发表于《珠海特区报》。2月2日，国画作品《山杂夏云多》发表于《广州日报》。2月20日～3月6日，作品参加由广东唐人堂画廊举行的六省（区）美协主席优秀作品联展。

2月22～27日，参加广东省第十届人民代表大会第四次会议。

2月26日，《广州日报》发表了采访报道《许钦松：在自由的天地里打造艺术精品》，并发表了国画《寒云欲雪》、《浮云随风》和版画《舞》等作品。3月27日，国画作品《雪岭皓光》发表于《广州日报》。3月30日，文章《追求"佛"的境界》发表于《羊城晚报》。4月15日，作品参加由广州宝珍堂举办的岭南风·水墨精品第二回画展。4月16日，书法题字"杀死沙包"发表于《羊城晚报》。4月29日，文章《天趣未真未成》发表于《广州日报》。

第5、6期《粤港直通》杂志做了专题介绍，文章题目为《许钦松：心情和笔墨一起舞动》，并刊出国画作品《朝起青烟晚来风》、《三叠泉》、《初阳》等6幅。第5期《书画世界》做了专题介绍《跟土地一样厚实的许钦松》，并刊出国画作品《三叠泉》、《山高层云阔》等14幅。5月22日，文章《国画革新的先行者》发表于《广州日报》。5月25日，山水画《溪谷琴音》发表于《阳江日报》。

7月1～5日，作品入选在佛山顺德区致尚美术馆举办的全国六省（区）美协主席暨中国画名家作品巡回展。7月13日，参加由越秀区文联与广州军区军人俱乐部共同举办的军地情浓——越秀地区艺术家走进军营活动，并现场挥毫，同其他画家一起向"红一连"赠送了书画作品。8月9日，在广州白云国际会议中心参加广州白云国际会议中心建筑环境艺术装饰任命书专家评审会。

8月15日，《南方都市报》刊登了文章"你可能不知道的广东美术——专访广东美协主席许钦松"。8月24日，出席在广州鸣泉居举行的著名美籍华人陈香梅女士一行欢迎宴会，并向陈香梅女士赠送山水画一幅。

9月19日，向书画名家扶贫助学书画展首展暨责任中国——关注灾区·重建校园专项活动（由南方都市报和广东省教育基金会、"书画名家扶贫助学公益活动"组委会联合主办，在广东省档案馆正式启动）捐献了书画作品。9月4日，国画作品《春江帆影》发表于《新快报》。9月4日，《新快报》发表

了文章《许钦松：寄灵秀和恢弘于山水间》及其国画作品2幅。9月16日，《羊城晚报》发表了林墉的点评《许钦松：总有风光照新彩》及其国画《沧海无浅波》和版头题字"鉴藏"。9月23日，《美术报》发表了《九大活动迎广东美协50华诞——广东省美协主席许钦松访谈录》。9月24日～10月13日，作品参加由广州宝珍堂举办的月圆·宝珍——迎中秋岭南名家作品展。

10月30日，作品《野水溪云》发表于《南方都市报》。11月6日，文章《古意、新意与禅意》发表于《文化参考报》。11月10～14日，参加了在北京举行的中国文联第八次全国代表大会和中国作协第七次全国代表大会。12月22日，文章《今天的动是为了明天的静》发表于《新快报》。

2007年 （丁亥）55岁

任广东画院院长。被评为当代岭南文化名人五十家。荣获广东省实施希望工程15周年贡献奖的先进个人奖。

1月6日，文章《发现自然，表达自我》及其国画《高原阳光》、《雪岭皓光》发表于《汕头日报》。1月14日，《南方都市报》专版介绍许钦松的版画《潮的失落》和专访，并刊发评论文章以及画家、评论家对该作品的点评。1月18日，作品《春山卧姿》发表于《羊城晚报》。1月24日，版画作品《潮的失落》、文章《50年沉淀尽在2006许钦松：广东美术先期进入"冷思考"》于《广州日报》发表。1月24日，《民营经济报》刊登了文章《着眼大美术力推新创意——广东美术家协会主席著名艺术家许钦松新年畅谈创新精神》，并发表为创意导刊题辞："创意是智慧之闪光点"。1月23～24日，在深圳参加中国美术家协会第七次理事大会。1月23～31日，与刘斯奋、陈永锵、李劲堃在广州市文德北路太和堂画廊举办四重奏中国画展，共展出4位著名画家的近期精品佳作50多幅。1月27日～3月17日，作品在广东美术馆东莞（御花苑）分馆展出。

2月12日，羊城晚报报业集团《民营经济报》的《天下潮商创刊号》刊登《操刀入木三分，挥毫气势磅礴——广东省美术家协会主席许钦松访谈》。2月24日，国画《山高云阔》及《山高层云涧》分别发表于《南方都市报》、《南方周末》。2月25日，赴海南岛采风的速写及感言发表于《羊城晚报》。

3月5日，国画《银泉永注》发表于《新快报》。版画《潮的失落》刊登于第73期《中华美术报》。3月2～10日，国画作品参加在中国美术馆举行的中国画·画中国——走进新疆作品展。4月23日，国画作品《浮云随风》和《斜照》发表于《民营经济报》。4月23日，《浮云随风》等山水画作品、《"实在之景"与生命观照——读许钦松山水画近作》刊登于羊城晚报报业集团《民营经济报》的

《天下潮商》第2期。4月27日，专访《他追随的是一种革命的思想》发表于《新快报》。国画《天山境度》发表于第4期《美术》。4月28日，作品参加在北京中国美术馆举行的同一个世界——中国画家彩绘联合国大家庭艺术大展。

5月7日，国画《山外青山》发表于《广州日报》。5月12日，文章《许钦松画山水相看两不厌》发表于《广州日报》。

6月7日，被聘为广州美术学院客座教授。

7月16日，率广东美术界书画家赴罗浮山驻军参加庆祝中国人民解放军建军80周年广东军地艺术家走进军营活动，并赠送书画。

9月20日，作品《登高望远》发表于《羊城晚报创刊50周年纪念特刊》。10月29日，中国画《岭云带雨》发表于《广州日报》。

11月1日，作品在南方报业传媒集团主办的南方印象 2007中国山水画展中展出。11月2日，作品应邀参加由广州美院、省美协、岭南画派纪念馆联合主办的两岸三地岭南画派作品邀请展，并被编入由岭南美术出版社出版的大型画集。11月4日，作品《岭云带雨》刊登于《南方日报》。11月10日，参加咫尺风流全国画院国画名家扇面艺术邀请展的中国画作品《故园清音》刊登于《美术报》。11月13日，大幅山水画创作《松岭晓云》义卖给香港某公司，所得100万元人民币当场捐献给广东省慈善总会。

11月14日，《南方都市报》发表了采访文章《共创和谐，为孤残儿童创作艺术》以及采访报道《许钦松：艺术家做义卖不计其数》。

11月15日，被聘为广州大学客座教授、广州大学美术学院名誉院长。

11月23日，国画《松岭晓云》及采访专文《做善事要拿出最好的画》发表于《南方日报》。

12月9日，参加了广东省希望工程15周年大型书画作品慈善拍卖活动，在15尺长卷上挥毫泼墨进行现场拍卖并荣获广东省实施希望工程15周年贡献奖的先进个人奖。12月10日，《文化参考报》专版介绍了许钦松的国画艺术，发表其作品9幅及画评《"实在之景"与生命观照——读许钦松山水画近作》。12月10日，文章《爱，让世界和谐》、作品《松岭晓云》发表于《羊城晚报》。理论文章《对广东美术创作的几点思考》发表于《美术》第9期。版画作品《教民们》被哈尔滨艺术宫版画博物院所收藏。被聘为广州艺术博物院艺术顾问。

2008年 （戊子）56岁

1月5日，文章《许钦松云山珠水写春秋》以及作品《云山珠水》、《云岩飞瀑》等发表于《大公报》的"中国书画收藏版"。1月8日，国画作品《初疑夜雨忽朝晴》刊登于《南方日报》。1月10日，国画作品《岭云带雨》刊登于《大公报》。1月29日，出

席在广东美术馆举办的刘海粟艺术回顾展开幕式并讲话。

2月，完成为人民大会堂专门创作的高2.48米、宽4.98米的大型山水画《南粤春晓》。2月4日，国画作品《岭云带雨》发表于《广州日报》。2月16日，国画作品《南粤春晓》发表于《羊城晚报》。专访文章《大山大水藏胸中》刊登于《南方月刊》（2008.3上半月）。3月22日，在花园酒店参加广东潮人海外联谊会会议，并被聘为广东潮人海外联谊会名誉会长。

4月5～23日，由中国国务院新闻办公室、中国文学艺术界联合会、中国美术家协会主办，广东省文学艺术界联合会、广东省美术家协会协办的同一个世界——中国画家彩绘联合国大家庭艺术大展在广东美术馆隆重开幕，作品参加展出，并代表广东美术界在开幕式致辞。4月7日，为"同一个世界"画展而创作的国画作品《古堡》刊登于《广州日报》。

5月10日，国画《南粤春晓》发表于《广州日报》。

5月15日，国画《春晖晴明》发表于《广州日报》。

5月19日，专访文章《拿出最好的作品赈灾筹款》刊登于《广州日报》。5月19日，作品《春晖晴明》以及与其他画家合作的作品《三月之风》、《岭南繁花》、《岁寒三友图》、《春园清和》、《春光灿烂》、《江山寄情》、《艳阳天》等（由广东省美协、广东画院、广州日报报业集团联合主办）赈灾画作，刊登于《广州日报》。5月20日，专访文章《这个关键时刻，画家不能缺席》刊登于《南方日报》。

6月1日，陪同省委汪洋书记参观大型画作《地恸·重生》，创作的现场图片及《用画笔唤醒真情与责任》分别发表于《羊城晚报》、《南方日报》、《广州日报》、《南方都市报》。6月6日，专访《岭南巨椽许钦松：为祖国山川立巨照》和国画作品《烟波云林》、《双泉图》发表于《广州日报》。6月12日，国画作品《义卖助孤》发表于《羊城晚报》。6月18日，向四川灾区捐赠山水画作品一幅。6月19日，应邀在中山市参加中山市艺术顾问聘请会议，并被聘为中山市艺术顾问。6月21日，国画《春山烟岚》发表于《广州日报》。6月28日～7月7日，作为同一个世界中国美术家代表团副团长前往俄罗斯访问。6月，专访文章刊登于《广州美术研究·广东青年画院特辑》。

7月，版画作品《个个都是铁肩膀》、《踩波曲》、《江雨菲菲》、《踏谷歌》、《江村疏雨》、《教民们》、《潮的失落》、《天音》、《心花》、《泰姬陵》刊登于《美术》第7期。7月31日，在纪念改革开放30周年全国美展评选揭晓后接受记者采访的文章刊登于《南方日报》。

8月，文章《开疆拓域，独张一军——评许钦松山水画》及国画作品《春山烟岚》、《岭云带雨》、

《山之梦》、《云影》、《晴岭腾云》、《高原阳光》、《晓明》、《雪岭皓光》、《豪雨》、《云外帆影》、《山上为水镜，山下水如常》刊登于《中国画》第21辑。8月2日，专访文章《广东成绩骄人、但缺乏惊世之作》刊登于《广州日报》。

9月，为广东省人大贵宾厅创作大幅山水画《南岭朝云》。9月9～14日，带队到意大利进行艺术交流。9月19日，国画作品《井冈新晴》刊登于《人民日报》。9月，在中国美术广东论坛中发表的见解刊登于《美术观察》。9月，在纪念中国改革开放30周年全国美术作品展开幕式上的讲话内容分别刊登于《美术》杂志、《中国艺术报》。9月25日，采访文章《广东文艺两会建言"广东应有智囊团策划大事件"》发表于《南方日报》。9月24日，当选为广东省文学艺术界联合会副主席。

10月22日，国画《南粤春晓》、《春山烟岚》等9幅作品发表于《天下潮商报》。10月31日，2008广东画院创作年度展参展作品《云壑烟林》发表于《广州日报》。11月，作品参加三熹堂成立暨中国美术家协会理事画展。11月12日，翰墨载道献爱心——广东中国画名家慈善义卖活动作品《春山清晓》发表于《佛山日报》。

12月11～13日，中国美术家协会第七次全国代表大会在北京隆重召开，正式当选为中国美术家协会副主席。12月18日，采访文章《直挂云帆犁艺海——广东画院院长、广东美协主席许钦松新当选中国美协副主席》，以及国画作品《南粤春晓》，版画作品《雪山母亲》、《心花》，和全国政协常委、中国美协副主席、北京画院院长、北京美协主席王明明，中国美协副主席、上海中国画院院长、上海美协主席施大畏等对其作品的点评发表于《广州日报》。12月24日，采访文章《仁商义举 善莫大焉——艺术家回报社会是朴素感情》发表于《广州日报》。12月27～29日，纪念中国改革开放30周年全国美术作品展在中国美术馆开幕，采访文章分别发表于《南方日报》、《羊城晚报》、《广州日报》。12月30日，作品《潮的失落》、2008仁商慈善榜评选揭晓访谈发表于《广州日报》。12月31日，在广州参加有关广州2010年亚运会开闭幕式会议，并被聘为文化艺术顾问。国画作品《晓明》、《沧海无浅波》等12幅作品刊登于《当代岭南——中国画作品集》。

2009年（己丑）57岁

1月31日，撰写的文章《感悟水墨·黄泽森读〈舞〉》发表于《美术报》。2月11～15日，参加在广州举行的广东省政协第十届二次会议。3月1～12日，参加在北京举行的政协第十一届全国委员会第二次会议。10月13日，庆祝《南方日报》创刊60周

年、广东画院成立50周年华诞作品《南岭春云》及出席的众画家合作的一幅巨作《丽日南天》刊登于《南方日报》。11月5日，作品《潮的失落》刊登于《中国文化报》。11月14日，访谈《经典见证改革者求新》刊登于《美术报》。12月10日，许钦松山水画画展在珠江美术馆开幕。

2010年（庚寅）58岁

3月3～13日，在北京参加第十一届全国政协三次会议，并提交提案《倡导以主旋律为主导的"中国当代美术"》。4月10日，国画作品《高原甘雨》发表于《广州日报》。4月，国画作品《甘雨过山》被悬挂于世博会中国馆贵宾厅。4月12日，接受访问，谈"艺术扶贫要授之以渔"的观点刊登于《广州日报》。

5月15～25日，参加中国美协部分艺术家赴井岗山写生活动。5月15日，中国画长卷《云山珠水》发表于《广州日报》。5月31日，提出"艺术品价值与价格应相符"的观点并发表于《广州日报》。6月5日，参加第九届中国艺术节的中国画作品《山水》发表于《美术报》。6月22日，在第9届中国艺术节中国风格·时代丹青——全国优秀美术作品展研讨会发表的观点刊登于《中国文化报》。6月24日，在大学城广州美术学院参加广州美术学院2010年毕业典礼，并为获得"许钦松创作奖"的学生颁发证书。

6月28日～7月3日，参加越秀区文联赴安徽写生活动。

7月19日，访谈《许钦松义捐巨幅山水画》发表于《广州日报》。7月19～24日，带领10余名艺术家赴汶川写生创作，反映汶川灾后重建新面貌。7月31日，两幅作品和相关艺术的评论文章《不平常的世界——许钦松和他的版画艺术》发表于《中国书画报》。8月10日就"潮汕画家是否有特定的风格，岭东画派是否存在？"这一话题发表的观点发表于《南方日报》。

9月1日，作品《春朝云漫》及就"中国美术事业将何去何从"问题提出的"广东画家要敢为人先"的观点发表于《港澳台美术报》。9月9日，在庆祝广东省文联成立60周年——文艺专家谈创新谋发展中发表的"应成立广东省美术发展基金会"的观点，刊登于《文化参考报》。9月14日，带领广东画院的20多名画家齐聚广州日报书画院举行第六次"艺术扶贫"现场挥毫活动。9月26日，就十香园打造岭南画派发源地提出的观点——"发源地应寻找思想力量"发表于《南方日报》。9月27日，"十香园的重修对弘扬岭南画派的革命精神有重要推动作用"的观点发表于《广州日报》。

目　录

分析

图书在版编目（ＣＩＰ）数据

中国当代艺术经典名家专集.许钦松 ／ 西沐主编.
－－ 北京：中国书店，2011.4
ISBN 978-7-5149-0039-2

Ⅰ．①中… Ⅱ．①西… Ⅲ．①艺术－作品综合集－中
国－现代②山水画－作品集－中国－现代 Ⅳ．①
J121②J222.7

中国版本图书馆CIP数据核字(2011)第034788号

中国当代艺术经典名家专集·许钦松

主　　编　　西　沐

责任编辑　　华　刚　辛　迪　李亚青

出　　版　　中国书店
社　　址　　北京市宣武区琉璃厂东街115号
邮　　编　　100050
经　　销　　全国新华书店
设计制作　　刘　宁
编辑校对　　张婵祺
印　　刷　　北京翔利印刷有限公司
开　　本　　787×1092　1/8
版　　次　　2011年4月第1版　2011年4月第1次印刷
印　　张　　28印张
书　　号　　978-7-5149-0039-2

定　价：498.00元

本版图书如有印装质量不合格者，请联系本社调换。

《中国当代艺术经典名家专集·许钦松》
编辑说明

　　该书是《中国艺术品市场及其案例
研究·许钦松研究》的一个成果。课题研
究共分为两个阶段：一是研究阶段；二是
编辑出版阶段。研究阶段共分为十个子课
题，每个子课题均形成独立完整的研究报
告，二十余人历经四个月完成。在此基础
上，课题进入编辑出版阶段，在总课题组
专家委员会及邵大箴、范迪安等先生的研
究与指导下，由课题组长西沐研究员亲自
带队，北京大学、清华大学、中国艺术研
究院、中央美院，以及文化部、中国文联
等相关部门及专家积极参与，大家齐心协
力，完成了课题全部研究及编辑任务。本
课题研究最后成稿由西沐、罗一平、宗娅
琮、秦晋、卜绍基、张蓝溪、陈迹、亚
青、吴丰立等执笔，高峰、张婵祺、李依
静、刘题武等参与了相关研究工作。